画诠·历代花鸟画技法图释

杨联国 彭正斋 编著

福建美术出版社 编

海峡出版发行集团
THE STRAITS PUBLISHING & DISTRIBUTING GROUP

福建美术出版社

图书在版编目（CIP）数据

画诠．历代花鸟画技法图释 / 杨联国，彭正斋编著；
福建美术出版社编．-- 福州：福建美术出版社，
2020.12
　　ISBN 978-7-5393-4054-8

　　Ⅰ．①画… Ⅱ．①杨… ②彭… ③福… Ⅲ．①花鸟画
－国画技法 Ⅳ．① J212

　　中国版本图书馆CIP数据核字（2020）第 012526 号

出 版 人：郭　武
责任编辑：吴　骏
装帧设计：郭　武　李晓鹏　侯玉莹

画诠·历代花鸟画技法图释

杨联国　彭正斋　编著　福建美术出版社　编

出版发行：福建美术出版社
社　　址：福州市东水路 76 号 16 层
邮　　编：350001
网　　址：http://www.fjmscbs.cn
服务热线：0591-87660915（发行部）　87533718（总编办）
经　　销：福建新华发行（集团）有限责任公司
印　　刷：福州印团网电子商务有限公司
开　　本：787 毫米 ×1092 毫米　1/8
印　　张：30
版　　次：2020 年 12 月第 1 版
印　　次：2020 年 12 月第 1 次印刷
书　　号：ISBN 978-7-5393-4054-8
定　　价：168.00 元

目　　录

黄荃

　　黄荃（约903～965），字要叔，五代画家，四川省成都市人。中国花鸟绘画史上的首位杰出画家，山水、花卉、杂禽、鸳鸟、狐兔、佛道等方面都有很深的造诣，在作画时做到了"无一笔无来处""从不妄下笔墨"，他一生在为宫廷作画，深受宫中豪华气派的影响，绘画风格以华丽精细为特点。在花鸟绘画的技法上他喜欢先以水墨线描绘轮廓，然后再填上色彩，叶脉、花瓣的线条也用墨色，所以创立了"勾勒体"。然而又因他在颜色的使用上较为浓艳、富丽，合乎贵族的趣味，所以有人也称这种技法为"富贵体"，因此在中国绘画史上有"黄家富贵"的说法。

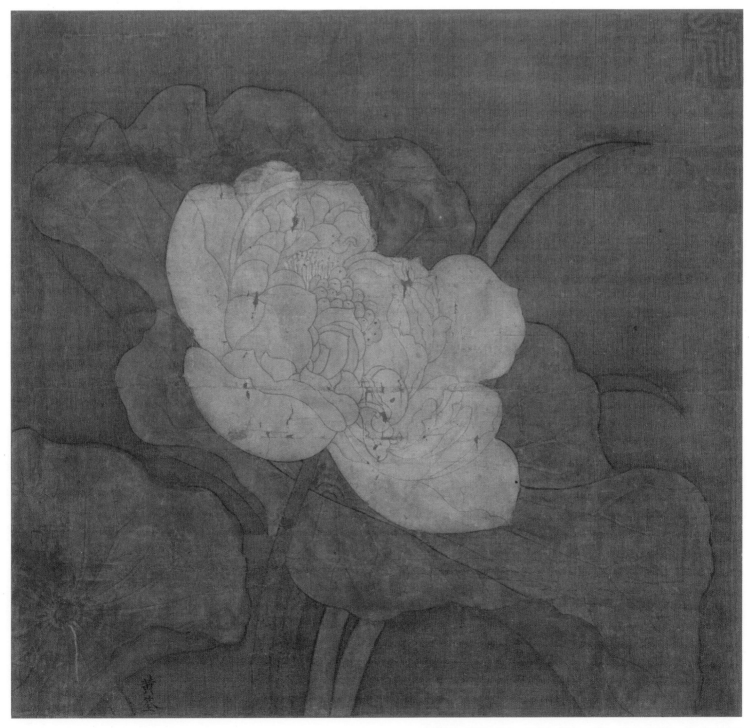

荷花图　黄荃（传）　册页　绢本　设色　纵45.6厘米　横36.7厘米

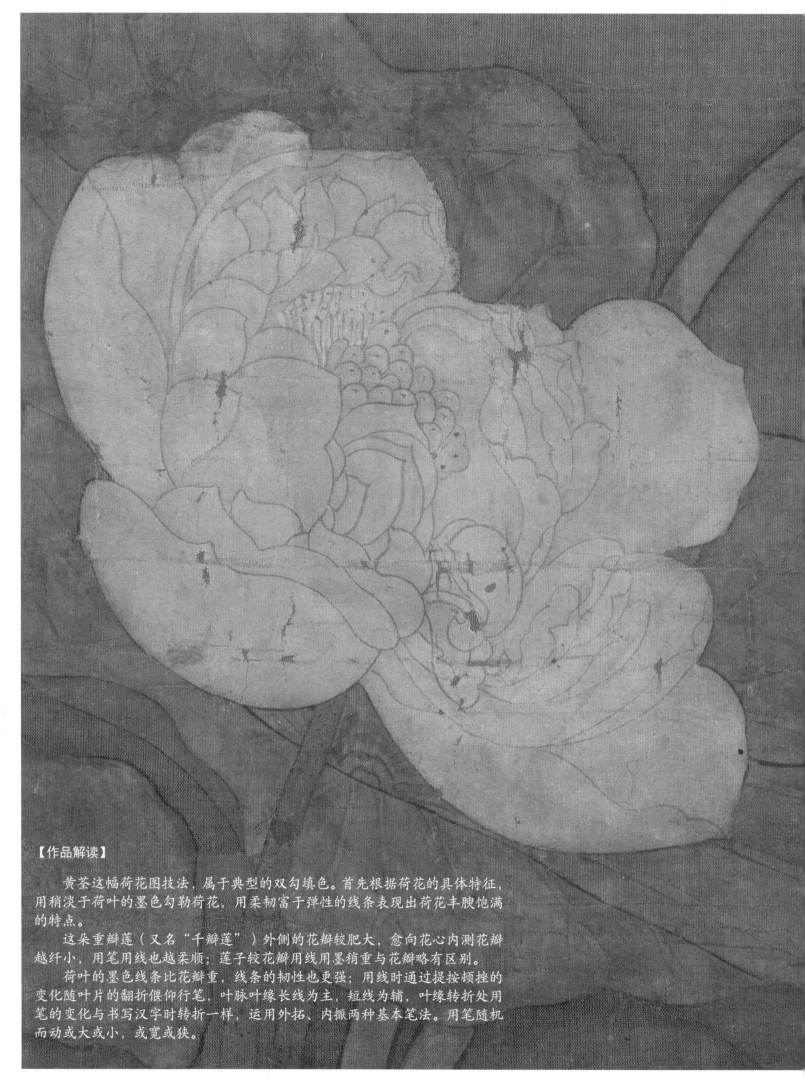

【作品解读】

黄荃这幅荷花图技法，属于典型的双勾填色。首先根据荷花的具体特征，用稍淡于荷叶的墨色勾勒荷花，用柔韧富于弹性的线条表现出荷花丰腴饱满的特点。

这朵重瓣莲（又名"千瓣莲"）外侧的花瓣较肥大，愈向花心内测花瓣越纤小，用笔用线也越柔顺；莲子较花瓣用线用墨稍重与花瓣略有区别。

荷叶的墨色线条比花瓣重，线条的韧性也更强；用线时通过提按顿挫的变化随叶片的翻折偃仰行笔，叶脉叶缘长线为主，短线为辅，叶缘转折处用笔的变化与书写汉字时转折一样，运用外拓、内撅两种基本笔法。用笔随机而动或大或小，或宽或狭。

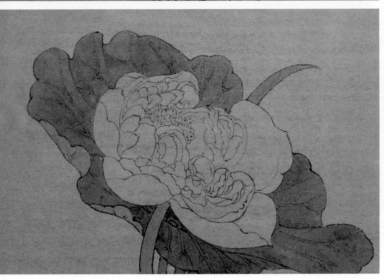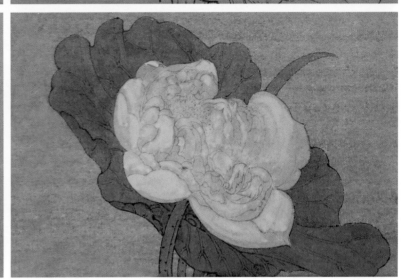

宣纸底色的做旧方法很多，大致可分两种。

一、按底色在绘制前后的顺序区分：1、先做底色再绘制；2、先勾描轮廓，然后做底，最后施色；3、画面绘制完成后再做旧、作底色；底色做好后将画面局部用原来的墨色略略提醒。

二、根据做底色选用材料的不同区分：1、用几种颜料按一定比例，调和出所需的色相、冷暖和明度；2、用中草药或其他自然材料作底如：植物的茎、秆、果实，矿物颜料，或动物的甲鞘等，煎熬出既符合需要又有一定防腐效果的色水。

第一种用颜料调配底色的方法，掌握不好调染出的底色往往显得"火气太重"。第二种方法制作色水较为复杂不够简便，通常为特殊需要和专业机构修补古画时选用。画家常用的方法往往是第一种和第二种的结合。譬如：用茶汤、栀子水、冰片等调和颜料制成底色。

"法无定法"技法永远是为思想服务的，基本方法了解以后，做到熟悉、掌握需要通过一定时间实践与经验的积累。再详细的讲解也代替不了无数次实践后产生的心得，每个画家都有自己的方法，每个人的方法千差万别却又大同小异。事物共有的道理规律是相通的，不同的是每个人心性喜好认知理解的差异。没有实践的磨砺就谈不到理解，没有理解自然也不会有所提高。

用花青墨色分染荷叶转折、明暗局部后，淡花青墨水罩染荷叶正面，以及荷茎水草。清淡花青墨水罩染荷叶翻折的背面，用"白云笔"染色时含水要多，不必染得太匀。

淡花青水调少许三绿罩染荷叶正面，以及荷茎水草，淡花青调赭石水罩染荷叶翻折的背面；钛白罩染莲花花瓣，注意莲瓣瓣尖转折处略浓，瓣根略淡。浓淡是画面整体及各部分间对比造成的冲突变化关系，因此往往是相对的，有时候甚至是一种感范，浓淡黑白并不是绝对的对立关系，这一点需要在学习中细细体会。

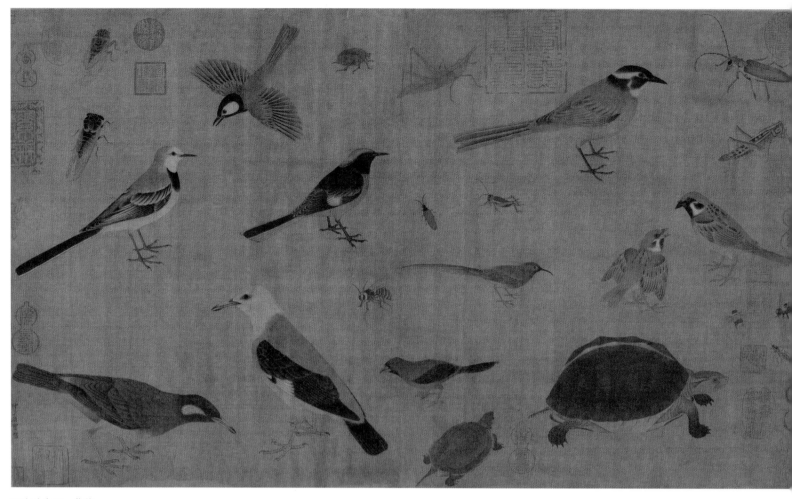

写生珍禽图　黄荃
绢本　设色
纵 41.5 厘米　横 70 厘米
北京故宫博物院藏

【作品解读】

　　用细密的线条和浓丽的色彩，描绘了大自然的众多生灵。在尺幅不大的绢素上画家画了昆虫、鸟雀及龟类共二十四只，均以细劲的线条画出轮廓，然后赋以重彩。这些动物的造型准确、严谨，特征鲜明。每一动物的神态都画得活灵活现，富有情趣，耐人寻味。两只麻雀，一老一小，相对而立，雏雀扑翅张口，嗷嗷待哺的神情惹人怜爱；老雀低首而视，默默无语，好像无食可喂，一副无可奈何的模样。下端一只老龟，不紧不慢，一步步向前爬行，两眼注视前方，有一种不达目的绝不罢休的毅力。

写生珍禽图（局部）

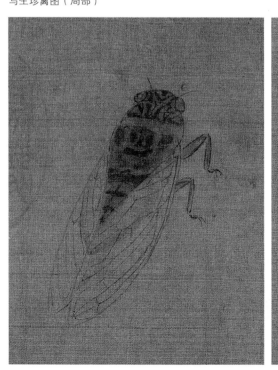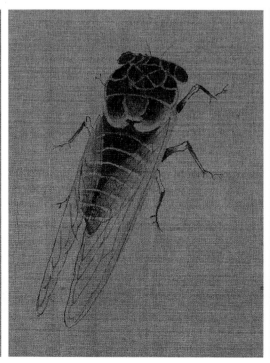

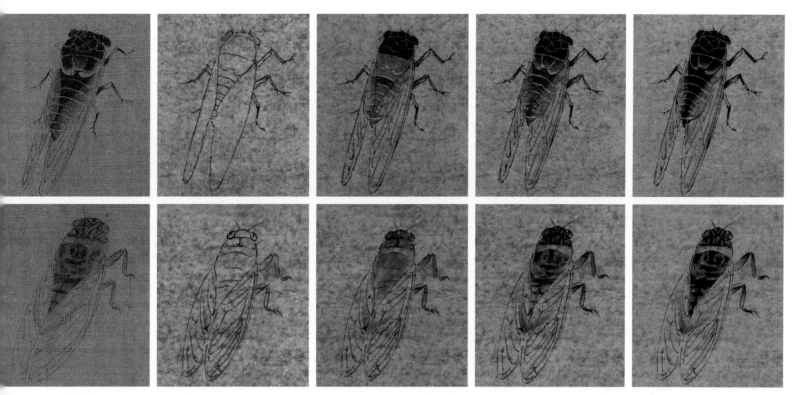

写生珍禽图（局部） 临摹示范

　　蝉的画法：细笔勾勒蝉的外形轮廓。头、胸覆盖有甲壳用线略实；翅膀轻薄透亮用墨要淡线条也应该轻快一些；腹部两侧覆盖有翅膀，翅膀下的腹部勾勒时用墨用线要注意做出明暗区分。

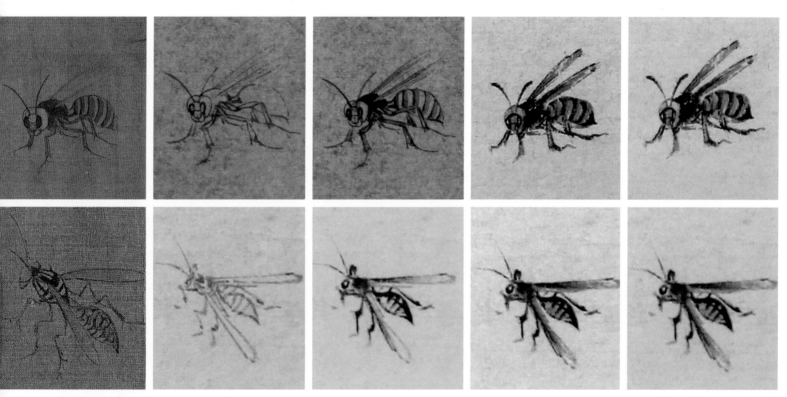

写生珍禽图（局部） 临摹示范

　　同样是双勾填色，只是具体物象的结构特征有所差异。画家根据物象的具体特征在写生创作的过程中详细观察分析，主动筛选了它们各部分的异同，结合自己的感受用笔用色进行表达。如昆虫的触角各有不同：蝉的触角是两根短而轻灵的细毛；胡蜂的触角一般由12节左右，可概括为较长的一两笔短线或若干轻淡短线条的连接。

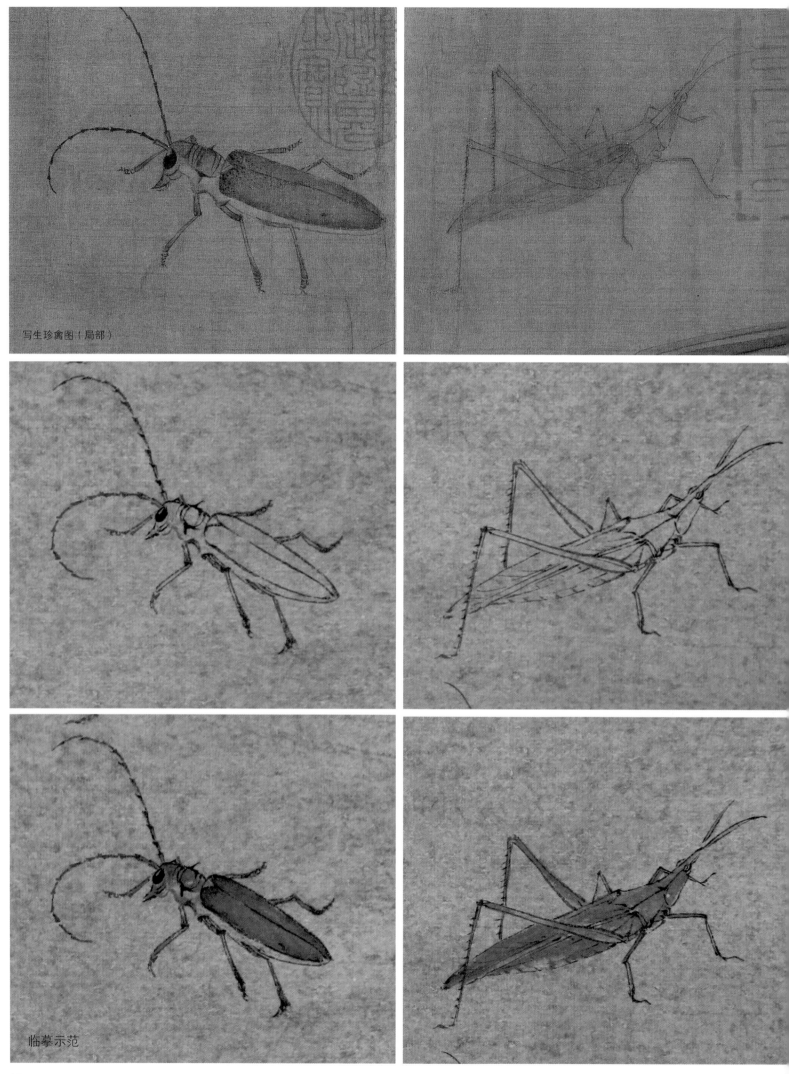

写生珍禽图（局部）

临摹示范

12

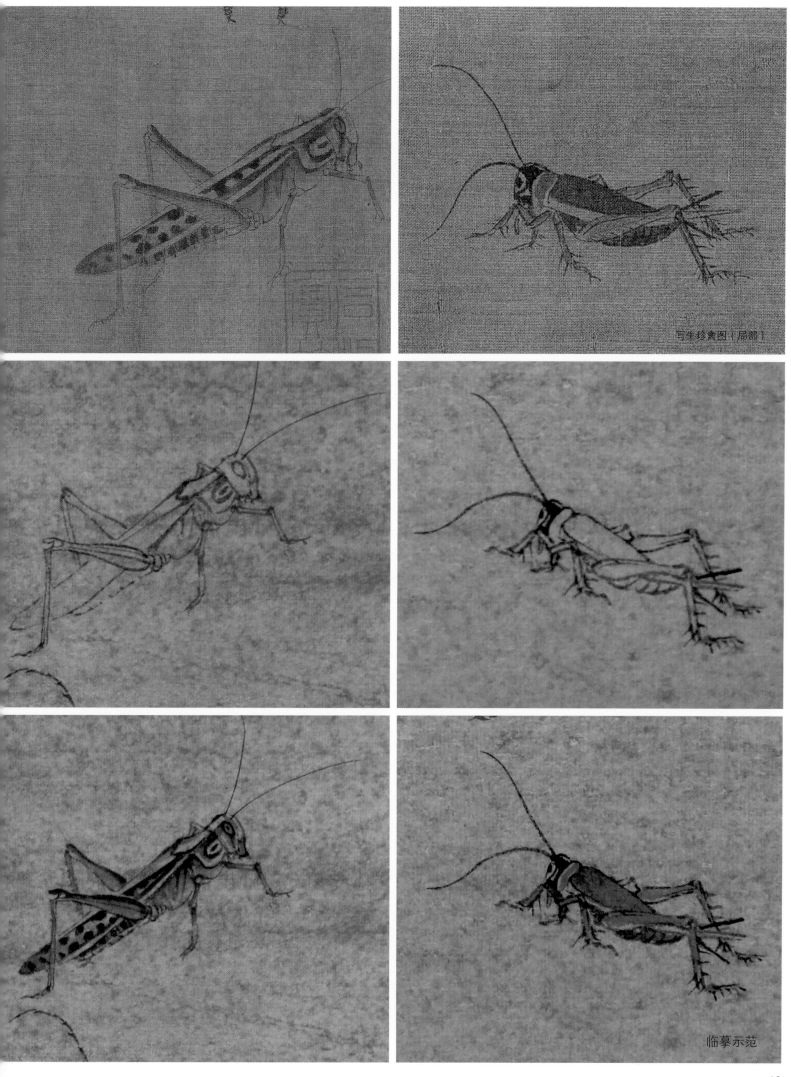

写生珍禽图（局部）

临摹示范

13

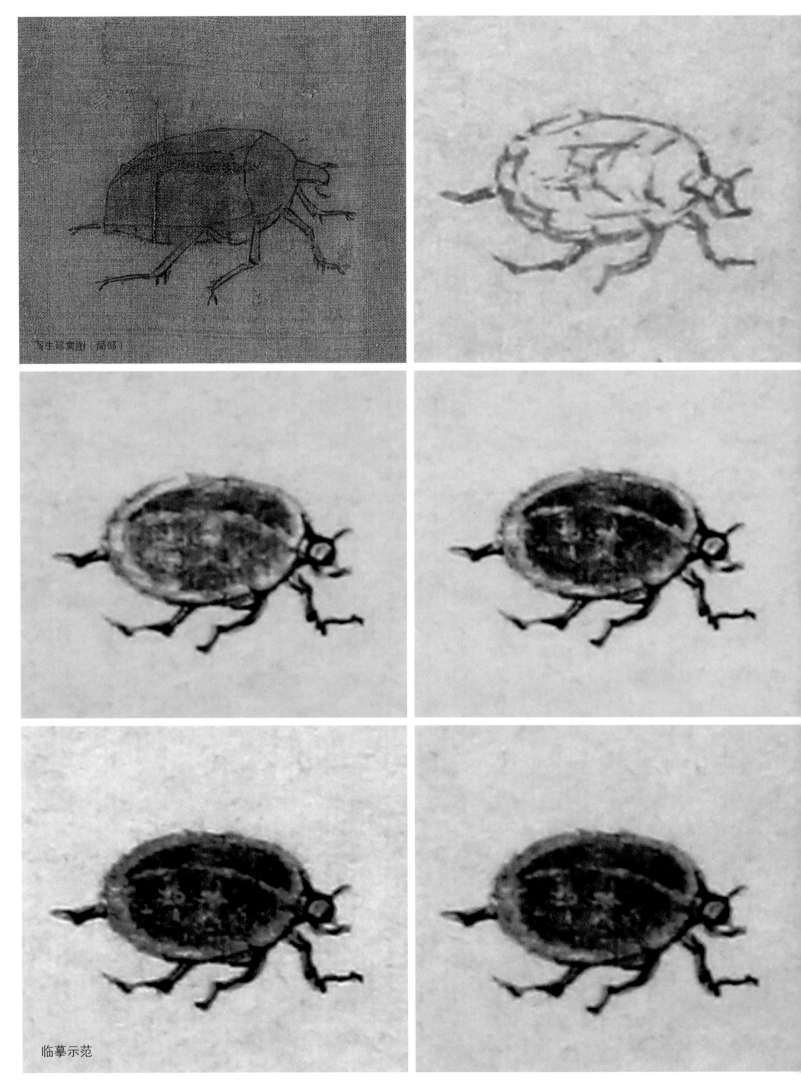

写生珍禽图（局部）

临摹示范

14

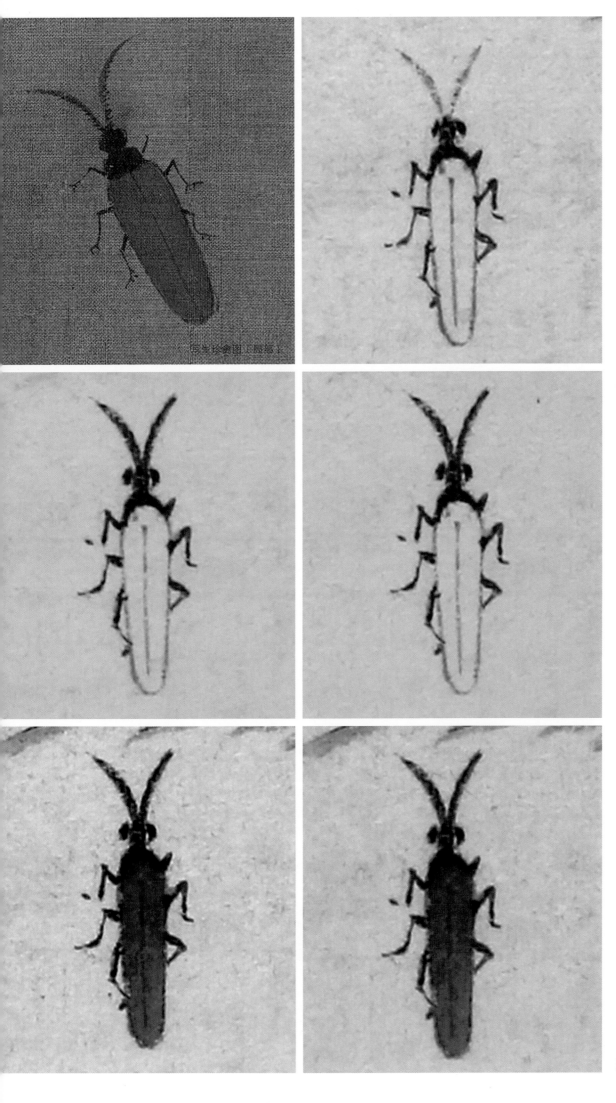

写生珍禽图〔局部〕

天牛的触角通常为由粗到细的十一节组成，蚱蜢的触角状如兰叶，飞蛾的触角如羽毛等等。像蝉这样绒毛状的触角用笔轻快，像天牛一样节肢状的触角勾线则要按它的粗细变化调整用笔节奏。

总之，临摹写生，师古人师造化都是为激发作者自身的创作力服务的，两者交替修习加上作者自身的主动地思考、比照和观复，才能转化为自己的心像反映。

临摹示范

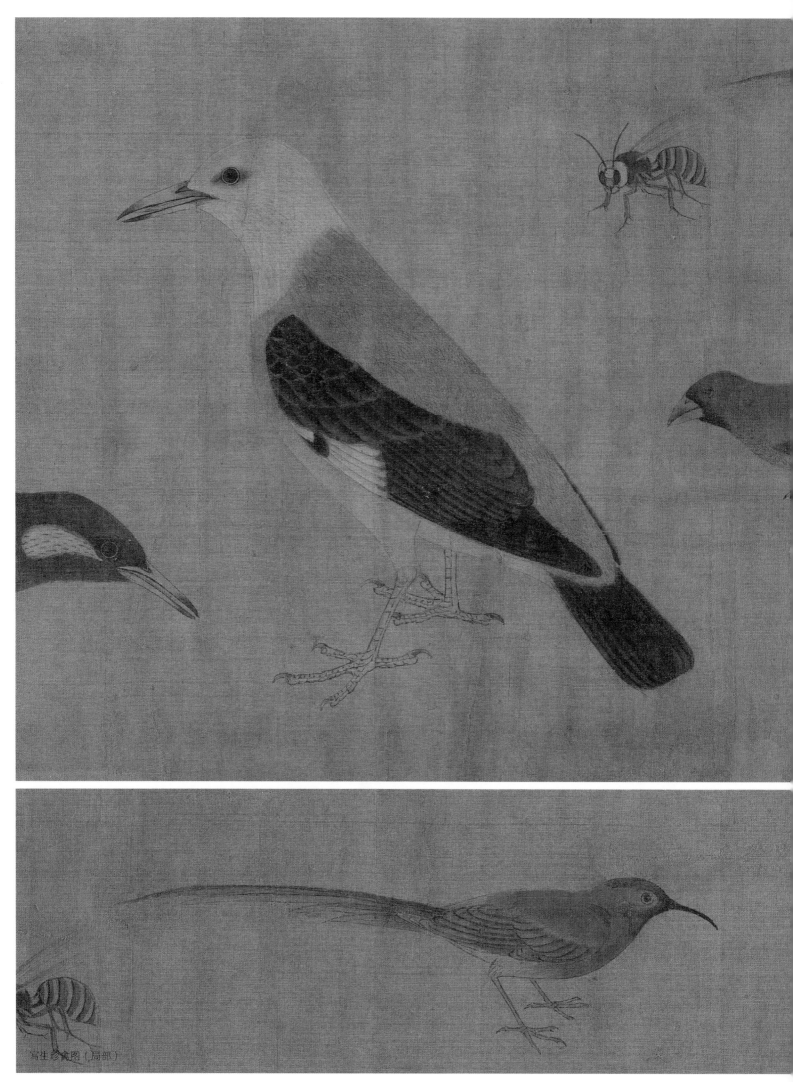

写生珍禽图（局部）

鸟类颈部较长，全身覆盖羽毛，羽毛分为正羽、绒羽和毛羽三种；骨骼中空；种类不同嘴喙各不相同；足爪一般前三趾后一趾；

鸟喙、鸟爪勾线笔法坚实墨色较重；胸腹部的绒毛用细密轻柔的短线较为适宜；背部，翅膀的覆羽、翼羽和各级飞羽呈覆瓦状规律排列，勾线时应予以适当区分。通常初级飞羽和尾羽比较结实，行笔宜流畅爽快用线条也最长；

淡墨调赭石色由鸟的背部向下点染，笔触不可太大，蘸色不宜太多太重，笔笔衔接画出背部、胸部的羽毛，注意鸟结构的转折和墨色的过渡变化。（也可以准备两支笔，一支蘸色一支蘸清水，用"倒笔"的技法，边用蘸色的毛笔上色，边用清水笔分染晕开）

鸟嘴、爪、眼睛以及翅膀的飞羽分染足备后，细笔按身体结构转折丝毛，淡赭墨统染。用稍重于底色的笔触细笔勾出鸟身体的绒毛，勾羽毛时注意结构的转折以及羽毛笔触排列相互衔接的顺序。

表面看鸟类的身体结构和颜色千变万化，各不相同。但历代画家归纳、总结出的绘画技法实施步骤却基本相同，了解了它们的一般规律。具体绘制过程中画家根据物象特点和自己的主观意图可以灵活选用笔墨颜色，以及绘制技法的先后顺序。

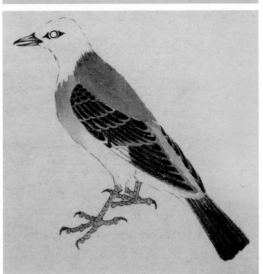
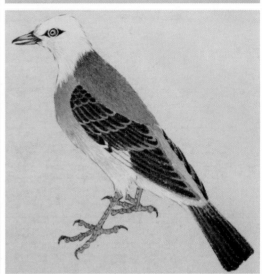
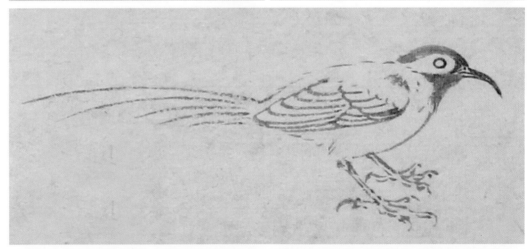
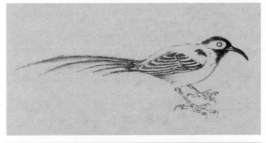
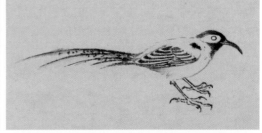
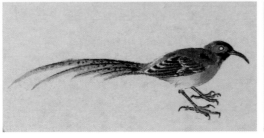
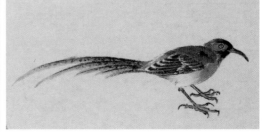

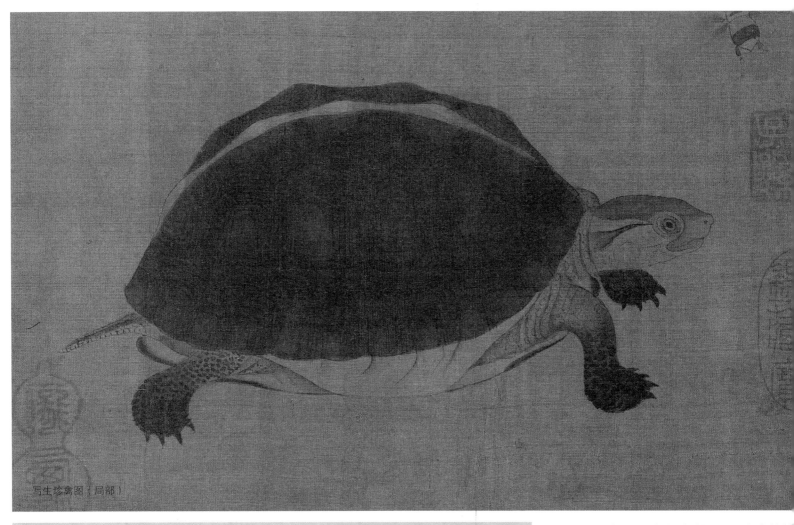

写生珍禽图（局部）

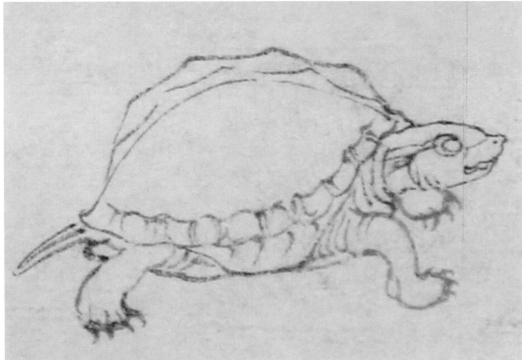

龟甲边缘用线坚实体现出质感的特点，注意身体各部分的透视变化。

用稍细的线条，勾出龟壳背甲上的盾片纹理和身体上的斑点。

淡墨分染龟甲及各部分的暗面和转折，龟背甲分染时，应将各盾甲甲片突出部分染出层次，增加其凸起的质感；墨色层层叠加，随着分染面积减小，暗部逐渐加深，分染完成后，淡花青墨统染。

调淡赭青色（赭石加淡花青水）罩染全身，龟甲青色重赭色淡，龟甲以外的地方赭色重青色淡。

用较重的色墨提醒复勾。

临摹示范

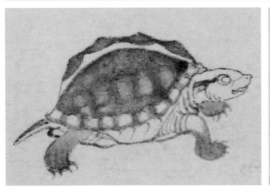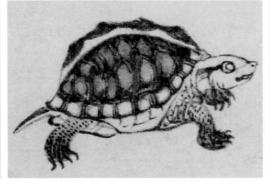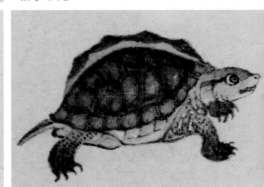

扫码看教学视频

徐　熙

　　徐熙，生卒年不详，五代南唐画家。金陵（今江苏南京）人，一作钟陵（今江西进贤西北）人。擅画江湖间汀花、野竹、水鸟、鱼虫、蔬果，常游于山林园圃间，观察动植物情状，蔬菜茎苗皆入图画。绘画史上有"徐熙野逸"的说法。

【作品解读】

　　图中所绘的是江南雪后严寒中的枯木竹石。石后三竿粗竹挺拔苍劲，其旁有弯曲和折断了的竹竿，又有一些细嫩丛杂的小竹参差其间，更觉情趣盎然、生机勃勃。构图新颖，层次丰富，为五代的佳作。

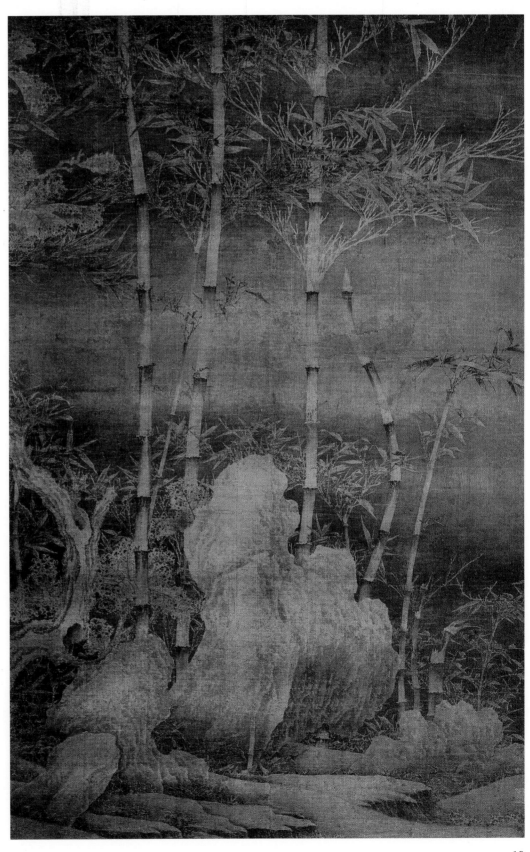

雪竹图　徐熙
绢本
纵 151.1 厘米　横 99.2 厘米
上海博物馆藏

19

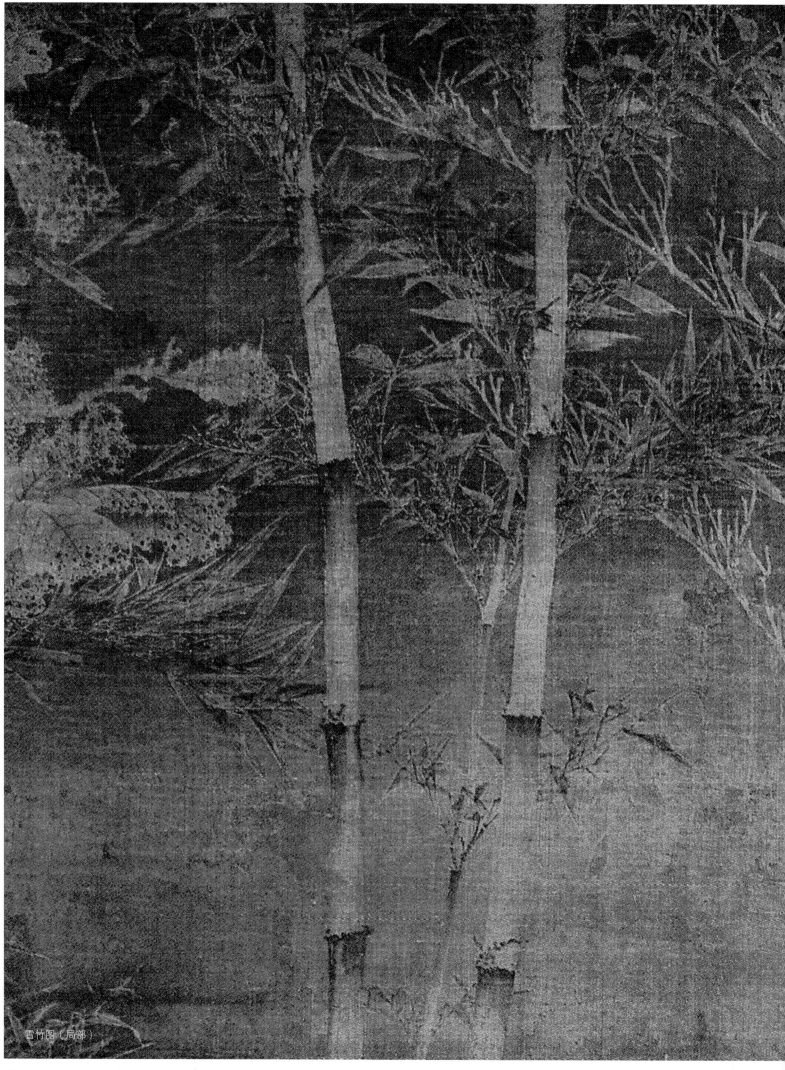

雪竹图（局部）

现藏上海博物馆的这幅作品，传为五代徐熙所作，作品左侧竹竿上有篆文倒书"此竹价重黄金百两"八字，可以看出题识者对这幅画的喜爱程度。此画表现南方雪后的枯木竹石，画家将画面各部分细笔勾出后，烘、晕、皴、擦、染诸法并用，营造出极为丰富的视觉效果，写生气息扑面而来，与后世一些工细作品中有意出现的装饰效果判若云泥，可以说此画是中国花鸟画工笔技法和创作意识学习中的最佳范本。

临习者具备一定的技法基础常识后，下功夫临摹此作，主要的技法疑问都能得到基本解决。如：怎样通过写生，消解过度装饰效果带来的"匠气"；绘画意识对技法的选择与运用等方面的问题。通过临摹思考，尤其能对宋代画家创作中技法使用规律形成比较清晰的判断。

画面由下向上依次呈现出坡地巨石，石后竹竿寥寥几根，排列富于韵律，独具匠心。聚散变化里不但有老干新篁、全竿折枝、竹竿还有曲直的不同变化。丛丛新篁在石后向上的生长姿态，既符合物理物象又烘托出直达天庭的老干显现出的顽强生机；整幅画中间疏两端密，创设出疏密变化的节奏；最上端竹枝竹叶密密匝匝与画面下方的坡石枯树形成呼应。中间竹竿的线条给人导引天地贯通气脉的感觉，通篇作品呈现出交响乐般宏大流动的旋律感。

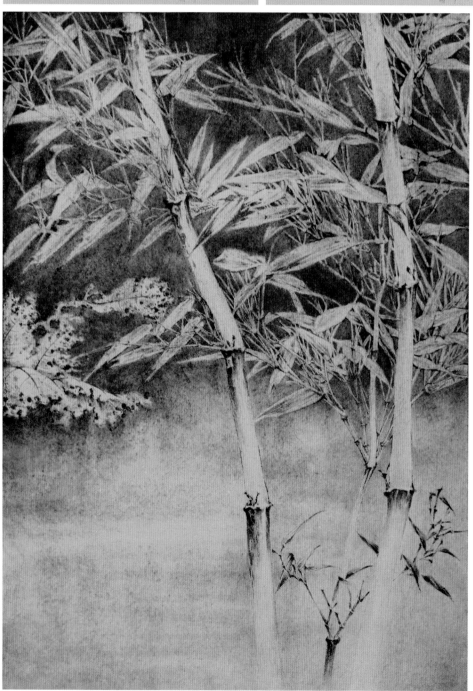

"长线定骨架，短线充气韵"首先用挺拔健韧的线条勾出主要的竹竿，确定画面主线。

主枝主竿位置确定后，画面大的脉络走向就已经明确了。"小破大"在此基础上主竿间生发出细密的小枝，小枝上生出参差掩映、扶疏斑斓的叶尖，向上伸展的竹叶错落如"鱼骨"状排列。

强调"书法用笔""以书入画"，么枝勾叶注意用线条的粗细、顿挫、起伏等变化来表现节奏、转折和物理关系。如：双勾的竹竿边缘线条最粗、线段长而挺拔，竹叶边缘的线条次之、线段长韧，竹叶里的叶筋有断有连用线最细；画面左边侧枝叶边缘翻折虫蚀残败不堪，因此全用屈曲回环的短线表现；

白描稿完成后调花青墨，分染各部分明暗层次。分染竹竿竹叶时点、染结合，从竹节叶根处展开，用笔要结合实际灵活掌握，不可被术语名称所局限。

枝干、叶分染笔头水分要小；背景分染时水分可饱满一些。渲染用的色水不宜过重，适当留出笔触，最深处反复多染几遍，染足后再用薄的同类色统染一遍，将底色统一到一个节奏中。

玉堂富贵图　局部

此图传为徐熙所作。作者采用的是"满幅（福）式"构图，用石青层层积染填色做底，与前景物象对比强烈，形成了斑斓繁芜的装饰效果。上方玉兰、桃花、牡丹等花卉及相思鸟的表现技法，前面已经多次介绍，读者举一反三自会明了，此处不再赘述。主要介绍一下锦鸡和山石的表现方法。

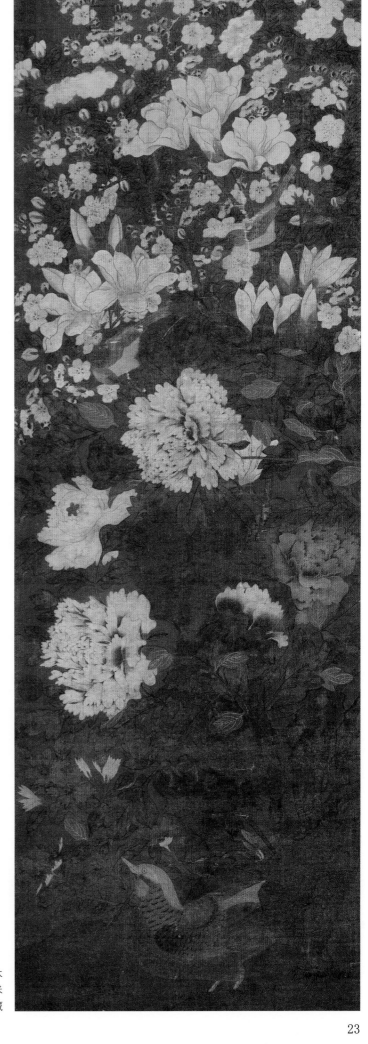

玉堂富贵图　徐熙（传）
绢本
纵 112.5 厘米　横 38.3 厘米
中国台北故宫博物院藏

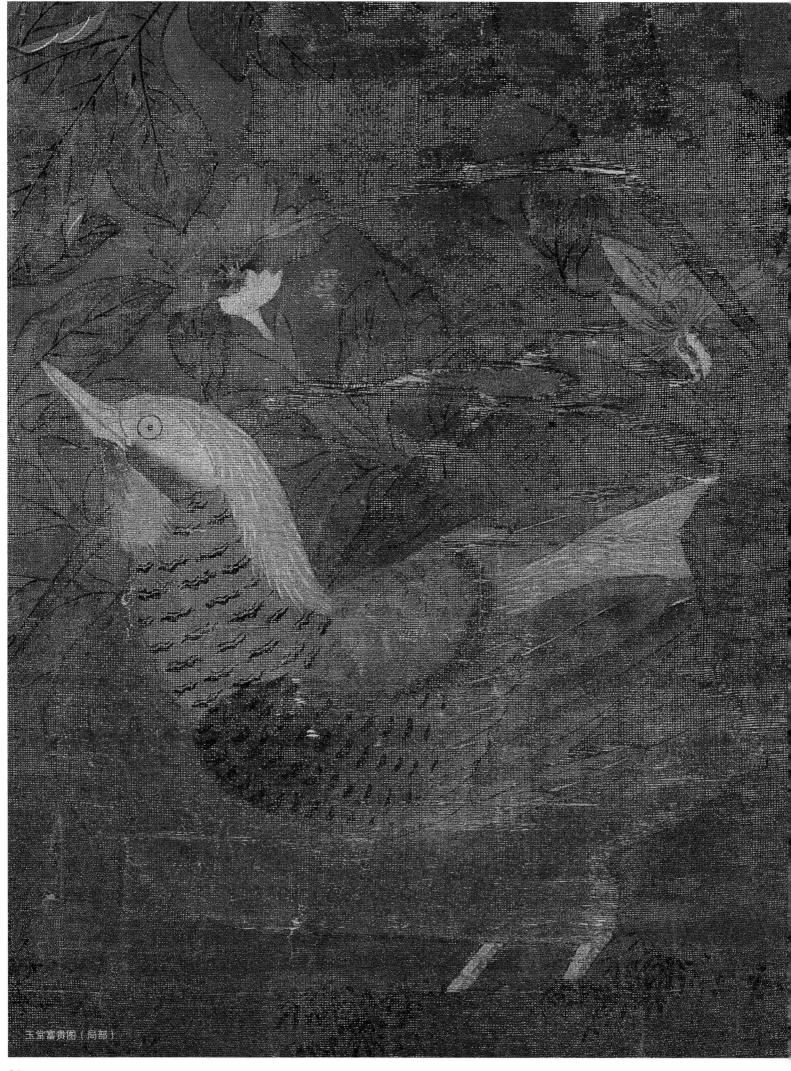

玉堂富贵图（局部）

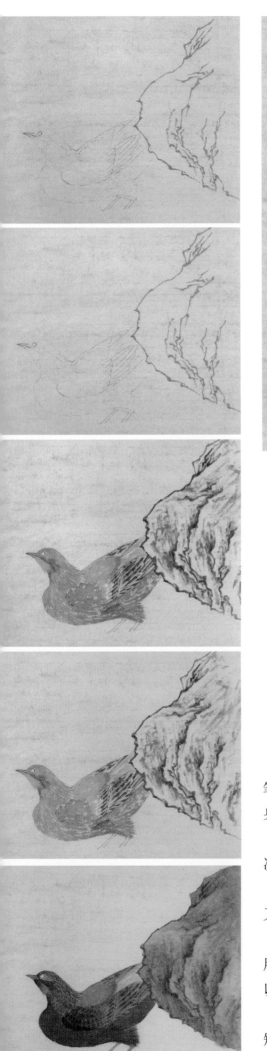

临摹示范

　　根据湖石结构特点用笔。先勾轮廓，墨色较重，注意石面的起伏转折，顿挫用笔表现石质的特征。鸟喙、眼部及足爪用线挺韧，墨色较深。较淡的墨色勾出雉鸡身体的羽毛，用笔要轻快灵活。

　　浓淡交错侧锋为主勾皴山石褶皱。依照原画颜色淡色皴染雉鸡身体各部位，一次不能太重，层层积染，深处多染几遍，注意笔触的衔接。

　　分染过程中应注意笔触衔接，雉鸡羽毛符合结构走向，既要使整体色彩统一，又要在细节处见笔触细微变化，不可染成一片无差别的平涂。

　　身体各部分的羽毛点染、分染完成后，可用淡淡的颜色薄薄罩染以统一笔触。用比底色重的墨色，勾写出雉鸡颈、翅、尾部的斑纹，最重的地方可复笔两三次，以满意为止，不可太重，避免染成"死墨"。

　　白粉勾丝雉鸡冠羽、背羽及翅膀白色部分。深红色按结构分染雉鸡下颌，勾染雉鸡腹部羽毛最深的地方。

　　湖石勾皴结束后，调赭墨色罩染。墨分浓淡点画雉鸡脚下杂草，前浓后淡。

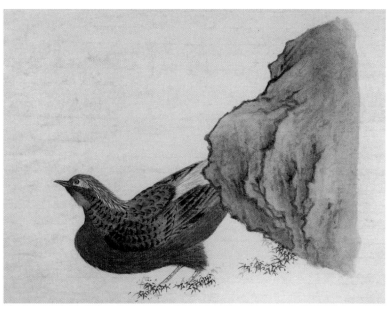 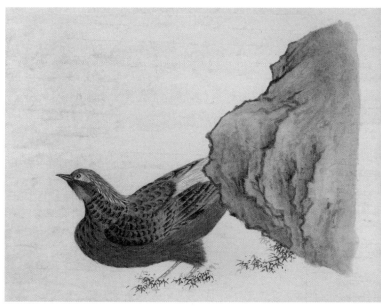

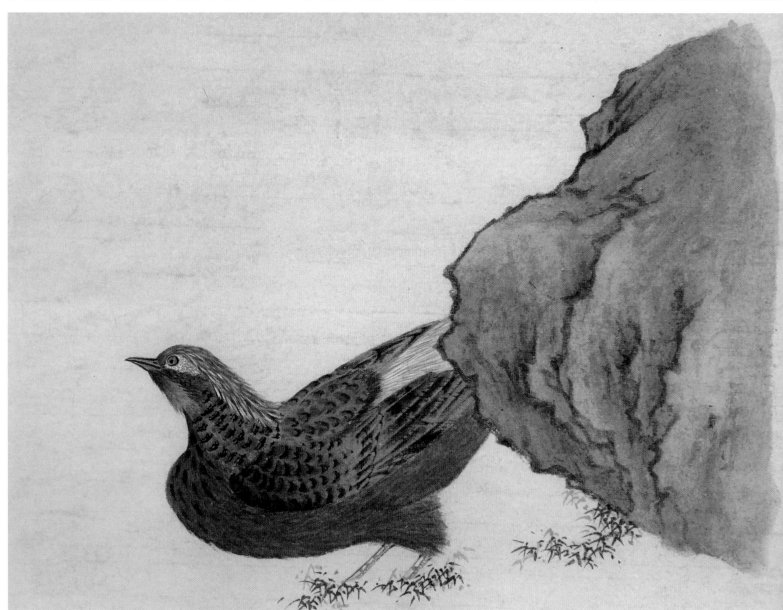

临摹示范

黄 居 寀

黄居寀（933～993年后），字伯鸾，五代画家，成都（今属四川）人，黄荃季子。擅绘花竹禽鸟，精于勾勒，用笔劲挺工稳，填彩浓厚华丽，其园竹翎毛形象逼真，妙得自然；怪石山水超过乃父，与父同仕后蜀，为翰林待诏。尝合作殿廷墙壁，宫闱屏幛，不可胜记。入宋仍任翰林待诏，尤得太宗看重，授光禄丞，委以搜访名画，鉴定品目，一时侪辈莫不敛衽。居寀与其父画格均富丽浓艳，适合宫廷需要，故黄氏在画院居于主持地位，其他画家要入画院，一时俱以黄氏画风为优劣取舍标准。淳化四年（993）出使成都府，时年六十一，在圣兴寺画有《龙水》《天台山》《水石》等壁画。《宣和画谱》著录其作品有《春山图》《春岸飞花图》《桃花山鹧图》等332件。传世作品有《竹石锦鸠图》册页，《山鹧棘雀图》轴。其兄居实、居宝都有画名，但英年早逝，名声不及居寀大。

扫码看教学视频

山鹧棘雀图　黄居寀
绢本　设色
纵 99 厘米　横 53.6 厘米
中国台北故宫博物院藏

【作品解读】

这是晚秋时节的溪边小景。近景中溪边的几块石头显得格外突出，整个景色荒寒萧疏，但飞鸣、栖息于荆棘丛上的几只雀鸟，却为画面增添了不少生机和活跃的气氛，情态十分真实自然。此画虽然没有署款，但上面有宋徽宗题写的"黄居寀山鹧棘雀图"八字，上钤双漓一玺。此外，幅上还有"睿思东阁"一印，为徽宗玺，又有"缉熙殿宝"一印，为理宗玺。此幅原为"宣和装"横卷，后改装立轴。

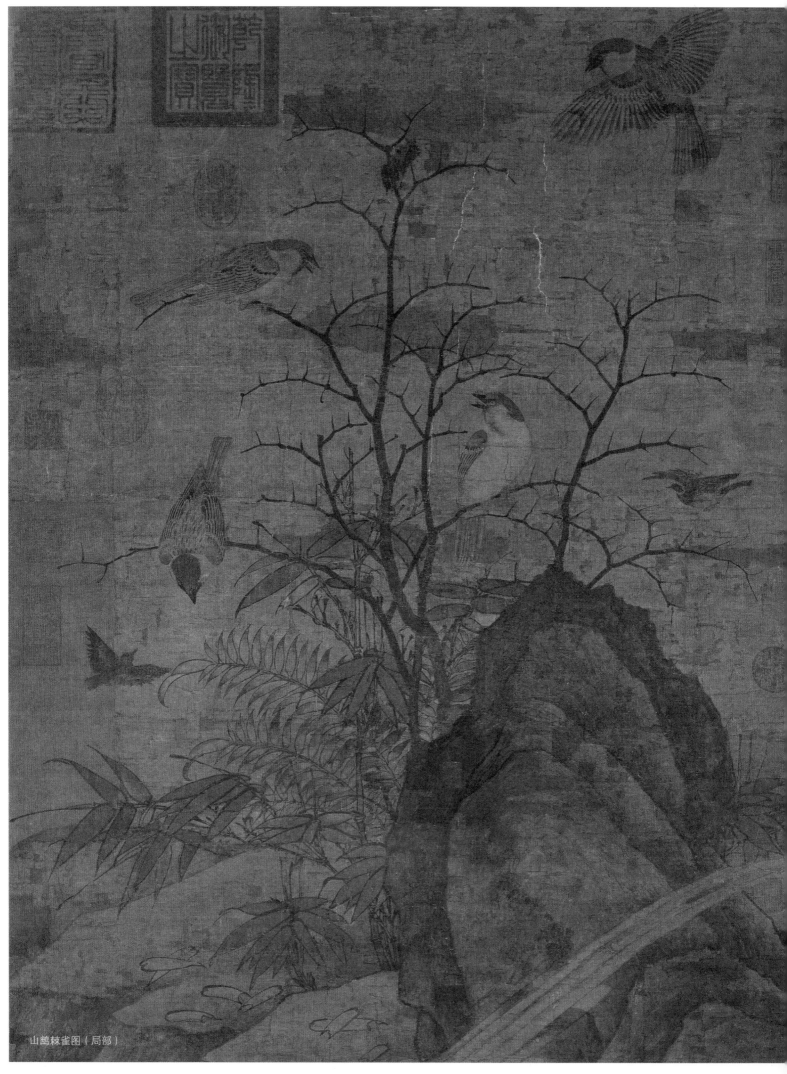

山鹧棘雀图（局部）

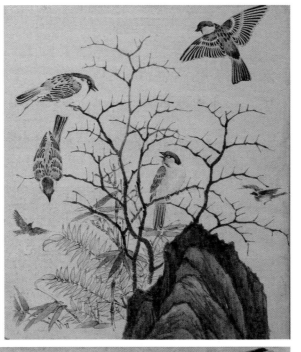

《山鹧棘雀图》是黄居寀传世的代表作品，整幅作品技法以双勾填色为主。这里主要介绍山石、竹蕨和麻雀的画法。

起手的线条就已经开始营造这种对比的冲突了。线条的粗细（山石与竹蕨等用线的对比）、线条的节奏（山石转折的拙涩与荆条棘刺的对比）、线条的轻重（山石用线沉着与山雀用线轻灵的对比）、以及麻雀飞鸣与山石竹蕨动静的对比等等，画面上的一切都在对比中造就着生机。

山石处理：先勾后皴，勾皴结合。依自然形态刻画体面凹凸，体现出绘画写生的特征；荆棘用赭石加墨直接刻画，用笔稳健朴素；稍浓绿色（花青加藤黄）由叶根向叶尖分染竹叶和蕨叶；画面上的麻雀动静起止远近有别，远处麻雀使用点染法画出。按结构和体色的深浅用淡赭墨分染近处四只麻雀。

随着分染遍数的增加，各部分逐渐渲染到位，及时停手，勿使渲染过度。赭墨+少许花青罩染山石；汁绿（酞青蓝+藤黄）罩染竹叶。硃磦调赭石由蕨叶叶尖向叶片中部稍稍分染后用薄朱砂覆染；藤黄调赭石+少许花青调出底色水（调多一些免得渲染过程中不够），用排笔蘸淡底色水按横竖一定的笔触，反复多遍平涂底色到满意为止。

平涂做底色要注意两点：1、色水不能太浓，颜色不宜太重，笔触要统一，否则会破坏前面画好的内容，纸面上也会留下笔触的痕迹；2、上一遍色水干透后再进行第二遍的平涂，分若干次施色做到满意，做底色整体色调要统一。画面（或左或右或上或下）局部稍加区别，可以在渲染局部的底色水中调入少量偏冷或偏暖的颜料如花青、硃磦等。

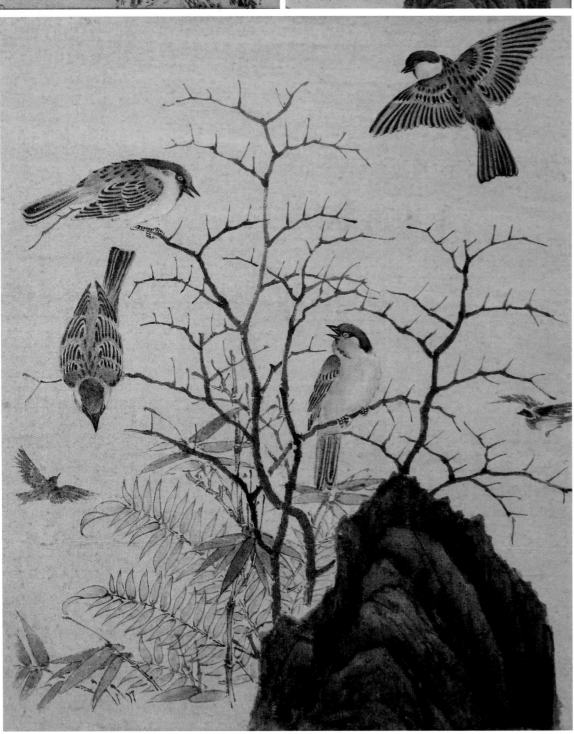

临摹示范

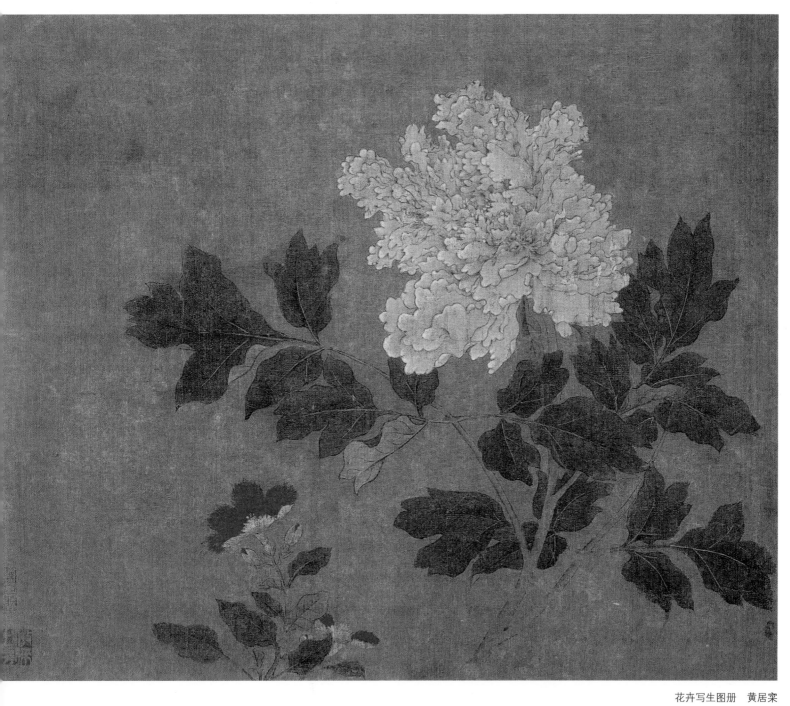

花卉写生图册　黄居寀

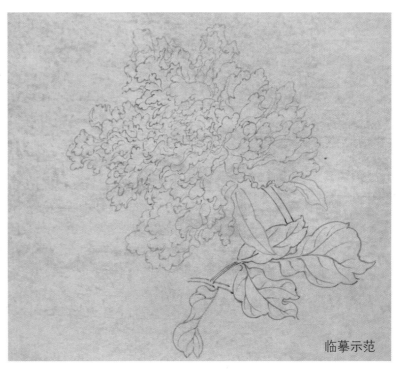

临摹示范

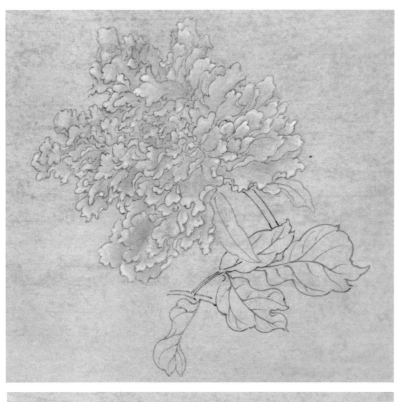
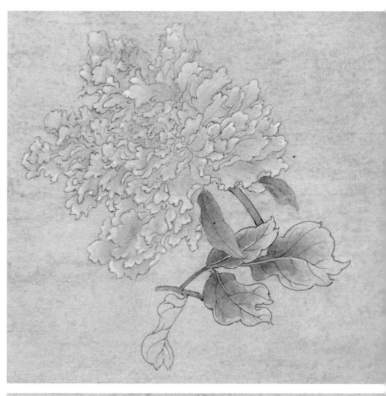
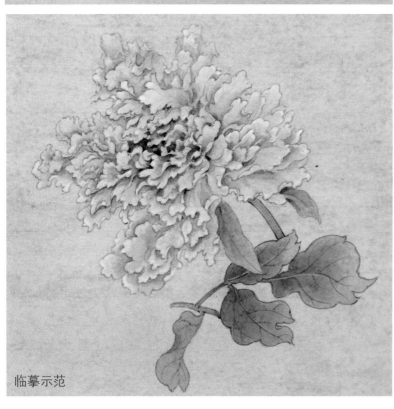
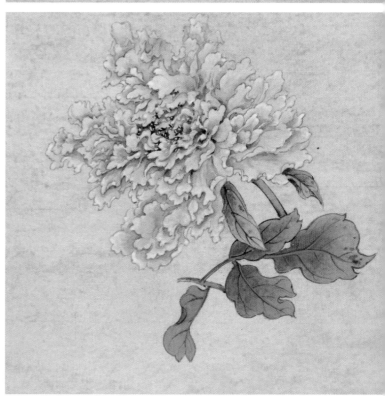

临摹示范

　　勾勒白描墨分浓淡，按牡丹花、叶、枝干的质感特征精心处理。花头线条墨色较淡，折转圆润柔和。花叶线条较挺拔，用的墨色也相对稍重。

　　白描稿完成后，淡白粉水罩染牡丹花头。淡白粉色由花瓣瓣尖向花瓣根基分染。使用白粉和其他颜色运用的道理是一致的，都是用调得非常淡的颜色，通过多次叠加完成。这样做可以使颜色在融合中见层次分明，规律里见变化。有效避免平、板、僵、腻等笔病。

　　继续分染花瓣。用淡赭石色加少许胭脂分染靠近花头的嫩叶。用花青加墨从叶根向叶尖分染正面叶片。藤黄加酞青蓝调出绿分染背面叶。用淡胭脂加少许赭石色由花茎边缘向内略加分染。

　　曙红色由花瓣基部向花瓣尖分染。花头整体上，花心部分颜色较重，边缘花瓣颜色逐渐变淡。淡赭色由叶尖向内接染。用前色继续分染牡丹花各部，染足为止。

　　胭脂点染、分染结合，画出牡丹花头最深的花心位置后，用稍浓的钛白加藤黄点蕊。黄赭色罩染嫩叶，茎干，胭脂勾勒叶汁绿罩染正面叶片，石绿罩染背面叶片，三绿勾勒叶脉。

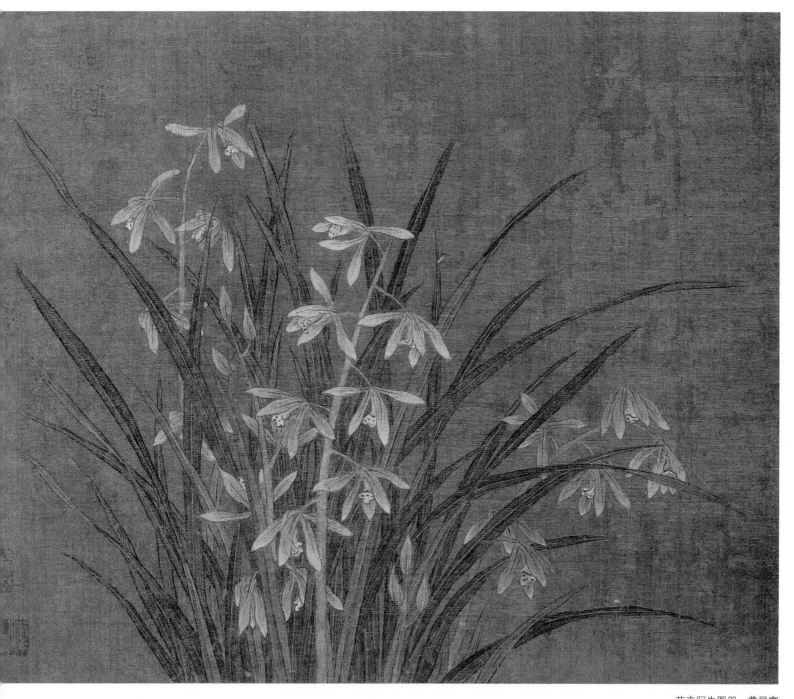

花卉写生图册　黄居寀

临摹示范

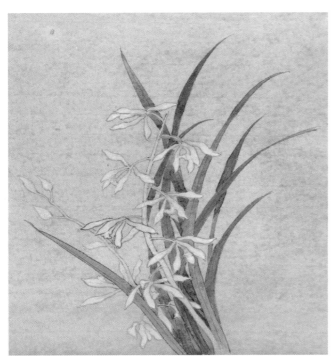
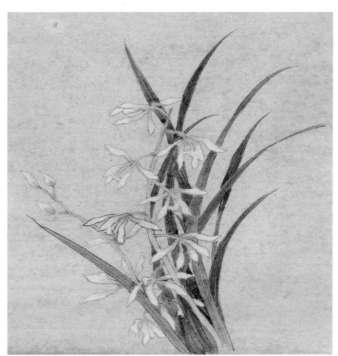

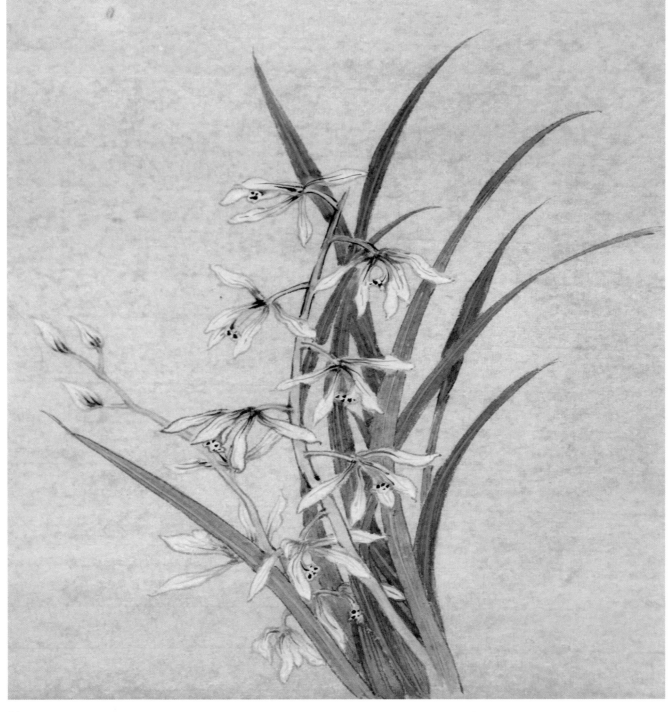

临摹示范

崔 白

崔白（1004～1088），北宋画家，字子西，濠州（今安徽凤阳）人。崔白是开始发挥写生精神的画家，他依靠超越前人的观察研究及描绘能力，探索花木鸟兽的生意，摆脱了花鸟属装饰图案的遗影，开创了花鸟画新的发展方向。

崔白擅花竹、翎毛，亦长于佛道壁画，画佛道鬼神、山水、人物亦精妙绝伦，尤长于写生。所画鹅、蝉、雀堪称三绝，手法细致，形象真实，生动传神，富于逸情野趣。一改百余年墨守成规的花鸟画风（指"黄荃画派"），成为北宋画坛的革新主将，数百年来颇受画坛尊崇。

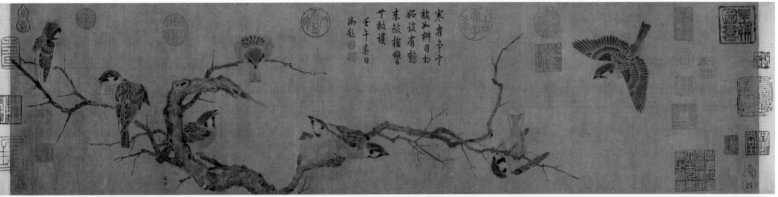

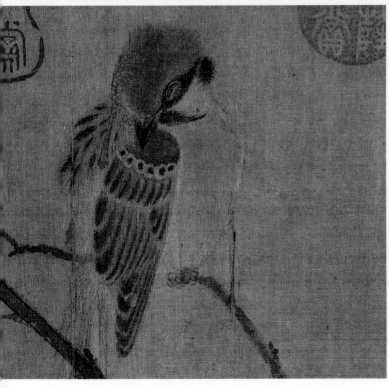
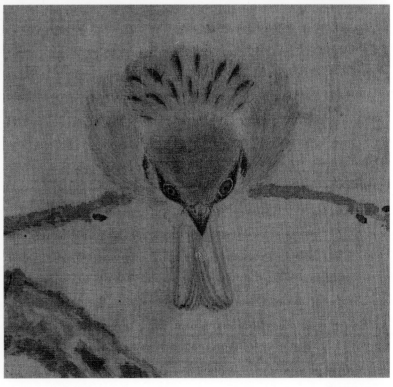

寒雀图　崔白
绢本　设色
纵 25.5 厘米　横 101.4 厘米
北京故宫博物院藏

【作品解读】

图中所绘是枯木及九只麻雀飞动或栖止其间的情景，九只小雀依飞鸣动静之态散落树间，自然形成三组，在动与静之间既有分割又有联系。作者以干湿兼用的墨色、松动灵活的笔法描绘麻雀及树干。麻雀用笔干细，敷色清淡。树木枝干多用干墨皴擦晕染而成，无刻画痕迹，明显区别于黄荃画派花鸟画的创作技法。

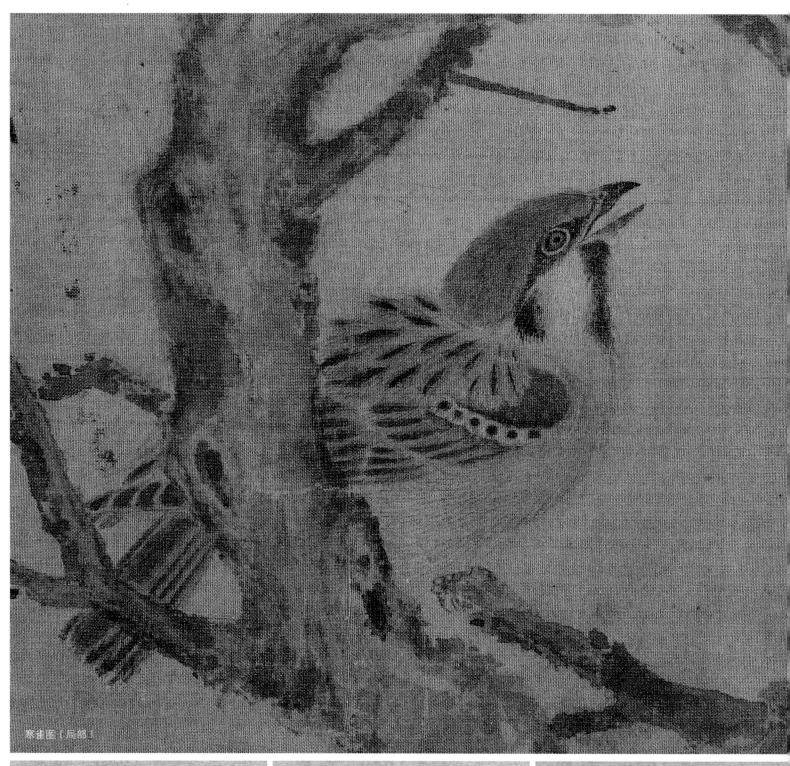

寒雀图（局部）

临摹示范

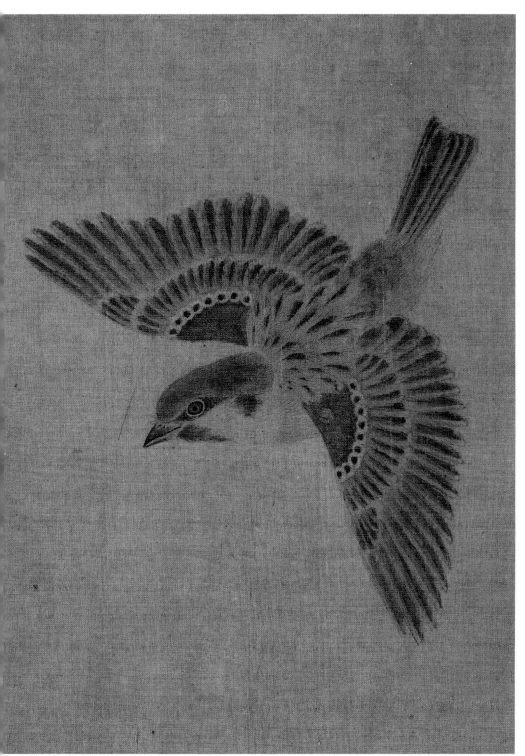

寒雀图（局部）　　　　　　　　　　　　　　　　　　　临摹示范

写生不但能提高画家的观察能力、概括能力和想象力，同时在绘画创作阶段默写过程中还能使画家感受"参与造化"的状态，为达到妙夺造化的创作境界打下基础。

宋代画家极重写生。当时画家仿佛在不经意间采撷的一花一草、一石一鸟，平凡中体现出一种说不清、道不明似曾相识的生机，这韵味直指内心最深最柔软的另一度空间。

麻雀头、背部的羽毛蘸赭墨用笔衔接拂扫画出；翎羽按结构用淡赭墨分染、点染结合绘制；麻雀栖息的树干树皮粗糙，轮廓用线浓墨枯笔、勾皴结合，表现出老干虬曲的状态。

鸟背分染到位后，钛白分染麻雀脸颊腹部白色绒毛；用较浓的墨色点画复勾麻雀最深的羽毛暗部及花纹，淡赭墨统染，最后用较浓的赭墨按身体结构转折丝毛，笔笔衔接勿使凌乱，丝毛强调感觉，不宜画得太过浓密；古木勾皴结合，用较淡于轮廓的笔墨画出树干起伏转折的关系，浓墨点苔。

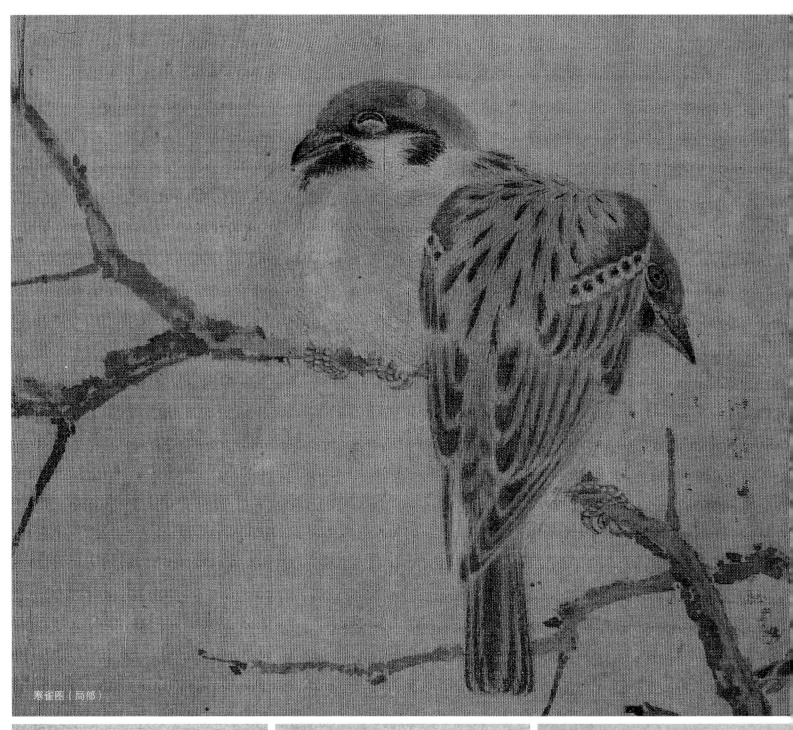

寒雀图（局部）

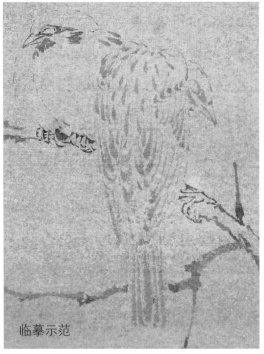

临摹示范

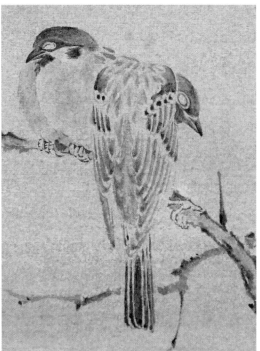

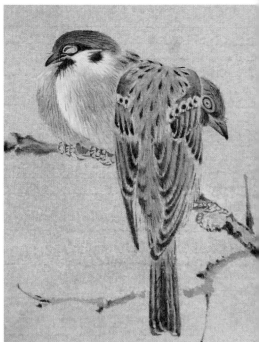

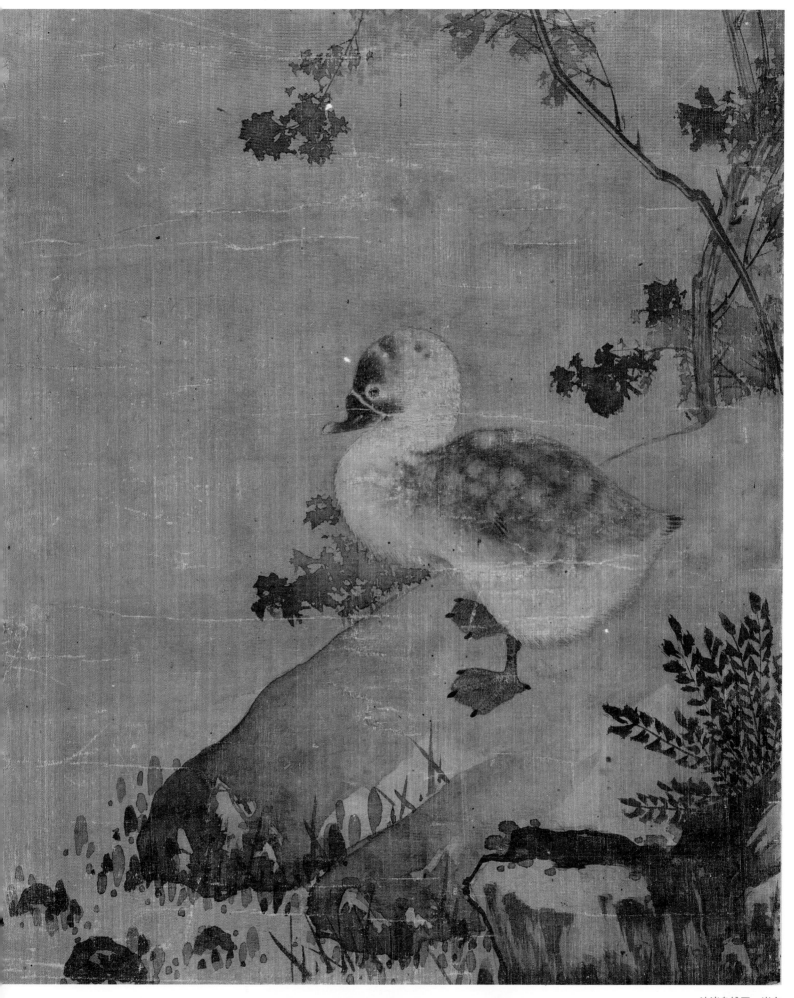

北宋画风从严谨工细逐渐向更加轻松的意趣、逸笔和写意性过渡，这一时期标志着国画思想和技术的日臻纯熟和完美融合都达到了相当高的水平。崔白《沙渚凫雏图》给我们展示出这一时期变化的基本风貌。

沙渚凫雏图　崔白
册页　绢本
纵 31.4 厘米　横 25.7 厘米
美国大都会艺术博物馆藏

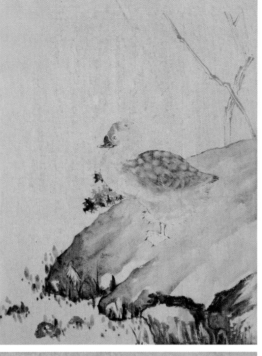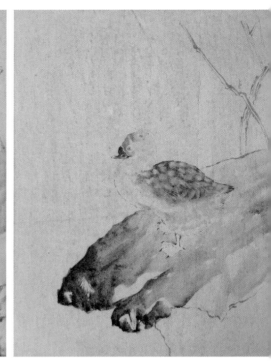

临摹示范

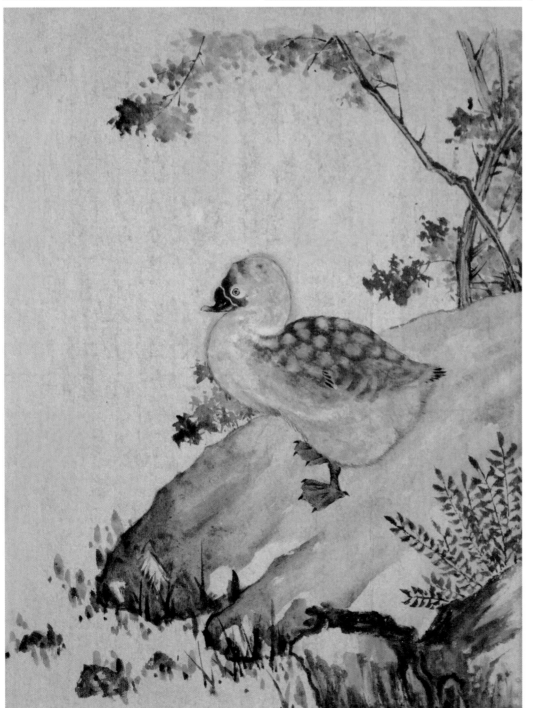

此画构图严谨，笔法却十分松动活泼，并不拘泥于中锋、侧锋。由于此时思想和技术整体都达到了前所未有的高度，崔白的笔墨线条显得更加轻松自如。画面中树石行笔与行、草书风非常相近。

在第一步勾好的水禽轮廓内，分染水禽嘴和头部；用含水分较大的赭墨色渲染水禽背部，趁湿用清水冲渍出水禽背部斑纹，用一只水量较少的干净笔蘸去斑纹内外的浮色，按结构将水禽边缘过重的颜色晕染开；大笔蘸赭石色水侧锋皴染坡石石面。

浓淡交替、聚三促五勾点水草苔点；粗笔重墨勾皴坡地前的石块。

白粉分染水禽颈、胸腹部；赭石蘸墨染树枝干，分组点厾树叶，注意树叶每组的墨色深浅；用淡墨沿鹅的轮廓略微烘托渲染，突出主体。

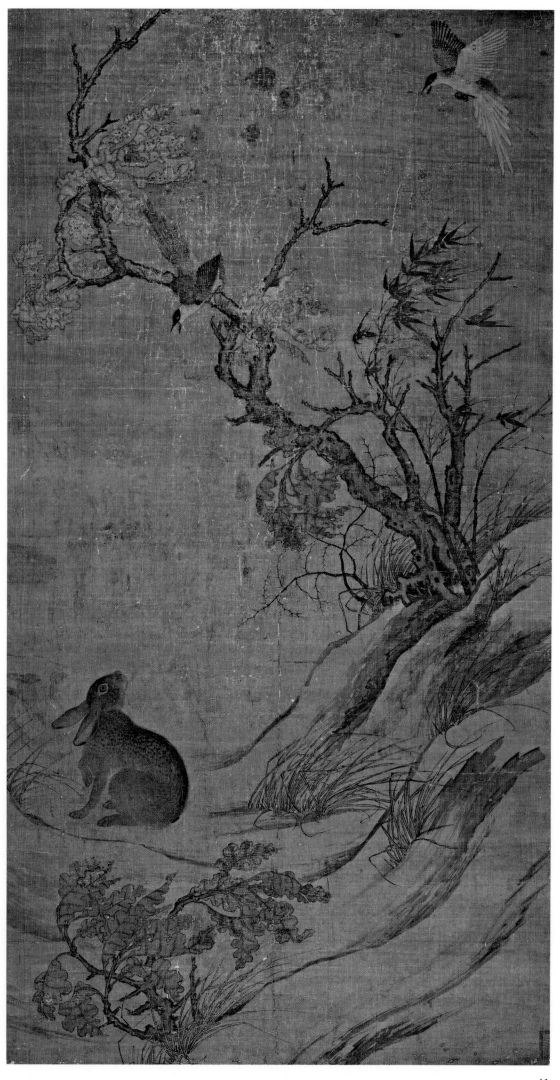

双喜图　崔白
绢本　设色
纵 193.7 厘米　横 103.4 厘米
中国台北故宫博物院藏

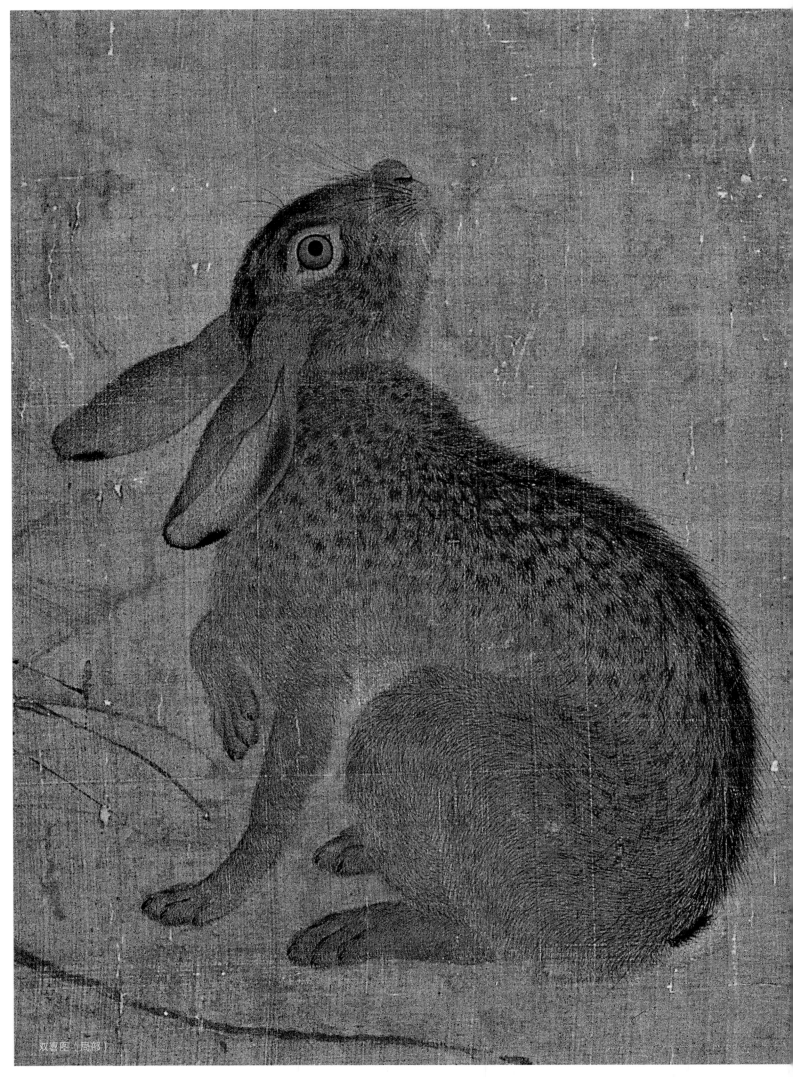

双喜图（局部）

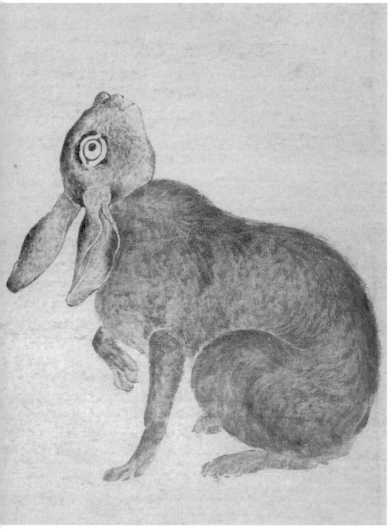
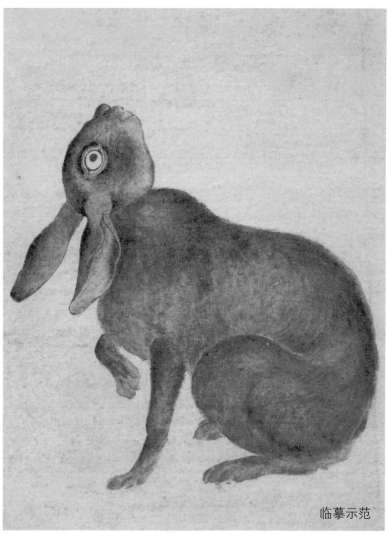

临摹示范

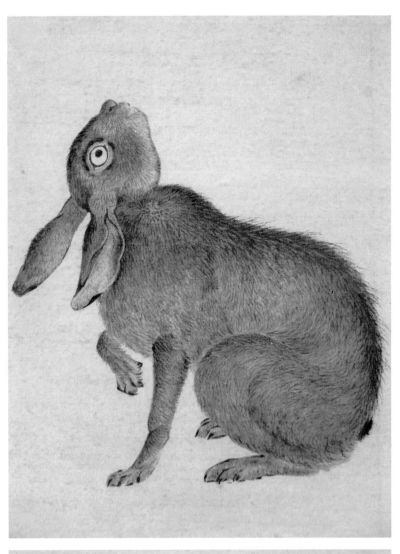

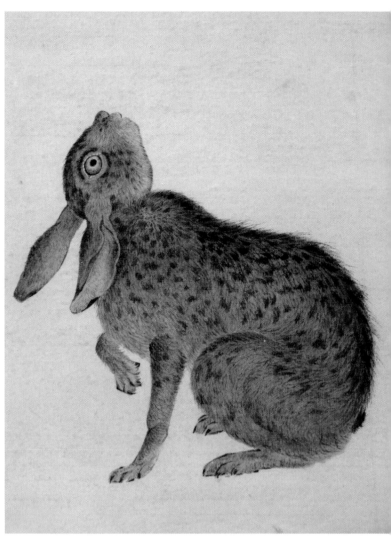

注意对比野兔背部与眼眶、耳朵、口鼻的线质差别。用不同质地的线条勾勒出野兔的轮廓。

技法熟练、理解画理后，材料可以随意选用。这张画原为绢本，在临摹学习之初可选用熟纸或半熟纸。用淡墨按野兔结构皴染皮毛。头顶、脸颊、后背及弯曲的腿面处毛色较重，体现出结构的起伏。

中国画有"画高不画低"的说法，体现出中国绘画重理解重思辨的抽象意识。它不同于西方绘画的"光影法"和"凹凸法"，在此可以认真体会理解。

按结构层层皴染完成后，淡墨分染、罩染野兔身体。用稍重的墨色勾丝兔毛，注意笔触排列规律。点染野兔身上的斑点。

重墨点睛，淡墨分染眼球，体现出眼球的动感。白粉点染眼眶外围，复勒胡须、眼睑上的长毛。重墨复勾最深处及结构转折部分。

临摹示范

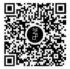

赵佶

赵佶（1082～1135），即宋徽宗，宋神宗赵顼的第十一子、宋哲宗赵煦之弟，宋朝第八位皇帝。赵佶善书画，他自创一种书法字体被后人称之为"瘦金体"，他的花鸟画，自成"院体"。古代少有的艺术天才与全才，他还发展了宫廷绘画，广集画家，创造了宣和画院，培养了像王希孟、张择端、李唐等一批杰出的画家。并组织编撰的《宣和书谱》和《宣和画谱》《宣和博古图》等，这三部著作是美术史研究中的珍贵史籍，至今仍有极其重要的参考价值。

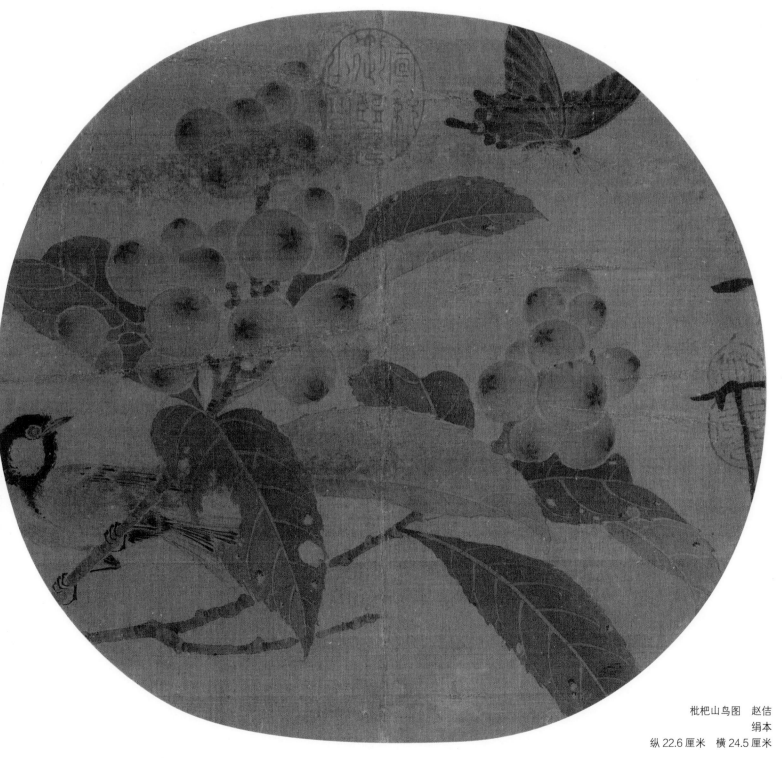

枇杷山鸟图　赵佶
绢本
纵 22.6 厘米　横 24.5 厘米

枇杷山鸟图（局部）

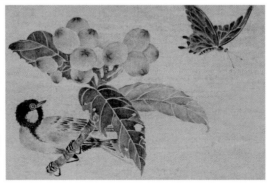
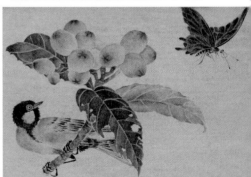

临摹示范

用极淡的墨细笔勾勒枇杷叶及果实，方便这些笔痕在渲染过程中融于墨色，形成没骨效果；直接用稍重的墨色点染出山雀头、嘴墨色深重的轮廓，并勾写出足爪，用淡墨勾写腹部和肩羽、尾羽；淡墨细笔连勾带染凤蝶。

按勾出的笔迹分染枇杷果叶，分染时一反面要将笔迹逐渐融汇在颜色之中不留痕迹。另一方面用浓淡墨色的变化，区分出果实的前后顺序；叶片、枝干分染方法与之相通，叶脉应留出细细的空白水线，枝干连勾带染，勾皴行笔要按树皮生长的规律进行；淡墨按结构区分山雀身体结构；深入点染凤蝶。

枇杷分染完成后用浓墨点写果实维管口上形成的斑点；部分浅淡的果实用淡墨在外侧适当烘染；淡墨统染叶、枝干和蝴蝶，叶片正面浓背面淡；将山雀分染到位后浓墨点睛。

46

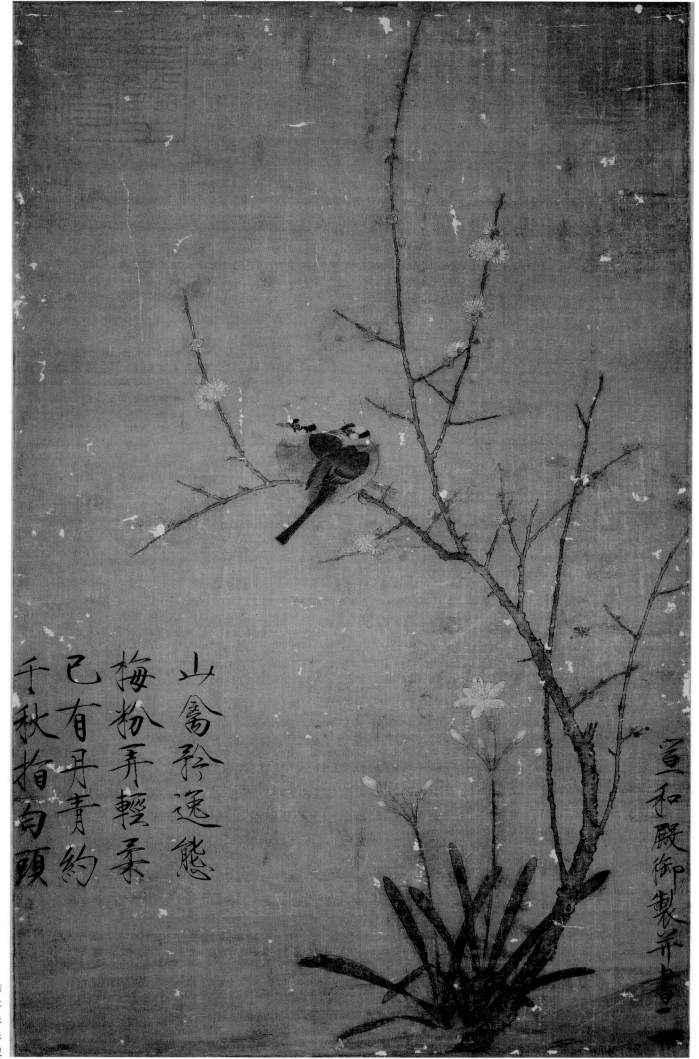

山禽矜逸態
梅粉弄輕柔
已有丹青約
千秋指白頭

宣和殿御製并書

蜡梅山禽图　赵佶
绢本
纵 83.3 厘米
横 53.3 厘米
台北故宫博物院藏

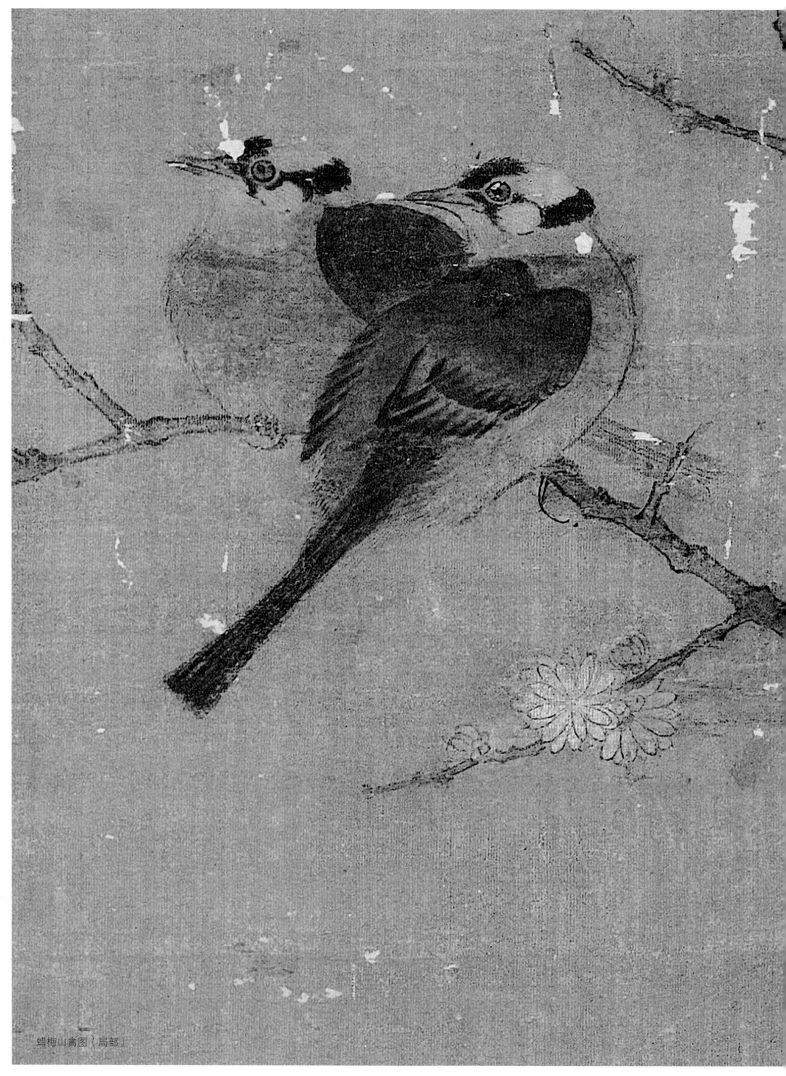

蜡梅山禽图（局部）

临摹示范

《腊梅山禽图》主要使用的是双勾填色的技法。首先针对花、鸟、梅枝总体的不同特点对比，分析出不同物象用线的粗细、刚柔、长短和节奏区别。其次，同一种物象身体的不同部位质感不同，用线也各不相同。如：山禽的嘴、爪、眼、翅羽和尾羽这些地方用线较实；头顶绒毛短而密紧贴头骨，线条也宜勾的短密柔软；颈、胸、腹的线条又与头顶绒毛有所区别，线条柔淡些，线段间拉开一定间隔，体现出绒毛下柔软的胸腔、腹腔；梅枝用墨重、用笔拙、用线涩笔法多穿插以表现质感和树皮的起伏变化特点；腊梅花线条以能体现轻柔的感觉为要。

淡墨依身体结构分染山禽，分染过程中注意背部与胸腹部用色的深浅区别，肩背部用色较浓向尾部分染逐渐变淡，通过明暗对比的变化，使前后两只山雀拉开距离层次；淡墨勾皴渲染并用表现梅枝质感。

在上一步基础上分染继续深入，勾染出翅膀飞羽层次，用淡于背部羽毛的墨色分染山雀胸部；钛白平涂腊梅。

随着分染次数的增加，施色面积逐渐减少，物象层次逐渐拉开。

花青墨统染山禽羽毛，稍重的花青墨细笔丝出背部绒毛，钛白丝头颈腹部短毛；赭石加少量淡墨罩染梅枝；腊梅花正向花白瓣尖向瓣根提染黄赭色（藤黄调赭石），背向花用色淡。

49

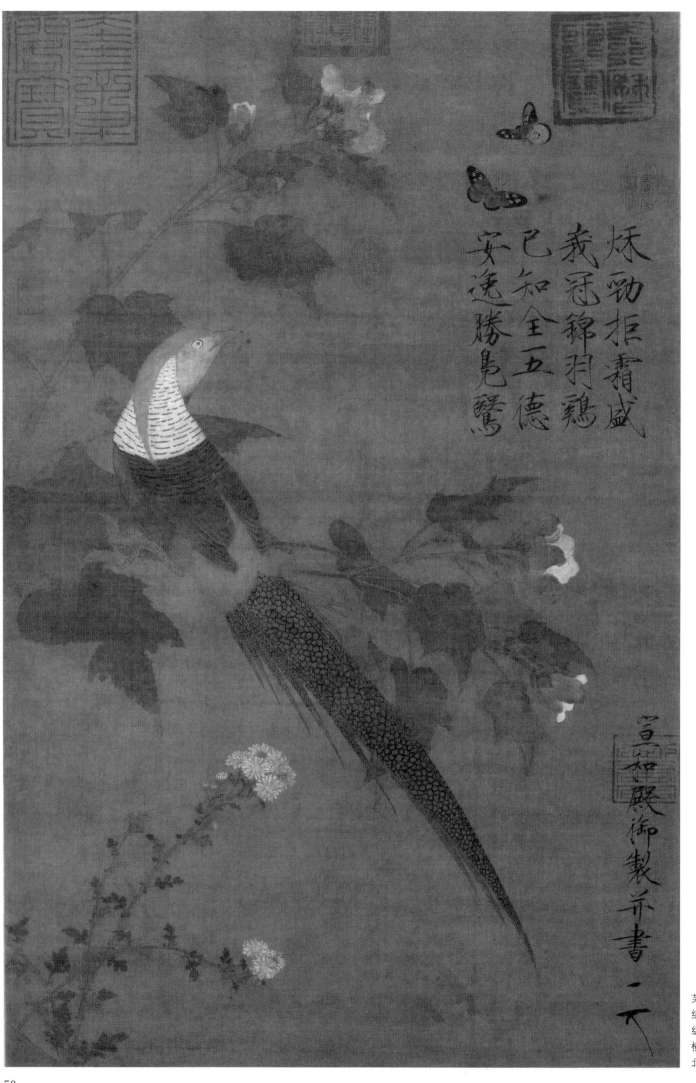

秋勁拒霜盛
羲冠錦羽雞
已知全五德
安逸勝鳬鷖

宣和殿御製并書

芙蓉锦鸡图　赵佶
绢本
纵 81.5 厘米
横 53.6 厘米
北京故宫博物院藏

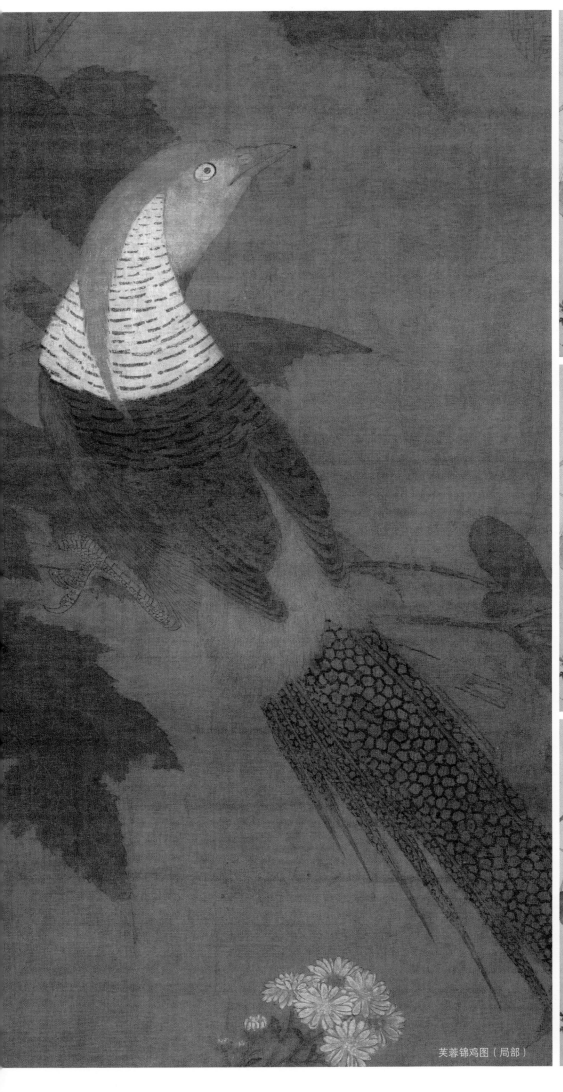

芙蓉锦鸡图（局部）

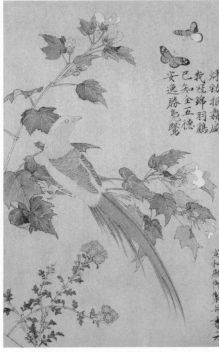

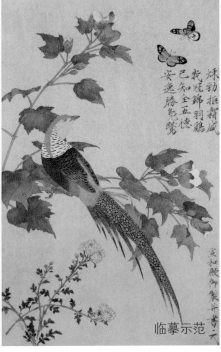

临摹示范

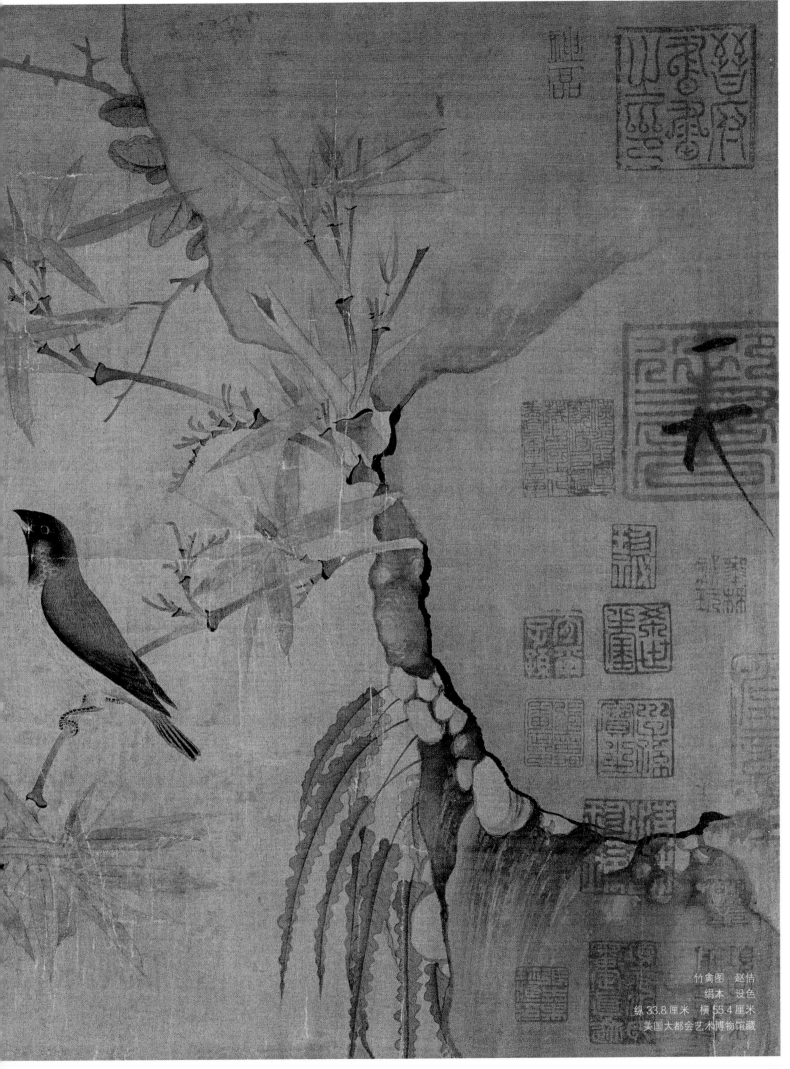

竹禽图　赵佶
绢本　设色
纵 33.8 厘米　横 55.4 厘米
美国大都会艺术博物馆藏

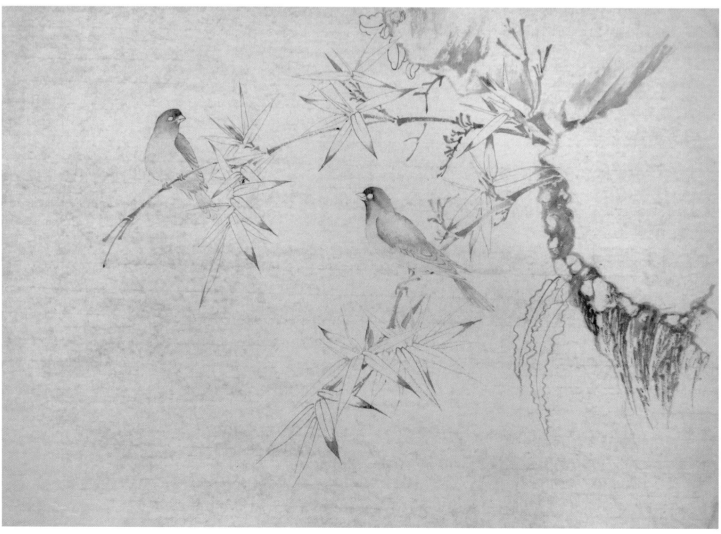

54

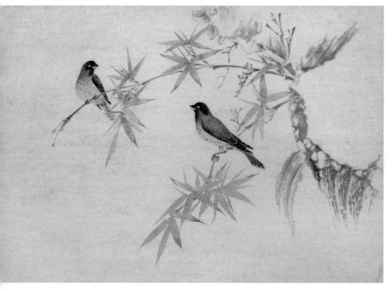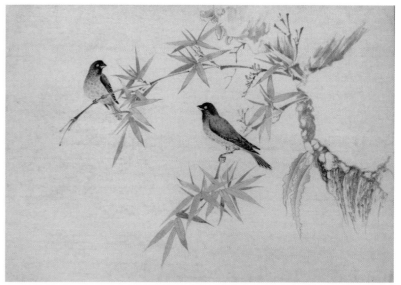

临摹示范

淡墨加赭石调成赭墨色。对比画面物象间各自的特点，按对物象质感的理解，选择线质，调整笔锋轻重起伏，勾描山石、竹枝、小鸟。

淡赭墨侧锋勾皴山石结构。赭石色由叶尖向内分染竹叶叶尖。赭墨色从小鸟头部开始分染，头顶、肩部、翅羽、尾羽边缘墨色较重，层层积染，渲染面积逐步减少，使过渡自然。

汁绿由叶根向叶稍分染竹叶，留出叶脉水线。画面各部分分染完成后，但赭色罩染石面。

嫩绿调少许三绿罩染竹叶、竹枝。竹节处用三绿提染。用稍重于小鸟身体的墨色按结构起伏走向丝毛。重墨点睛、复勾提醒竹节及山石的转折处。白粉勾出小鸟腹部羽毛。

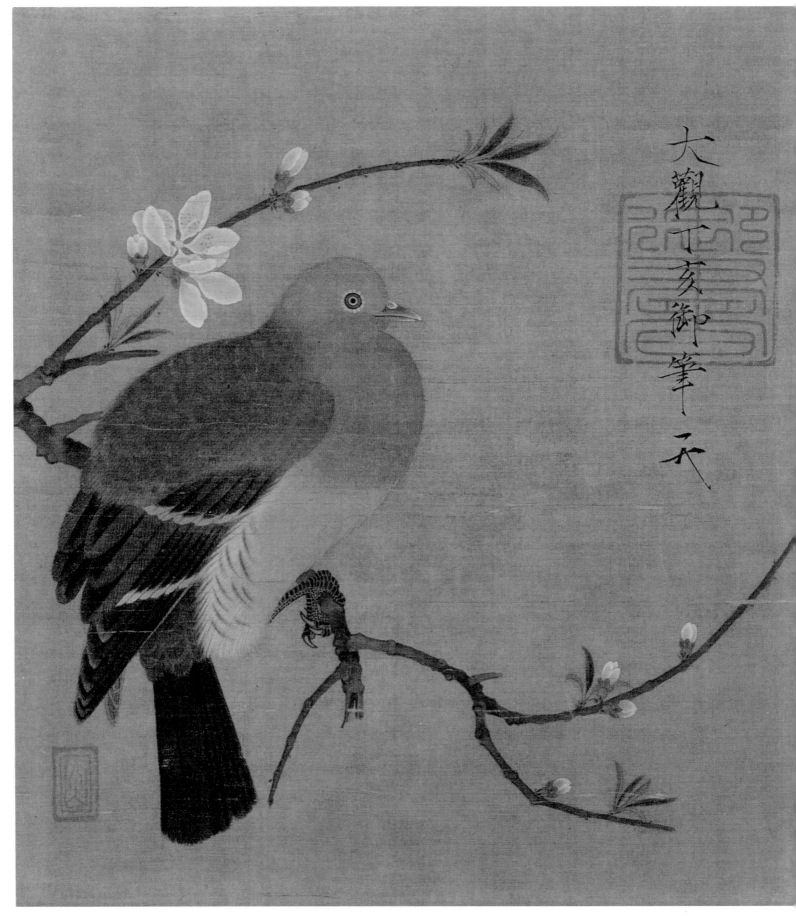

桃鸠图　赵佶
绢本
纵 28.5 厘米　横 27 厘米
东京国立博物馆藏

赵　昌

　　赵昌，北宋画家，生卒年不详，字昌之，广汉剑南（今四川剑阁之南）人。工书法、绘画，擅画花果，多作折枝花，兼工草虫。初师滕昌佑，后来发展出自身画风，没骨花鸟自成一派，有徐熙、黄荃遗风。在北宋时期与宋徽宗赵佶齐名，是宋代花鸟画坛的杰出画家。他不轻易将画给人，所以留传市面的作品甚少，也就极为珍贵。他重视写生，经常观察花木神态，调彩描绘，自号"写生赵昌"。其作品有《夹竹桃鸽图》《春花图》《桃花双鸠图》《锦棠月季图》《青梅含桃图》《牡丹戏猫图》《石榴芍药图》《写生芙蓉图》《海棠鹁鸽图》《山茶花兔图》《早梅锦鸡图》《写生折枝花图》等，并有《四喜图》《粉花图》《蛱蝶图》传世。

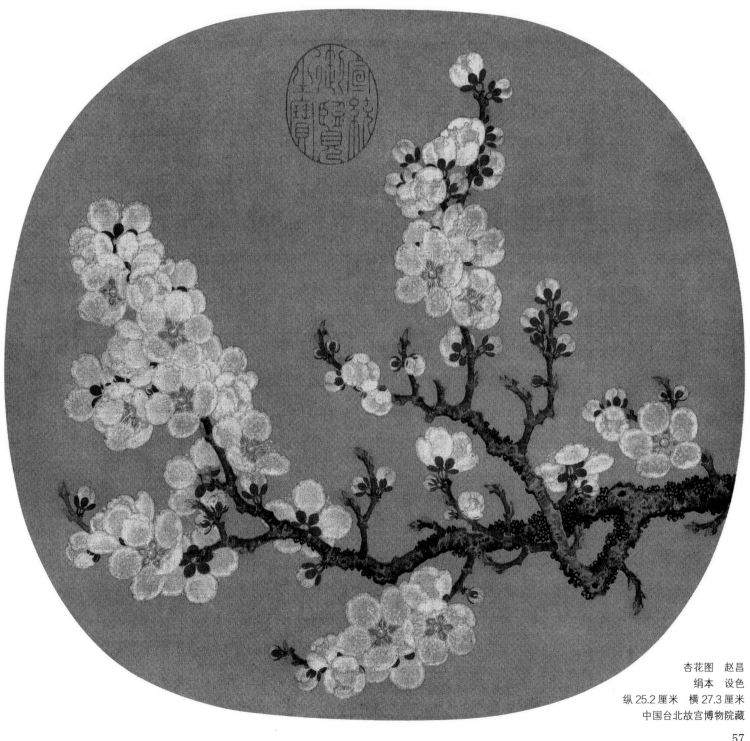

杏花图　赵昌
绢本　设色
纵 25.2 厘米　横 27.3 厘米
中国台北故宫博物院藏

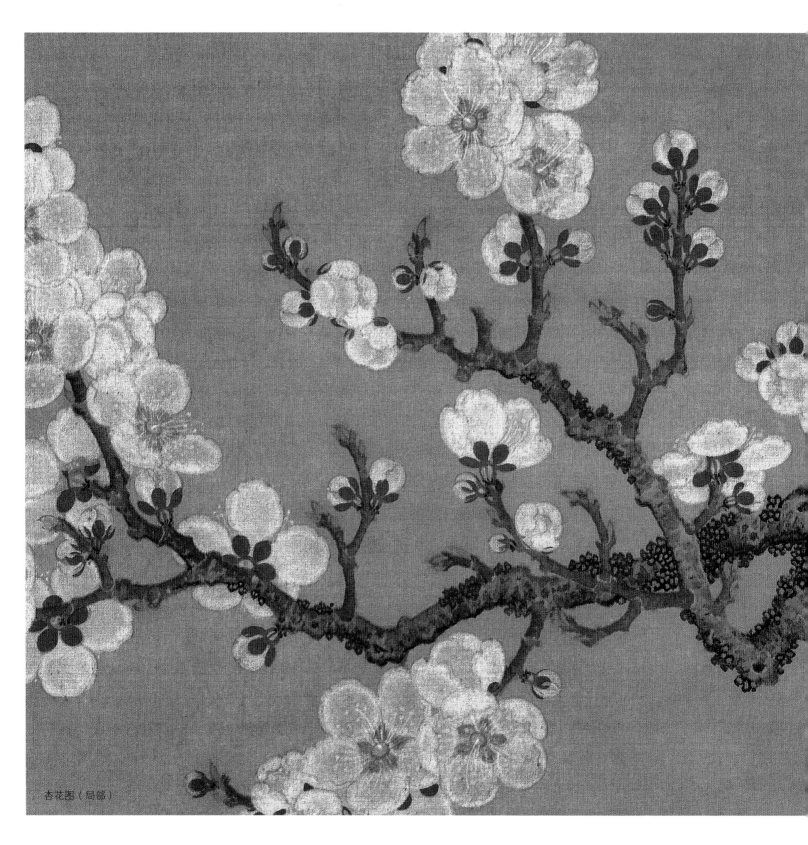

杏花图（局部）

　　杏花初绽，虽是小枝与新花相比，枝干还是显得沧桑坚韧，用笔用墨勾勒树枝重墨中锋为主，小枝虬鳞苍苔笔致方折；杏花凝脂堆雪、粉白含俏，淡墨中锋线条宜轻柔富于弹性；物象手法写实特征稍加强调，花、枝两相对比更添韵致。

　　用两只小笔，一只蘸淡钛白在勾出的杏花花瓣，内圈施色。再由另一只清水笔由花瓣四周向内稍加晕染，切忌将花瓣填实。因有底色衬托，显得剔透雅致也为花蕊留出了余地；胭脂点染花蒂；淡墨勾皱分染枝干。

　　浓钛白粉勾点花蕊，古人说点花蕊如为美人点睛，不可大意。应注意体会杏花的偃仰向背，按照花蕊的生发规律勾点；赭色罩染枝干后用浓墨点虬苍苔，待梢干用石青覆点，覆点石青时留出墨点色边不要填实，聚三促五分组点虬，显出既厚重又活泼的层次美感。

临摹示范

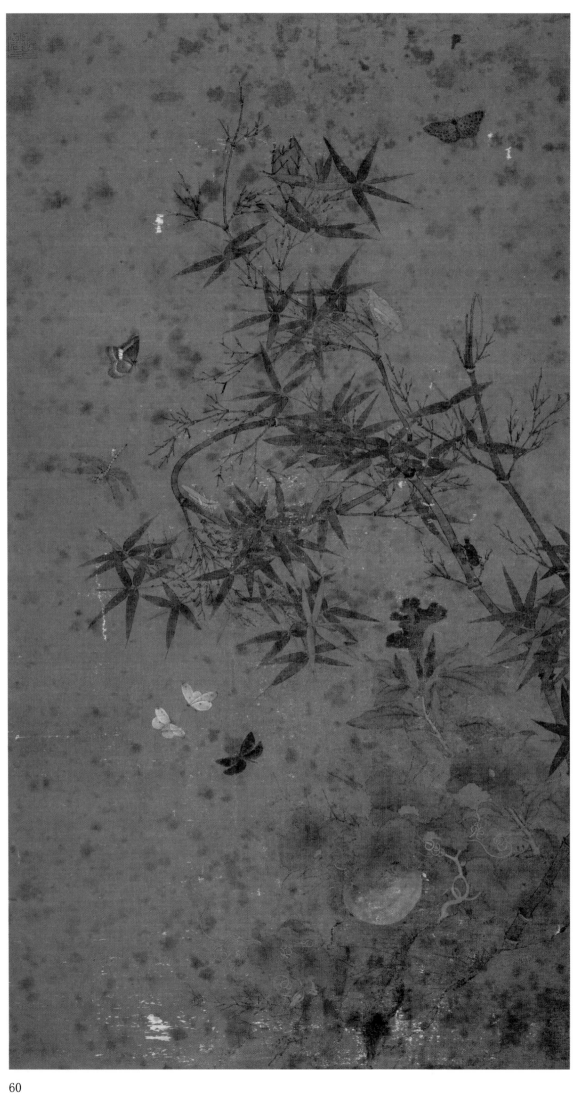

【作品解读】

　　此图画幽篁疏影，双勾填彩
其间天牛、螽蜥，无不刻画入微
另有花卉、野瓜。蝴蝶、蜻蜓萦
绕，色浓丽而又不隐墨骨。

竹虫图　赵昌
绢本　设色
纵 99.4 厘米　横 54.2 厘米
日本东京国立博物馆藏

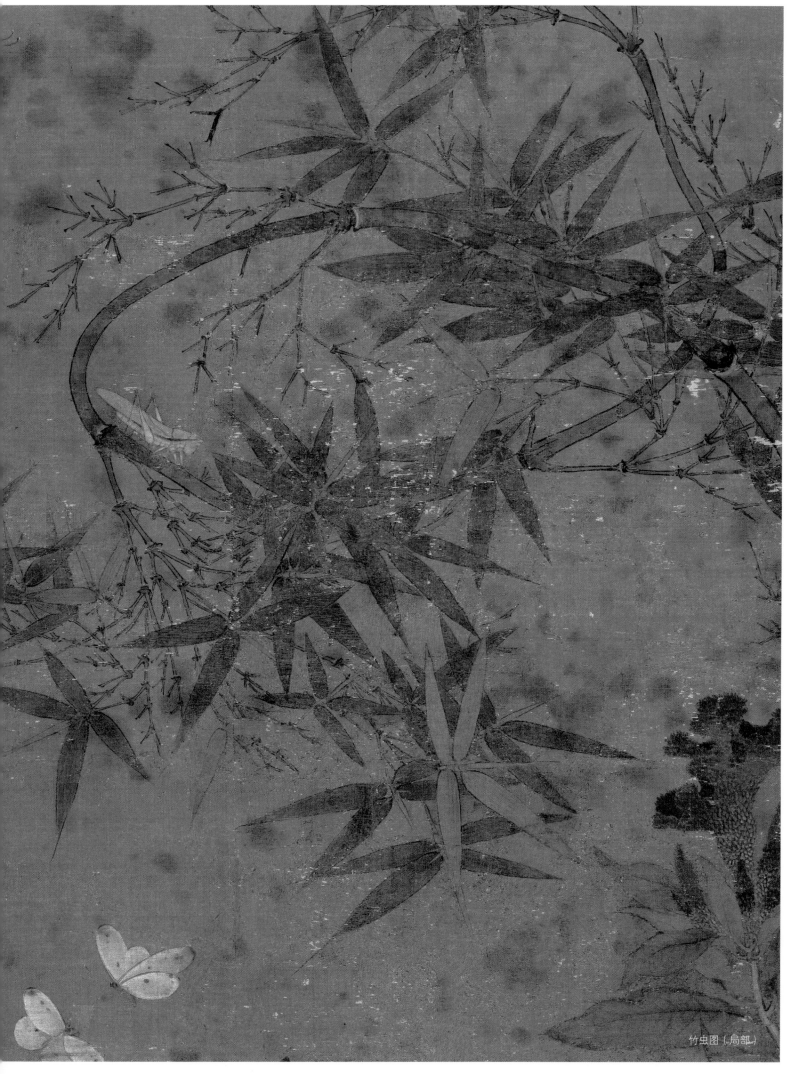

竹虫图（局部）

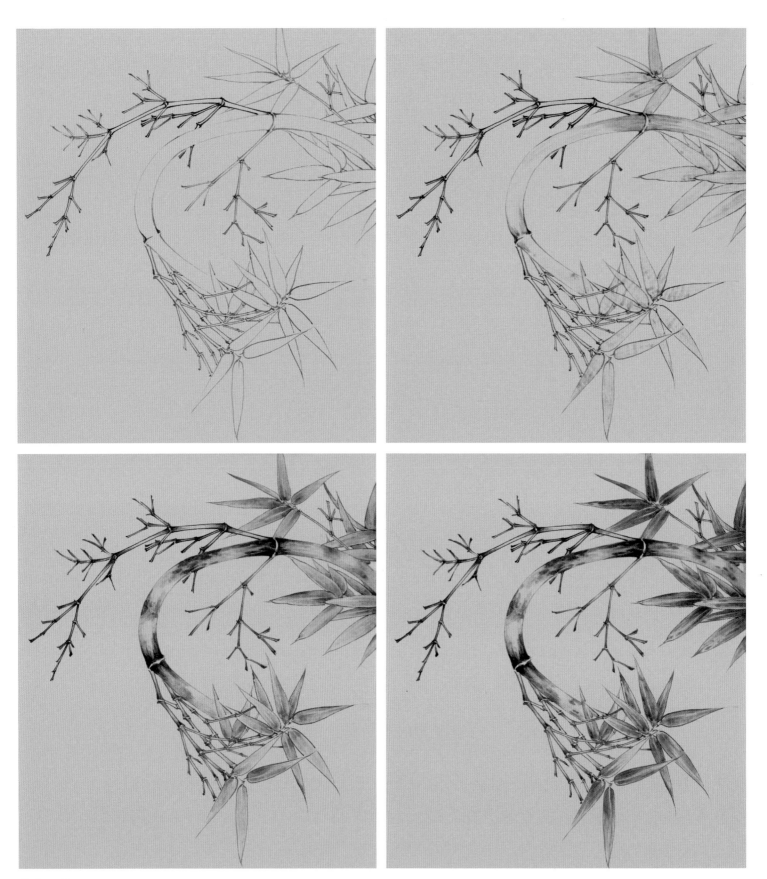

临摹示范

此图在传统双勾填色画法中非常具有典型性。

用细韧挺拔的线条勾勒竹枝，主枝、小枝与竹叶用线在墨色和粗细上都应稍加区别。

赭石略调汁绿分染竹枝，选用毛笔笔头不宜太大颜色一次不要蘸的太多，笔笔衔接，稍见笔触，两端竹节处颜色略重逐渐过渡到竹枝中段；赭绿罩染竹叶打底，用色要淡。

用赭墨点擦出竹枝上的斑点（具体创作时可以根据对物象的理解和主题的需要，主动调整改变所用的颜色）；花青墨由根向叶尖分染竹叶，留出叶脉水线，正面色浓背面色淡，赭石调少量胭脂由叶尖向叶片内提染，表现枯黄的质感。

赭色罩染竹枝统色；正面竹叶用绿色罩染，背面叶片用汁绿调三青罩染。

徐崇矩

徐崇矩，北宋画家，生卒未详。钟陵（今南京）人，徐熙之孙，与徐崇嗣、徐崇勋为兄弟。工书善画，有祖父遗风，所作花木、禽鸟形骨轻秀。崇矩兄弟虚心好学，吸收黄荃、黄居寀父子画法之长，终于自创"没骨法"新体，摈弃墨笔钩勒而直接用彩色晕染。其作品有《夭桃图》《折枝桃花图》《采花仕女图》《剪牡丹图》《萱草猫图》《花竹捕雀猫图》《紫燕药苗图》等。

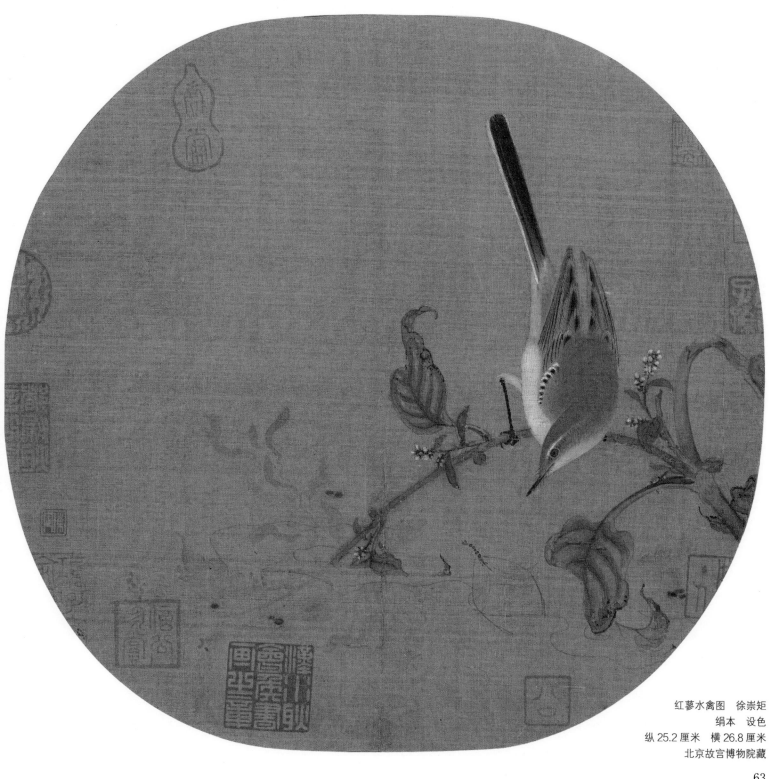

红蓼水禽图　徐崇矩
绢本　设色
纵25.2厘米　横26.8厘米
北京故宫博物院藏

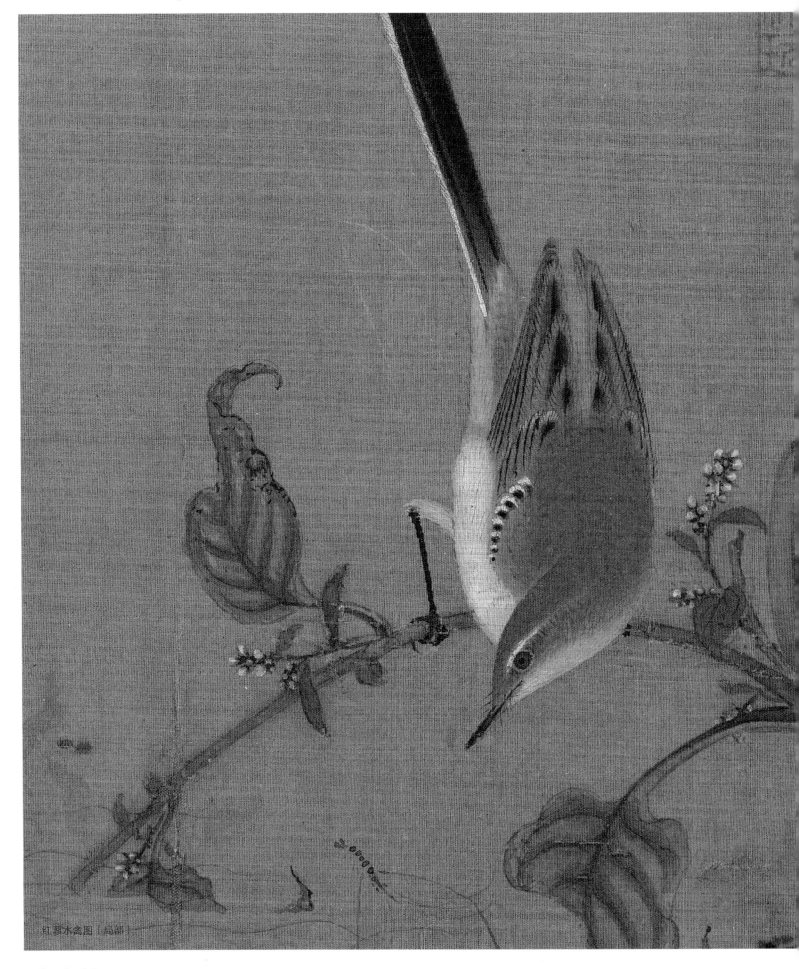

红蓼水禽图〔局部〕

【作品解读】

　　水鸟发现波中青虾，悄然飞落红蓼枝头，引喙而啄。红蓼被水鸟的体重与蹬力压弯，梢头、叶尖浸入水中。而青虾在水中灵活悠游，对眼前的危险浑然不觉。这自然界中惊险的一霎被巧妙地摄入绢素，极为生动传神。水禽和红蓼设色鲜丽，工笔细写。小鸟纤细的毛羽清晰可数，连蓼花粟米大的花冠也用紫红、粉白晕染得一丝不苟，层次分明。而水中的青虾和荇藻则采用模糊的手法表现，唯以淡墨绿一色染成，类似写意画法。因而虽不画水，却水旱两界分明。

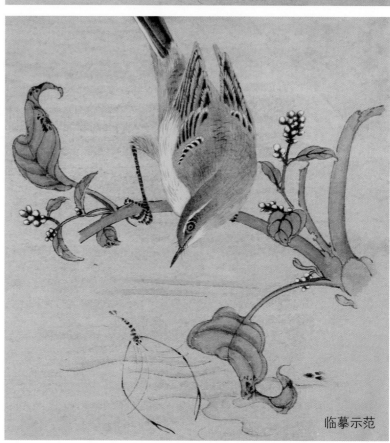

临摹示范

　　红蓼整体用笔用线较实，茎秆线条流畅。叶片用笔注意转折提按，通过线条起伏粗细的变化表现叶片姿态翻转起伏。红蓼花用曙红胭脂点画；小鸟勾画外形用色要淡笔触宜轻，以体现轻盈的动态。足爪先用淡墨中锋写出，嘴、眼、尾部稍重。在表现局部质感的同时，整体也呈现出浓淡轻重的节奏；小虾勾点结合分别画出身体和虾枪，朦胧隐没在水中。

　　胭脂分染花茎，勾染蓼花根。淡墨分染叶片；淡墨分染小鸟，稍重墨色勾写翅羽深色位置，因羽毛位置狭窄用笔宜干而肯定。用重墨点虬出足裂斑点；淡墨点虬积染区分出虾身体层次。

　　分染完成后赭石调汁绿罩染红蓼茎秆和大叶，绿色罩染小叶。钛白粉点染蓼花花头部分；赭墨色罩染小鸟身体，黄赭色分染小鸟脖颈，腰尾部的黄毛。

　　胭脂色提醒茎叶，红蓼花根，点虬画出叶面上的老斑；用稍重于底色的笔墨细勾小鸟羽毛。整体调整补充。

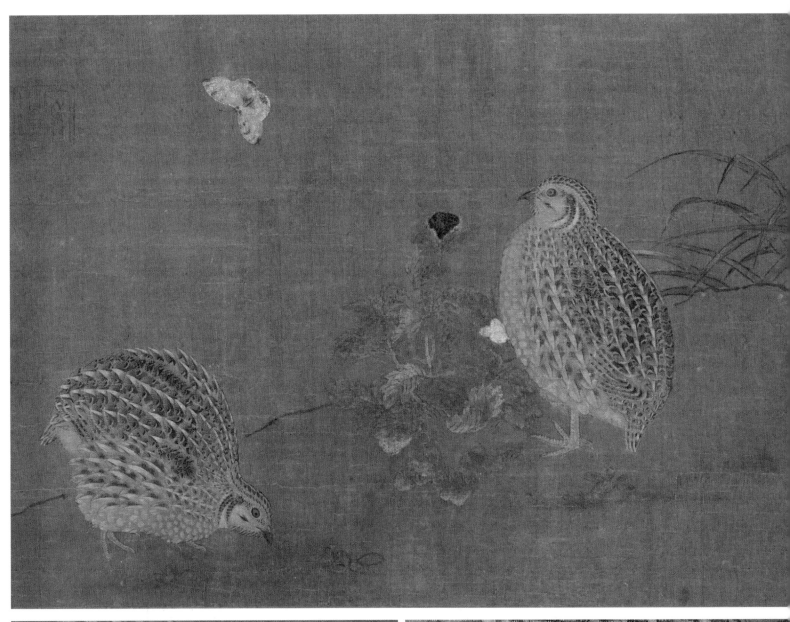

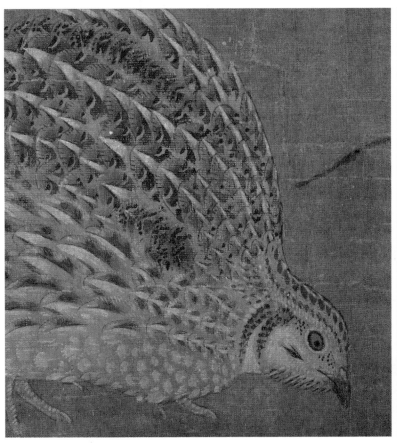

鹌鹑图　李安忠　绢本　纵52厘米　横68厘米　日本东京根津美术馆藏

李 安 忠

李安忠，南宋画家。钱塘（今浙江杭州）人，生卒年不详。宋徽宗宣和（1119～1125）时为画院祗候，历官成忠郎。南渡后绍兴（1131～1162）间复职画院，赐金带。子公茂，世其家学，然不逮父。李安忠画迹有《牧羊图》《宜春苑训狮图》。传世作品有《晴春蝶戏图》《野菊秋鹑图》《鹑图》。

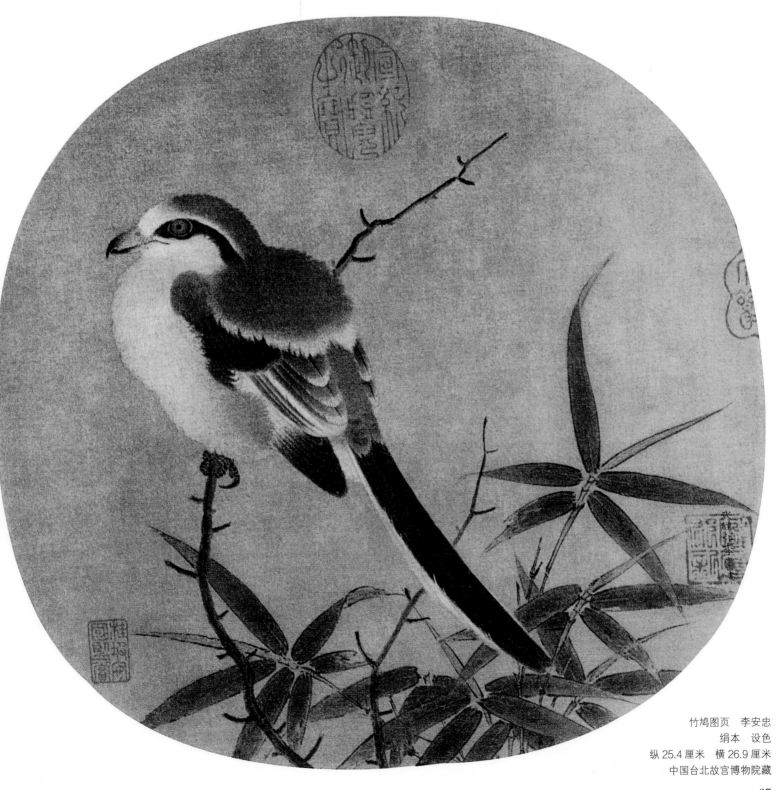

竹鸠图页　李安忠
绢本　设色
纵 25.4 厘米　横 26.9 厘米
中国台北故宫博物院藏

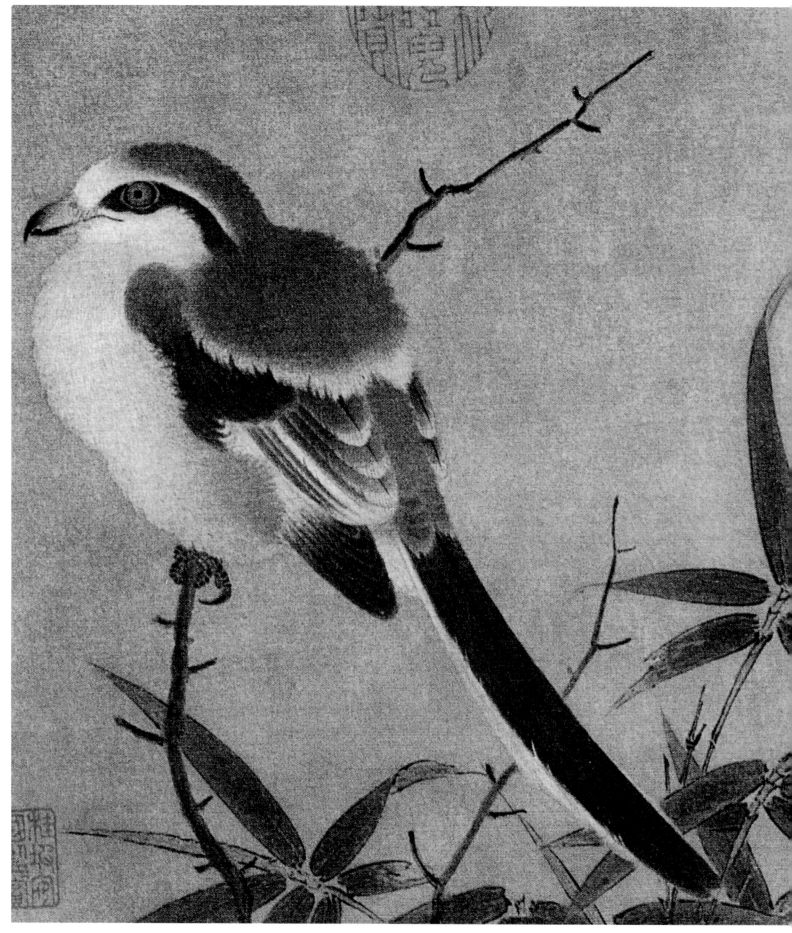

竹鸠图页（局部）

【作品解读】

　　该画名为"竹鸠"，实际上画的长尾伯劳。伯劳独踞在竹丛中的荆条上，尖喙与趾爪锐利如钩。其眼神犀利．气定神闲．长尾拖曳，显得威武不凡。

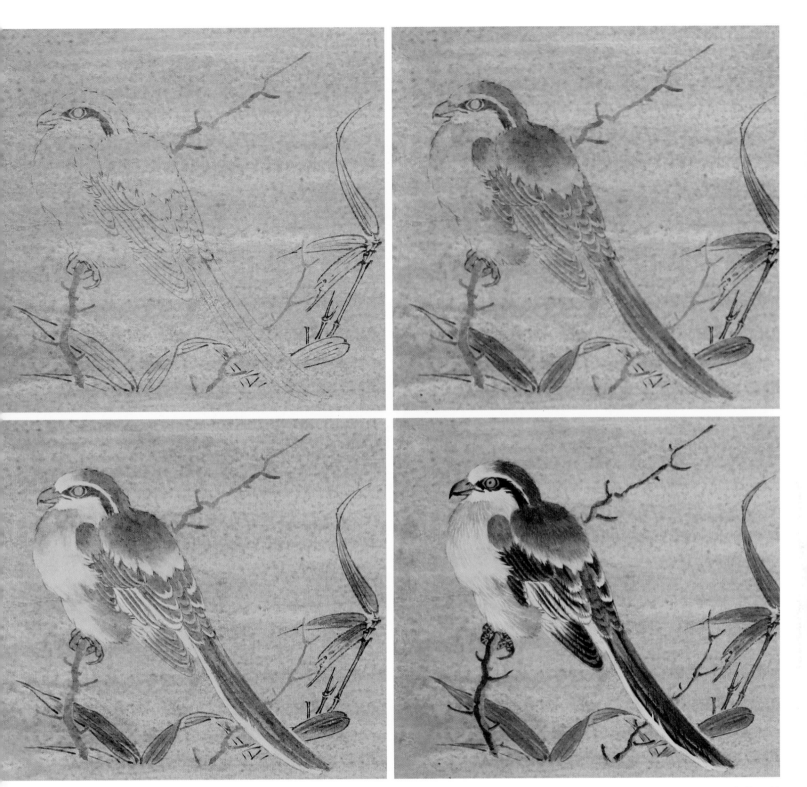

　　此宋画中精品。通过树枝上栖息的伯劳与画下方茂密的竹叶形成疏密节奏的对比关系。树枝用淡墨直接写出，树枝弯曲自然有度；根据物象特点运用长短线条勾勒伯劳鸟的外形；稍重墨色勾写竹枝竹叶。

　　淡墨分染鸟背、爪、胸腹及翅尾。翅羽从基部用淡墨向外分染至羽毛边缘，每次用墨不宜过重，多次反复勾染加深；由竹叶根部向叶梢分染。

　　深墨勾写树枝一侧轮廓及小分叉；深墨点染伯劳贯眼纹。勾提飞羽、尾羽深色层次。赭墨统染鸟背及尾部深色区域。

　　白粉分染鸟腹部、尾羽等处绒毛。浓墨点眼珠，淡墨分染眼眶。淡赭色丝浅色羽毛。深色勾出羽毛翅裂；赭石提染竹叶尖，正面叶罩染花青，其他竹枝叶背罩染汁绿。

晴春蝶戏图　李安忠
绢本
纵 23.7 厘米　横 25.3 厘米
北京故宫博物院藏

马兴祖，南宋画家，河中（今山西永济）人，马贲之子。绍兴（1131～1162）间画院待诏。工花鸟、人物、山水、杂画。尤善鉴别，高宗每获名迹卷轴，多令其辨验。代表作有《胡人击球图》《胡人雪猎图》《疏荷沙鸟图》。

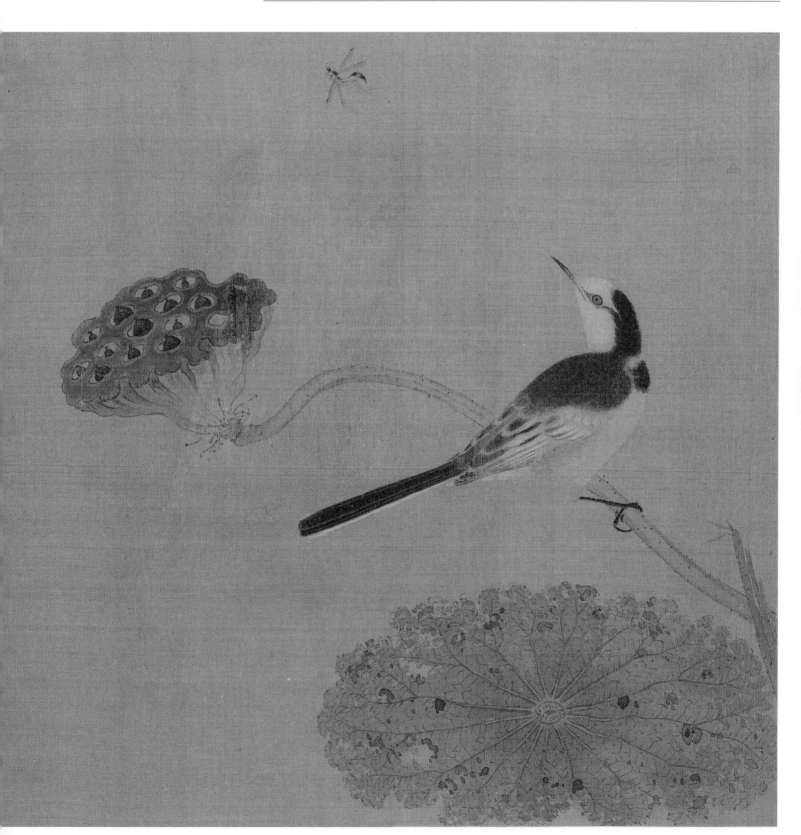

临宋疏荷沙鸟图　马兴祖　绢本　设色　纵 25 厘米　横 25.6 厘米　北京故宫博物院藏

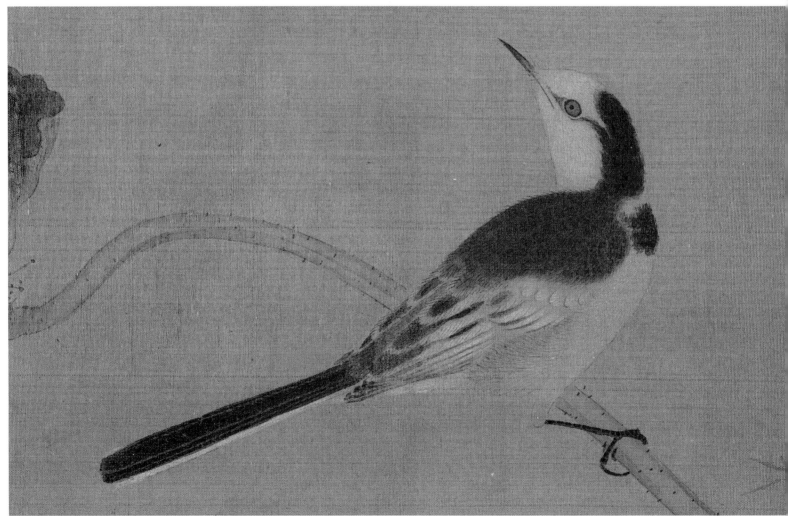

临宋疏荷沙鸟图（局部）

【作品解读】

　　图中残败的荷叶，表明了时当秋日，荷塘一角，一枝枯瘦的莲蓬横出画面，鹡鸰栖止于莲梗上，侧首注视着上方的一只小蜂，其凝神专注的神态刻画得惟妙惟肖。莲梗两端的鹡鸰与莲蓬巧妙地平衡了画面，而鹡鸰目向小蜂的视线则带动观者的视线落于画面上方，这种布局使画面显得既稳定又生动。此图格调典雅，用笔精致，画风细腻，荷叶枯黄的斑点和细小的筋脉均描绘得一丝不苟，为宋代花鸟画中的写实佳作。

选取符合物象特点的
线条将莲蓬、鹊鸰、胡蜂
等一一勾出；以胡蜂为例：
勾线时头胸部勾点结合，
翅膀前端主骨和翅斑墨色
较重，翅翼后端勾线色淡。

赭墨色分染莲蓬起伏
枝褶；花青墨分染鹊鸰；
赭墨、花青墨及胭脂加赭
石点染荷叶，赭墨局部复
勾叶筋。

从鸟嘴尖部向后喙分
染，花青墨分染脑后、背
部及羽毛，赭色统染、分
染胸腹部后丝毛，钛白丝
染头、脸及腹部、尾部，
重墨勾点足爪；荷叶、莲
蓬各部分分染到位后，重
墨点染莲子尖及荷叶深色
色斑。

临摹示范

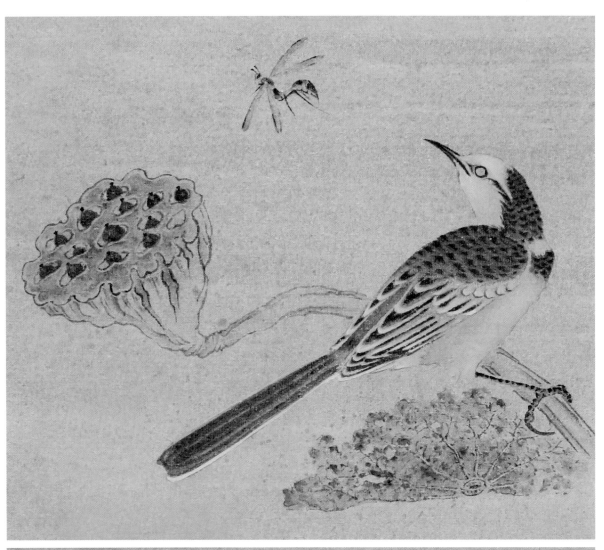

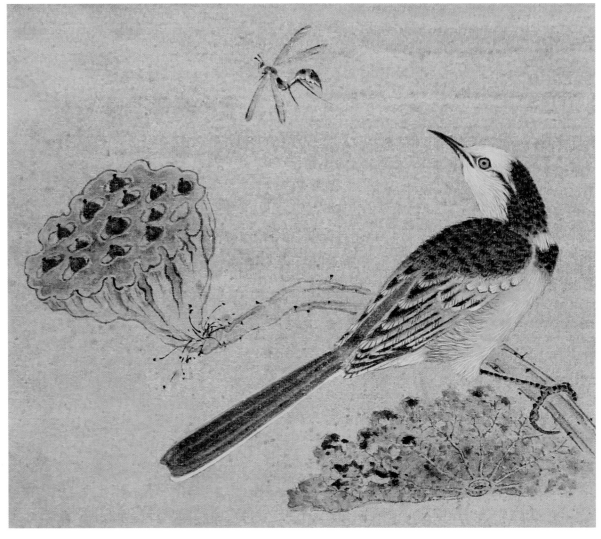

临摹示范

马 世 荣

绢本　设色

　　马世荣，南宋画家，绍兴（1131～1162）间授承务郎，画院待诏，赐金带。善花鸟、人物、山水，代表作有《碧桃倚石图》。马世荣出生于绘画世家，自其祖父至其孙一连五代都是画院画家，家学渊源，自幼受艺术熏陶，祖父马贲善画花禽、人物、佛像，形成"马家"风格之后，为北宋徽宗朝宣和画院待诏。其父马兴祖精于鉴别古代文物，工花鸟，亦擅画人物。其兄马公显人物、山水、花鸟无一不精，其子马远在我国绘画史上享有盛誉，与李唐，刘松年，夏圭并称为南宋四大家。

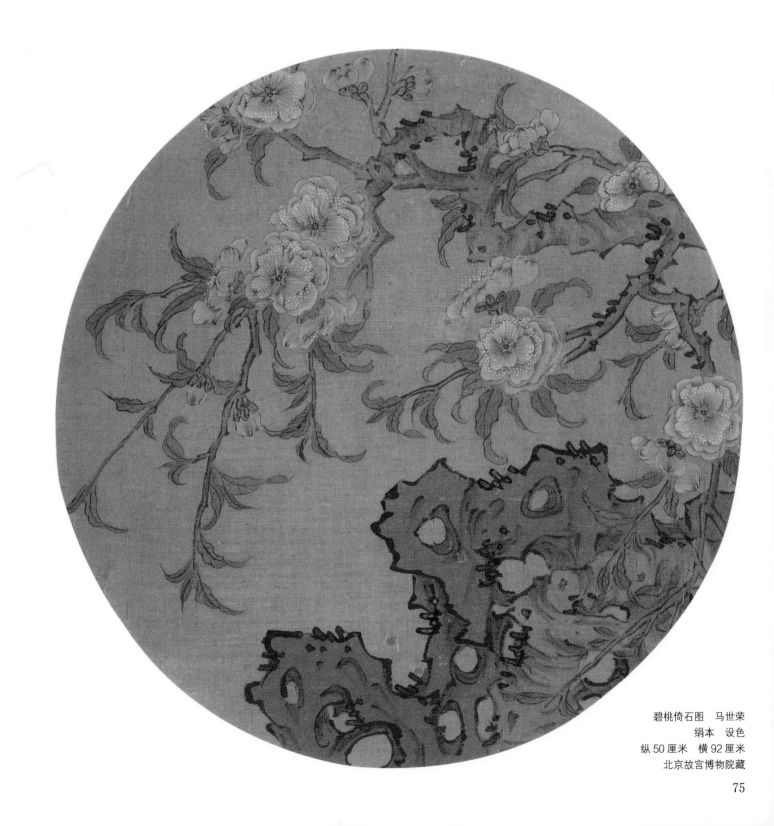

碧桃倚石图　马世荣
绢本　设色
纵 50 厘米　横 92 厘米
北京故宫博物院藏

碧桃倚石图（局部）

【作品解读】

　　此图上半部，老桃树虬枝伸展，树皮斑驳开裂，树叶枯黄卷曲，但依然盛开了光鲜亮丽的碧桃花朵；下半部分，一块嶙峋通透的太湖石静静安卧，观之似张牙舞爪的怪兽，又似一颗颗骷髅。死气沉沉的老木、枯树、怪石与生机勃勃的碧桃花朵形成了鲜明的对比。虽画作只方寸之间，意境却很深远。

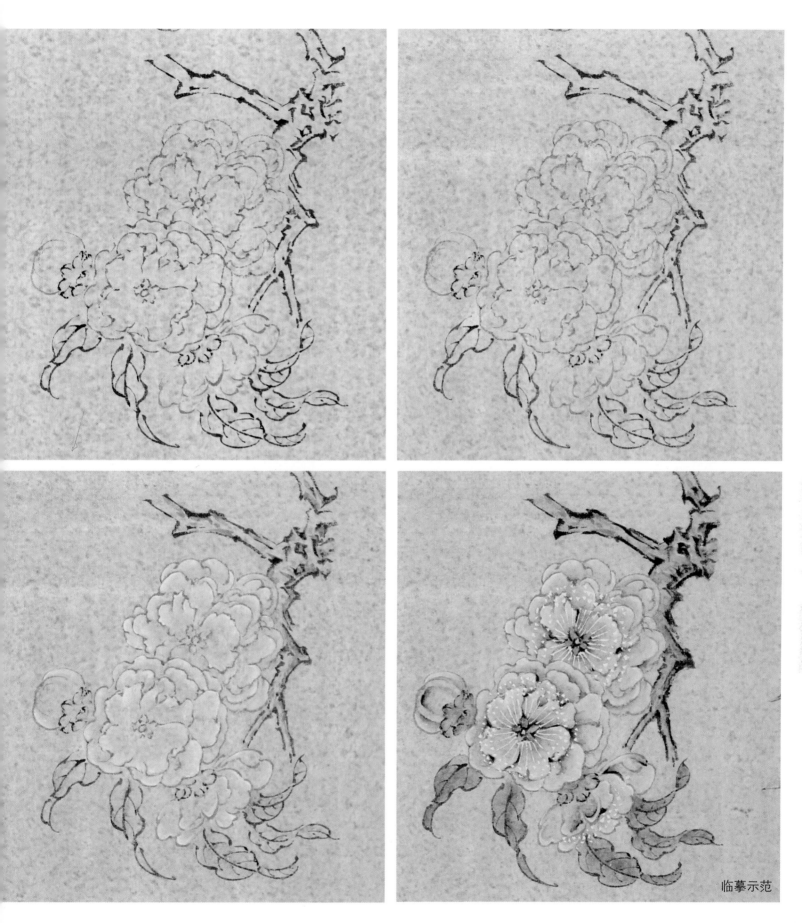

临摹示范

《碧桃依石图》看似简单，但画家用笔用墨还是非常讲究的。树石花朵线条结体基本统一，线条粗细穿插却不尽相同，线段的转折与汉字笔画转折的笔法一致。

树枝用线墨色重，线条紧致、顿挫清晰、节奏感强；桃花用淡墨勾勒花瓣，转折与树干稍加区别，提按间强调了花瓣翻转的流畅性。

赭墨分染桃枝；花青墨分染桃叶；钛白由花瓣边缘向花心分染，分染面积不宜过大。胭脂由花心向花瓣边缘分染，注意与白粉的衔接，以松动不漏痕迹为好。

赭色罩染桃枝；绿色＋淡赭色罩染桃叶；三绿点花蒂，浓钛白丝花蕊，用笔肯定劲健。

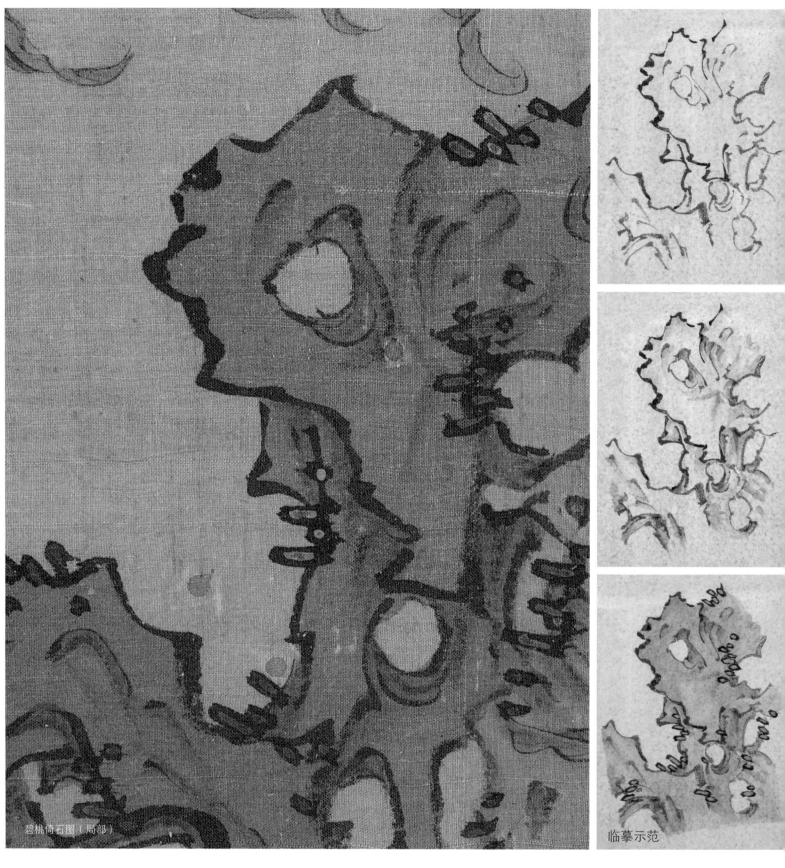

碧桃倚石图（局部）

临摹示范

与桃枝相比湖石用墨最重，用线较粗，中锋侧锋、皴擦剔挑、转折起伏更加活泼多变。交代清楚湖石特点的同时，还体现出书法用笔的节奏和韵律。

花青墨依结构分染湖石褶皱阴阳。

分染到位后，花青罩染湖石。

浓墨点苔，苔点点厾宜分组，聚三促五大小参差，注意它们之间的内在联系（点苔如围棋落子，古人尤其是文人画讲究"琴棋书画、诗书画印"综合素养的提升，"三绝四全"实有深刻的内在道理，整幅画面的谋篇布局的节奏经营，与琴棋关联密切）；苔点的作用除了表现树石的苍老的质感和时代感以外，还有两方面主要作用：一是点醒画面，破一破大块较为统一颜色的平板，另一个方面强调、调整石块的转折皴褶变化；稍干后在墨苔苔芯覆点浓三绿或三青。

李　迪

李迪，宋代画家，河阳（今河南省孟县）人，生卒年不详。北宋宣和时为画院成忠郎，南宋绍兴时复职为画院副使，历事孝宗、光宗、宁宗三朝（1162～1224），活跃于宫廷画院几十年，画多艺精，颇负盛名。工花鸟竹石、鹰鹘犬猫、耕牛山鸡，长于写生。间作山水小景。构思精妙，功力深湛，雄伟处动人心魄。所作《枫鹰雉鸡图》温柔娇嫩可爱，《鸡雏图》形象生动超拔，刻画细致入微，各具神态。山水师李唐法，亦多佳作。论者谓其画鸠"作寒冷状，精俊如生"；画鹁鸽"翘翘欲起"。传世作品有《风雨归牧图》轴，《枫鹰雉鸡图》轴、《鸡雏侍饲图》册页、《猎犬图》册页。

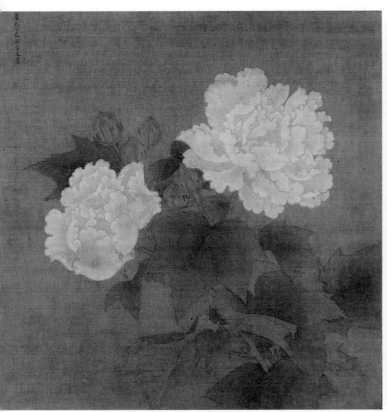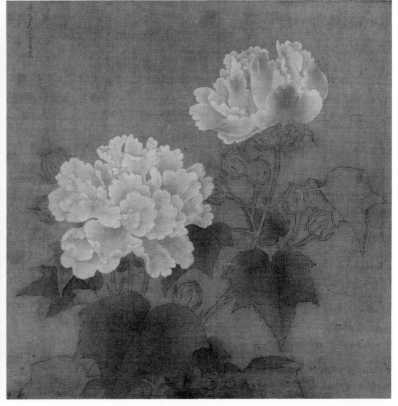

红白芙蓉图　李迪
册页 绢本 设色
纵 25.2 厘米　横 25.5 厘米
日本东京国立博物馆藏

【作品解读】

从构图上打破了北宋以来全景式构图，画家本人有意识地组织折枝与花卉的姿态，画面布置比较紧凑，线描有黄荃画风的精神，描写写实，用笔纤细且色彩层次微妙，因而富于情趣。画家善用余白，画面空间显得自然而静谧。花瓣采用没骨画的技巧，过渡自然，表现出芙蓉花瓣形态及色彩细微的变化特征。细腻而透明的色彩，体现出富丽、鲜润的特点。

李迪是南宋极具代表性的画家之一，写生创作水平俱佳，山水、花鸟、畜兽无一不精。《红白芙蓉图》是古代双勾填色工笔院画的代表，原属圆明园旧藏，1860年圆明园遭八国联军焚毁后被掠夺流落日本。"红芙蓉"与"白芙蓉"两幅，表现技法基本相同，这里选取红芙蓉花局部进行说明讲解。

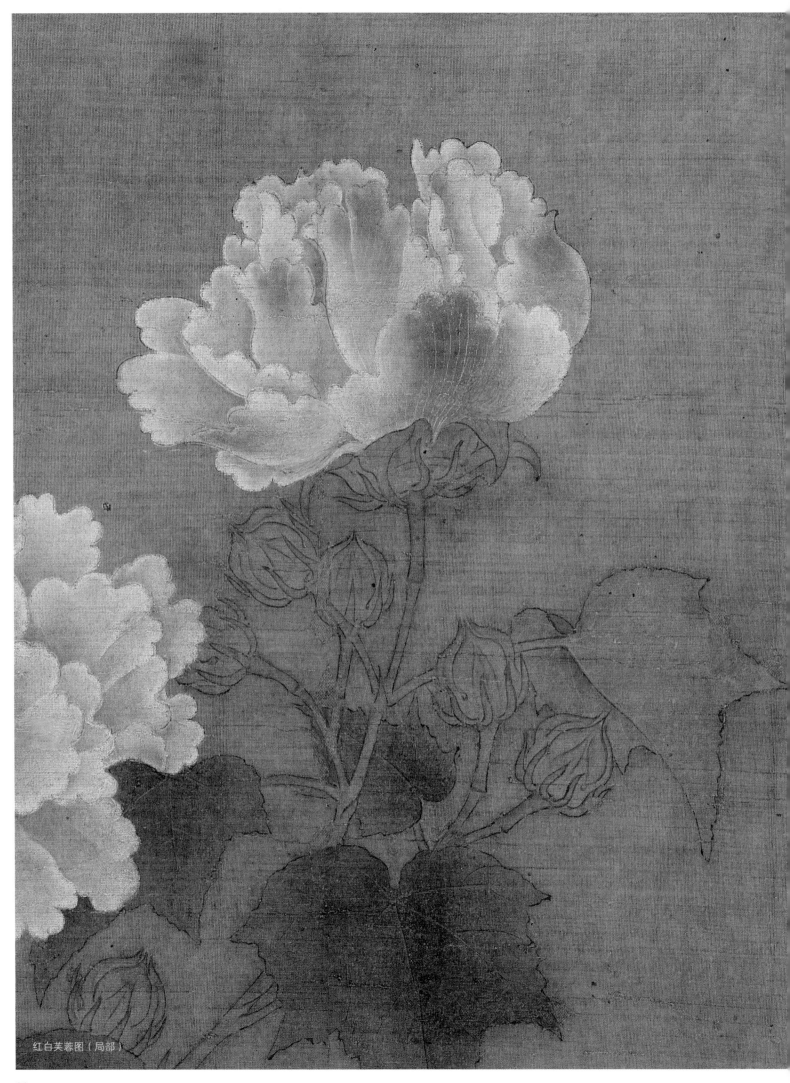

红白芙蓉图（局部）

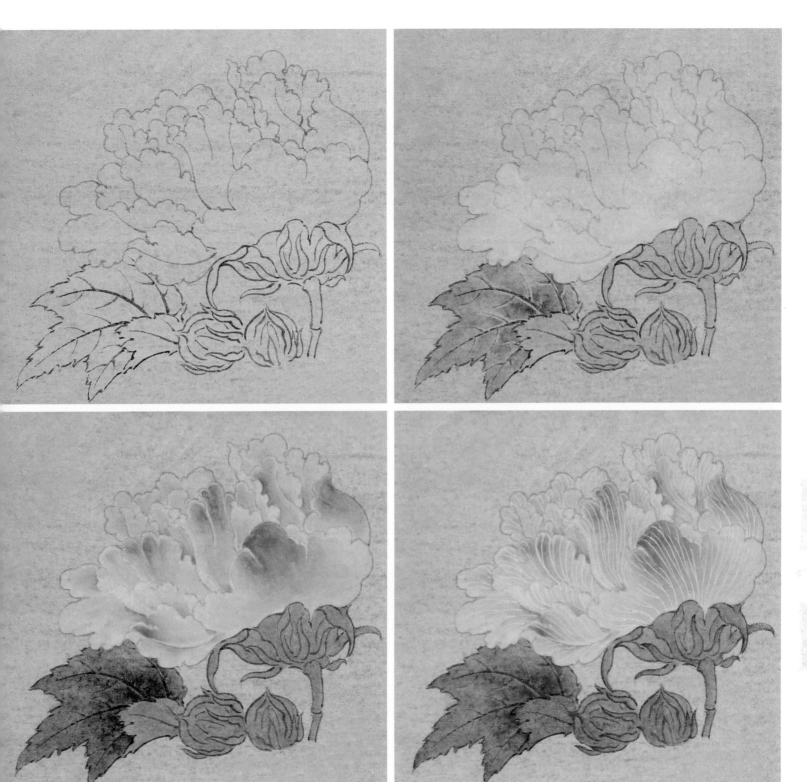

　　画面用线中锋为主，忌浮滑。以淡墨勾勒花头，注意花瓣层次的前后、翻折等关系，笔致轻盈细韧配合花头整体形态饱满的感觉；重墨勾勒叶片，利用顿挫提按、起止的节奏表现叶片边缘的缺齿，叶筋叶脉要有粗细的变化。

　　花头平涂白粉；叶片、花苞平涂赭绿（汁绿加少许赭石），花青按叶脉分割分染正面叶片，留出水线。

　　花头局部由瓣尖向瓣根，斡染法分染淡朱砂＋曙红色水，由瓣根向瓣尖部分分染汁绿。分染过渡以自然交融不留痕迹为好；花青分染叶片正面，反面叶片用汁绿分染；花苞亦用汁绿染出凹凸变化。

　　白粉勾花瓣瓣筋；绿色罩染叶片正面，汁绿＋少许三绿水罩染花苞及叶片背面，叶尖、花苞尖局部三绿提染；硃磦加胭脂提染花苞缘线。

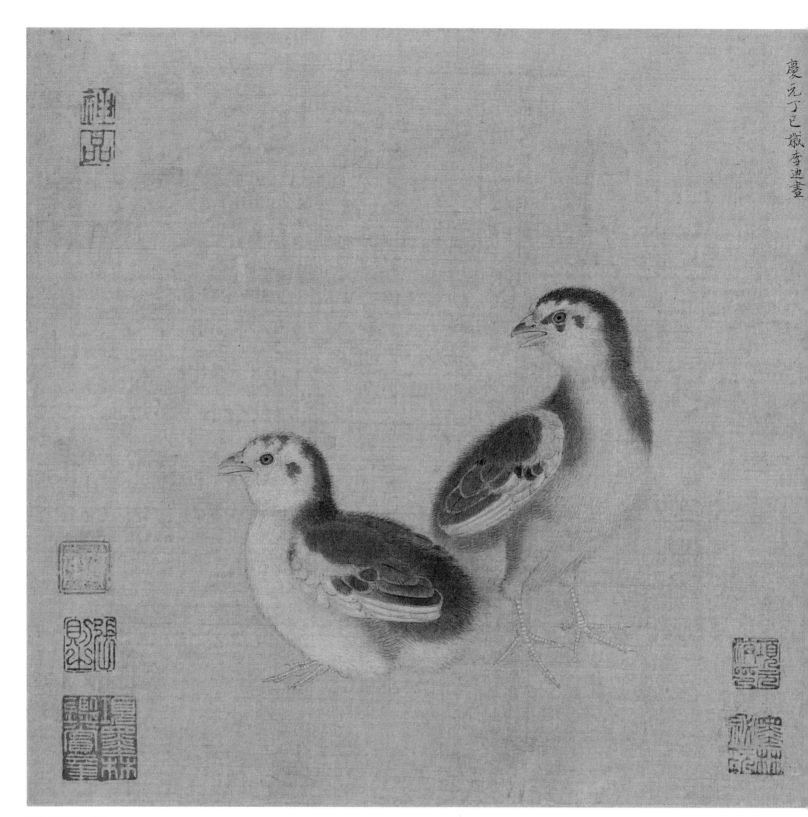

鸡雏待饲图　李迪
绢本　设色
纵 23.7 厘米　横 24.6 厘米
北京故宫博物院藏

【作品解读】

　　两只雏鸡，描绘传神，将雏鸡嗷嗷待哺的情态表现得淋漓尽致，展示了温馨的农家情调。用笔纤细，以黑、白、黄等细线密实地描绘出雏鸡的绒毛，以不设任何背景的手法使主题更加突出，它能让观者的目光一下子就聚焦在画面上的两只小雏鸡身上。

　　两只雏鸡的姿态虽一卧一立，但是面孔却朝着同一侧，仿佛是听见母亲觅食的召唤，正欲奔去。从两者急切盼望之态，可使观者激起一片同情之心，生发一种对幼小生命的爱抚情感。以情动人的效果是此作的成功之处。

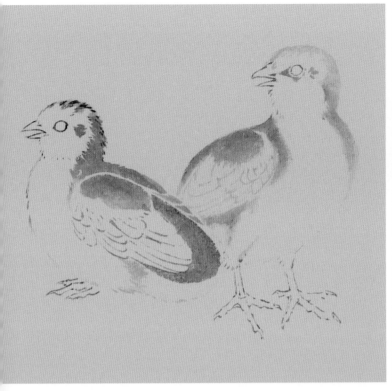

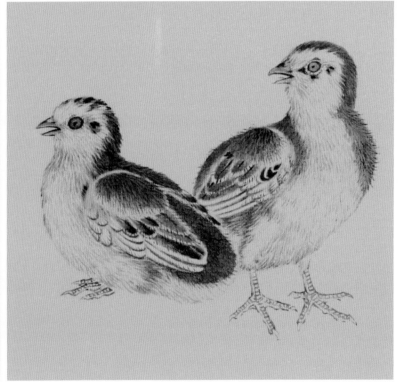

临摹示范

重墨勾嘴及眼部；中墨勾勒足爪；淡墨短线虚勾雏鸡身体柔软绒毛覆盖的外缘；中锋长线勾出翅羽，注意肩羽、翅羽的排列顺序。

根据雏鸡的毛色淡墨点染头部，斡染背部，分染翅羽。

淡白粉水平涂脸颊、胸腹等白色绒毛，亮部提染白毛，白粉不宜过厚。

嘴部平涂鹅黄色；足爪平涂赭墨。

嘴部用硃磦墨稍加分染；浓墨点睛，淡墨由眼眶向眼珠分染，细笔勾勒眼圈周围；赭墨复勾足爪斑裂。

头部、翅羽深色位置重墨点染；用稍重于背部的墨色丝毛，淡赭墨丝白色胸腹部底色绒毛，用笔宜松动，表现雏鸡羽毛蓬松的质感。

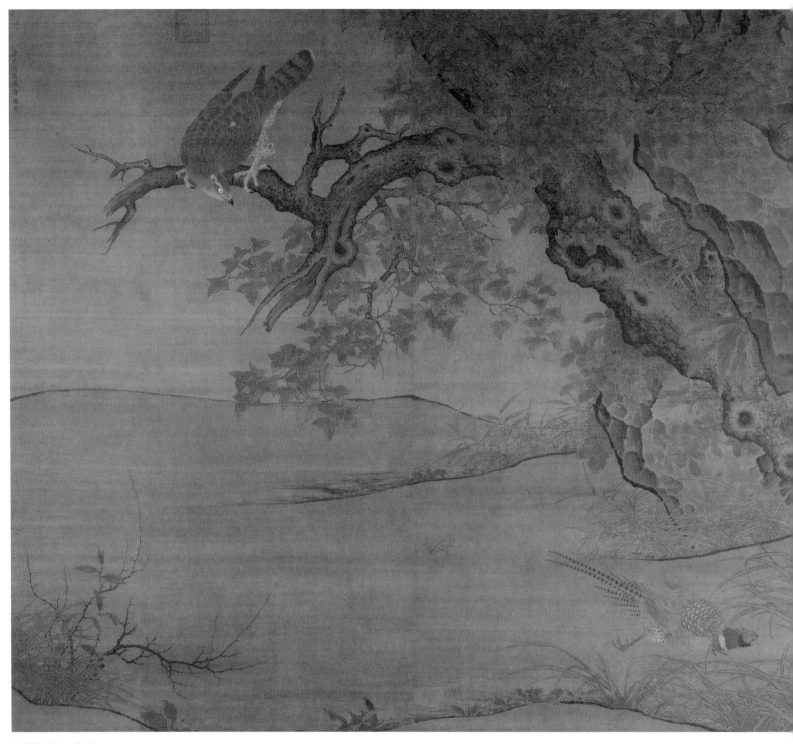

枫鹰雉鸡图　李迪
绢本　设色
纵 189 厘米　横 209.5 厘米
北京故宫博物院藏

毛　益

榴枝黄鸟图　毛益
页　绢本　设色
24.6 厘米　横 25.4 厘米
京故宫博物院藏

毛益，南宋画家，昆山（今属江苏）人，一作沛（今江苏沛县）人，生卒年不详。孝宗乾道 (1165 ~ 1173) 间画院待诏，工画翎毛、花竹，尤能渲染，似欲飞鸣。其画迹有《榴枝黄鸟图》《荷塘柳燕图》《聚禽图》《黄鹂苍翠图》《鹭鸶图》《三友图》《对幅松图》《柳杏山鸟图》《山茶双鸟图》等。其父毛松，善画花鸟四时之景，传世作品《猿图》。

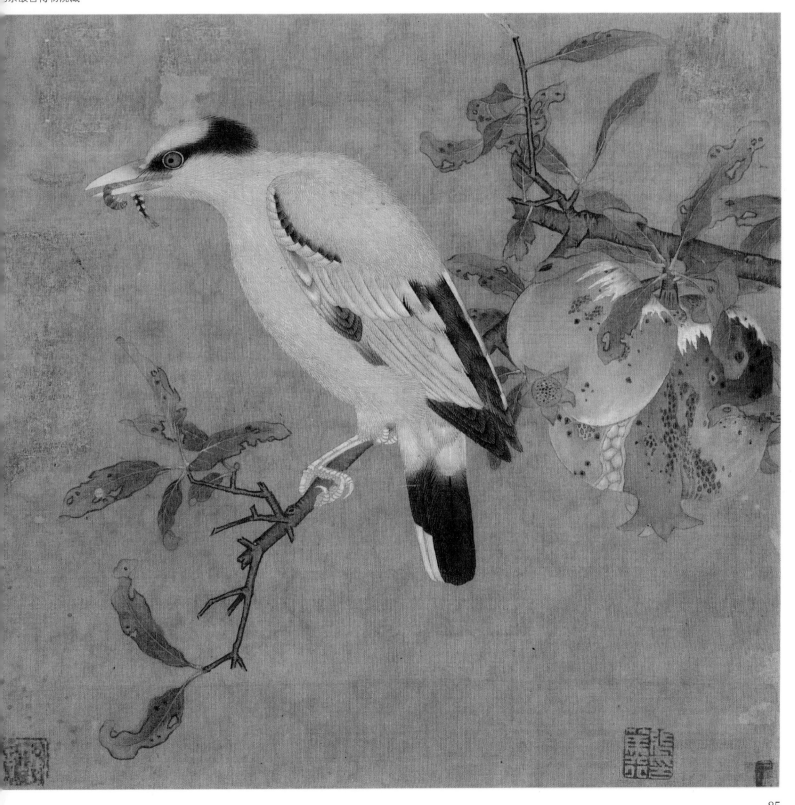

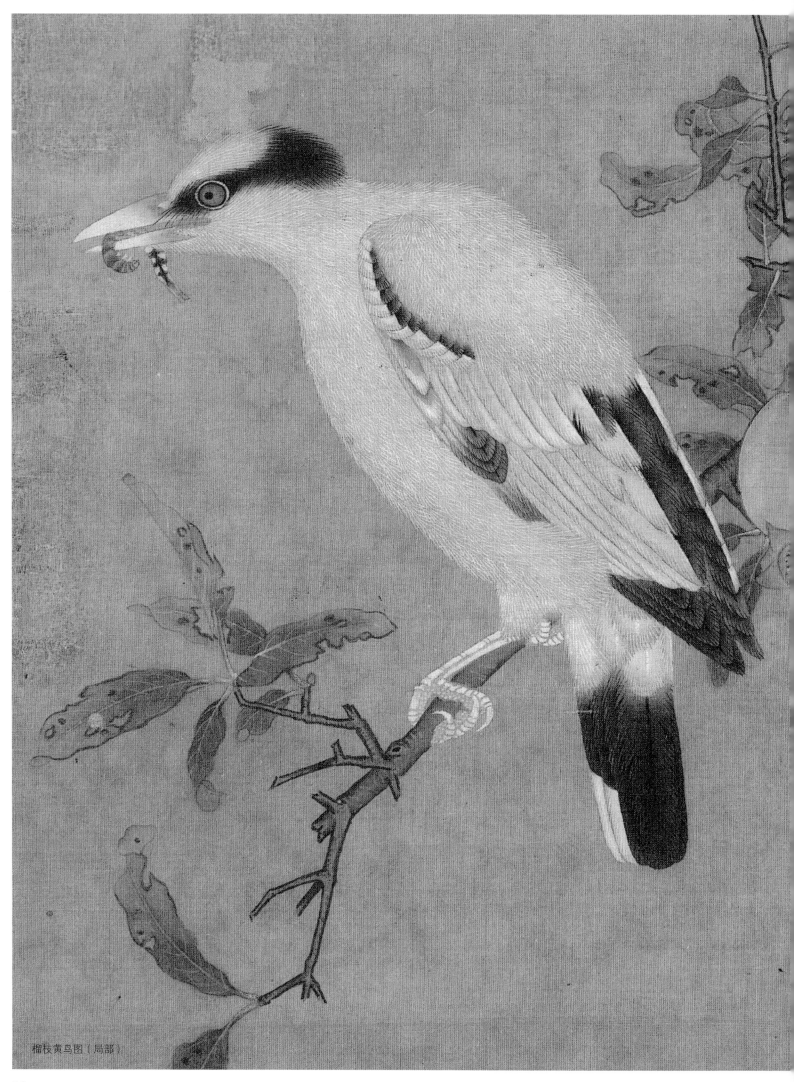

榴枝黄鸟图（局部）

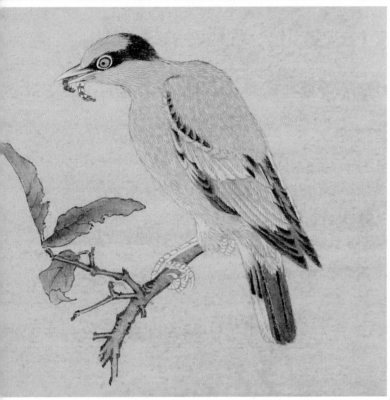

临摹示范

用一定比例的藤黄、赭石、硃磦、花青及墨调制底色，反复刷制作出底色，底色以厚重沉着为好；底色做好后按画面中物象的枝干勾线，具体方法与前述各图步骤相近。注意用线的三个对比：

1. 枝干与叶片的对比：枝干以实线直线为主，线条墨色最重最粗。

2. 叶片与枝干的对比：叶片用线有粗有细，整体墨色不超过枝干，有翻折起伏。用笔有提按顿挫的变化。

3. 枝叶与黄鸟的对比：除了黄鸟嘴、爪、翅及尾用线最长而外。身体绒毛均以短虚线勾出，整个黄鸟又以眼眶用线最实最重。淡墨分染鸟的头羽、小虫和榴枝的深色部分；淡赭绿汁罩染叶片，花青墨分染叶片正面。

赭石由叶尖向叶根分染；鹅黄平涂黄鸟，平涂至翅膀及身体轮廓线边缘时应稍加分染过渡，以体现黄鸟质感。曙红调硃磦分染鸟嘴。

墨色、赭黄色按黄鸟身体结构转折丝毛，利用赭黄色丝毛的过程主要强调黄鸟的轮廓边缘。最后用钛白丝毛覆盖全身，点凤足爪；丝毛并不是平均对待，身体结构转折交界的重要位置，羽尖线段较密。边缘轮廓则略疏。

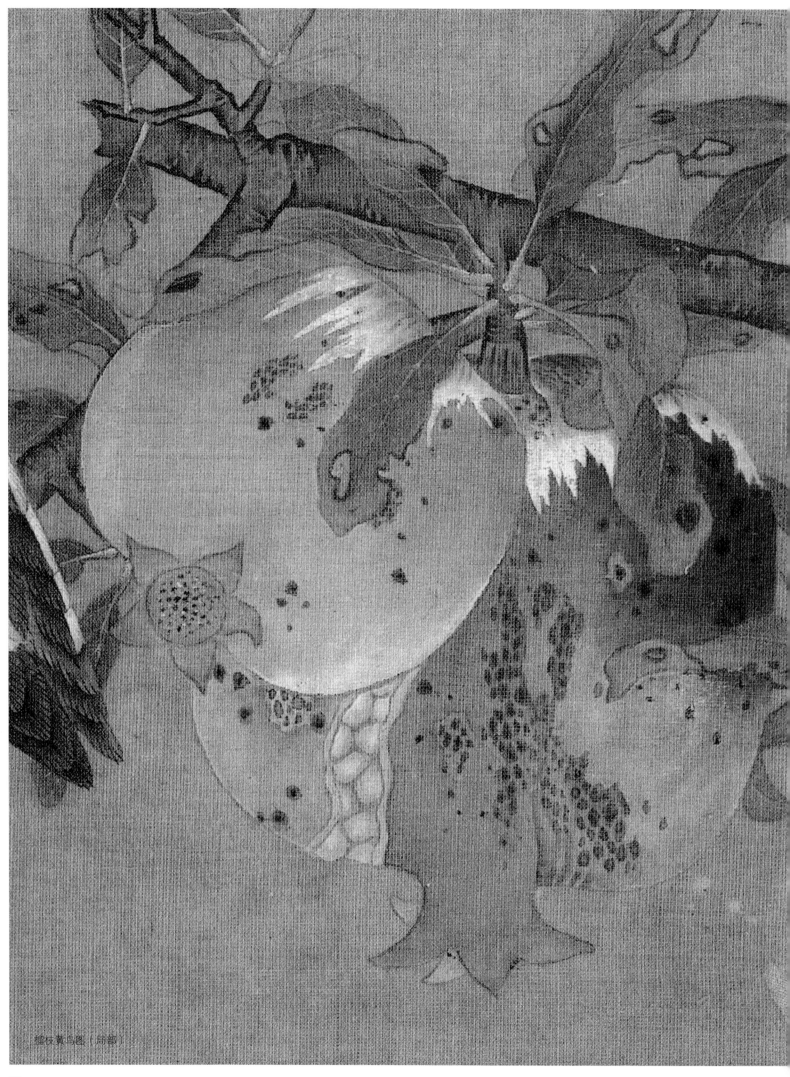

榴枝黄鸟图（局部）

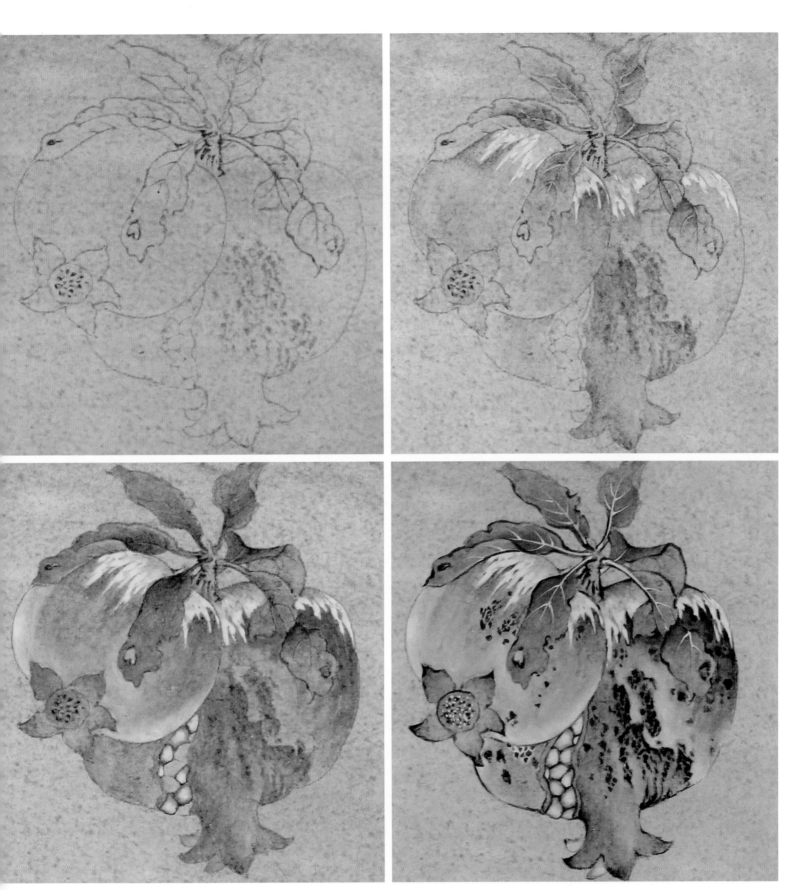

　　勾点结合画出石榴轮廓；钛白、赭墨分别分染石榴深色和浅色部分；在赭墨石榴底色基础上罩色（硃磦＋曙红）分染红色的表皮；曙红画好石榴籽趁湿将淡白粉水冲入，形成撞色效果，表现石榴籽剔透的感觉。

　　在上一步画好的红色石榴表皮上，用胭脂斡染石榴最深的红色部分；并用胭脂＋赭石和少许墨，点虬石榴表皮上的斑点；黄赭色染开裂的石榴皮边缘；淡粉色水（曙红略加白色）统染石榴表皮。

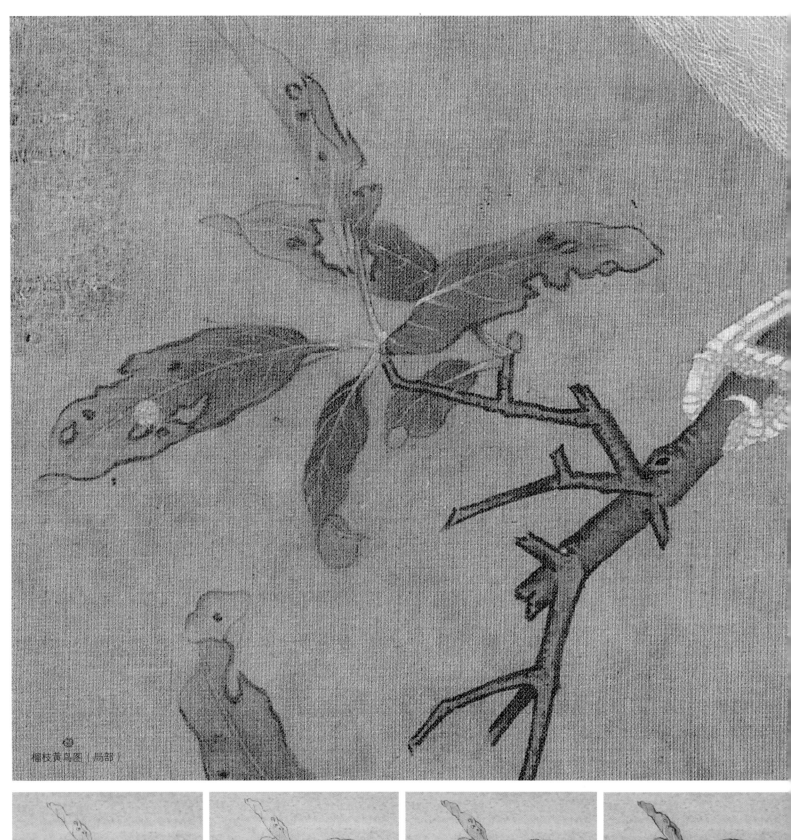

榴枝黄鸟图（局部）

临摹示范

　　叶片分染到位后，汁绿罩染正面。汁绿加三绿罩染叶背。赭石调胭脂和墨点虬叶上斑点，钛白复勒叶筋；赭墨勾染榴枝第一层淡，后一层浓，榴枝勾染层次不宜过多，层次太多反而黏糊。

林 椿

林椿，南宋画家，钱塘（今浙江杭州）人，生卒年不详，孝宗淳熙(1174～1189)间画院待诏，赐金带。工画花鸟、草虫、果品，师赵昌宗、徐崇嗣。傅色轻淡，深得写生之妙，极富生趣，所作花鸟果品直接以色彩分出物象之浓淡，层层晕染阴阳向背，饱满莹润，四实烂漫，鸟雀偷窥，惊飞欲起，栩栩如生，尤小幅笔触工细，布色鲜明，静中寓动，生机盎然，为世人所宝。传世作品有《枇杷山鸟图》《果熟来禽图》《葡萄草虫图》《梅竹寒禽图》《写生海棠图》。钱良右题其《茶花鸽子图》云："林椿真迹，世不多见，或得片缣寸纸，不啻天球河图。此卷《茶花鸽子图》，经营布置，各极其态，览之景物生情，宛然欲活，可谓曲尽能事者矣。若后世懒弱柔腕，率意而成者，乌能如是耶？"

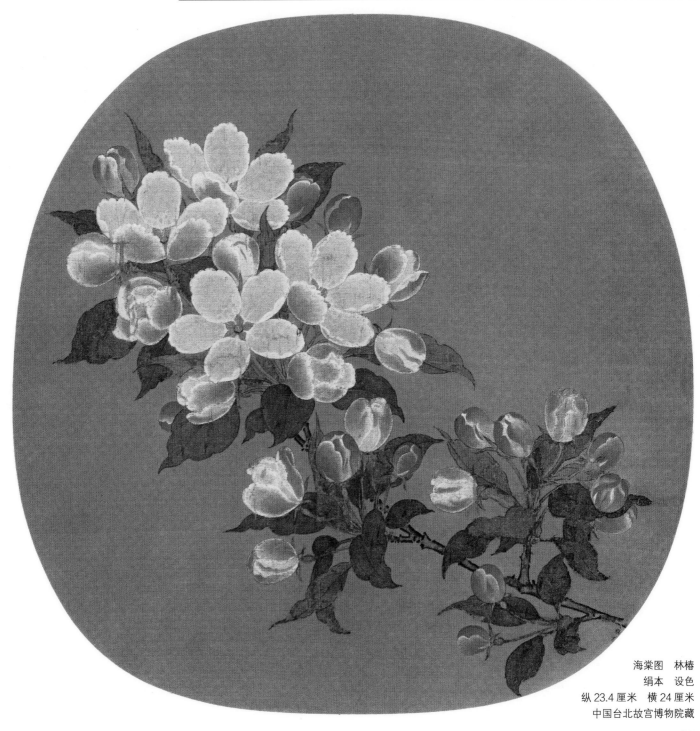

海棠图　林椿
绢本　设色
纵 23.4 厘米　横 24 厘米
中国台北故宫博物院藏

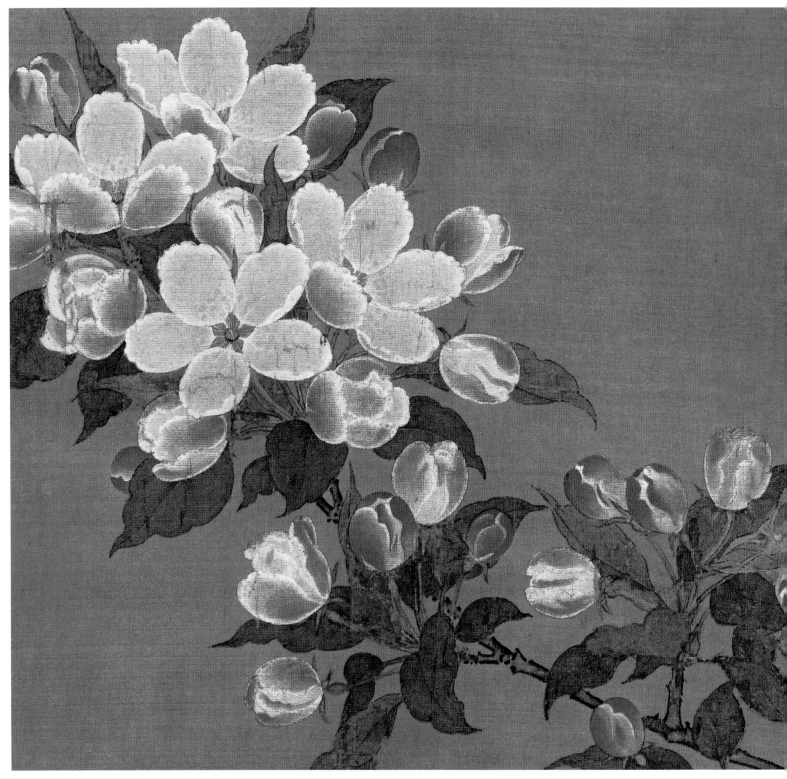

海棠图（局部）

　　现存的宋画里，宋人院体小品数量较多，这些作品尺幅均不大，但方寸之内包罗万象。花鸟龙鱼、畜兽蔬果无不精妙绝伦，展现出一种"须弥芥子之内包含大千"的渊博。

　　无论谁都不能质疑这些小品的伟大，同时这些作品也带给我们这样的启示"大作"绝不是尺幅大，在巨大的尺幅里不断重复毫无思想贯注的技巧为大而大。而应以有尽的语言诠释无尽的意蕴为要。

　　林椿折取海棠繁花一枝写生入画，笔法精微，设色饱满。学习者可通过观察临习海棠花朵的正侧俯仰、全开含笑举一反三，完全能够熟悉掌握桃、杏、梨等同类花朵的形态结构和组织规律。

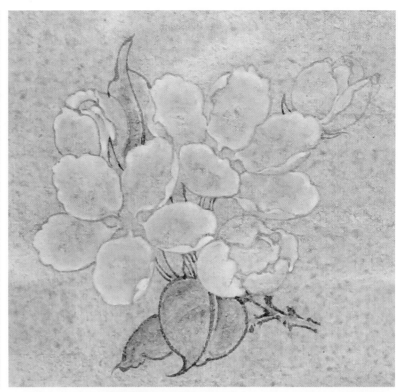
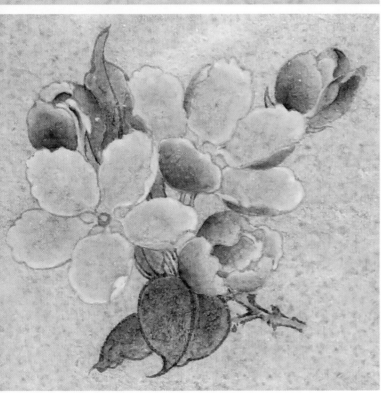
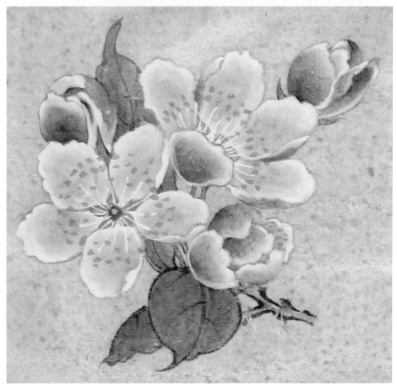

临摹示范

按海棠花、叶、枝的不同质感区别勾线。

底色可用茶水加藤黄、硃磦、花青、墨调制到满意。

白粉沿花朵边缘向内分染；淡赭绿汁罩染叶片，花青分染；赭墨分染枝干。

曙红＋酞青蓝调成红紫分染花瓣背面；赭色由叶尖向内，局部分染。

胭脂圈画蕊芯，蕊芯周围白粉勾勒蕊丝，藤黄＋白粉点蕊；汁绿加三绿罩染叶片后用墨复勾提醒叶脉。

传统绘画中有一种关于点蕊的技法，将笔尖蘸到的浓黄粉色滴在花蕊位置（由于浓黄粉色黏滞，可用另一只略蘸清水的毛笔，将水注入蘸色毛笔的笔根冲滴笔尖颜料，干燥以后就形成了一个个中间凹，四周环起的小点）。

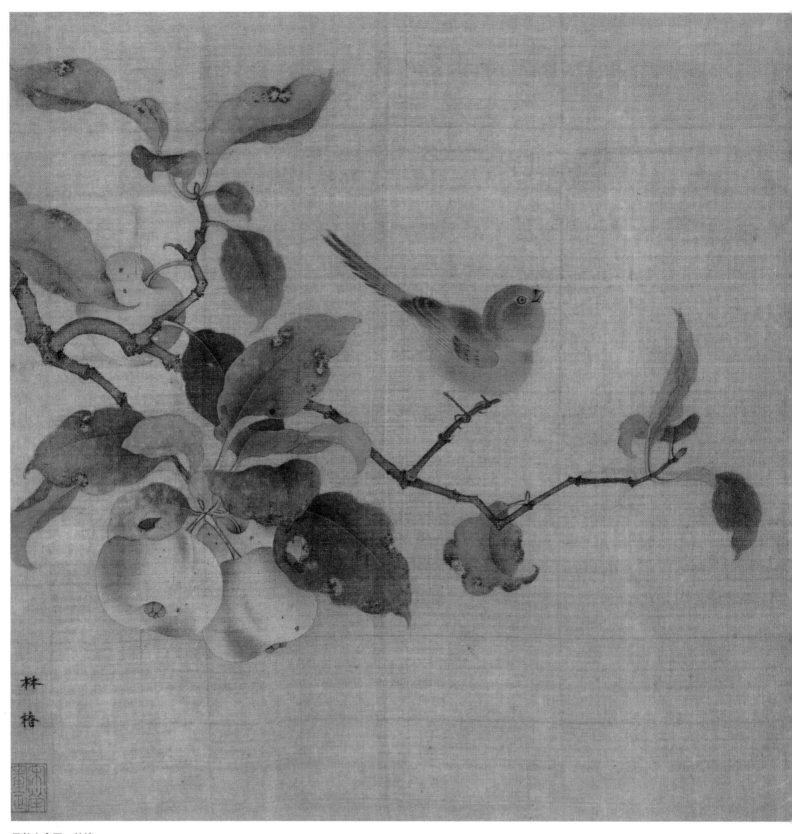

果熟来禽图　林椿
册页　绢本　设色
纵 26.5 厘米　横 27 厘米
北京故宫博物院藏

【作品解读】

　　本幅款署"林椿"二字，有"宋荦审定"藏印一方。画家继承了北宋画院重视形似的传统，对自然景致体察入微，但和北宋画院过于严格的写实要求相比，此幅构图变繁为简，显得空灵，设色也变重彩勾填而为轻敷淡染，黄绿的叶子，淡红的果实，鹅黄的小鸟，色调调和明丽。画家发挥了小幅的特长，用很活泼的形式表现出了鸟儿、枝叶以及果实的姿势、情态，诗情画意相结合，令人赏心悦目。

　　沉甸甸果实的枝丫，仿佛在轻轻地颤动。果叶正反面刻画细致，连虫蚀的痕迹都颇为清晰。果树上有一小鸟，它转颈回眸，振翅欲飞。画面虽不繁复，却充满生气，表现出作者蕴藉空灵的审美追求。

按不同质感选择笔墨勾形。小鸟的造型经过一定的变形处理，无疑是画家临写加工而成。而果实用线具有典型的写生特征，是画家理解后的产物。

需要提示注意的是，果实用线造型要考虑其体积起伏特点，也就是说只通过线条勾勒就能让人感受到它体积的立体存在。如果达不到这一点仅仅勾出一个平面的圆圈线，那么造型就失败了。

赭墨按结构斡染、分染小鸟，头、翅及尾部，颜色要略重于胸腹部的羽毛；花青墨分染树叶、树枝，树叶正面色深多染几遍，背面色淡；白粉平涂沙果用曙红分染局部泛红的地方。

小鸟分染完成后用赭黄罩染，重墨点染翅羽深处。再用赭墨色在后背等深色处丝毛，勾点足爪皴裂。淡白粉轻勾腹部绒毛；胭脂加赭石点染、斡染虫蚀叶片周围后汁绿罩染叶片正面。三绿罩背面，可用稍重的墨色或胭脂墨醒勾叶脉；赭色罩染树枝；三个果子用色适当加以区分，汁绿分染果实局部，并将曙红色染足。

临摹示范

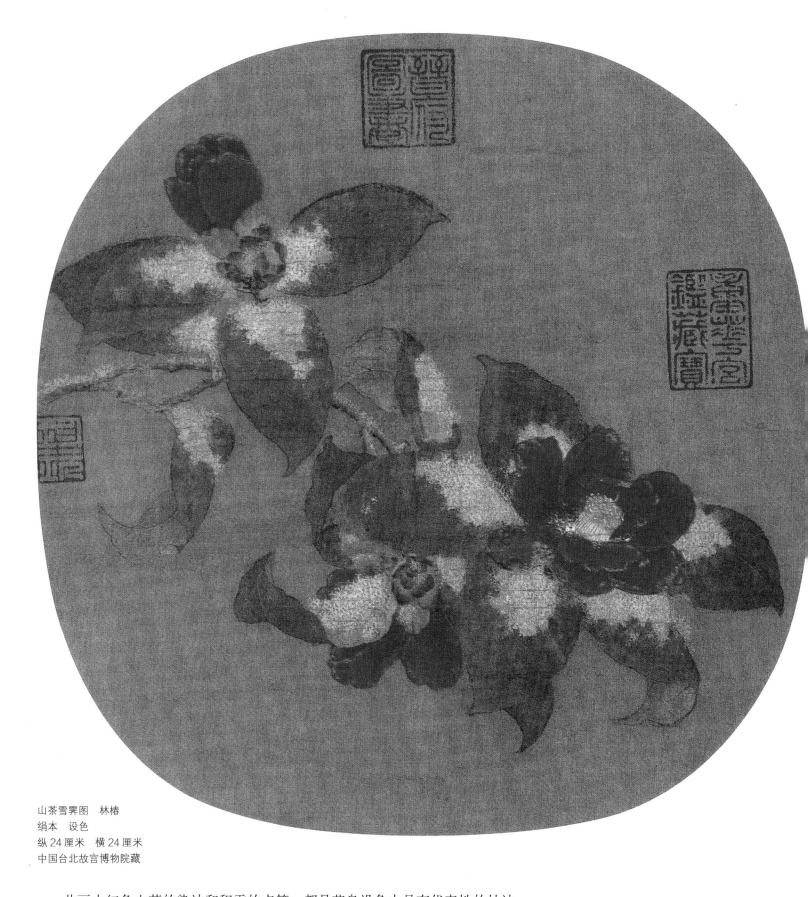

山茶雪霁图　林椿
绢本　设色
纵 24 厘米　横 24 厘米
中国台北故宫博物院藏

此画中红色山茶的染法和积雪的点簇，都是花鸟设色中具有代表性的技法。

按花、枝、叶的不同质感用笔勾形，注意预留积雪位置。

线形完成后用藤黄、赭石、硃磦和花青墨色调底色平涂。薄染多遍染足为止，这样的好处是底色匀净。如果底色需要些粗粝的质感，可以用笔饱蘸浓色水，排笔一次刷制完成。

赭墨分染花蒂、枝干；赭黄涂染茶花花蕊，朱砂色平涂花头花瓣；花青墨分染叶片。曙红分染花瓣，由瓣根向瓣尖晕染施色区分层次，胭脂分染花瓣最深的一二处；绿色由花蒂根向尖分染，赭色由瓣尖向瓣根用色。

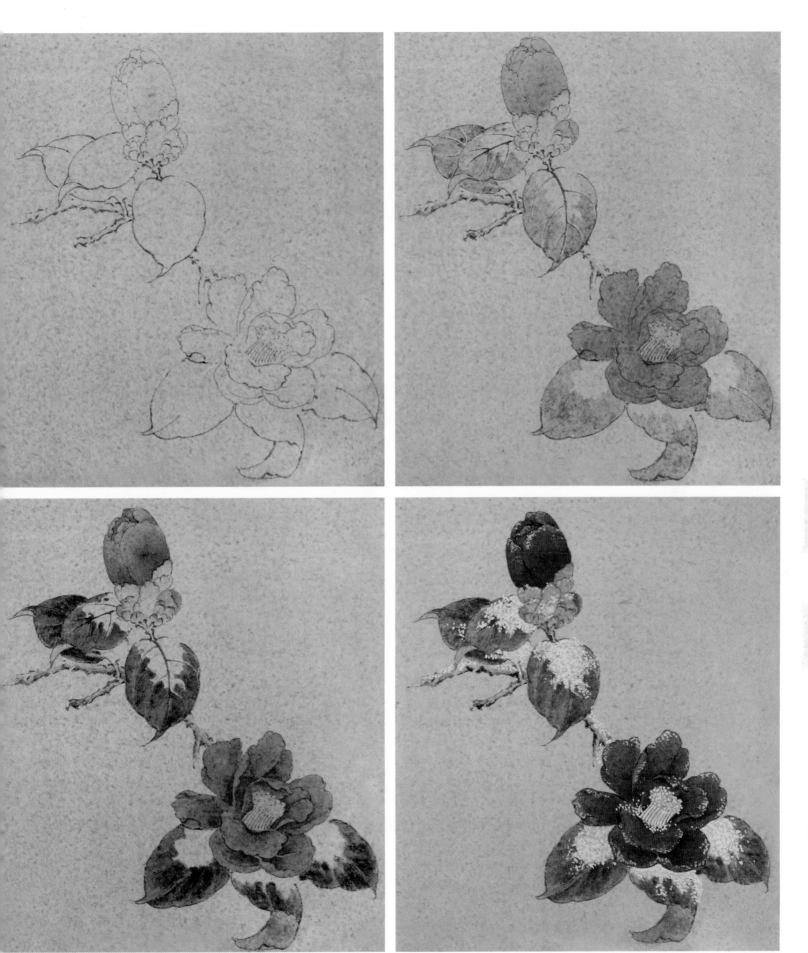

　　大红罩染花头，钛白勾点花蕊；赭色罩染枝干，重墨局部勾醒枝干底部线段；汁绿加赭石统染花蒂；绿色罩染正面叶片，背面叶用三绿罩染；小雪不大，为表现雪花轻灵的质感，所以用"浮粉法"在枝干、叶片和花头上端点乩雪花，粉点小而密集，局部可用小拇指在画的过程中轻擦一二下，反映雪花局部融化的感觉。

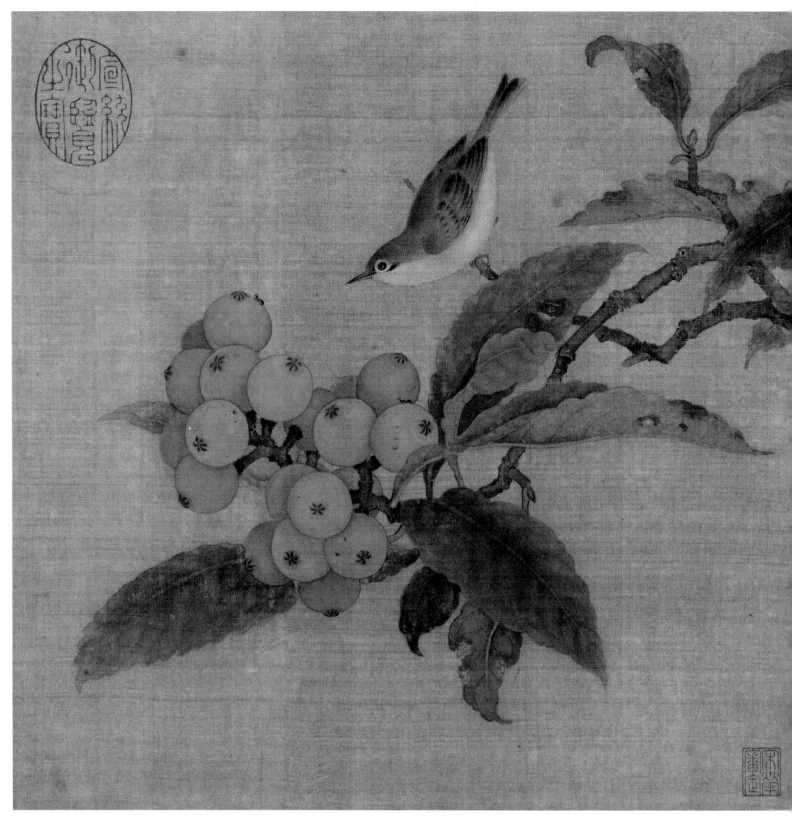

枇杷山鸟图　林椿
绢本　设色
纵 26.9 厘米　横 27.2 厘米
北京故宫博物院藏

　　中国画在成熟的过程中，逐渐发展成诗书画印为一体的综合性体系。宋及以前的画家在作品上大都不署名落款，即便署名也落在画脚纸边，山石树桠等不显眼的位置。不署款原因是社会风俗、避犯忌讳、文士心理等多方面原因造成的。由于不署款，很多优秀的画家在历史上并未留下他们的名字，只有他们留下的作品在人类艺术的长河中熠熠生辉。艺术家应该用作品说话。

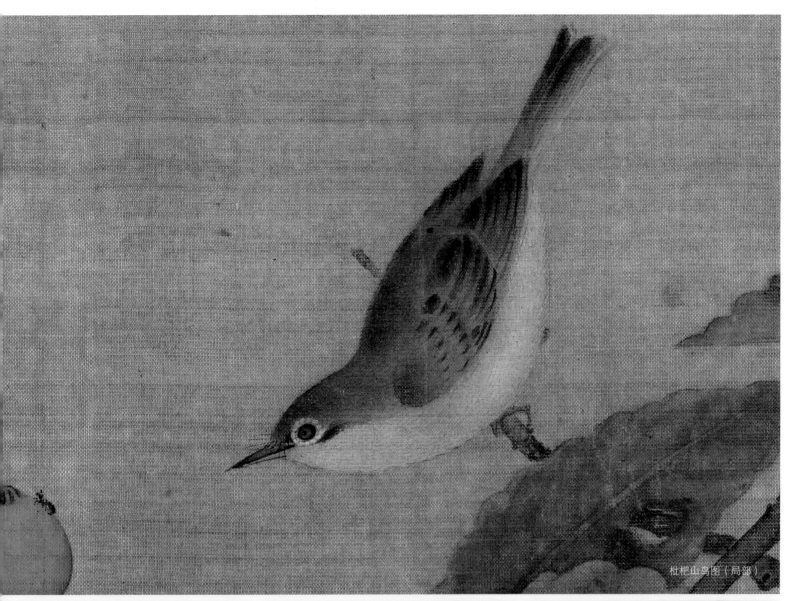

枇杷山鸟图（局部）

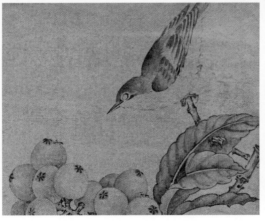
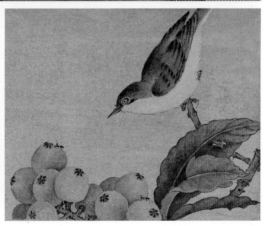

临摹示范

枇杷果用细韧的淡墨勾出，线条要光洁流畅，注意体积的转折。重墨点写出顶端果脐，果脐与果蒂位置对应不可点乱；枇杷叶中锋铁线描法勾出，墨色较深表现叶边厚度，叶筋叶脉从叶柄到叶尖要根据物理有粗细变化；枝干边缘墨色更浓一些，用笔略方折；绣眼鸟嘴、眼、足、爪色重线实，头顶胸腹等处的细短绒毛用虚线轻勾轮廓。翅羽、尾羽线条宜流畅挺拔。

淡墨分染枇杷向背阴阳，前后果实拉开层次；淡墨按结构分染绣眼鸟及枇杷枝干；花青墨分染叶片。

染色的方法基础相同，具体运用起来则多变灵活，有些作品为保证鲜亮的特色，先用辅助色（譬如：枇杷叶先用赭石＋汁绿浅浅铺上一层）浅色打底，不用墨色分染，然后用固有色逐渐分染加深，直至统色罩色最后完成。

分染足备，果实罩染鹅黄（藤黄＋赭石＋硃磉）。果脐稍染汁绿；叶尖叶缘用赭石＋胭脂点染局部干黄叶斑，绿色罩染正面。汁绿罩染背面，用三绿提染背面叶片边缘；赭墨罩染枝干；草绿罩染绣眼头背尾羽，白粉分染胸腹部，而后丝毛。白粉点出鸟眼圈斑点，重墨点睛，勾画鸟喙边短毛。

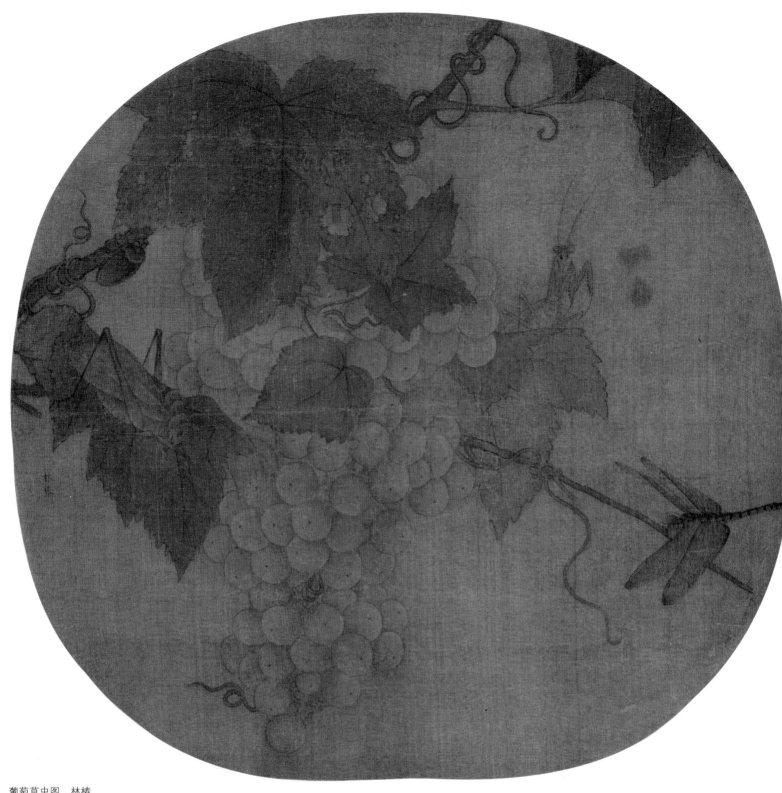

葡萄草虫图　林椿
绢本
纵 26.2 厘米　横 27 厘米
北京故宫博物院藏

马　远

马远，（生卒年不详），字遥父，号钦山，河中（今山西永济）人，生长在钱塘（今浙江杭州）。出身绘画世家，南宋宋光宗、宋宁宗两朝画院待诏。擅画山水、人物、花鸟，山水取法李唐，笔力劲利阔略，皴法硬朗，树叶常用夹叶，树干浓重，多横斜之态。楼阁界画精工，且加衬染。喜作边角小景，世称"马一角"。人物勾描自然，花鸟常以山水为景，情意相交，生趣盎然。与李唐、刘松年、夏圭并称"南宋四家"。存世作品有《踏歌图》《水图》《梅石溪凫图》《西园雅集图》等。

白蔷薇图　马远
册页　绢本　设色
纵26.2厘米　横25.8厘米
北京故宫博物院藏

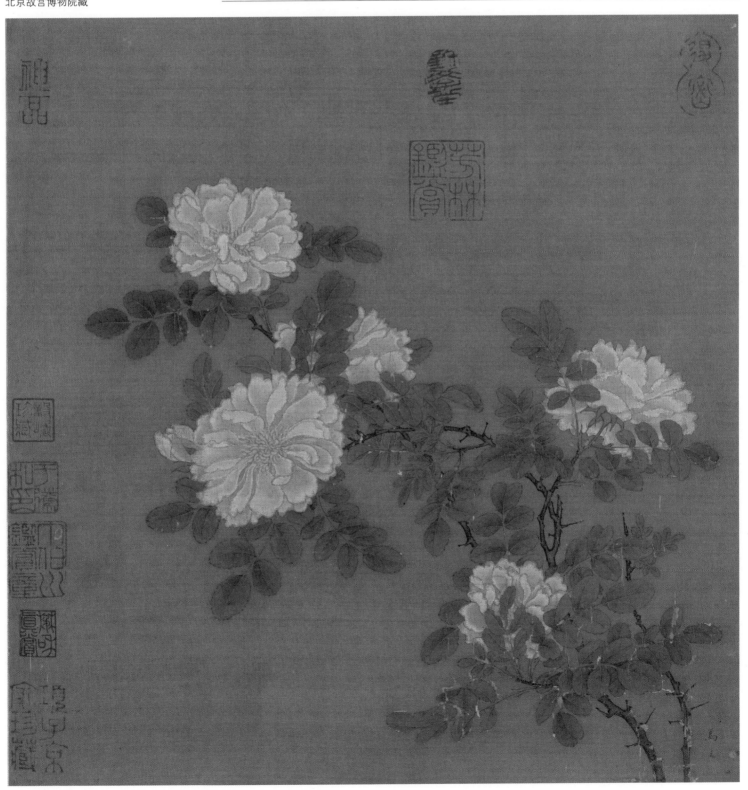

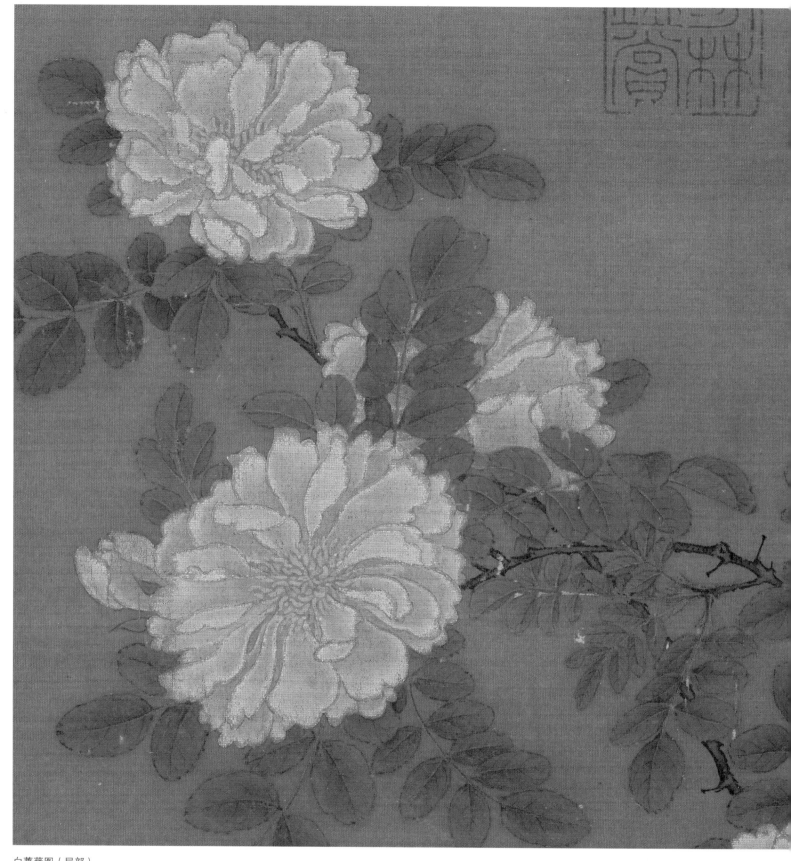

白蔷薇图（局部）

【作品解读】

　　花朵硕大的白蔷薇，枝叶繁茂，光彩夺目。画家以细笔勾出花形，用白粉晕染花瓣，以深浅汁绿涂染枝叶，笔法严谨，一丝不苟，画风清丽活泼，颇具生气，代表了南宋画院花鸟画的典型风貌。

　　花的主枝由右下方向左上方斜向伸展，枝干劲挺，五朵盛开的白蔷薇分布于主枝两侧，偃仰扶疏、顾盼生情，平衡了整个画面。

　　花朵造型精准，设色明丽，笔法秀朗。整幅画面虽不复杂，但在主宾、错落、疏密的巧妙安排下，生机满纸，既有枝干斜向生长的动态美，又有花团锦簇的静态美；双勾枝干的用笔，犹如其山水画中的树木枝干用笔一样厚重有力，再填以凝重的赭色于其中，使枝干显得劲健、古秀，配上敷染得当、刻画精细的绿叶和曼妙多姿的花朵，真让人有隔于载能嗅其香之感。

临摹示范

　　蔷薇花头用淡墨细笔勾画，为更好表现蔷薇，花瓣线条要轻柔，转折自然不留痕迹；前后两朵花中间的叶片用笔用线与花头枝干的质感明显不同，线条墨色也都居于二者之间，稍加观察体会笔墨不难区别。

　　花青分染叶片；赭墨分染枝条；白粉由花瓣边缘向内分染，花瓣层次较多，每一片花瓣用色不宜太多。绘制时白粉一定要小心对待，太薄物象不显，达不到效果；太厚粉腻难耐，画面不雅。

　　赭石调胭脂罩染枝条；草绿罩染蔷薇叶，三绿提染背面；黄绿色水适当提染蔷薇花花瓣根部。

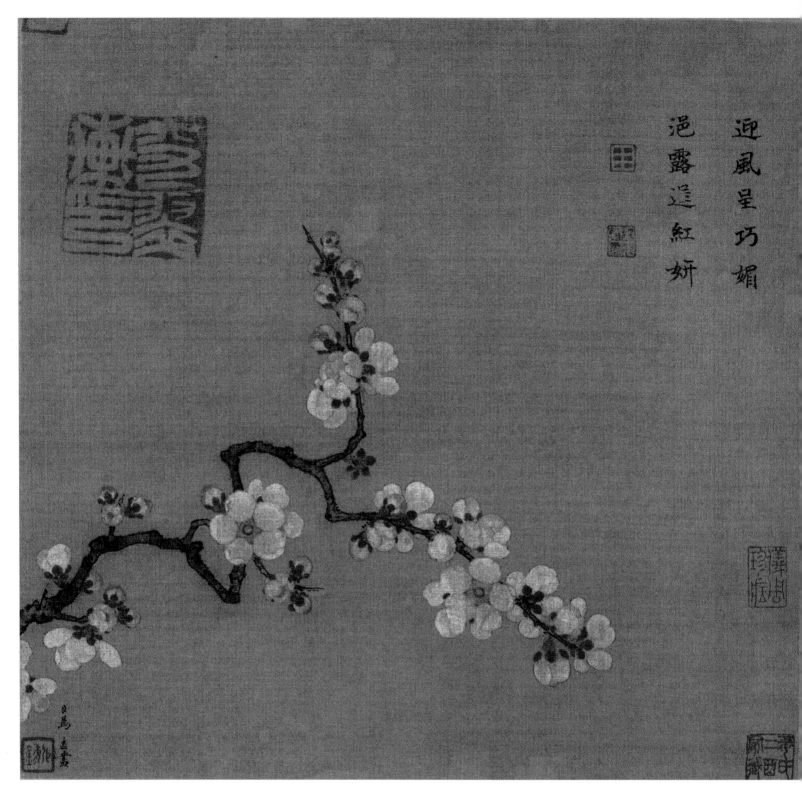

迎風呈巧媚
浥露逞紅妍

倚云仙杏图　马远
册页　绢本　设色
纵 25.8 厘米　横 27.3 厘米
中国台北故宫博物院藏

　　宋、元画家选择题材信手拈来、简淡从容，所以作品才有一缕断绝人间的仙气，历经千年不朽。这仙气实际是画家自身的随和笃定，因为摒弃了矫饰造作和匠气的刻意营造，就不必斤斤于画面的尺幅大小，不必执着于堆砌的烦恼。因为是作者灵魂的贯注，画面上简单的一枝一叶也有一口活气，所以从不担心无人问津，反而静穆隽永永不凋零，"兰芝生于幽谷，不以无人而不芳"是为文坛正脉，学者不可不察。

倚云仙杏图（局部）

临摹示范

　　浓墨方折笔勾写梅干，中锋侧锋混用干笔为主；淡墨铁线描圈画梅花，梅有偃仰向背、全开半开、交错掩映之分，绘制时要加以区别；大的意向确定后，梅枝梅花随画随添交错进行。

　　中墨干笔侧锋为主皴染梅枝；钛白圈染梅花。

　　赭色罩染梅枝，干后用浓墨勾提转折关键处；钛白丝须点蕊；胭脂点染花蒂。

梅石溪凫图　马远
设色
纵 26.7 厘米　横 28.6 厘米
北京故宫博物院藏

马　麟

马麟，南宋画家，麟一作骥，钱塘（今浙江杭州）人。马世荣之孙，马远之子。生卒年不详。其父马远是宋光宗、宋宁宗两朝（1190～1224）画院待诏，马麟画承家学，擅画人物、山水、花鸟，用笔圆劲，轩昂洒落，画风秀润处过于乃父。宁宗嘉泰间（1201～1204）授画院祗候，颇得宁宗赵扩、恭圣皇后杨氏及杨妹子称赏，每于父子画上题句。在《层叠冰绡图》中题诗云："浑如冷蝶宿花房，拥抱檀心忆旧香。开到寒梢尤可爱，此般必是汉宫妆。"

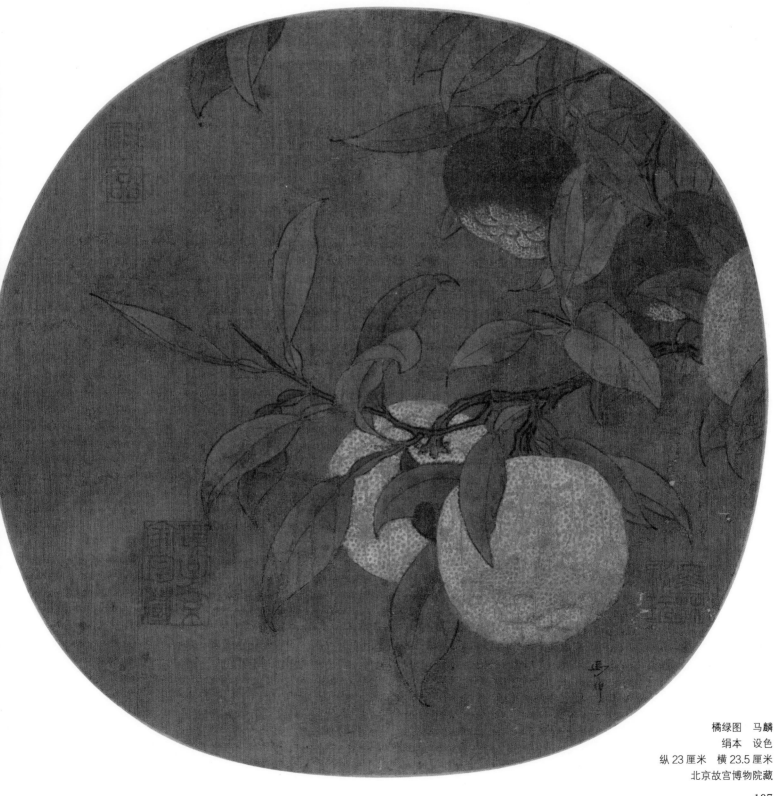

橘绿图　马麟
绢本　设色
纵 23 厘米　横 23.5 厘米
北京故宫博物院藏

107

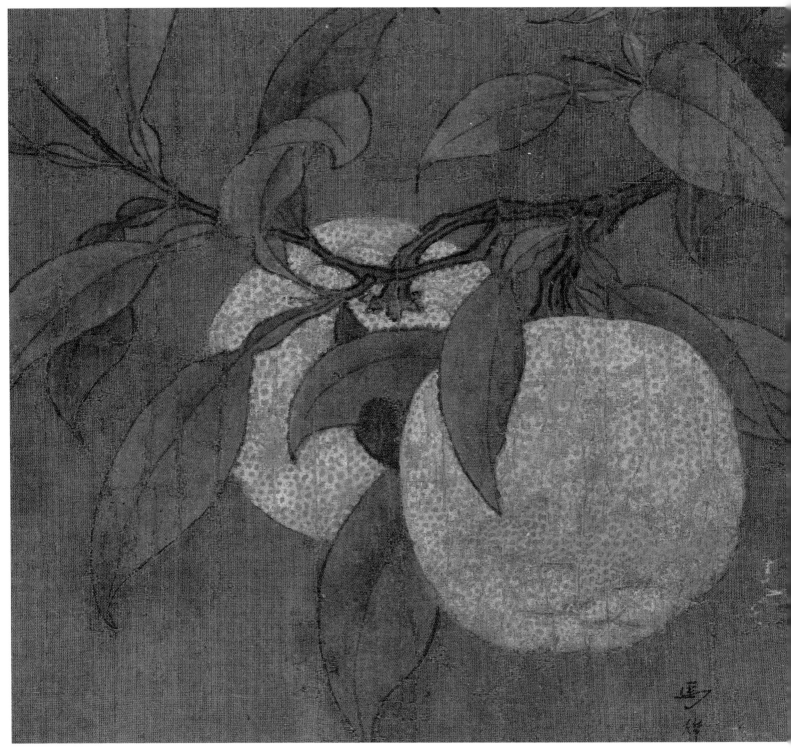

橘绿图（局部）

　　"千笔万笔始自一笔、千画万画始于一画"。随着中国画的发展成熟，写意性、抽象性等理念的推广，一些基本理念也在
进一步完成"否定之否定"的论证。用笔、用墨是不是越减省越好的问题，曾经困惑过许多学画者，甚至出现了为减省而减省
的倾向。实际上中国画的核心并不仅是表面的材质笔墨，笔墨仅仅是手段和载体，是服务于意蕴创造和文化精神的工具。笔墨
写意最终探究的还是"天地因我而存在"，天地人的独立和谐与合一。因此只要合理、合道千笔万笔不嫌多，一笔不着不显少。

　　事物的发展是"螺旋式上升，波浪式前进"的，古圣先贤肯定同样经历过这个反思的过程，于是有了"计白当黑""疏可
跑马密不透风"的论断。

　　临摹前人作品主要了解前人笔墨技巧、写生创作的转化规律、积累造型经验等目的。对照马麟的《橘绿图》，为表现橘质
质感画家采用的技法，结合我们自己的写生实践，通过对比总结，对这个问题会有一些直观的认识和有益的启迪。

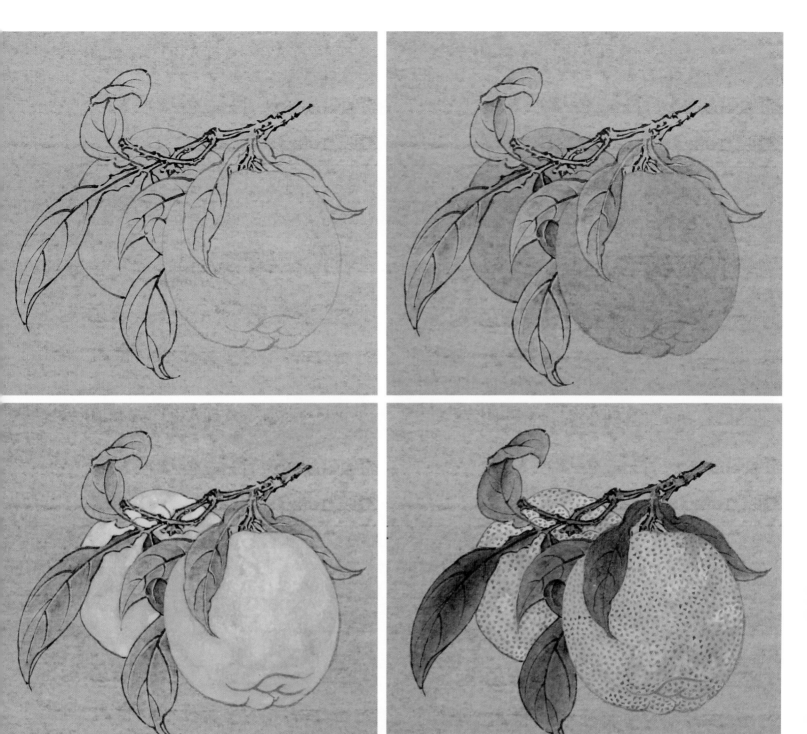

　　整体看，画面上的橘枝有明显被沉甸甸的果实向下拉坠的动势。好画耐人寻味最主要的原因之一，就是画家能敏锐地捕捉到许多其他人知道但不经意的细节。同时善于将这些捕捉到的细节还原移植到自己的创作中。小品不小，小中见大。尺幅的大小往往不是画面成败的主要原因，关键在于画面的深度。画面的深度不但考量作画者的功力同样考量观赏者的内涵。中国画讲究意蕴，我们的前辈早就意识到了这个问题，这也是宋画尺幅不大但辉煌不朽的重要原因。

　　黄绿薄染果实作底；草绿平涂橘叶，花青分染，分染过程要注意区分叶片整体的明暗差别；赭墨分染橘枝。

　　各部分继续分染；薄白粉平涂果实，不必涂匀反而有橘皮起伏的效果。

　　赭色罩染橘枝；汁绿加少许石青色罩染叶片，正反叶区分浓淡。翻折的部分叶片罩染前可用赭绿提染叶尖。

　　蘸第一步果实作底的黄绿色，用笔尖点戳橘皮。点戳橘皮有规律，可先起一点，以此为中心如橘瓣环形向周围辐射。这样的笔法杂而不乱，能够更好地反映橘皮柔软粗糙的效果。

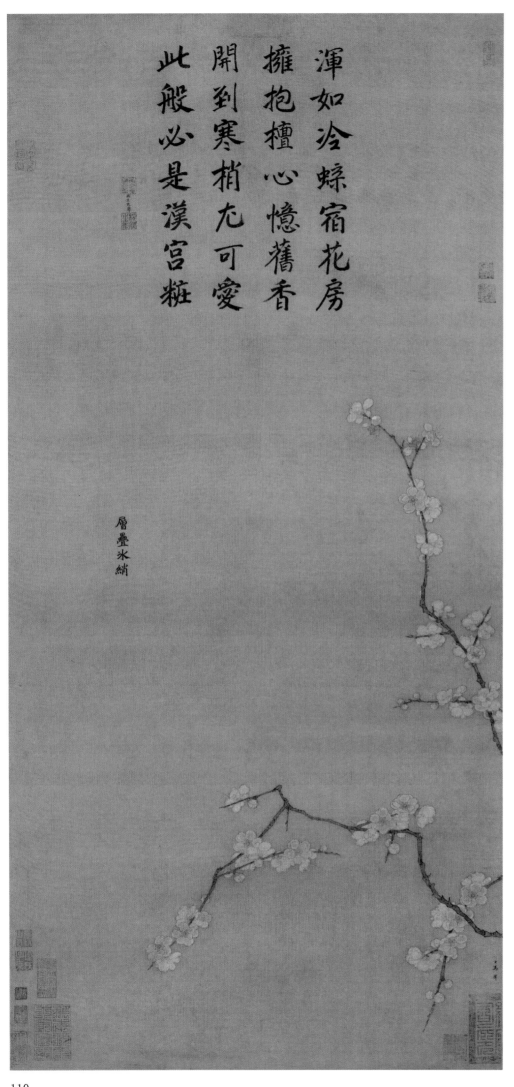

渾如冷蝶宿花房
擁抱檀心憶舊香
開到寒梢尤可愛
此般必是漢宮粧

層疊冰綃

此画中所画之梅是梅中珍品"绿萼梅"。据说这种梅花与常见品种不同，花萼、花蒂均为绿色。就连新枝枝干也隐含青绿。

中国画创作中的"随类赋彩"并不单指随物体的自然分类和属性而赋彩，还指画家对物象理解后将它主动归类的主观色彩。否则就不会有"朱竹""水墨""吉祥寓意"等等题材内涵的拓展了。

内涵拓展的前提源于"见多识广"，其实并不玄妙，表面上不合常规实际道理相通。是艺术家通过了解天地生物后，思想受到启发从而产生出的打破常规，但符合物性的灵活运用。

层叠冰绡图轴　马麟
绢本　设色
纵23厘米　横23.5厘米
北京故宫博物院藏

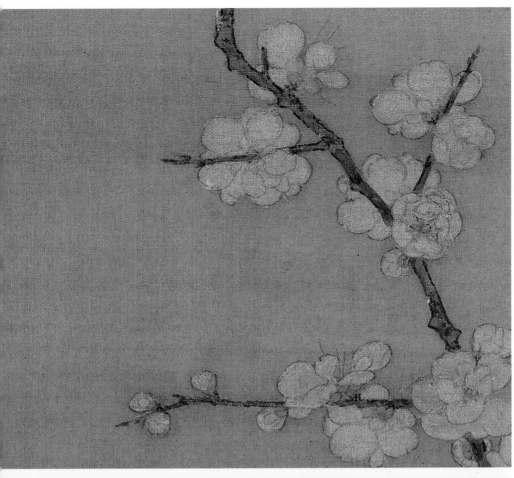

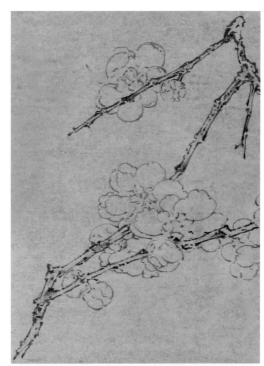

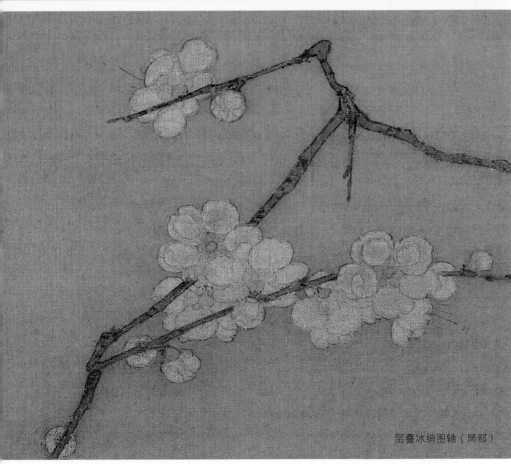

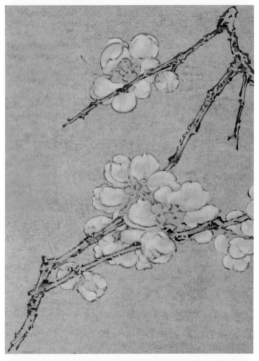

层叠冰绡图轴（局部）

与常见的红梅、白梅画法相同。梅枝用线以短硬方折为主，整体达成一种秀劲
挺拔的美感；淡墨细线勾勒花瓣，起伏转折一丝不苟，花萼、花蒂中墨勾写。

墨色皴染枝干；白粉勾染花瓣，蕊芯淡汁绿由内向外略略分染。

赭绿罩染枝干；白粉勾花蕊，藤黄加白粉点蕊芯；汁绿加三绿点染花萼花蒂；
汁绿加三绿在花朵外圈淡淡斡染或在纸面背后衬染，突出梅花的冰清玉洁。

临摹示范

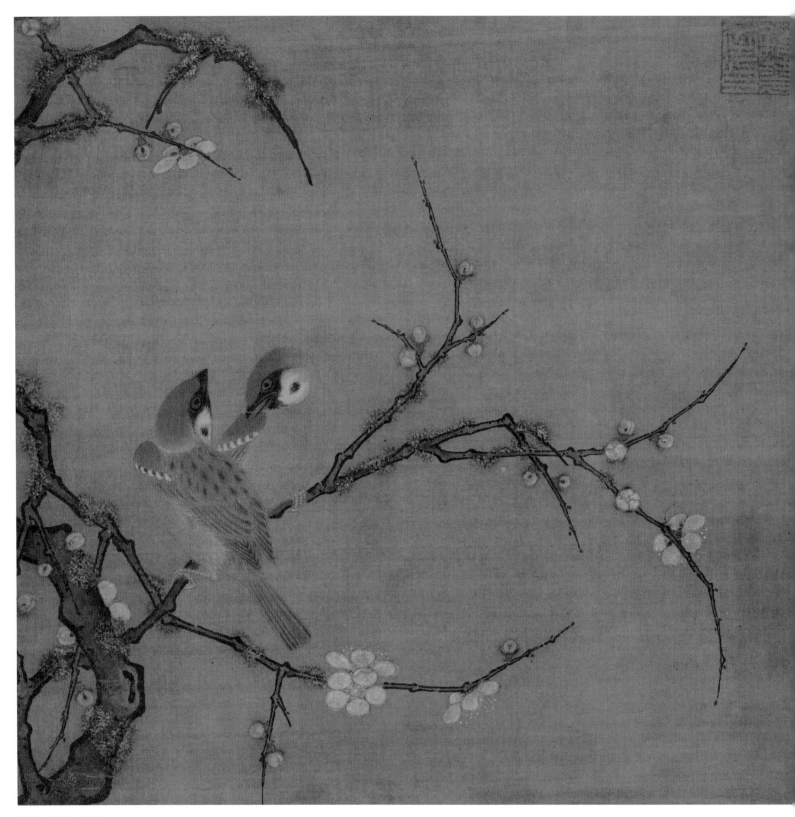

梅花双雀图　马麟
绢本　设色
纵 28 厘米　横 29 厘米
日本东京国立博物馆藏

画面整体上只有麻雀面部墨色形成最重的一个块面，梅枝的墨线并未干扰它，反而使这一块重颜色有了衣托和凭据。整体上大面积留白与麻雀产生对比，并不以光影来体现立本。这张画画幅虽小，但很说明问题，读者如能仔细体味，就会了解中国画和西洋绘画不同的理解体系。

用重墨勾写出梅花枝干，注意用笔的起伏转折，中侧锋混用，体会线条的书法意味。较重的墨色勾勒麻雀的眼睛、嘴喙。淡墨勾写麻雀的身体及梅花。

淡墨分染、勾点麻雀羽毛。按明音、阴阳分染、皴点梅花枝干。淡白粉分染麻雀脸颊，罩染梅花。

继续分染加重，注意身体各部位的对比。点染麻雀身上的斑点，先淡后浓，逐渐加重。中国画在整体观念上是抽象的减法，在具体处理中则是通过笔墨层层的"浸、积"达到艺术效果的呈现，可以说是加法。通过加减两极的辩证统一，营塑艺术的内在和谐。

赭墨点虱出枝干上的苔点。用稍重于身体的赭墨色丝毛，浓墨点睛。白粉丝勾勒麻雀腹部绒毛，点虱梅干上的浮雪。

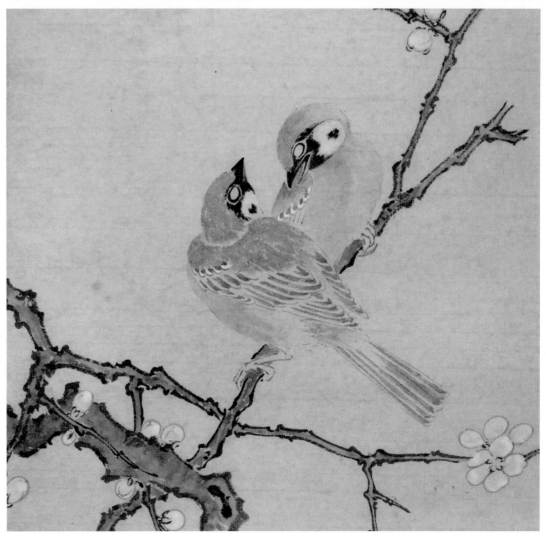

临摹示范

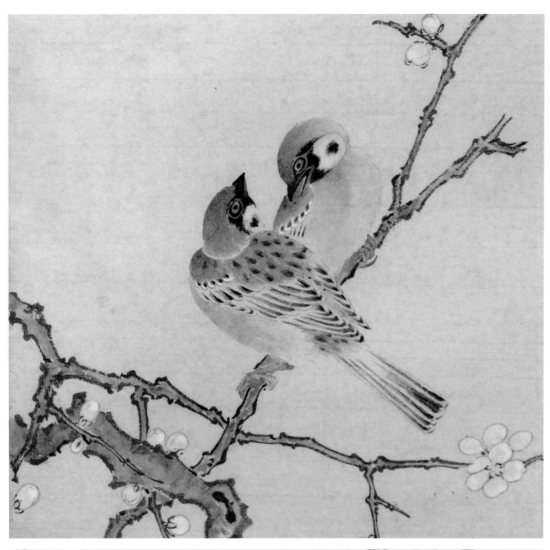

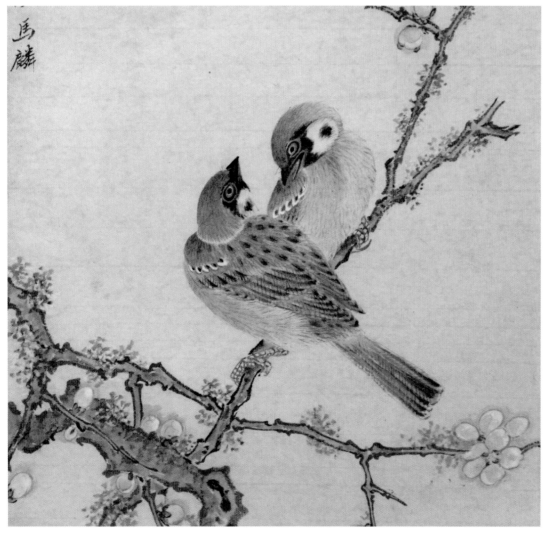

法　常

法常，南宋画家，僧人，号牧溪，祥符县（今河南开封）人，薛居正（乾德初兵部侍郎）之后，宣和间在长沙出家，南宋理宗、度宗时为临安（今杭州）长庆寺僧，与日僧圆尔辨圆（1202～1280）同为径山无准禅师（1178～1249）之法嗣。性英爽，嗜酒。工山水、佛像、人物、龙虎、猿鹤、禽鸟、树石、芦雁等，随笔写成，极有生意，墨法蕴藉，幽淡含蓄，形简神完，回味无穷。

他继承发扬了石恪、梁楷之水墨简笔法，对沈周、徐渭、八大、"扬州八怪"等均有影响。虽在生时受冷遇，却开后世文士禅僧墨戏之先河，并对日本水墨画之发展产生巨大影响，被誉为"日本画道之大恩人"。传世作品有《观音、猿、鹤》三联幅，《龙、虎》对幅，《潇湘八景》《写生蔬果图》《花果翎毛图》。

水墨写生图　法常
纸本　水墨
纵47.3厘米　横814.1厘米
北京故宫博物院藏

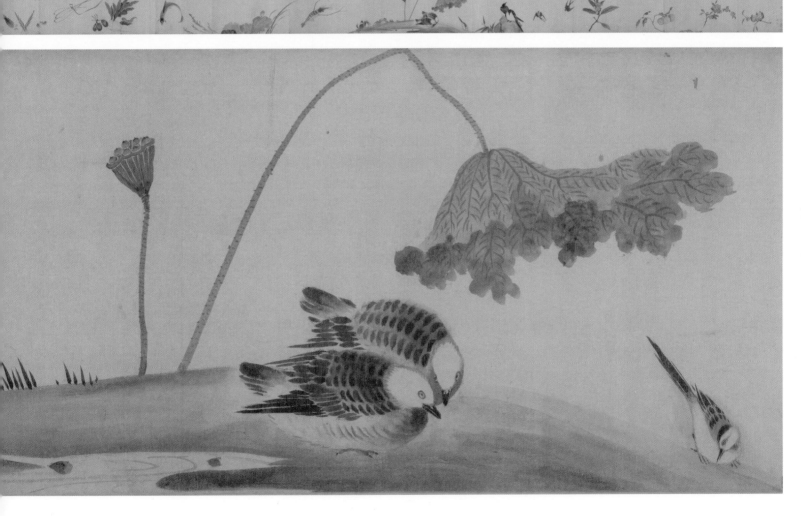

宋末元初随着文人画思想的滋蔓延伸，一些画家逐渐脱离院体画风谨细工丽的写实，转而向空灵简远、朴素超越的内心感语深层次进行开掘。牧谿（法常）就是其中最重要的人物之一，他的绘画作品造型单纯，极其讲究笔墨的虚实对比和变化，这些与他的禅释修养与身份都有直接关系。其作品传入日本后在岛国影响很大，明治维新以后很快引起世界范围的关注，他的水墨作品《六柿图》，在西方现代美术图书中就常作为举例，来讲解诠释形态构成的问题。

明代画家沈周在法常的写生图卷里有一段跋语评价："不施色彩，任意泼墨，俨然若生。回视黄荃，舜举之流，风斯下矣。"且不说沈周的这段评语得当与否，单就法常对写意绘画精神的追求开拓来说，无疑是具有划时代意义的。研究他的作品，我们也能大致了解国画文脉演变过程中的一些规律和意义。

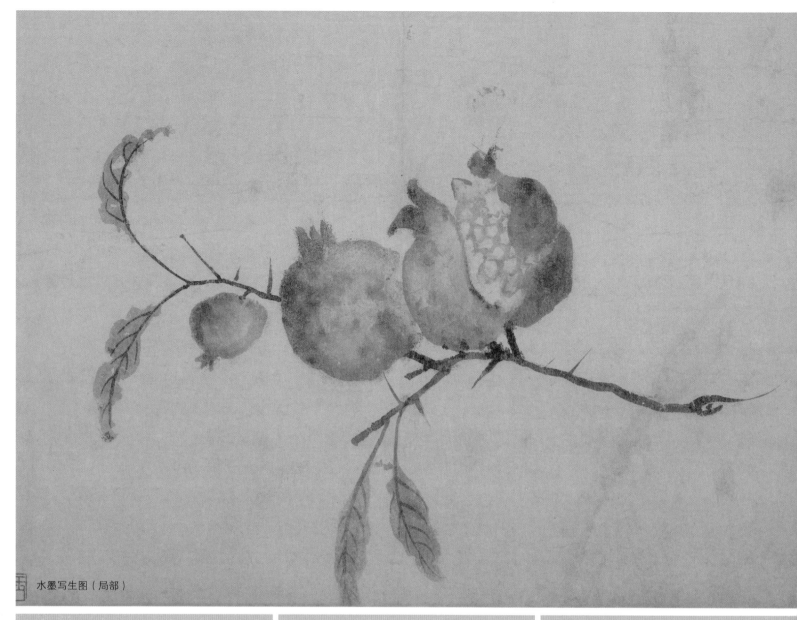

水墨写生图（局部）

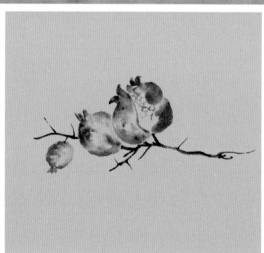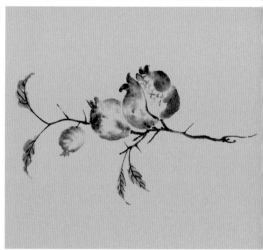

临摹示范

　　法常作品纯用水墨，虽不着一色，但将墨韵节奏发挥得淋漓尽致。笔墨也不为一般勾皴点染名目所拘。勾染随机、中锋侧笔混用，书写性更强。石榴先蘸淡墨，蓄墨不宜过多，笔尖略蘸淡墨水分不宜过大，随用随蘸，勾写石榴外形，趁湿点染色斑，晕接色块。通过墨色变化区分石榴明暗，拉开前后层次空间；勾写石榴籽。

　　中锋为主写出石榴枝，局部复笔强调。

　　侧锋画叶，中锋稍浓墨色趁湿勾出叶筋；淡墨有选择的点染几枚石榴籽。

　　写意画石榴全靠用笔的笔触方向，用墨的浓淡变化塑造出物体的质感。用笔忌迟疑不决，反复描摹，不纠结一笔一墨细节的得失，以整体的大效果为重。

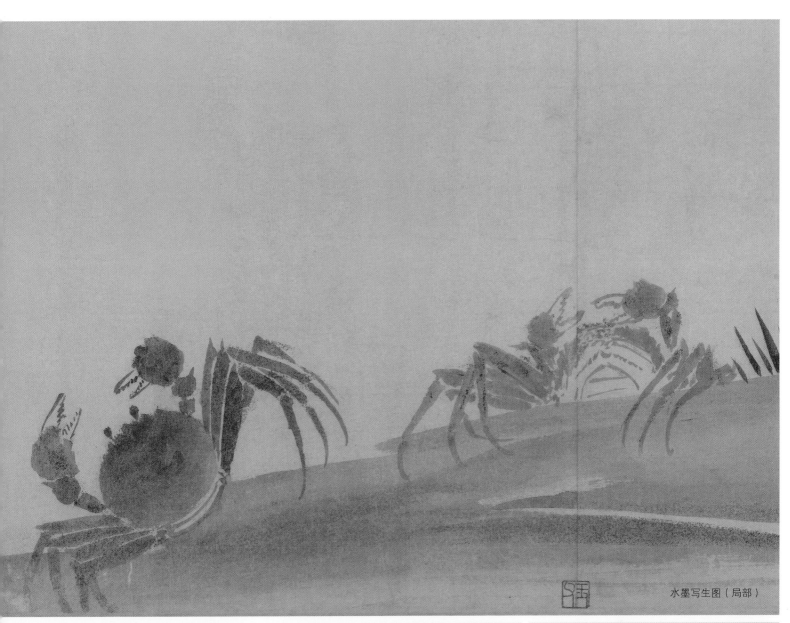

水墨写生图（局部）

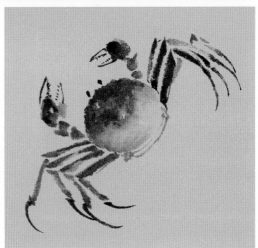

临摹示范

　　重墨点螃蟹眼睛，点染蟹螯浓密毛发覆盖的部分，勾蟹爪，复勾蟹足根部；在淡墨处理好的小鸟身上，复用重墨点写硬实的翅羽、尾羽、嘴喙、足爪，强调眼圈周围和头顶深色部位。墨色用笔干湿并用，既要拉开距离又要融合一体，墨色层次不宜过多，说明问题就好。理论代替不了实践，多看多练很快就能基本掌握。

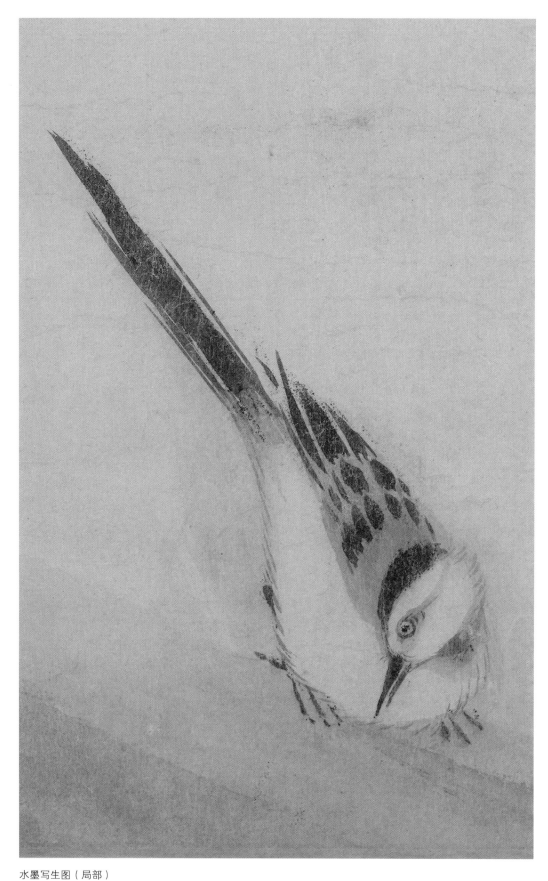

水墨写生图（局部）

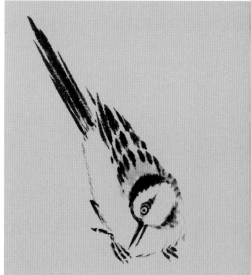

临摹示范

　　物象不管如何变化，所用笔墨的规律道理基本相同。写意虽与写实对应，甚至早于写实就已经独立存在，但需要通过写实严谨的求证和实践，才能使它达到更加高级的境界，因此画家要以对具体物象形态的熟悉理解为依据运用笔墨。螃蟹、小鸟墨分浓淡，点染勾写均同此理。

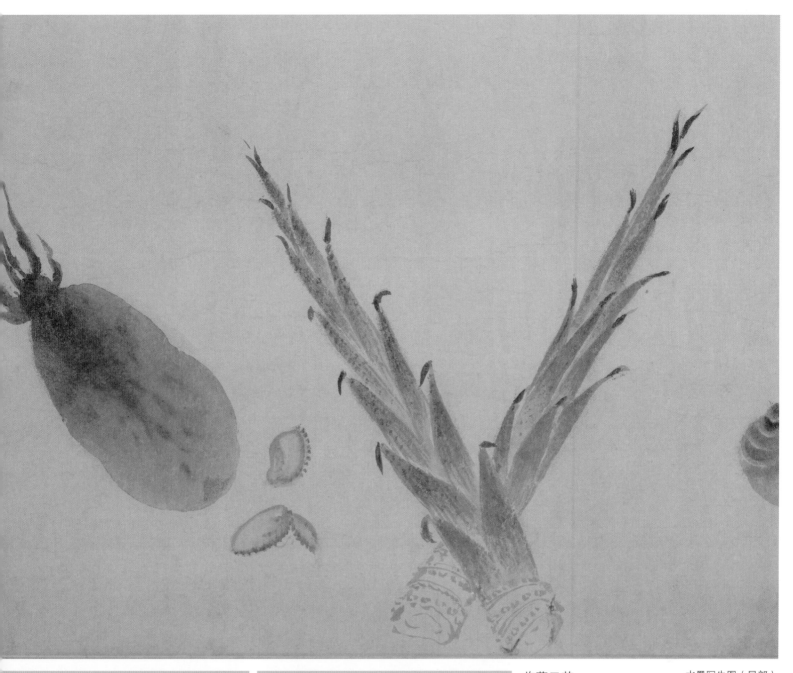

临摹示范　　　　　　　　　　　　水墨写生图（局部）

竹笋先勾外形，再点写施以水墨。笋壳经络水墨施色的同时勾染互用，局部复笔补充颜色，线条色块既要融合又要清晰。

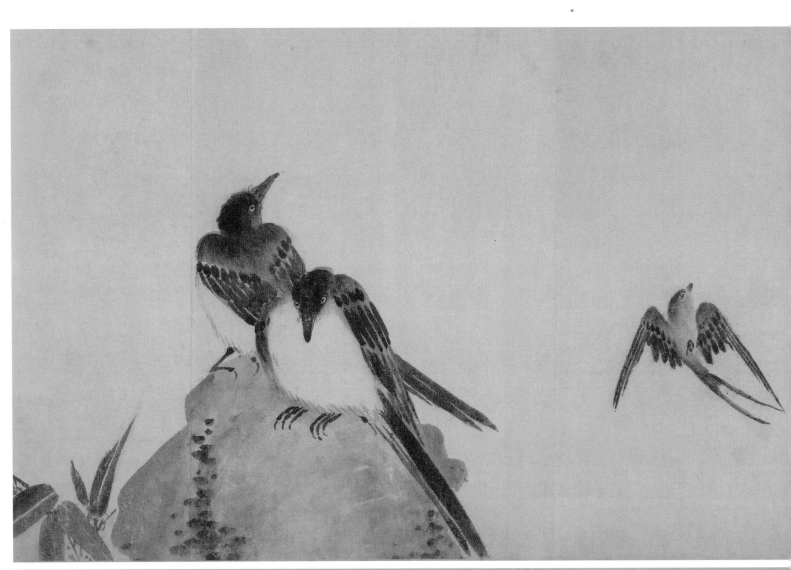

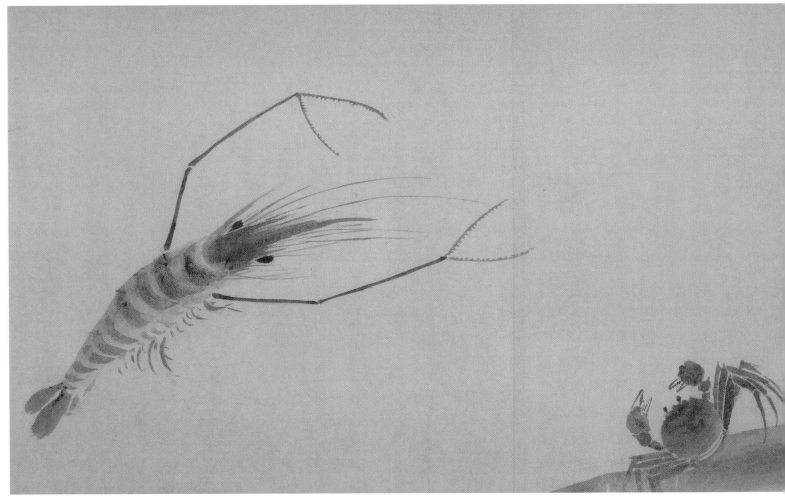

水墨写生图（局部）

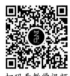

吴 炳

吴炳，南宋画家，毗陵武阳人，生卒年不详，南宋光宗绍熙年间 (1190 ~ 1194)
画院待诏。光宗皇后李氏爱其画，恩赉甚厚，赐金带。所作谨守院体画风格。画迹
有《春池睡鸭图》《山茶鹁鸽图》《鸳鸯瑞莲图》《宝珠玉蝶图》《折枝绛桃图》
《折枝芍药图》《鸡冠花图》《玫瑰图》《长春图》《水仙图》等 43 件，著录于《南
宋院画录》，均"简易有生趣""精彩如生"。传世作品有《出水芙蓉图》《嘉禾
草虫图》《竹雀图》。

竹雀图　吴炳
册页　绢本　设色
纵 25 厘米　横 25 厘米
上海博物馆藏

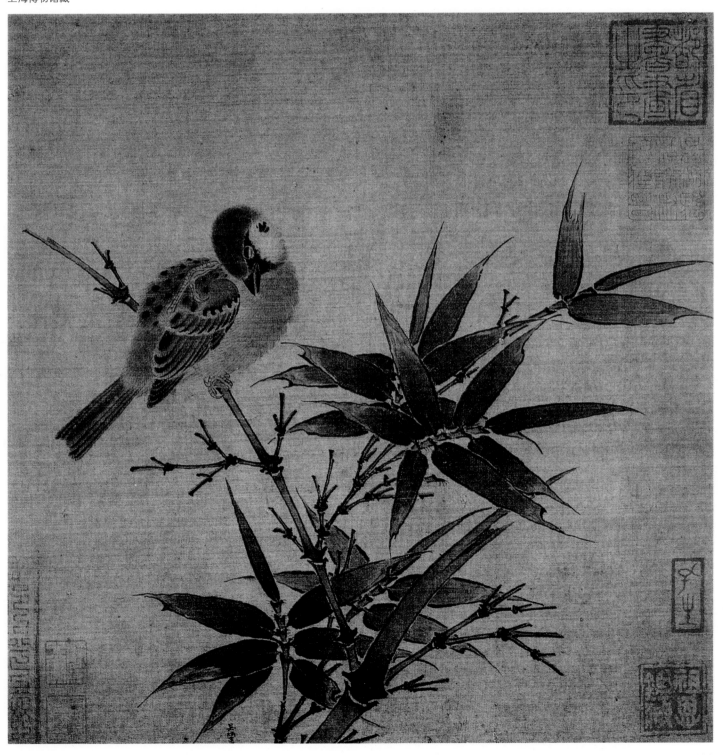

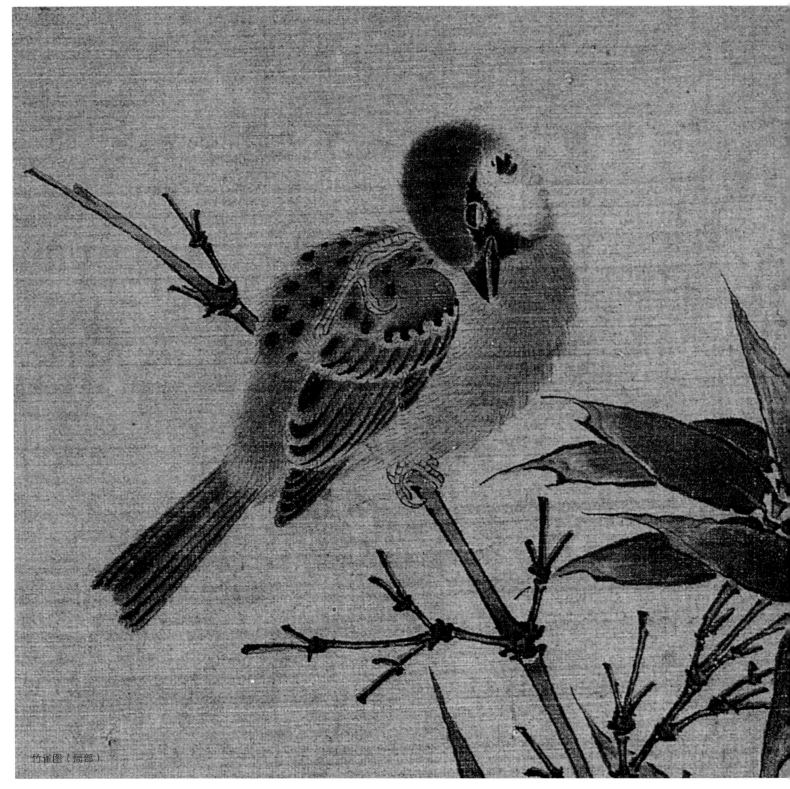

竹雀图（局部）

【作品解读】

写棘竹丛生，枝桠横出，枝头有一雀鸟正在悠闲地啄理羽毛。整幅画面景物聚于下侧，可见南宋构图新风的影响。图中
枝用双钩技法，雀鸟在用色彩没骨画出后，重点部位再用墨线描出。这是吴炳传世作品中的代表作。

麻雀和竹子是生活中常见的动、植物。宋画中这个题材的作品非常多，也总能抓住它们最生动的一面展现出来。仔细分
这些作品，他们笔下竹子和麻雀在一些细节上既符合自然规律又不是完全照搬照抄自然。譬如：竹节外的生枝，一般自然界
长的竹枝节外分枝时一组从正面发出下一组就会从背面发生，偶尔也有两组都从一侧生发的枝杈，宋画几乎都体现出了竹节
枝的这个规律，这即是合"理"；再比如：麻雀身上的斑点，画家为了画面的需要，删繁就简重新组织，通过归纳将它们重
安排，非但不影响麻雀的身形轮廓，还使麻雀特征更加突出，同时又显得更为紧凑简洁，这即为合"道"。这些都反映出宋
高超的写生技巧和默写概括能力。著名老画家孙其峰先生说过：一个花鸟画家，如果不能随手画出几种鸟儿的形态，就不是
个好画家。其中的道理就在于此。

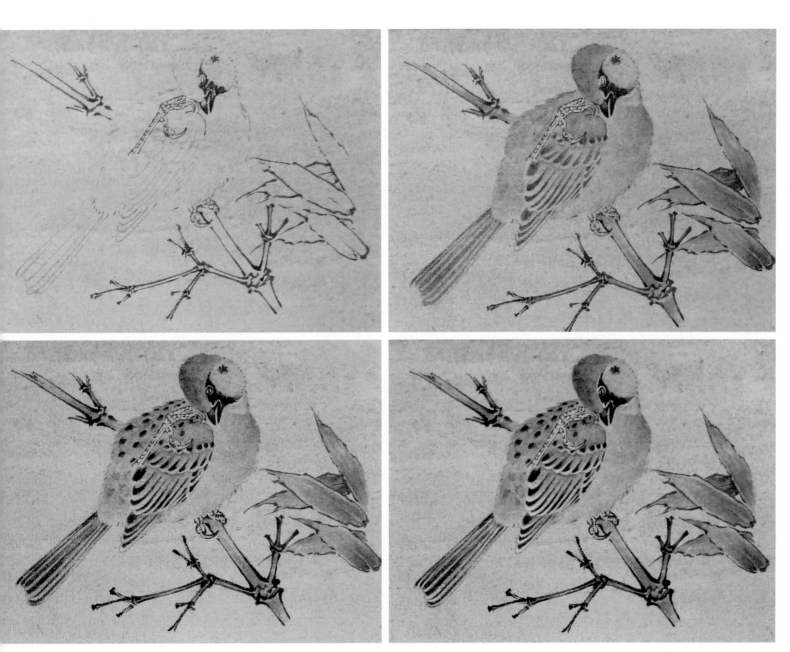

　　分浓淡墨勾写麻雀轮廓。鸟嘴、爪、眼、翅、尾部用色重，线条流畅。其他覆盖绒毛的部位用淡墨虚线勾画；浓墨中锋勾写竹枝，笔致沉着挺健，注意竹节转折起笔、运笔、收笔的变化。

　　淡赭墨依体色结构逐次分染麻雀身体各部位；竹枝平涂淡赭绿。竹叶平涂草绿，叶尖提染淡赭褐色。

　　点染鸟眼周围黑褐色花斑，鸟胸、背部分染时，背部色重于胸腹部。片状飞羽由内向外运笔染制，中墨点染背部斑纹和翅羽羽尖及羽毛交搭的部分；竹叶用花青墨从叶根向叶尖分染。花青墨分染竹枝，重点分染竹节部分。

　　赭褐色统染、分染麻雀。用稍浓于底色的墨色丝毛，丝毛时注意笔触的节奏顺序，不可过疏或过密，体现出羽毛的蓬松感。浓墨点睛，淡墨沿眼眶勾染。白粉丝毛、提染脸颊、胸腹、翅羽局部，填染鸟爪；竹叶罩染草绿。赭绿罩染竹枝；最后统观整体，悉心收拾略略提醒局部。

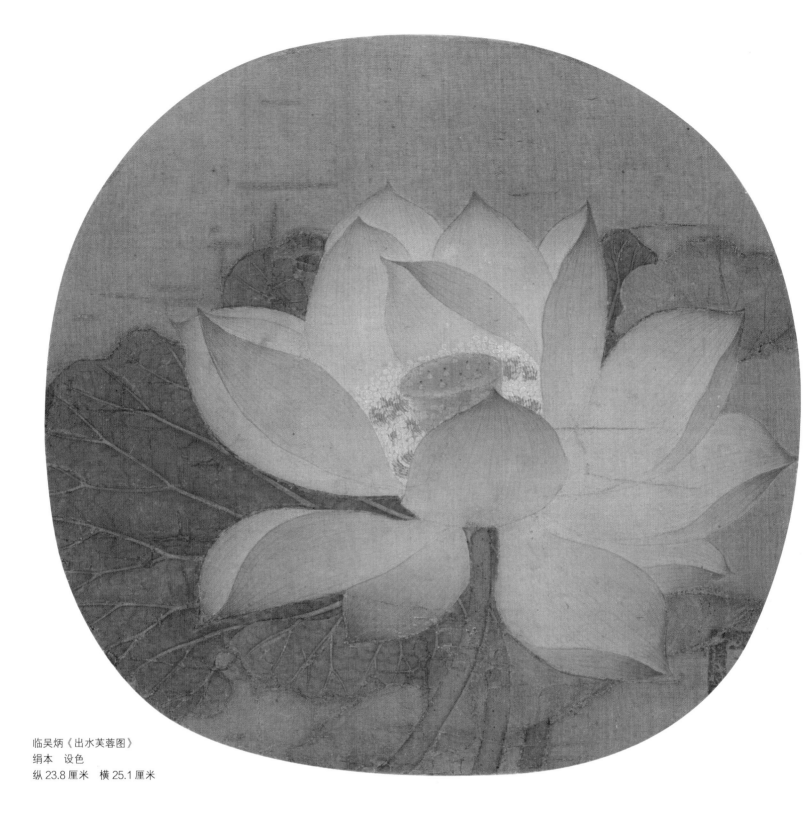

临吴炳《出水芙蓉图》
绢本　设色
纵 23.8 厘米　横 25.1 厘米

　　工笔画一般需要将熟绢或熟纸绷框裱平，渲染施色方才匀净。熟绢熟纸最忌漏矾，除此之外以平整光洁不腐不朽，无杂质
开裂虫蚀，经纬清晰匀称为好。

　　裱纸：

　　1、按画版大小准备生、熟宣纸各一张。生纸作底，熟纸做面。封边纸条 4 厘米宽也就足够了（现在有成品封边纸售卖，
沾水即用。省去了涂抹胶水的环节，用起来很方便）。

　　2、刷湿画板，用羊毛刷或底纹笔按"米"字蘸水运刷赶出气泡，将底纸刷平紧贴画板；熟纸卷成桶状，一端贴在底板上，
对齐画板和底纸边缘，左手提纸用右手用板刷逐渐轻压熟纸，横向挥运板刷，使其缓缓贴平在底纸上，挤出气泡。

　　3、用废弃的毛笔蘸稀糨糊汁，涂匀封边纸一面，一半粘在刷平的熟宣纸面上，另一部分粘在画板外侧，晾干即可。

　　还有一种办法比较简便，先将普通白纸裱在画板上，待干透平整，再裱覆熟纸于其上，晾干即可。需要注意的是，纸张四
周在画板上干燥的速度要大体相当，如果局部水分太大受力不均匀，纸张就会撕裂，为防止这样的事情发生，应随时注意，可
以根据经验，用一支沾水的羊毫笔适当调整。

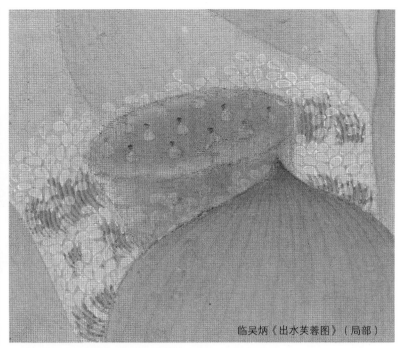

临吴炳《出水芙蓉图》（局部）

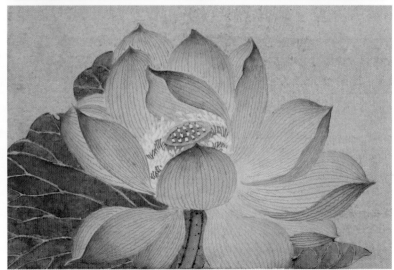

临摹示范

莲花用清墨勾出，莲蓬、莲子逐渐用墨色加重；荷花茎重墨勾画，线条柔韧挺拔。荷叶边缘叶筋及叶筋细脉以茎秆参考对比墨色渐淡。

莲花罩涂淡白粉。赭黄分染莲蓬。荷花茎叶用花青分染出阴阳起伏，曙红调胭脂分染花瓣尖；赭绿平涂荷叶。

分染加深各部分。墨绿分染叶凹凸；硃磦+赭色分染莲蓬周围。

淡曙红或胭脂，细线中锋按花瓣转折起伏用笔，勾画花瓣花筋，瓣筋在两条光滑的线条中夹杂有一条弯曲的细细的瓣脉；草绿加头绿统染荷叶正面，汁绿加三绿统染荷叶背面；钛白点蕊，硃磦勾画蕊丝。

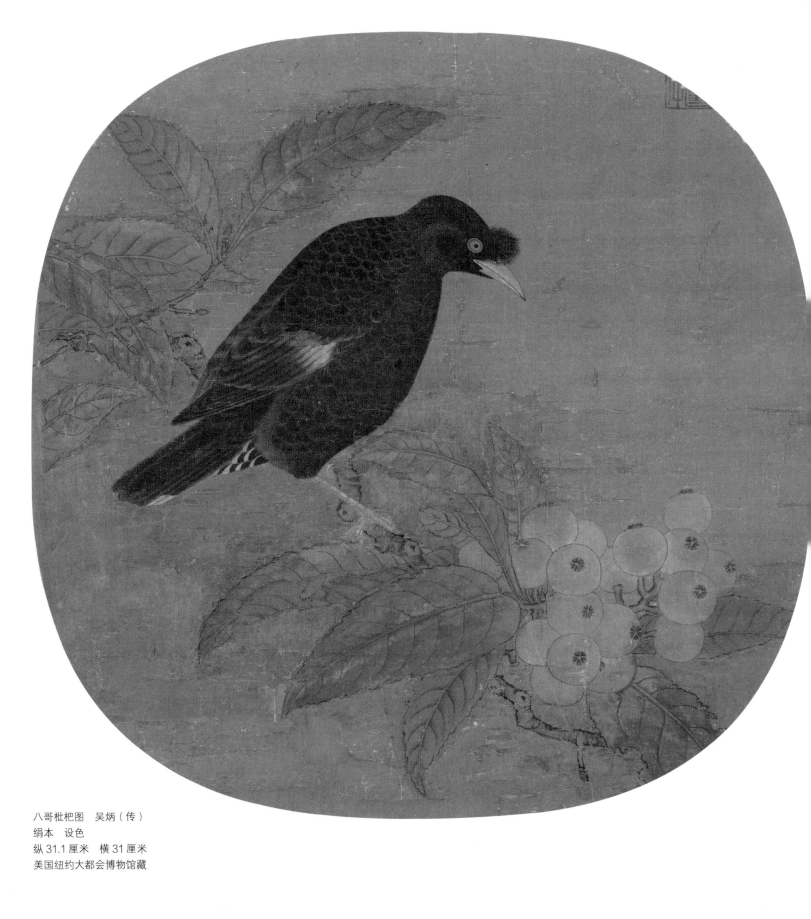

八哥枇杷图 吴炳（传）
绢本 设色
纵 31.1 厘米 横 31 厘米
美国纽约大都会博物馆藏

技法学习是国画学习的基础，同时也是理解中国画理论体系，思维方式的基本
途径。因此在入门后，对道、理的了解比技法本身就显得更加重要了。所以王雪涛
先生就曾说过：要把临摹像创造一样对待。

临摹示范

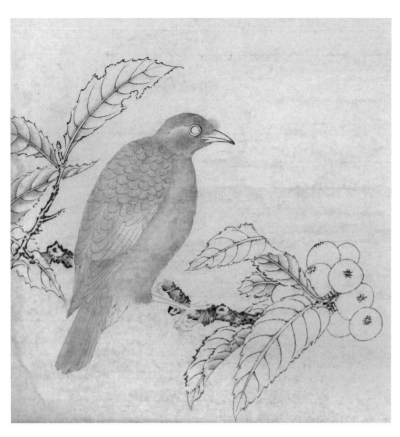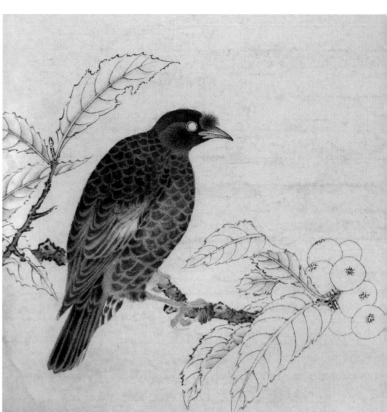
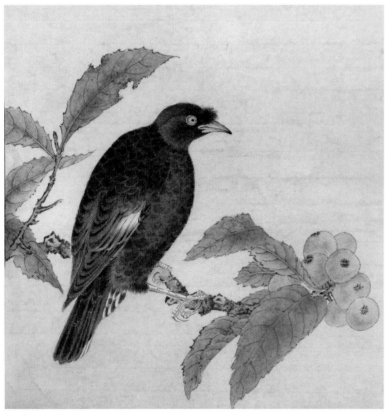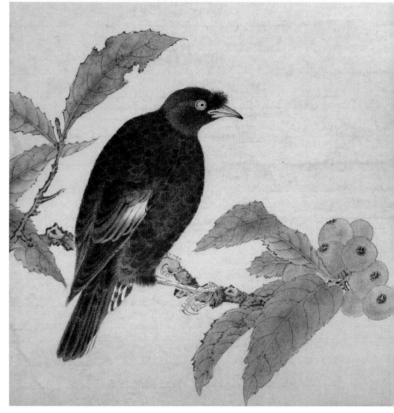

临摹示范

临摹时需对原画作一系列的观察对比。详加审视以后，根据物象结构特征落墨。

白描稿完成后，分染八哥打淡墨底色，底色需区分阴阳。勾染枝干深浅变化。淡墨分染枇杷叶背面叶脉。硃磦加赭石调。硃赭色平涂八哥嘴喙、足爪。

用稍重的墨色，"覆瓦状"画出的八哥身体上的深色羽毛，每片羽毛间留出水线空隙，注意翅肩处和胸腹部的羽毛形状。墨色区别，背部稍浓，腹部稍淡。白色提染鸟嘴及白色的羽尖部分，点染足爪上的鳞斑。

赭色罩染树枝。硃磦加藤黄分染枇杷，染足后淡硃黄罩染，赭墨点染枇杷果蒂。赭色分染部分老叶边缘后，草绿罩染。绿加淡石绿罩染正面叶片。

稍重的墨色提染，调整画面局部。

赵孟坚

赵孟坚，南宋画家，（1199 年～1264 年）字子固，号彝斋；宋宗室，为宋太祖十一世孙，汉族，海盐广陈（今嘉兴平湖广陈）人。曾任湖州掾、转运司幕、诸暨知县、提辖左帑。工诗善文，家富收藏，在南宋末年是兼具贵族、士大夫、文人三重身份的著名画家。赵孟坚儒雅博识，取法扬无咎，擅梅、兰、竹、石，尤精白描水仙，其画多用水墨，用笔劲利流畅，淡墨微染，风格秀雅，深得文人推崇。其画花叶纷披而具条理，繁而不冗，工而不巧，颇有生意，给人以"清而不凡，秀而雅淡"之感，世皆珍之。赵孟坚的首创墨兰笔调劲利而舒卷，清爽而秀雅。代表作有《墨兰图》《水仙图》《岁寒三友图》等，其书法气度萧爽，有六朝风致，时人比之米芾，传世墨迹有《自书诗卷》，赵孟坚的作品一笔一画都注意书法与画法的结合，可以代表宋末文人画的艺术特色。

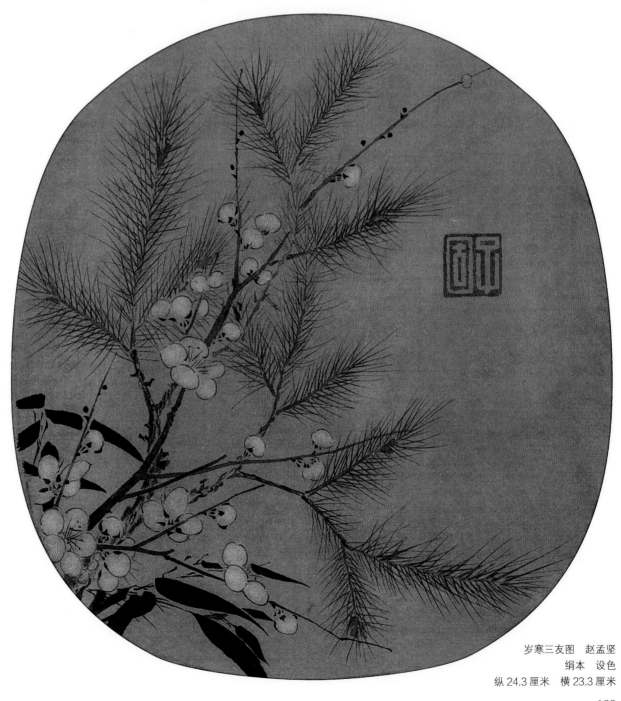

岁寒三友图　赵孟坚
绢本　设色
纵 24.3 厘米　横 23.3 厘米

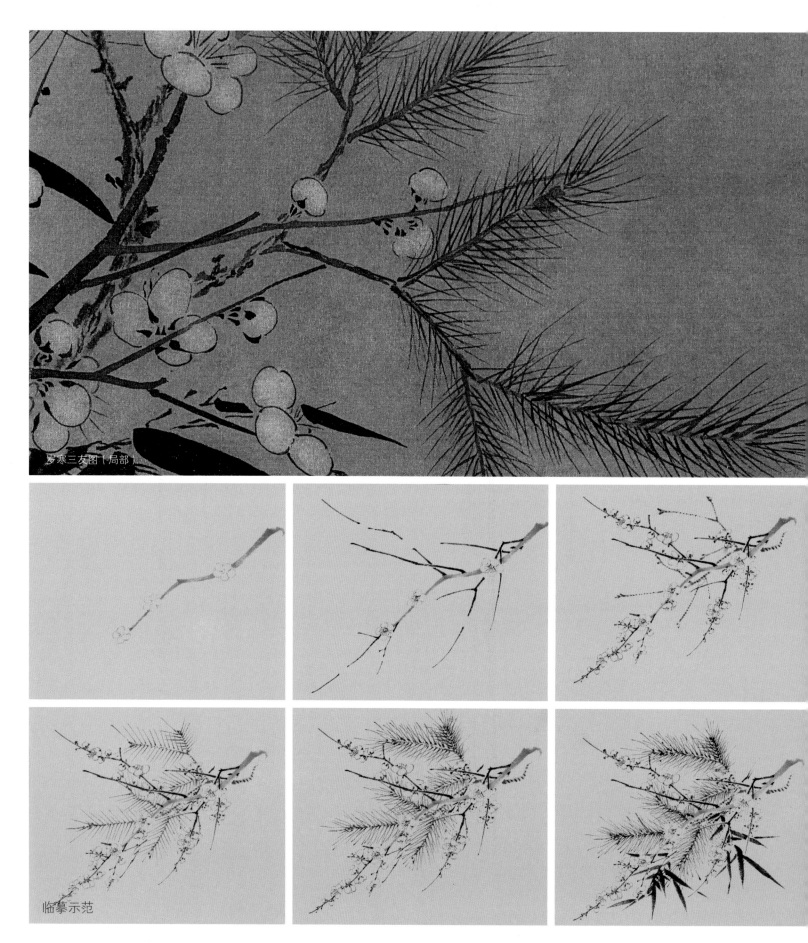

岁寒三友图（局部）

临摹示范

　　整幅画面采用折枝花卉手法勾写松、竹、梅，组合疏密有致工写兼备，穿插搭配匠心独运不漏痕迹。蘸中墨分浓淡写梅枝铁线圈花圆融挺拔，分枝略重局部留出梅花位置。

　　圈花完成后，浓墨点写花蒂花萼，丝勾花蕊，整体用笔松动灵活（松动的用笔看似简单，实际来源于画家的理解和修养，学者当仔细详察体会）；中墨写松枝，稍重墨色复点松枝表皮，体现松梅两者质感的不同。

　　用中锋稍调重墨铁线勾写松针，松针按自然规律呈"鱼骨状"前后两层排列，松枝顶端及松枝两侧局部用线分长短轻重破之浓墨行楷笔法撇写竹枝竹叶；浓墨点瓦松梅枝干的苔点及衍生物。

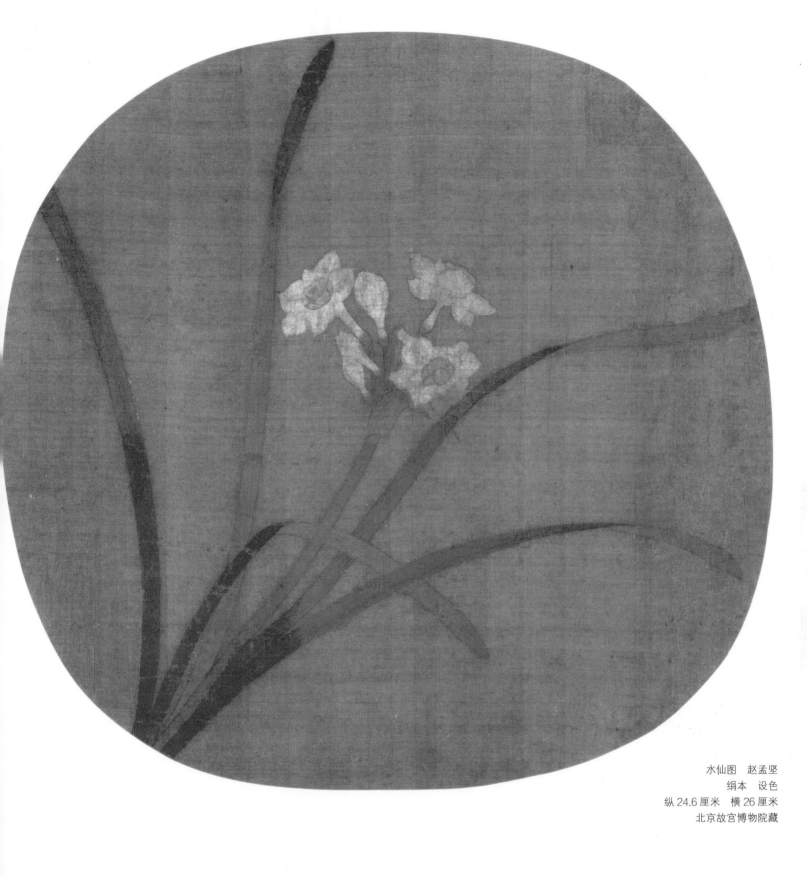

水仙图　赵孟坚
绢本　设色
纵 24.6 厘米　横 26 厘米
北京故宫博物院藏

赵孟坚的水仙非常有自己的特色，清代高士奇曾在他收藏赵孟坚的水仙作品中题诗赞到："冰姿高洁笔难图，不遣春风晕玉肤。惊破盈盈湘水梦，一群仙子戏蓬壶。"由此可见赵孟坚画境之悠扬。

虽然说"画家无弃笔"，但"无弃笔"并不是不选择材质载体。画家对绘画材质的灵活选用，建立在自己相当长的实践过程基础上。使用不同材质创作绘画作品，所呈现出来的效果大不相同，这些都需要学习者在实践过程中不断体会和总结。

绷绢的方法：

1、绢面略大于画框一圈，在绢面上均匀喷洒清水后刷平。

2、画框放在绢面上，绢面周围用糨糊粘贴在画框上，然后用图钉或夹子把绢边固定在画框周围，晾干后即可。

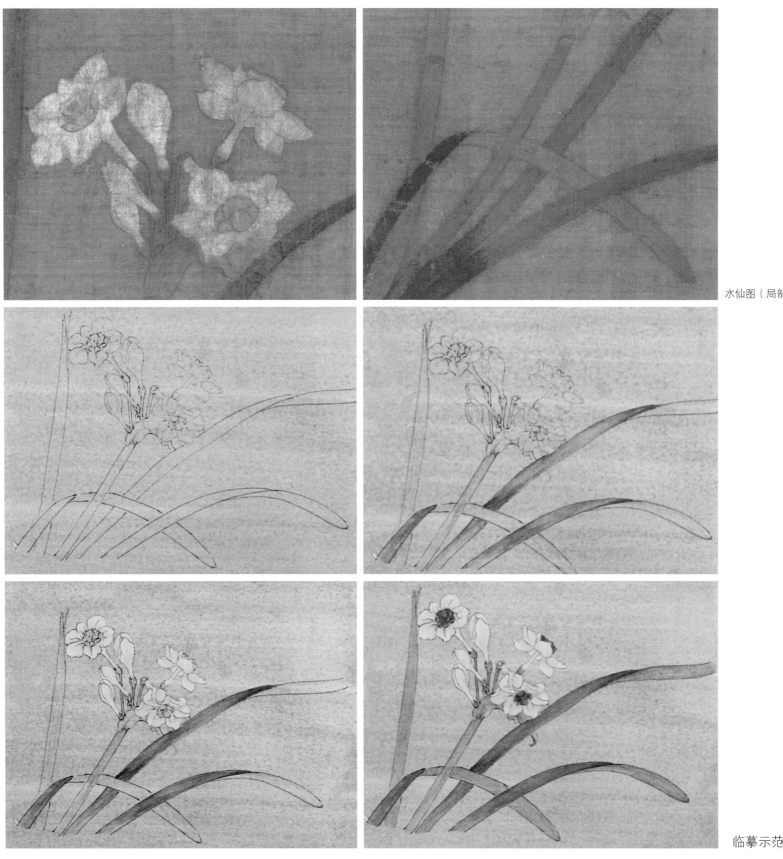

临摹示范

水仙花自古就有"凌波仙子"之称，花有单瓣、复瓣之分。单瓣花分六瓣，蕊芯中间有一圈金黄花瓣，唤作"金盏银台"；复瓣堆云叠玉，又名"玉玲珑"。水仙花素洁优雅，多在春节前后开放，常作为春节家居案头的清供点缀，所以也有"年花"的别称。用淡墨勾勒水仙花头注意区分花苞的全开半开、偃仰前后；流畅的游丝描区分勾勒花茎花叶，画面上叶、茎虽少，但聚散穿插自然巧妙。

汁绿平涂茎叶；花青涂染正面叶片，叶片转折和交搭的局部，晕染出明暗变化。

白粉平涂花头。硃磦+藤黄晕染蕊芯中间金黄的花瓣；赭色平涂花茎顶端的枯叶。

白粉提染花瓣瓣尖，赭石色提染蕊芯中间金黄的花瓣；淡赭墨提染花茎顶端的枯叶的明暗；草绿罩染正面叶片，头青由转折处向下分染。叶背统染三青。

鲁 宗 贵

鲁宗贵，南宋画家，钱塘（今浙江省杭州）人。生卒年不详，室名筠斋，南宋理宗绍定 (1228～1233) 时为画院待诏，常出入杨驸马家。善画花竹、鸟兽、窠石，用笔工细，描染极佳，饶有意趣。尤长写生，鸡雏鸭黄最有生意。《绘事备考》著录其作品有《金葵翠羽图》《竹枝山鹧图》等 30 件。传世作品有《夏卉骈芳图》《春韶鸣喜图》。

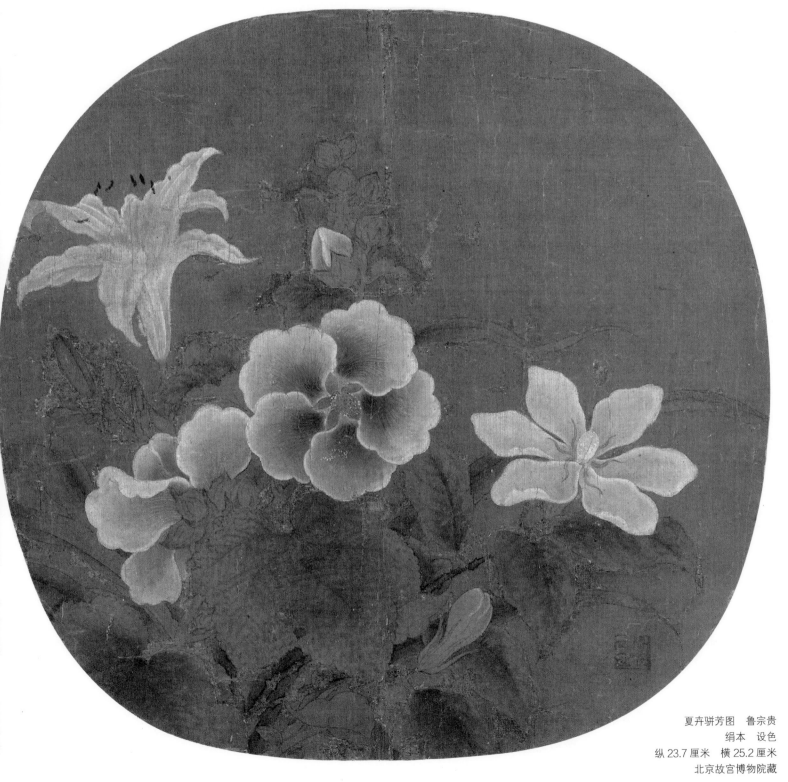

夏卉骈芳图　鲁宗贵
绢本　设色
纵 23.7 厘米　横 25.2 厘米
北京故宫博物院藏

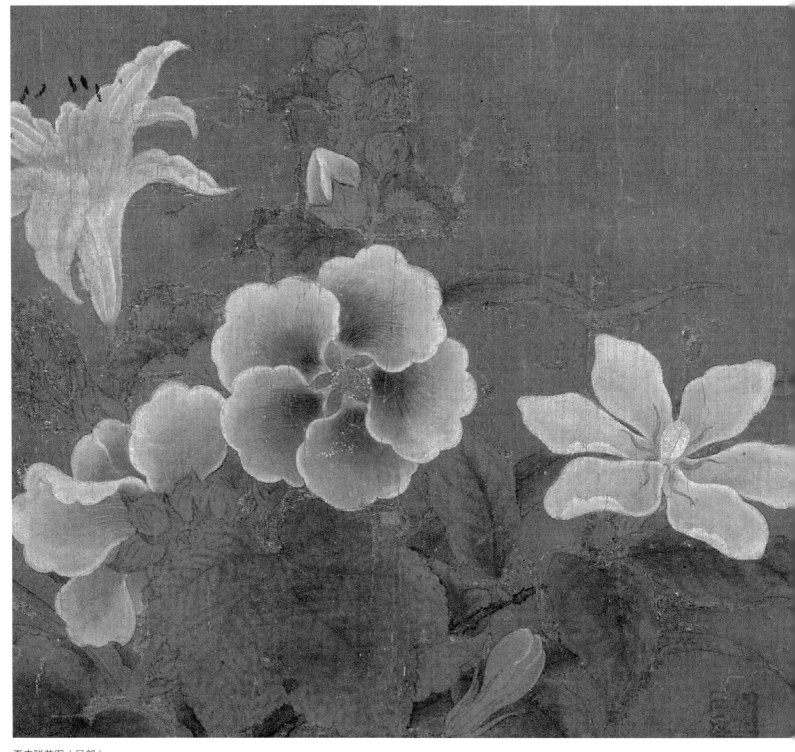

夏卉骈芳图（局部）

【作品解读】

　　暖风薰醉，群芳争艳，馥郁的花香似从画面中扑鼻而来。锦葵红艳，栀子洁白，百合娇黄。画家不仅工致入微地画出花瓣的丝丝纹理和叶片的缕缕筋脉，而且在设色上也力求逼真贴切，锦葵用白粉勾染花朵，并着曙红色由花心向外渐次晕染，丰富的色调变化增强了画面的层次感，同时也渲染出鲜花的生命活力。叶片着色虽较轻浅，然用水晕的方法表现出绿色的深浅变化，显示出夏日的无限生机，也烘托出群芳的明媚娇艳。

　　此画内容主要有蜀葵、栀子和百合，鲁宗贵也是擅长写生的高手。整体技法以双勾填色为主，选取局部临摹主要为了说明和对比不同形制叶片、花瓣在同一画面内的表现与组合。

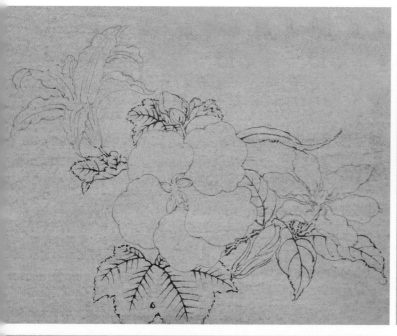

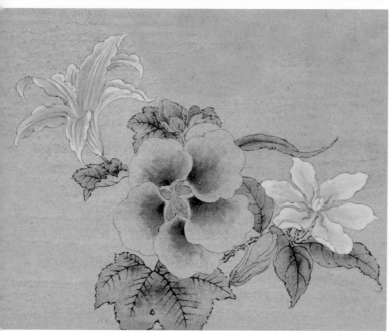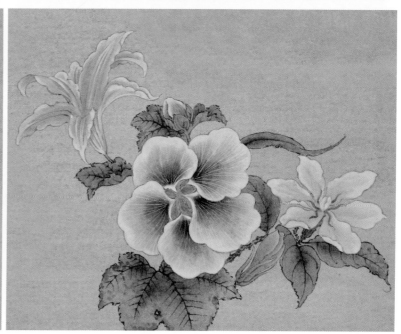

临摹示范

中锋淡墨根据花头不同特点勾线。蜀葵花瓣较圆，边缘起伏较平缓。最大的叶片有歧裂，边缘呈锯齿状，叶脉细密鱼骨状排列；栀子花瓣接近菱形，翻折明显。叶片呈橄榄状；百合花瓣、叶片较狭长花瓣边缘起伏较多。

藤黄平涂百合花头；汁绿罩染花叶；花青分染栀子花苞。

白粉由百合花瓣尖向下提染；白粉分染栀子花瓣；曙红由花心向外晕染蜀葵花瓣；花青分染叶片。

各部分继续分染。白粉由百合花瓣尖向下提染的同时勾染花筋；用汁绿由栀子花心向外分染；曙红继续分染蜀葵花瓣增加其层次；赭墨分染叶尖。

薄藤黄水统染百合花头；白粉由蜀葵花瓣尖向内分染、接染曙红，胭脂色细笔勾丝花筋；汁绿调三绿勾填栀子花蕊丝。草绿罩染栀子花苞，白粉勾染花苞顶端局部，薄三绿统染；赭石＋胭脂点染叶斑后草绿罩染叶片。

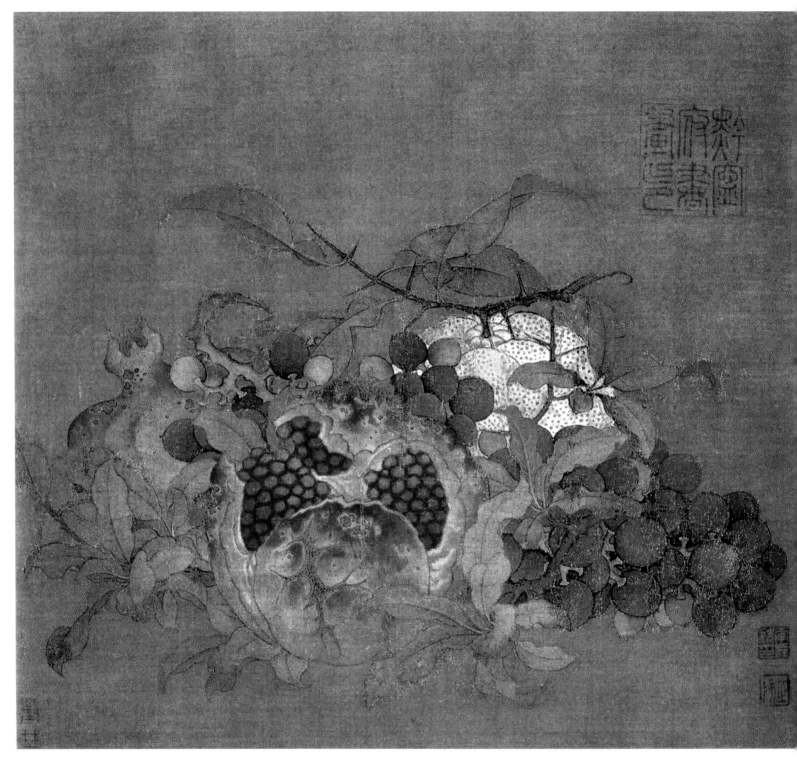

吉祥多子图　鲁宗贵
绢本　设色
纵 24 厘米　横 25.8 厘米
波士顿美术馆藏

【作品解读】

　　画面的中央堆满了橘子、葡萄和石榴，在中国传统风俗中，这三种水果均有吉
祥的寓意，石榴、葡萄是多子多孙之意，中国古代以多子孙为福，多子多孙是一种
美好的祝福；"桔""吉"古音相谐，故为吉利吉祥之意。

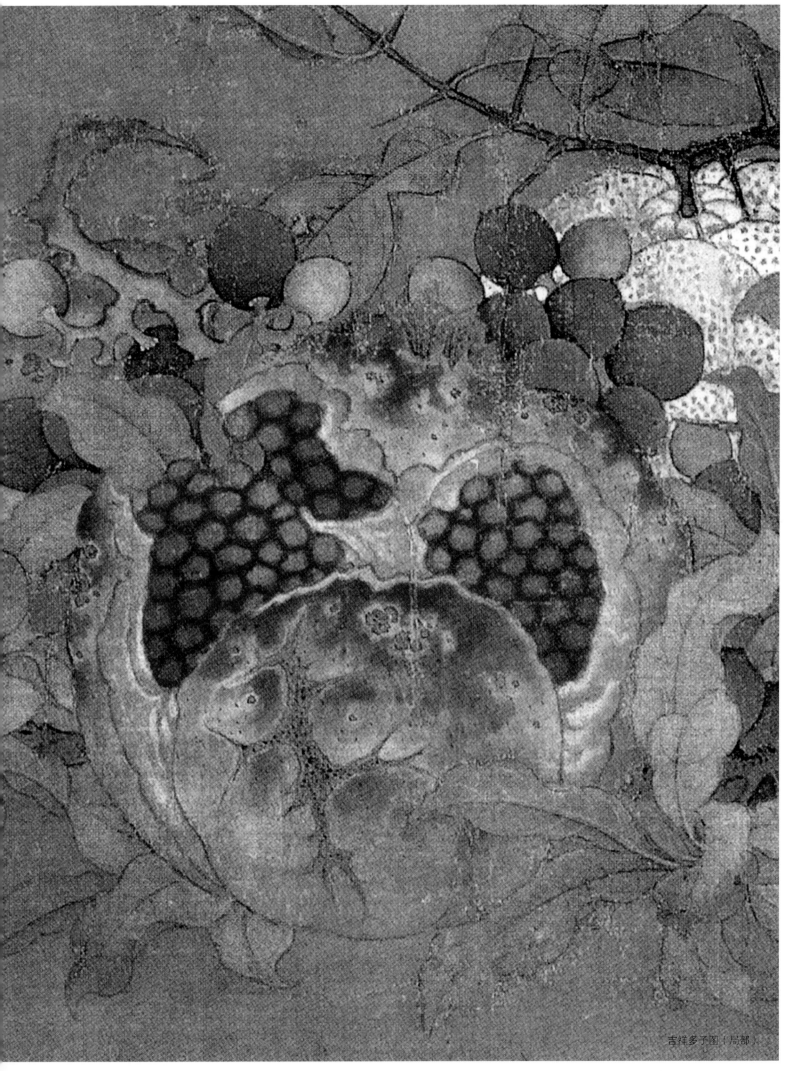

吉祥多子图（局部）

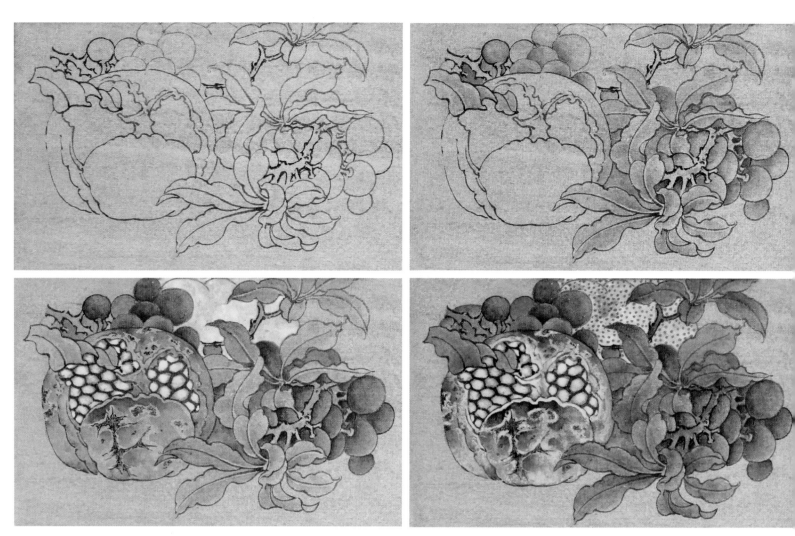

临摹示范

　　南宋院体画家鲁宗贵《吉祥多子图》画面里的这些水果，今天看来不足为奇，在宋代却实在是难得的珍馐佳肴，这些水果因为稀有，就像鲁迅先生在他的《藤野先生》一文中所说：北京的白菜运往浙江，便用红头绳系住菜根，倒挂在水果店头，尊为"胶菜"，福建野生芦荟到了北京叫"龙舌兰"一样。因此这些水果因为特殊的外形被人们赋予了吉祥多子的美好寓意。橘的发音在古代和"吉"相近，有吉利、吉庆、吉祥的含义。桂圆的桂与"贵"谐音，寓意"富贵团圆"在古代是稀罕的水果，身份的象征。石榴自古在民间就是多子多福的代表水果，这三者的结合其中含义自然是圆满和美好的。

　　起笔勾勒线条前应该先仔细分析物象质感、组合排列规律等细节，做到胸有成竹。线条的使用要契合物象特征，注意线质、行笔速度、墨色浓淡的分配与对比，主要体现出画家对对象的观察和理解。

　　花青墨按勾好的线条分染桂圆、树枝及石榴叶。

　　花青墨勾染石榴皮斑裂。曙红加胭脂分染石榴。赭石稍加汁绿涂石榴叶。曙红填入勾好的胭脂框内，白粉趁湿撞入画出石榴籽；白粉平涂橘子；赭石统染桂圆。

　　花青加二青分染石榴叶。赭色提染叶尖；白粉分染石榴；赭绿点虱橘皮。

　　淡曙红＋硃磦＋藤黄水统染石榴；赭墨罩染枝干；汁绿罩染叶片，钛白复勒叶脉；赭石罩染桂圆；通观全局进行调整，局部用深色线条复勾提醒。

朱 绍 宗

朱绍宗，南宋画家。工人物、猫犬、花禽，描染精邃，远过流辈。隶籍画院。《绘事备考》云："隶籍院中，当补祗候，而恬退不仕。日作墨画数幅，以为酒资。同列有供御笔墨，辄携酒就商焉。"现存作品有《菊丛飞蝶图》。

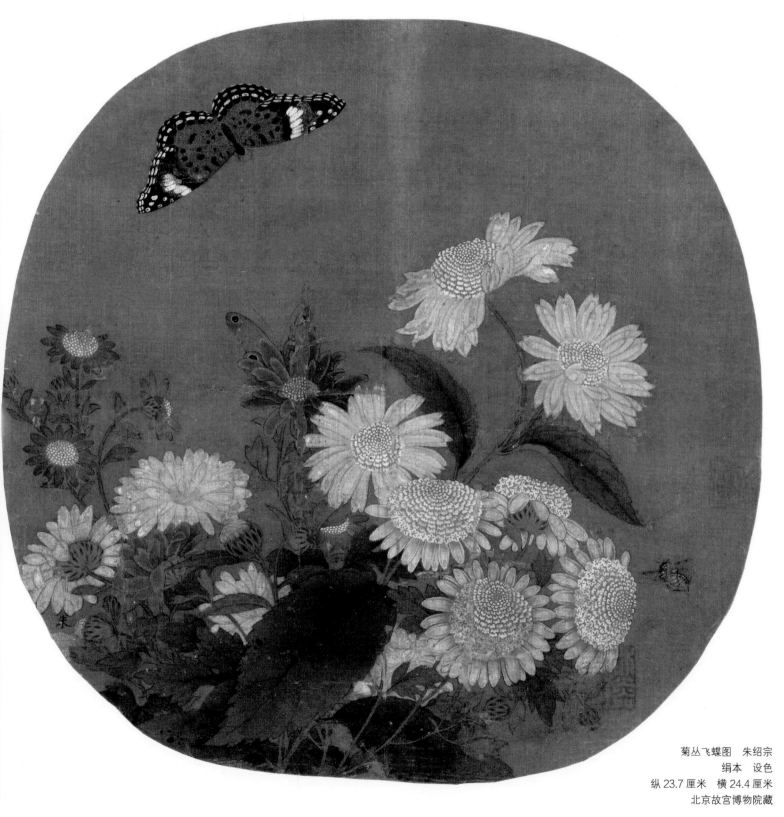

菊丛飞蝶图　朱绍宗
绢本　设色
纵 23.7 厘米　横 24.4 厘米
北京故宫博物院藏

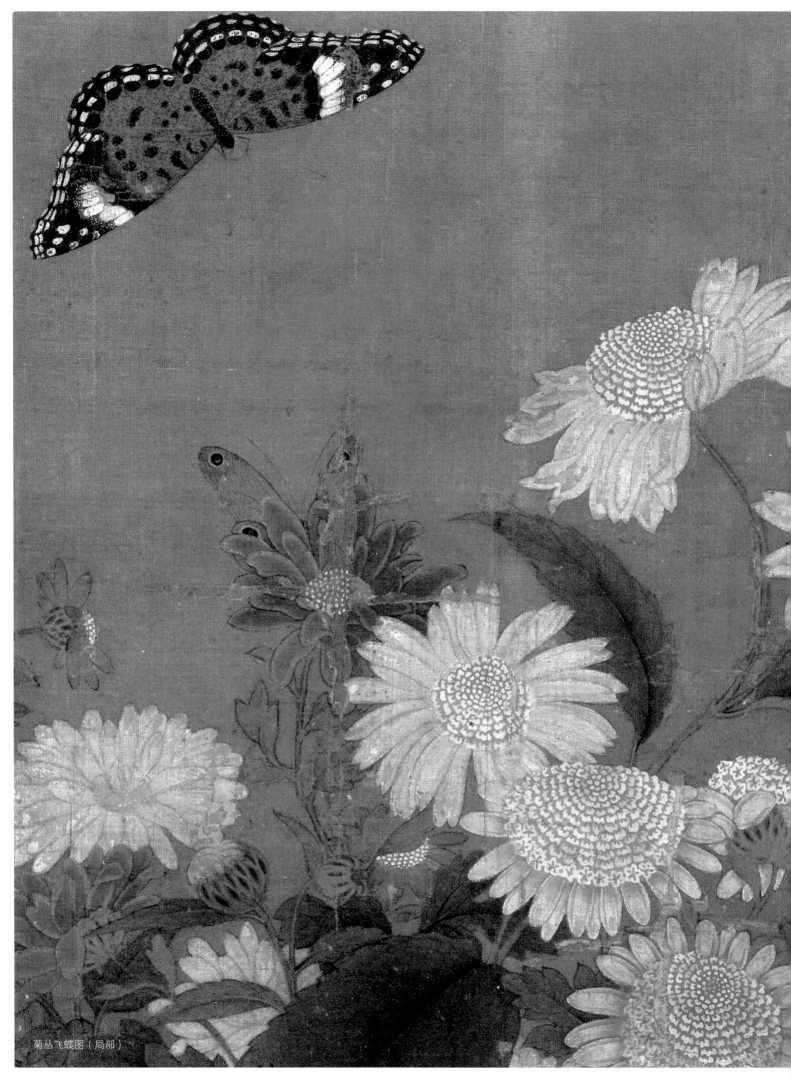

菊丛飞蝶图（局部）

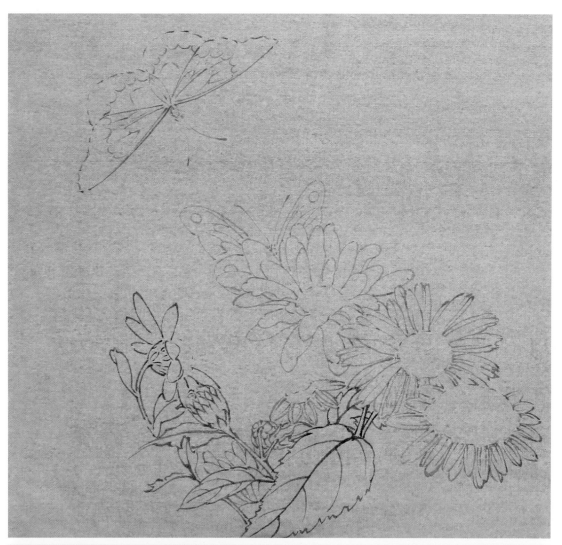

白描勾线区分花瓣、叶片和
蝴蝶的质感，菊花花瓣柔软细密，
通过对比实践总结起止笔法和用
线规律，线条流畅行笔要稳；叶片
较厚勾勒用线较重，叶缘岐齿宜灵
活；蝴蝶翅膀主骨翅翼稍加区别。

白粉、曙红分别平涂菊花花
瓣和落在花头上的粉蝶。黄赭平涂
花蕊。赭绿染花茎；花青分染叶片；
赭色分染飞落的蝴蝶。

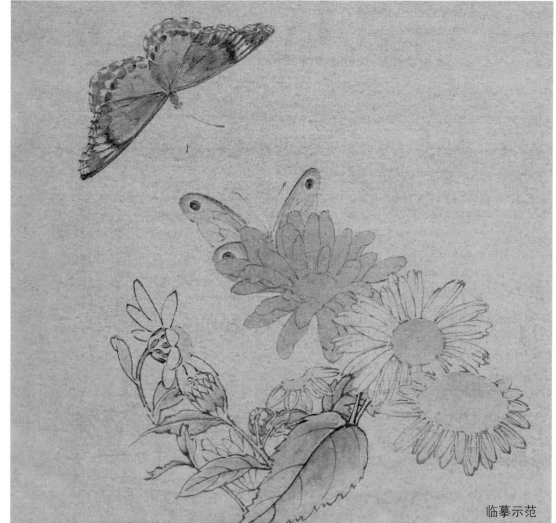

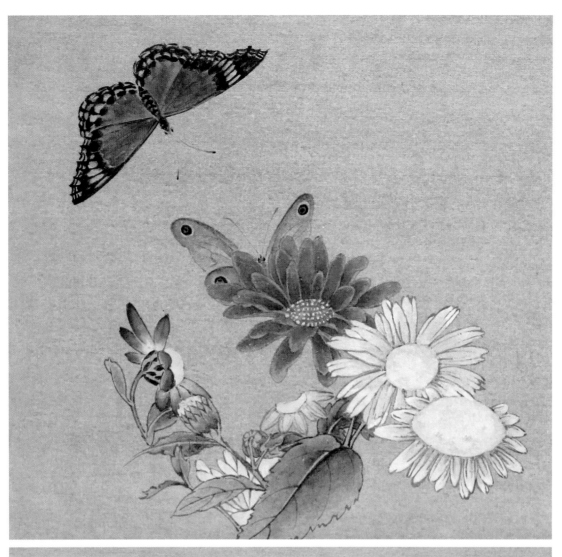

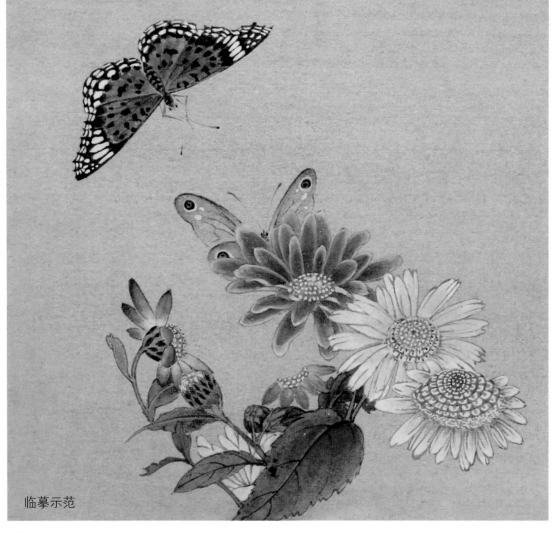

用胭脂加曙红从红色菊花瓣
根向上分染，花瓣边缘留出一线。
白粉点蕊；酞青蓝调花青由蓝色
菊花瓣尖向瓣根分染，接染瓣根
分染的钛白色；淡白粉平涂花蕊
后，清水笔洗去白粉厚腻的浮色；
分染菊花叶，叶脉留出水线；赭
黄加曙红继续分染蝴蝶。

黄赭勾写花蕊。白色花蕊在
第一遍点乩基础上，再次积点受光
处。白花瓣根用黄赭加汁绿略略提
染；红花罩染薄洋红色水，蓝花罩
染薄紫罗兰色水；赭色分染落在菊
花上的粉蝶翼尖；赭红薄罩飞蝶，
墨点翅斑；胭脂加赭石提染叶尖，
罩染草绿，分染叶片时就要区分
出前后叶层次。

用稍重过底色的墨色，复勾
花瓣叶片，点乩花苞、蝴蝶翅斑；
白粉填点蝴蝶翅斑。

临摹示范

142

宋人小品

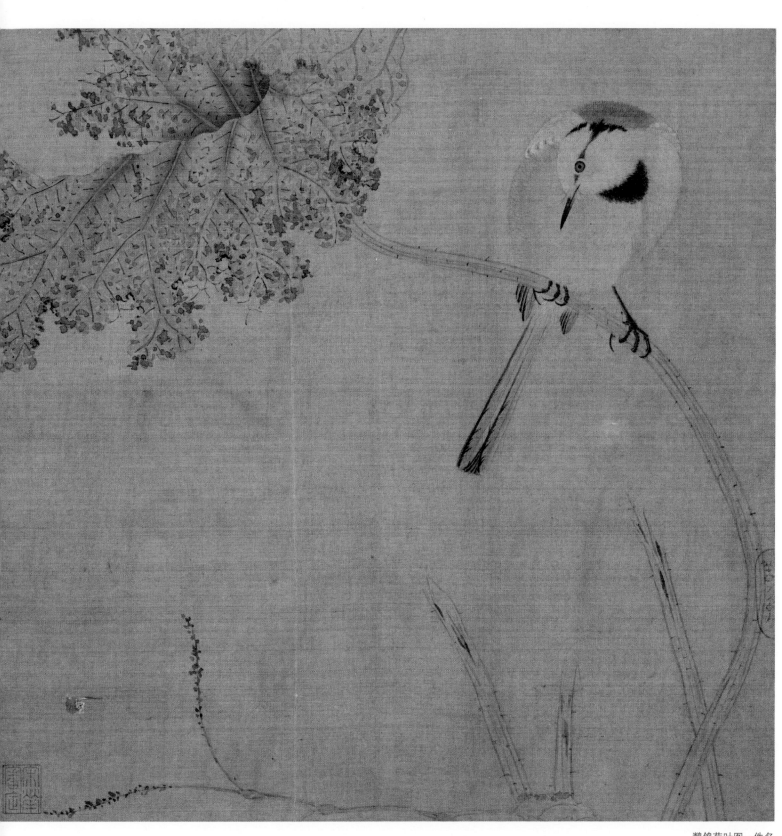

鹡鸰荷叶图　佚名
绢本　设色
纵 26 厘米　横 26.5 厘米
北京故宫博物院藏

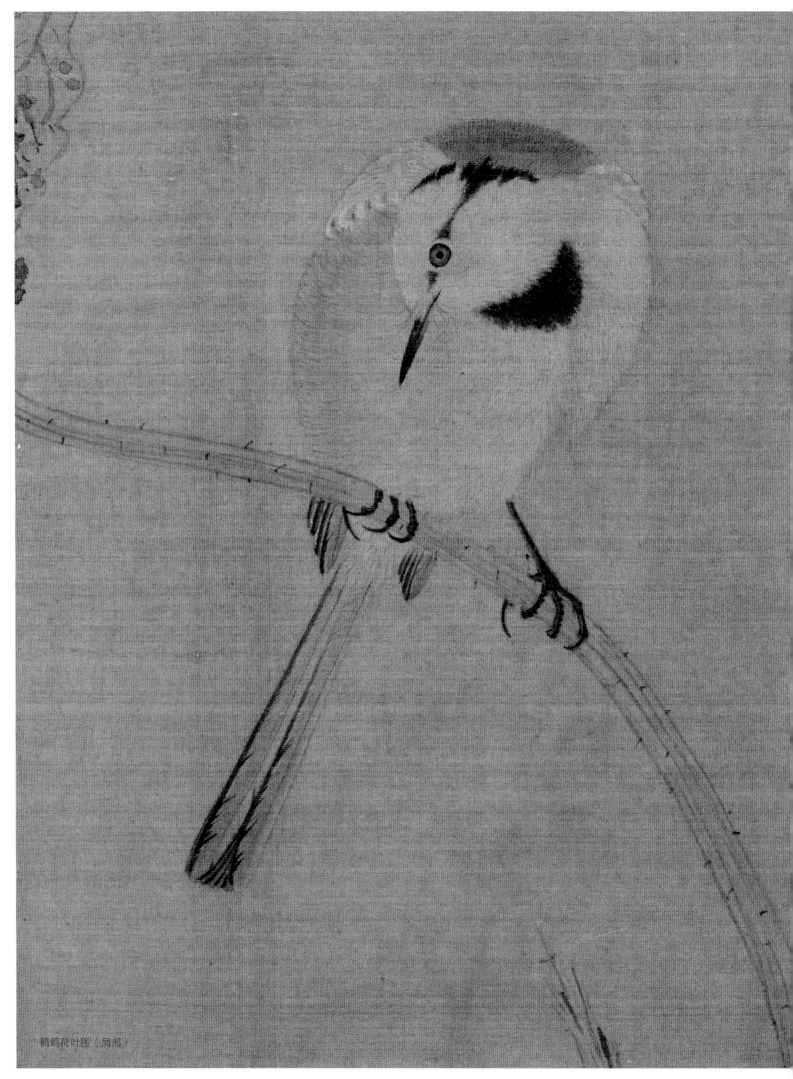

鹡鸰荷叶图（局部）

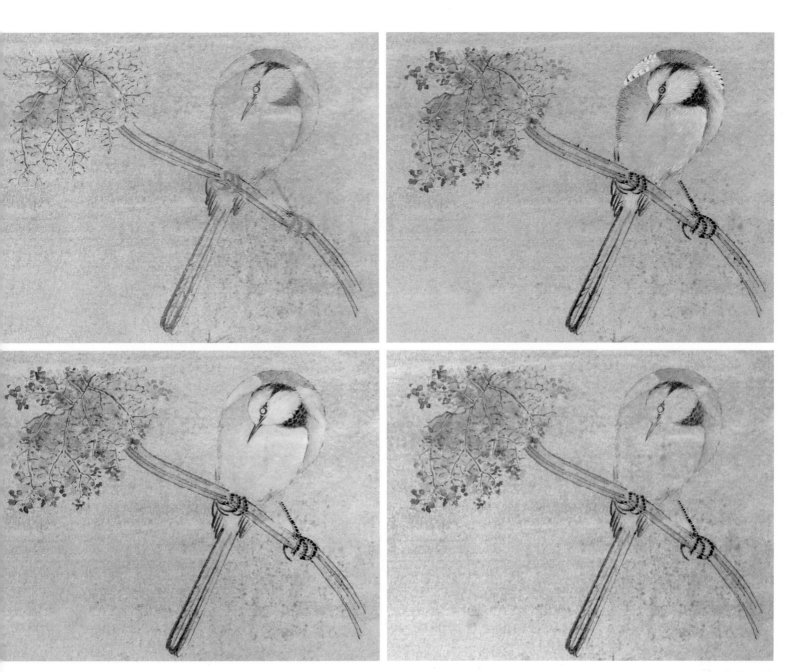

分浓淡墨中锋勾勒鹊鸲轮廓；中墨勾荷叶叶脉、茎及蓼花。

鹊鸲鸟体色以黑白为主，按结构分染；花青墨分染荷花茎叶及叶脉，赭黄点染残荷。

墨色继续分染鹊鸲鸟体色，白粉分染头面胸部；胭脂加赭石点染残荷荷叶。

浓淡墨、白粉按结构丝毛。浓墨点乩鸟爪，眼睛；重墨点荷叶茎刺。

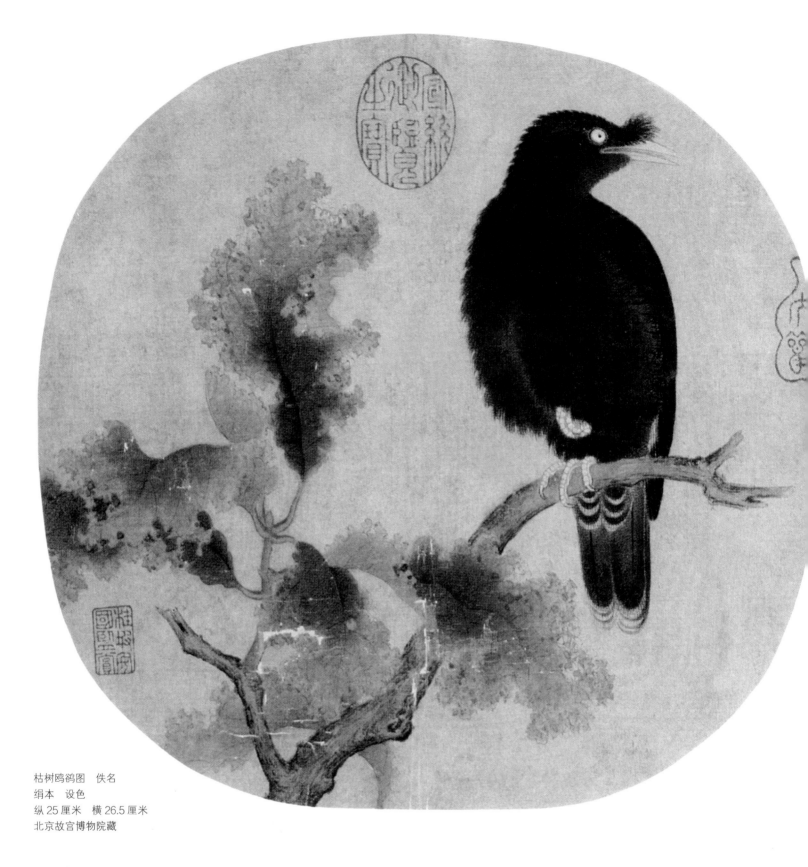

枯树鸥鸲图　佚名
绢本　设色
纵 25 厘米　横 26.5 厘米
北京故宫博物院藏

　　重墨中锋勾树枝干，树干边缘及疤节处顿挫提按用笔，随结构勾皴树皮纹路。树叶筋脉用线流畅，叶筋线有粗细的轻微变化，叶边简略；中墨勾八哥，羽毛分组勾画虚实相生，表现蓬松柔软的质感。嘴爪线条挺拔。

　　淡墨分染八哥。分染翎毛，胸腹等处用"染高法"分染处理时，边缘要与其他部分接染自然。鸟嘴平涂淡粉红色，足爪罩白粉；中墨分轻重分染树干。淡赭红色统染树叶，叶背略淡，花青墨分染叶片。

　　继续分染到位。深墨点染八哥头、背、翅、尾深色翎羽，边缘留出间隙；赭黄色点染叶缘虫蚀的斑点，用笔松动点染结合。叶片正面统染草绿略加赭石，背面叶片统染汁绿略加三绿；枝干统染赭黄；花青墨罩染八哥。

　　用胭脂复勒叶柄叶根线条；墨色复勾树干转折及重点部位线条，浓墨点苔；用鹅黄加白粉提染鸟嘴尖。浓墨点睛。八哥爪采用的"析甲沥粉法"。"析甲沥粉法"是鹭鹳及小型禽鸟常用的足爪画法，勾出脚爪上的鳞裂，下部用粉黄色沥粉点出并用中墨复勾爪尖、关节等转折部位。重墨丝毛，复勒翅羽羽筋，硃磦＋曙红点写八哥舌头。

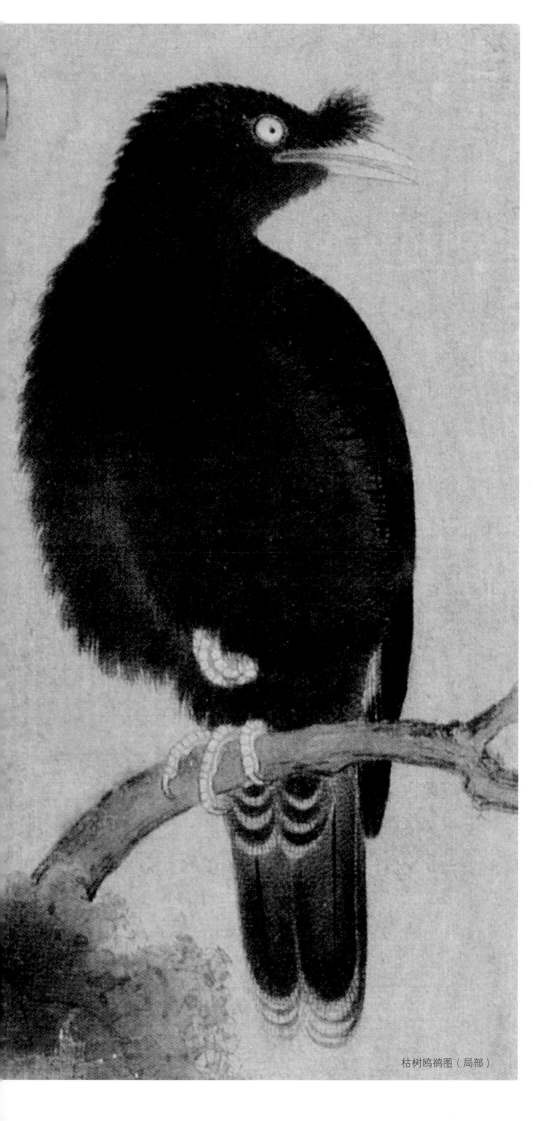

枯树鸥鹆图（局部）

临摹示范

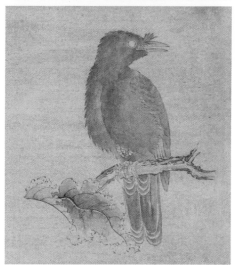

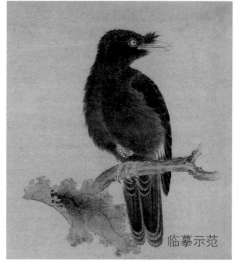

临摹示范

白头丛竹图　佚名
绢本　设色
纵 25.4 厘米　横 28.9 厘米
北京故宫博物院藏

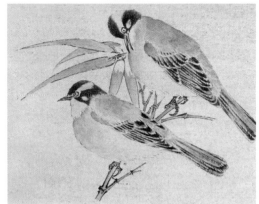

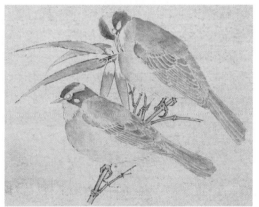

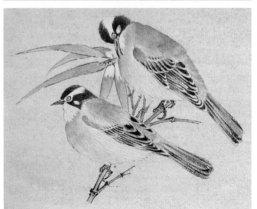

白头丛竹图（局部）　　　　　　　　　　　　　　　　临摹示范

　　《白头丛竹图》竹枝用线刚硬方折，用墨较重。竹叶行笔流畅速度较快；中墨勾鸟嘴、眼深色部分，淡墨虚线勾腹羽。

　　汁绿罩染竹叶正面，预留积雪部分。赭绿罩染叶背；赭绿罩染竹枝；墨分浓淡分染白头鸟。

　　花青墨分染竹叶、竹枝；淡赭墨分染鸟胸部，白粉分染贯眼纹、下颌及翅膀与腹部转折处，注意颜色的渐变关系。淡赭墨色统染鸟背。

　　竹枝重点分染竹节的位置。竹叶叶尖提染赭色，花青墨勾勒平行叶脉。竹枝竹叶罩染草绿。浮粉法点乩残雪。重墨复勾鸟嘴中线、眼眶。重墨点染翅羽交接最深部分。用稍重底色的墨色丝毛。丝毛时应该注意用笔用线轻重缓急的不同，区分柔软胸部、深色背部和翅羽的坚硬质感。

　　为了更好地介绍技法的运用，将《白头丛竹图》竹枝专画一局部，以便读者参考学习。

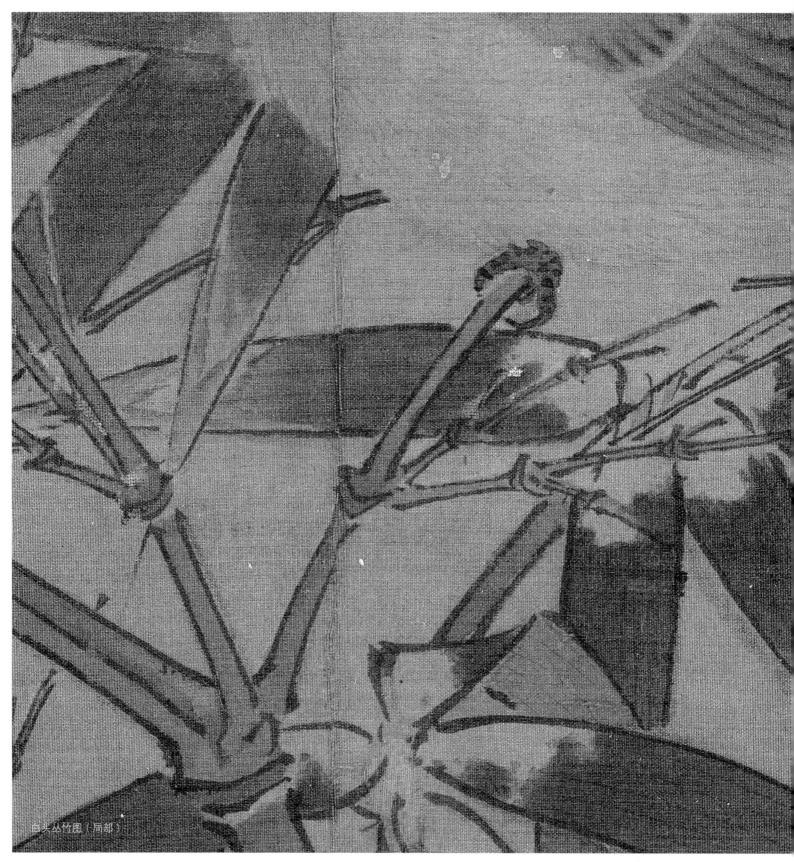

白头丛竹图（局部）

临摹示范

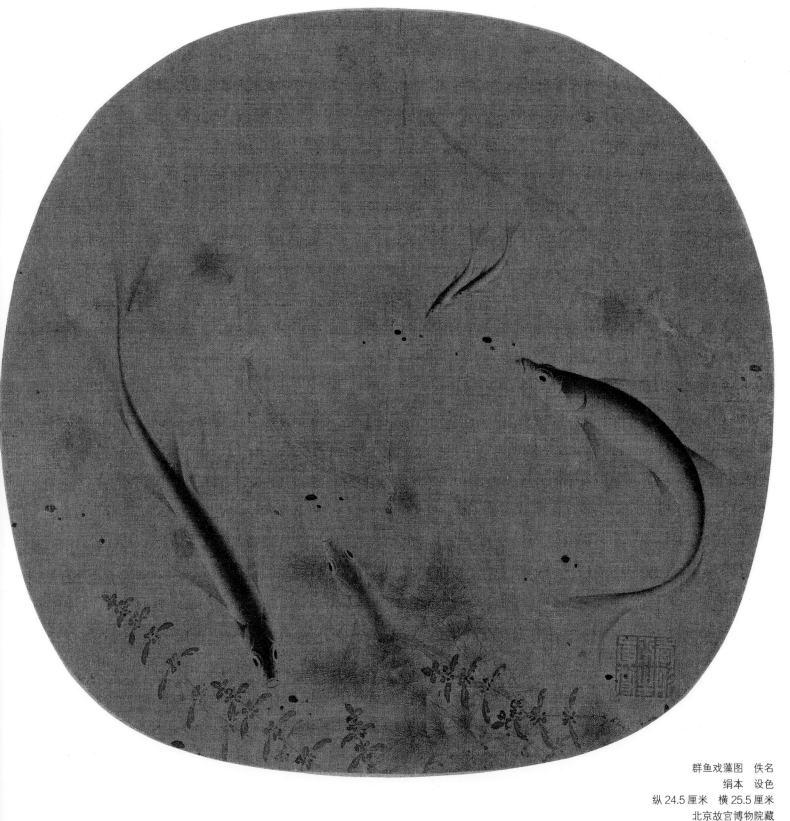

群鱼戏藻图　佚名
绢本　设色
纵 24.5 厘米　横 25.5 厘米
北京故宫博物院藏

　　宋元时期鱼龙绘画大兴，名家辈出。《宣和画谱》在列出的画科十门中，将"龙鱼"题材专列一门，与"山水""花鸟"等题材并列。其中刘寀、杨晖、赵克夐、董羽等皆为一时高手，画风滋蔓浸淫后世。元代龙鱼题材作品现存较多，通过欣赏这些作品惊叹古人高超画技的同时，也能领略到前辈先贤思想的不拘与自由。

　　从《诗经·小雅·天保》里衍生的"九如"，庄子的鲲鹏之志与濠梁之辩，到民间的鱼跃龙门等等，鱼龙画风的广泛流布，背后蕴含的是深厚文化传承与积淀。

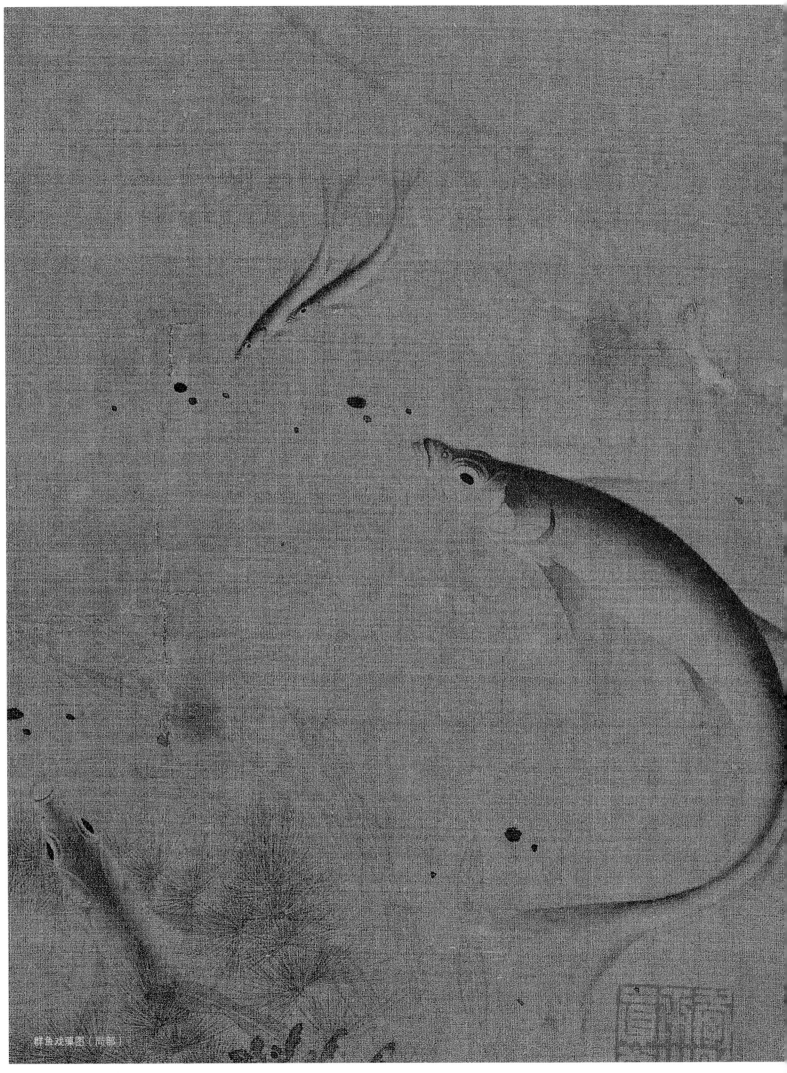

群鱼戏藻图（局部）

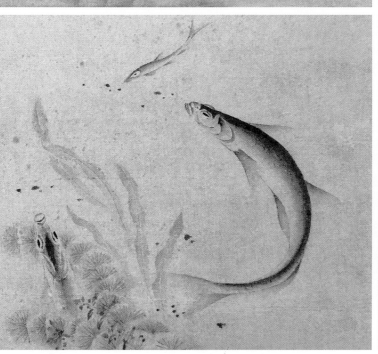
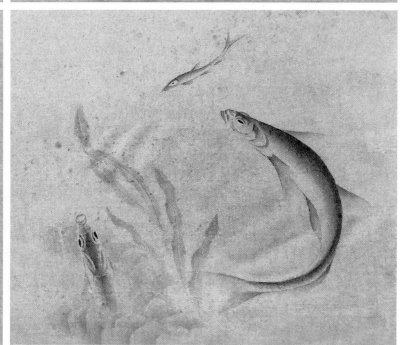

　　这幅小品运用没骨画法，笔触轻灵，表现出川条鱼自在的水下状态和游姿。鱼嘴眼、腮盖稍用中墨勾出。用流畅浅淡的线条细勾游鱼主骨动态，并以此分染身体动势，在渲染过程中将墨线融入游鱼身体；汁绿加清墨分组扇形斡染金鱼藻；淡汁绿墨色写出苦草，注意边缘波折变化与前后浓淡的区分。

　　胸尾诸鳍用线、渲染宜清淡，鱼背色重过渡到腹部渐淡。腹部边缘用淡汁绿赭墨色烘染出川条鱼。各部分逐渐分染加深。

　　鳍根色略重逐渐浅淡过渡到鳍尾，腮盖靠近脑顶的位置和边缘色略深；水草笔墨随水荡漾，弯曲的姿态要自然顺畅，苦草勾染过程中留出中间叶脉水线。

　　重墨点画鱼眼；花青绿勾写金鱼藻藻叶。花青墨点写浮萍及金鱼藻前边的水草，用笔松动。汁绿加三绿罩染苦草。

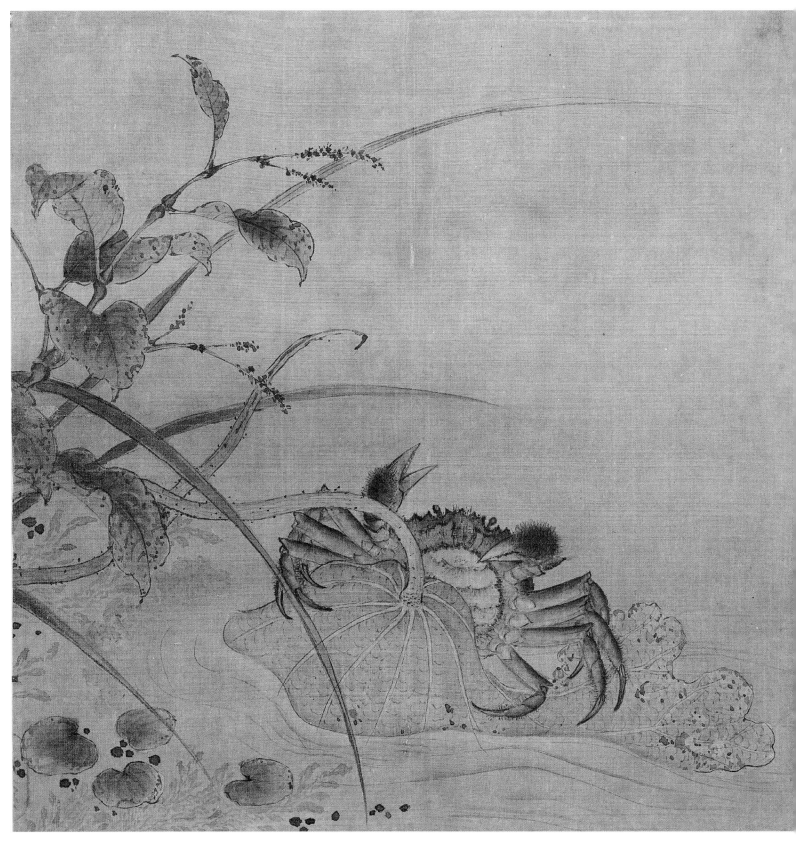

荷蟹图　佚名
绢本
纵 28.4 厘米　横 28 厘米
北京故宫博物院藏

　　从画面上斑驳枯黄的残荷和团脐肥厚的螃蟹来看，此时秋风已至。秋荷的残败
与螃蟹鲜活形成鲜明对比。一些宋画工笔作品有一个明显特点，用笔谨严但笔法松
动灵活，并不拘泥于"铁线"、"游丝"的名目，相反与行草书风非常接近。

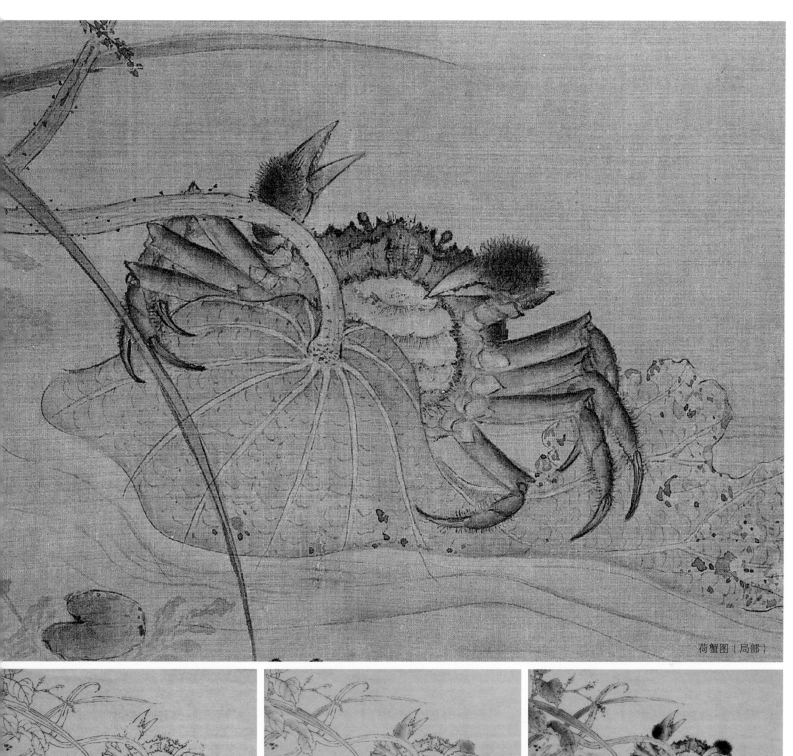

荷蟹图（局部）

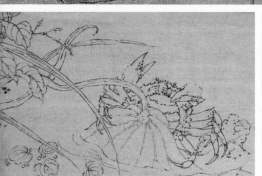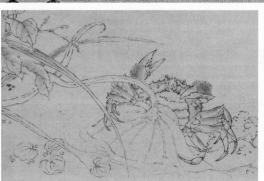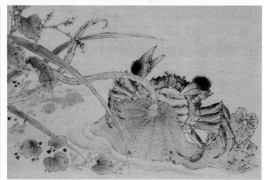

临摹示范

　　蓼花、蒲草、浮萍、残荷荷梗同属水生植物，划为一类用笔仔细观察，稍加区别，以柔畅的线条为主；螃蟹属于"骨包肉"，外壳坚硬，用线要方实拙重一些与植物拉开距离。

　　花青墨分染螃蟹，高染法染螯足；花青墨分染蒲草、蓼花叶；赭绿按筋脉分染残荷荷叶及浮萍。

　　赭墨提染螃蟹团脐沟壑处；胭脂勾染点苔蒲草、蓼花叶尖后，汁绿罩染。胭脂、墨点苔蓼花；汁绿按叶脉点苔荷叶，赭墨参差。墨绿点苔小浮萍及荷梗小刺。

　　螃蟹团脐、蟹钳、节肢头局部用白粉提染。重墨复勾螃蟹足尖及身体重要转折，丝出螯足、节肢上的绒毛，罩染薄青墨色；没骨法薄花青墨勾点水草；花青绿色随水纹渲染、烘染水面。

155

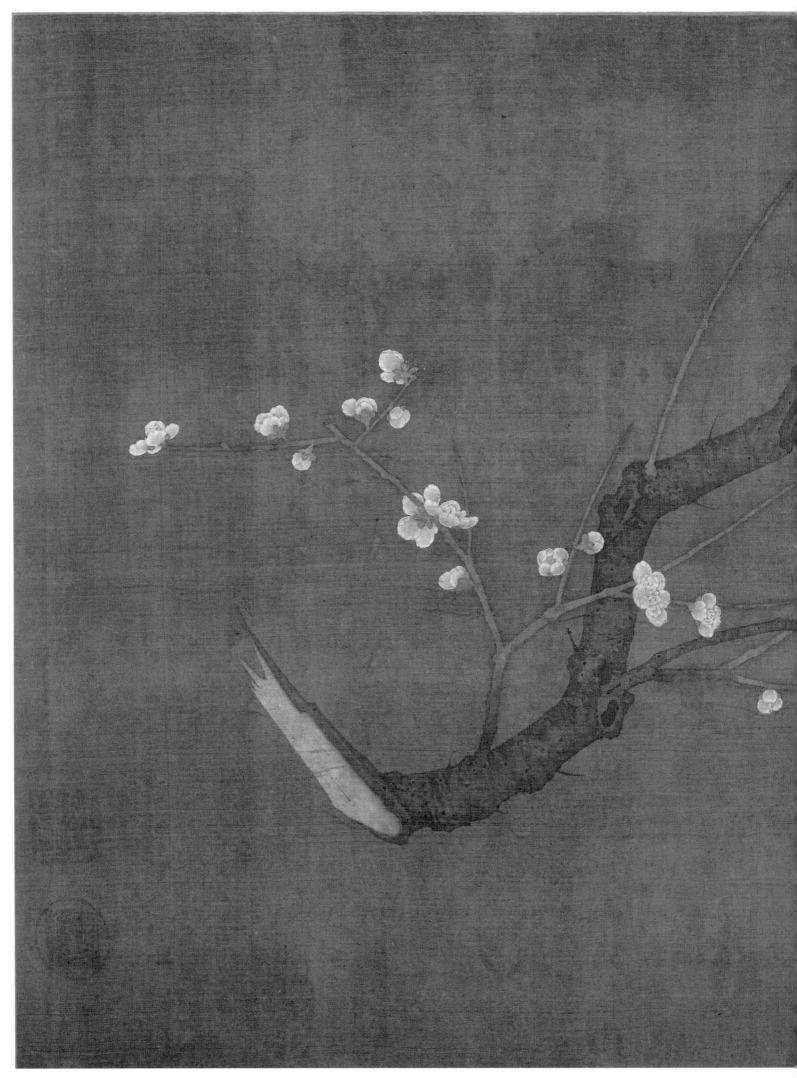

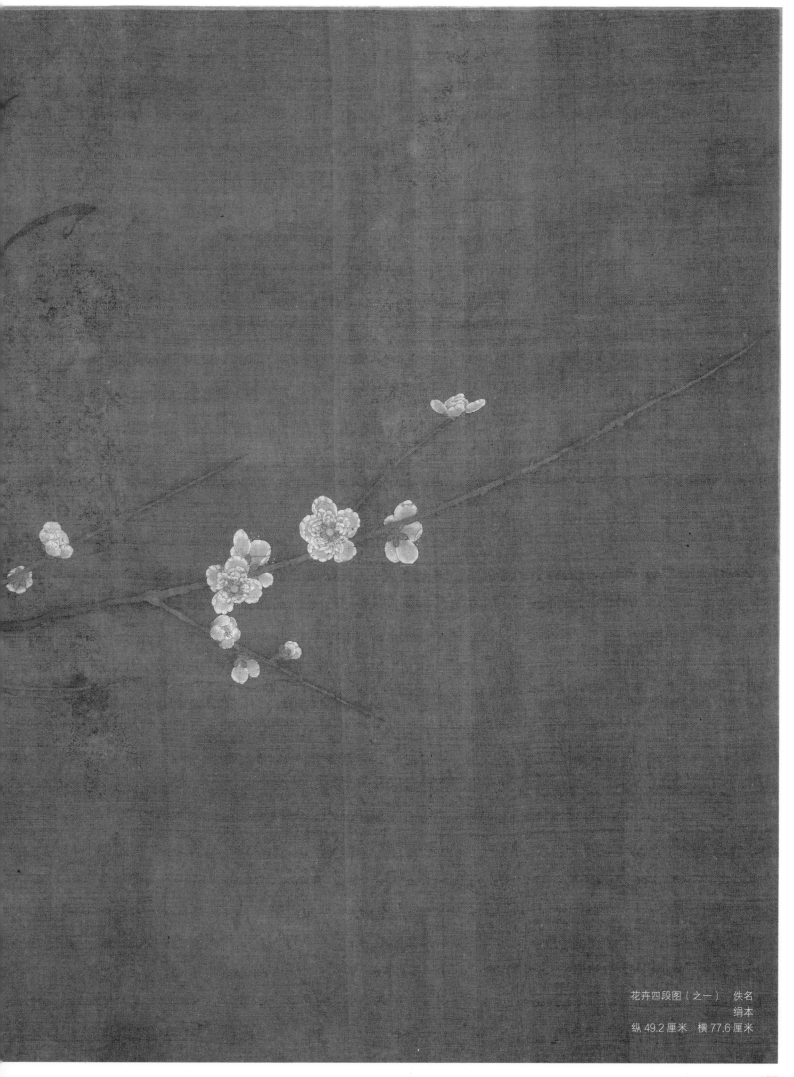

花卉四段图（之一） 佚名
绢本
纵 49.2 厘米 横 77.6 厘米

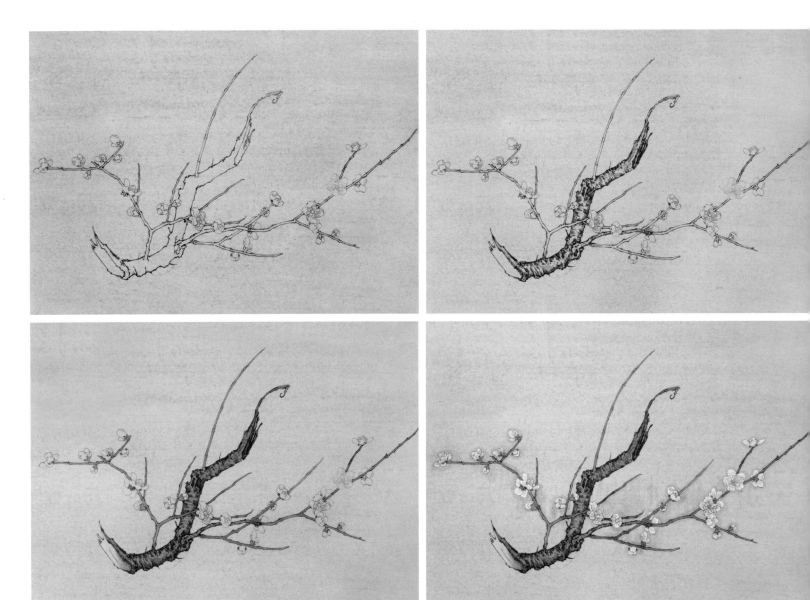

临摹示范

此画分为四幅分别绘有海棠、栀子、芙蓉、梅花，这里选取绿萼梅花一段讲解。
折枝花卉是传统花鸟常见形式。

方折用笔勾勒梅枝，淡墨勾花。

根据梅枝的转折，皴勾起伏阴阳。由花瓣尖向内分染花瓣。

赭褐色罩染梅枝主干。赭红分染折枝处，点染折枝处树芯；汁绿调三绿分染梅
花花芯；绿色调三绿罩染梅花细枝。

白粉丝蕊点芯。梅花花朵轮廓线外用赭墨烘染。

158

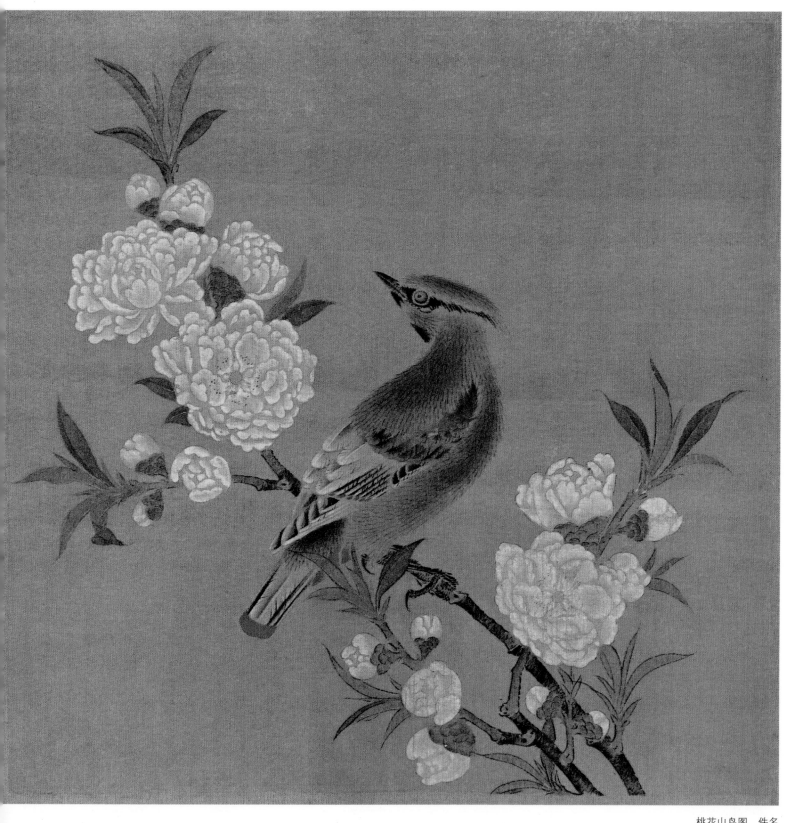

桃花山鸟图　佚名
绢本　设色
纵 23.8 厘米　横 24 厘米
中国台北故宫博物院藏

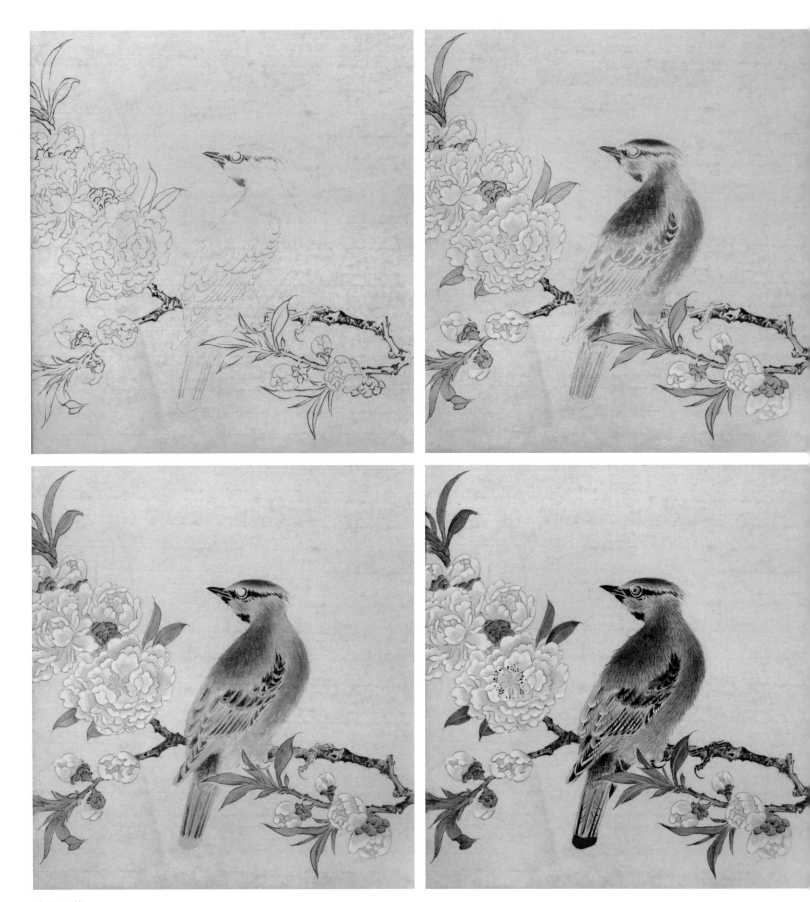

临摹示范

扫码看教学视频

腊梅双禽图　钱选
纸本　设色
29.4 厘米　横 28 厘米

钱　　选

钱选（1239～1299），宋末元初著名画家，与赵孟頫等合称为"吴兴八俊"。字舜举，号玉潭，又号巽峰，霅川翁，别号清癯老人、川翁、习懒翁等，湖州（今浙江吴兴）人。

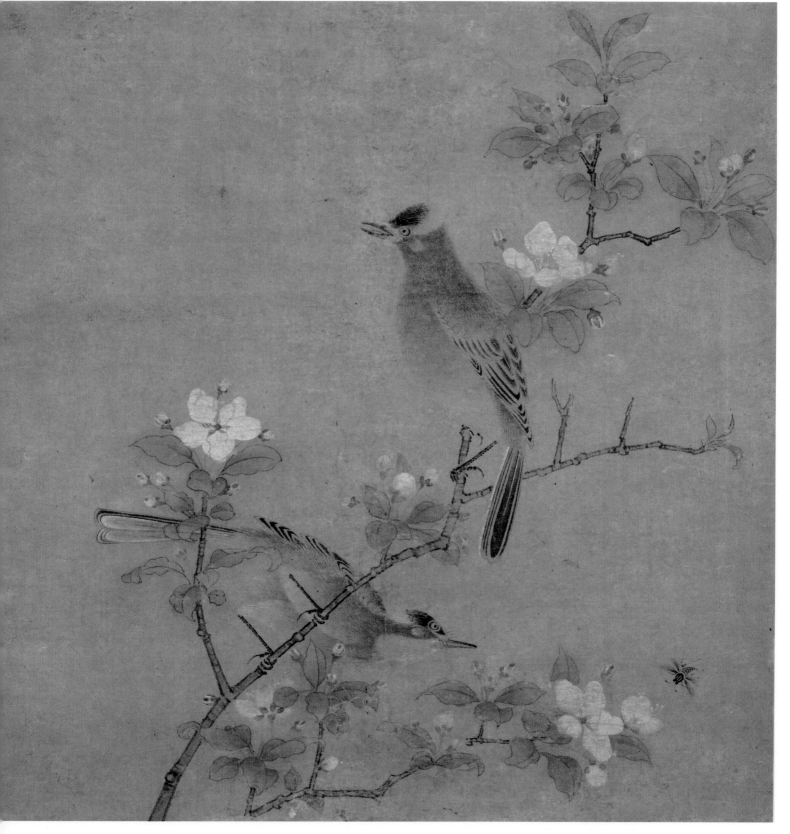

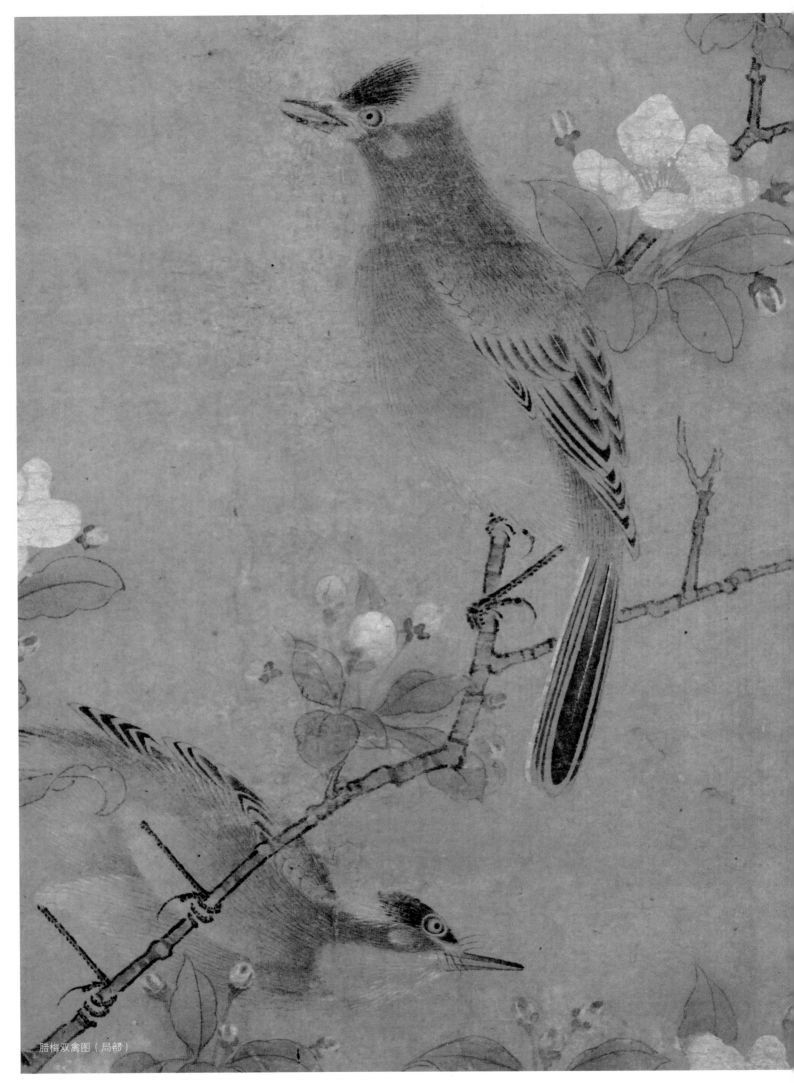

腊梅双禽图（局部）

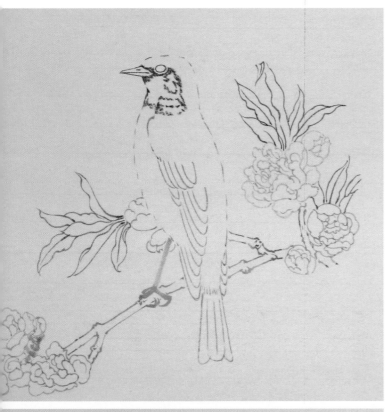
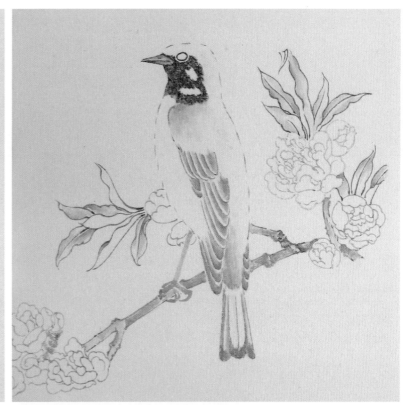
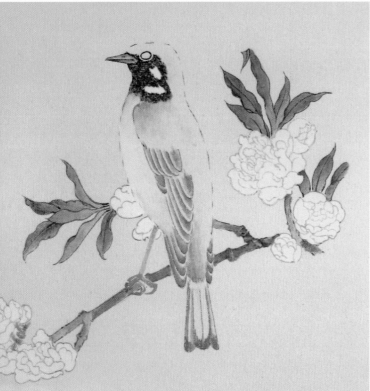
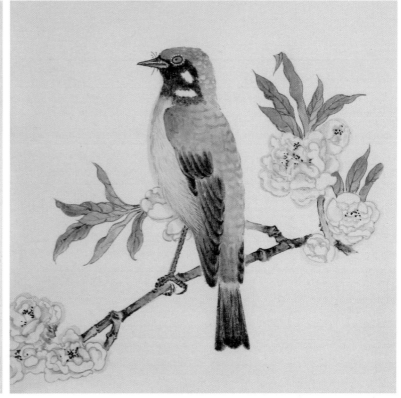

临摹示范

细笔勾勒桃花枝干及小鸟。

淡墨分染小鸟脸颊、脖颈及羽毛和桃干桃叶。

淡赭分染小鸟胸部；胭赭色提染叶尖。汁绿罩染桃叶；白粉平涂花头，淡墨略分花瓣层次，赭色染花蒂。

花青加三青分染头背及尾部，趁水气未尽白粉点画羽毛斑点。浓墨点鸟足鳞斑；赭墨点花蕊。胭脂复勾叶脉；花蒂罩点三绿。

原画用色淡雅。也可以叶片正面直接用草绿点染，叶背染三绿，然后细笔轻勾胭脂叶脉；嫩枝汁绿加三绿直接勾写。

163

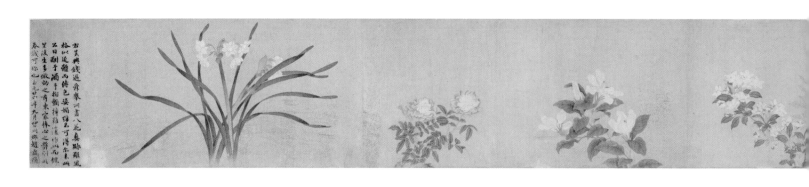

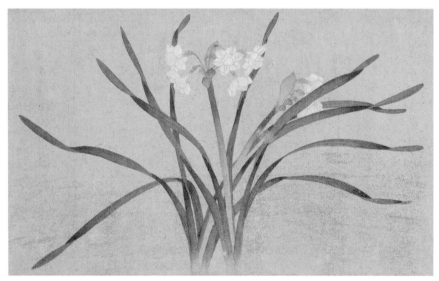

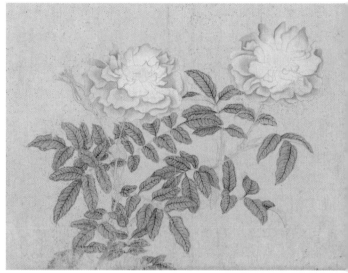

164

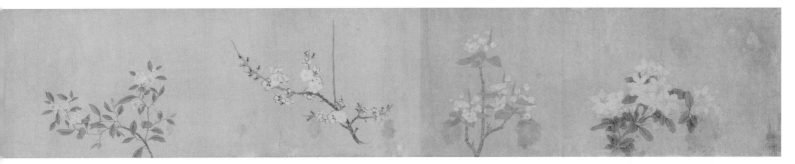

八花图卷 钱选
纸本 设色 纵29.4厘米 横333厘米
北京故宫博物院藏

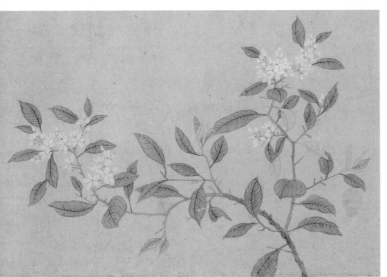

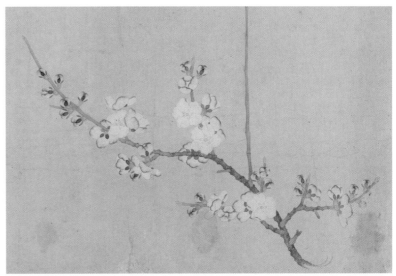

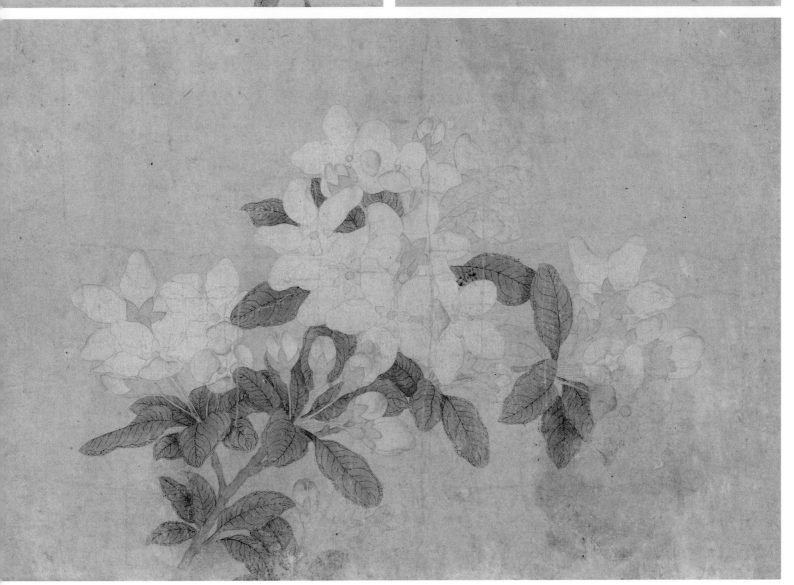

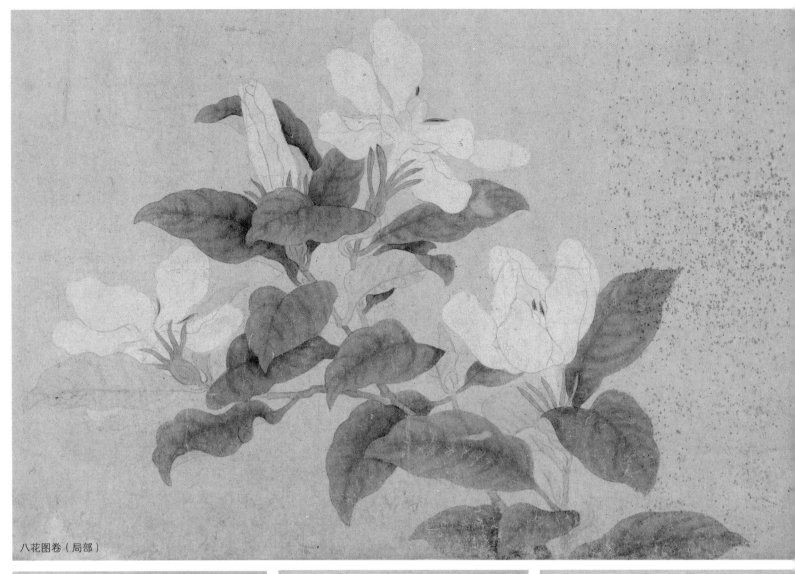

八花图卷（局部）

临摹示范

　　淡墨勾线法画栀子花头，没骨法画叶，表面上色彩简单淡雅，实际上层次分明，举重若轻。对照吴昌硕花鸟作品临摹理解对比之下我们不难发现虽然形式差异巨大，但精神以及技法内核是一致的。

　　淡墨加少量花青染画叶片。写生时我们会发现，画面上叶片的穿插来源于现实植物的四面出枝，明白了这个道理创作时出枝结体就会不越规矩。靠近花头的地方叶片多呈现正面，墨色较重以衬托白色的花朵。背面及远离花头的叶片墨色较淡。

　　正面叶片叶脉墨色较重，背面叶片墨色较淡，符合既清晰又融合的画理。白色罩染花头，淡黄赭色染花芯，稍重赭墨色点写花蕊提醒。

　　在此特别强调，同样是分组画叶，钱选画叶看似随意，实际别具匠心。栀子花头周围的叶子较深形成一组整体趋势向上。下面的一组叶片偏淡向左下方伸出。两组叶片在趋势上不着痕迹地进行了区分，经营位置安排得非常高级。

赵 孟 頫

赵孟頫（1254～1322），南宋末至元初著名书法家、画家、诗人，字子昂，汉族，号松雪道人，又号水晶宫道人、鸥波，中年曾署孟俯。浙江吴兴（今浙江湖州）人。宋太祖赵匡胤十一世孙、秦王赵德芳嫡派子孙。获赠江浙中书省平章政事、魏国公，谥号"文敏"，故称"赵文敏"。著有《松雪斋文集》等。

赵孟頫博学多才，能诗善文，懂经济，工书法，精绘艺，擅金石，通律吕，解鉴赏。特别是书法和绘画成就最高，开创元代新画风，被称为"元人冠冕"。他亦善篆、隶、真、行、草书，尤以楷、行书著称于世。其书风遒媚、秀逸，结体严整、笔法圆熟，创"赵体"书，与欧阳询、颜真卿、柳公权并称"楷书四大家"。

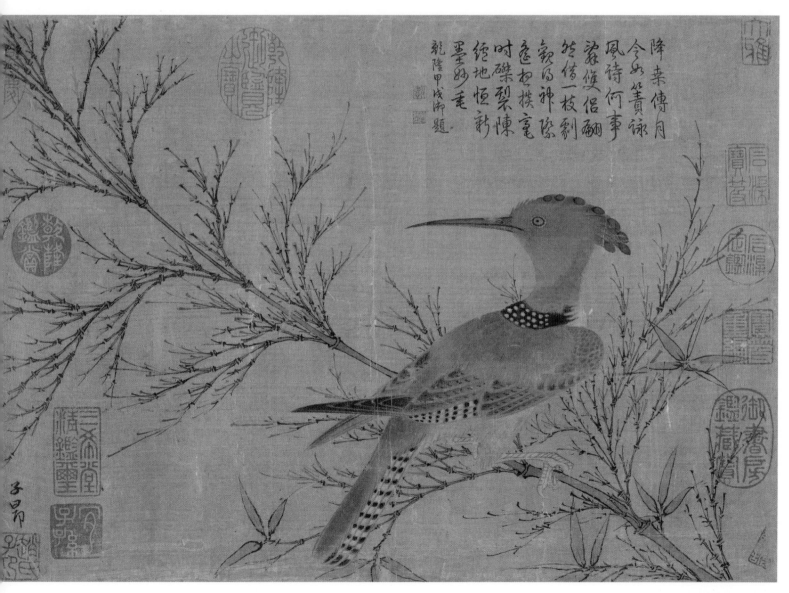

幽篁戴胜图　赵孟頫
纸本　设色
纵 25.4 米　横 36.1 厘米
北京故宫博物院藏

【作品解读】

幽篁细枝，停着一只戴胜鸟，正在返首回望。该图笔法工整细致，既有南宋院本画意又自设细染，使画面清雅和谐，构图简洁明快。

167

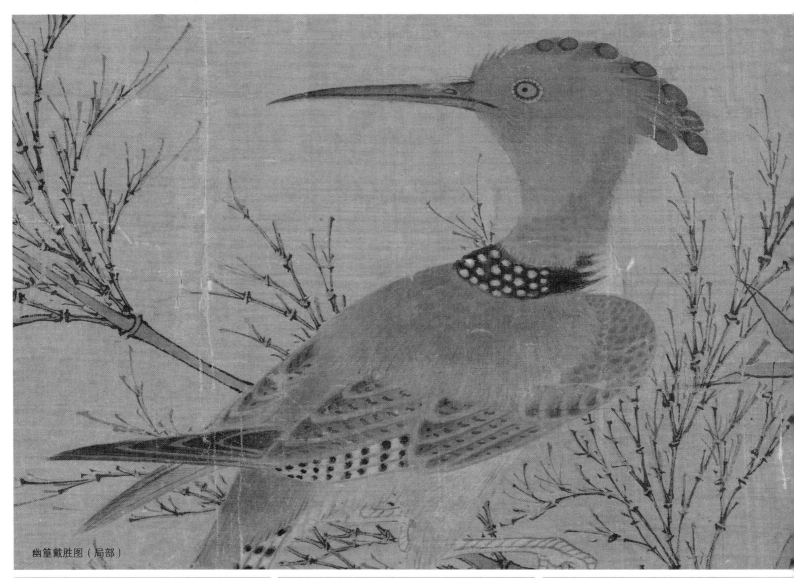

幽篁戴胜图（局部）

 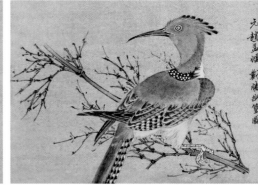

临摹示范

赵孟頫是中国绘画史上承前启后的重要人物之一。作为元代文坛领袖不但大力提倡和践行"书法入画"的理论；同时明确提出作画"不求形似"、"贵有古意"的艺术主张，奠定文人画的理论基础。明代王世贞说："文人画起自东坡，至松雪敞开大门。"

"作画贵有古意，若无古意，虽工无益。人但知用笔纤细，傅色浓艳，便为能手，殊不知古意即亏，百病横生，岂可得乎？画史上将赵孟頫的这种行为称之为"托古改制"。赵孟頫所说的古意，并不是泥古不化抱着先辈的棺材板不放手，而是强调学习古画背后的先贤是如何"师法自然"达到与天地宇宙同心的合一圆融，通过对精神意志生趣的求索，摒弃华丽奢靡和不必要的繁文缛节。这些思想实际都与中国传统文化哲学的发展一脉相承。

实线勾出戴胜鸟嘴、翅羽及尾羽，虚线轻勾胸腹脖颈等处轮廓；竹枝竹叶用笔既要肯定又要松动灵活（这一点轻易不好掌握，除了仔细观察思考大量的实践临习以外，确实需要时间和功力的沉积。做出来简单，理解后做出来需要积累，理解后做出来还有新内容不但要有积累还真的需要一些天才）。竹枝先画主枝再按结构生发小枝，注意起笔、收笔及竹节部位。

淡赭墨按结构点染戴胜鸟，用笔衔接宜稍松动，脖颈部勾圈按规律留出环颈斑点；竹枝略一分染竹节部分即可。竹叶叶背汁绿稍分。继续分染戴胜鸟，稍重底色的赭墨勾染鸟颈背及翅肩上的花纹。赭墨点乱鸟翅尾斑纹。白粉勾染鸟足。

赭墨丝毛，统染戴胜。白粉丝颈腹部绒毛，点染环颈及翅羽、尾羽上的白斑，白粉使用也要有轻重变化。中墨勾鸟足。浓墨点染羽冠；淡赭绿罩染竹枝竹叶。竹叶叶背三青略提染。

陈　琳

陈琳，元代画家。字仲美，钱塘（今浙江杭州）人。南宋画院待诏陈珏子。善画花鸟、山水、人物，得赵孟頫指授，多所资益，故其画不俗，尤善临摹古迹。尝作《夏木图》，张雨题诗，有"董源夏木不复见，俗本纷纷何足观；陈郎笔力能扛鼎，写此千章生昼寒"之句。传世作品有与赵孟頫合作的《溪凫图》。

溪凫图　陈琳
纸本　浅设色
纵 35.7 厘米　横 47.5 厘米
中国台北故宫博物院藏

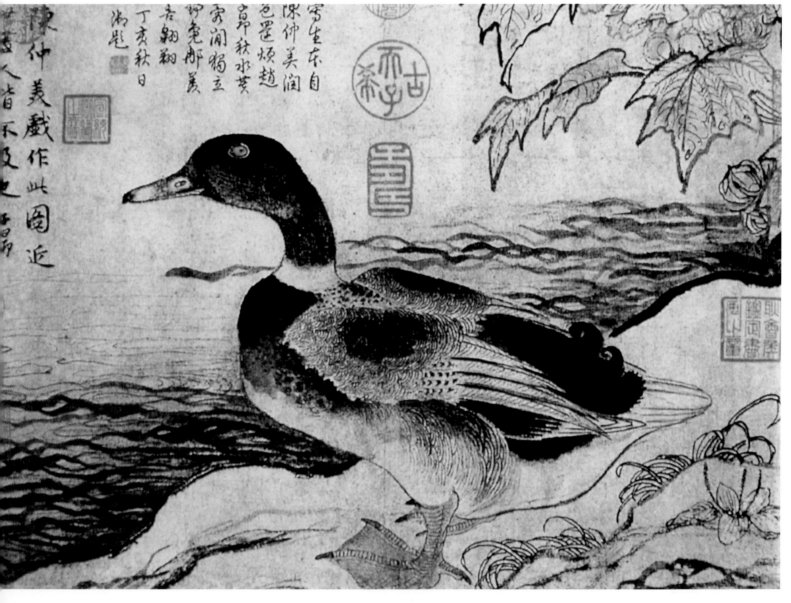

【作品解读】

这是一派秋天的景色。一只野鸭正立于水岸边上，河里水波阵阵泛起，岸上野草丛生，一株芙蓉树正开得鲜艳。图中绿头鸟造型准确，勾勒工谨，以水墨晕染，略加花青、赭石淡彩，花草笔墨纵逸简括。

陈琳目前仅存的作品《溪凫图》，是中国绘画史上有重要意义的作品之一。它之所以重要的原因主要体现了绘画思想在宋元之际的过渡与交替。这一特点类似唐楷成熟之前的魏楷，法度已经出现和实践，但并未森严凛冽，活泼生动之气依然旺盛。也就是说当时元代画家整体，依然受到宋代以前写实严谨画风的影响，另一方面在以赵孟頫为代表的文人群体大力推倡下，笔墨造型又出现一种更加轻松自然的写意精神。画家造型笔墨更加自由多变。这一点既与前朝的大量作品不同，又和后世对写意刨作的理解不完全一致。呈现出介于二者之间的自由。

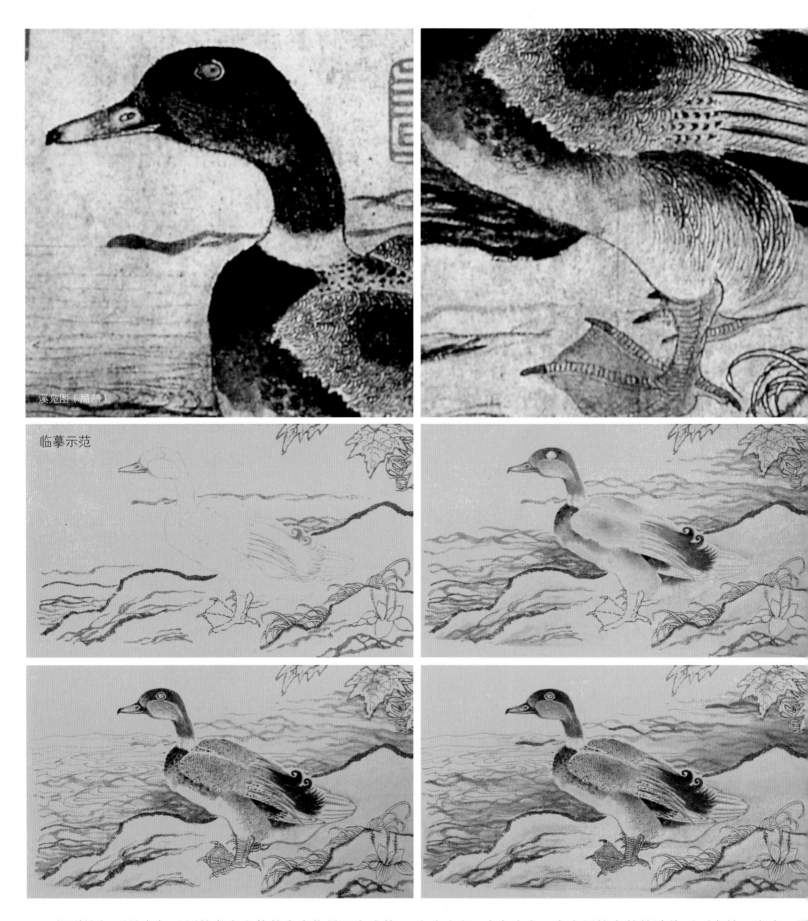

溪凫图（局部）

临摹示范

据说这幅画是在赵孟頫的书斋和他的亲自指导下完成的。画面不以工致为追求，有意用简率的笔法将画面中坡石湖水、野草芙蓉勾画的轻松活泼，凫禽相对工整着墨较多。用干笔淡墨勾出野鸭轮廓，各部分笔墨按结构特征加以区别；坡石用飞白笔法勾皴，边缘线条最粗重；坡石上的蒲公英及小草笔致柔软笔画较细。

笔头水分少墨色淡，擦染野鸭身体毛色，擦染过程中要注意根据不同部位组织的质地，用松紧不同的笔法表现羽绒层次；淡墨勾染湖水波纹。

浓墨勾画鼻孔。野鸭头胸的羽毛勾染擦点结合，既要体现出毛色斑纹，又要把它们融合统一在整体之内。

圈画眼眶，淡墨渲染眼球浓墨点睛，细笔勾画鸭蹼的皮质起伏。墨分浓淡勾画野鸭身体斑纹。赭墨＋硃磦罩染鸭蹼。

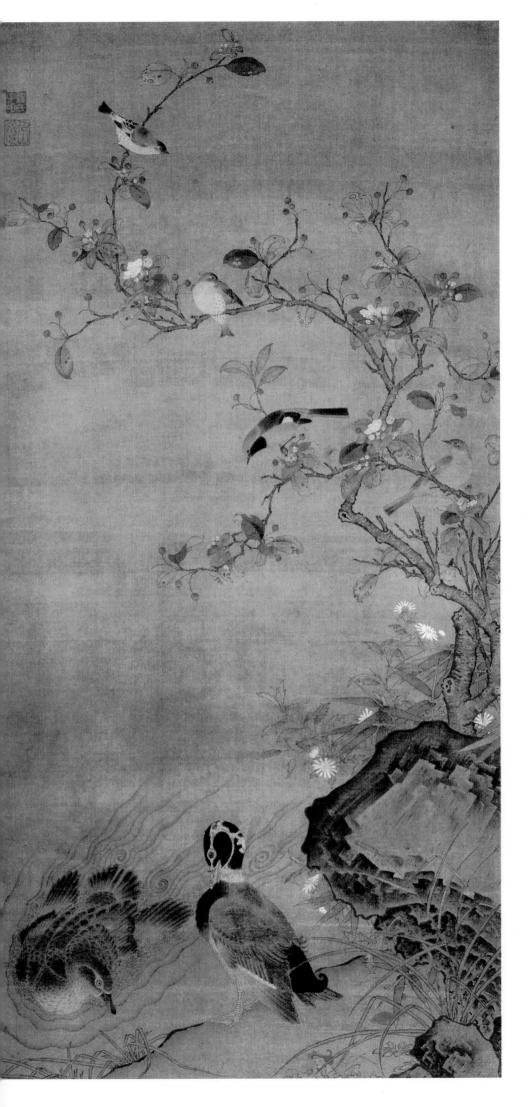

任仁发

任仁发（1254～1327），元代画家、水利家，字子明，一字子垚，号月山、月山道人，青浦（今属上海市）人。书学李北海，画学李公麟。擅长人物画，所画人物笔墨苍润，生动传神。传世作品有《出圉图》卷，《二马图》卷，《张果见明皇图》卷，《秋水凫鹥图》轴，《饮中八仙图》《贡马图》《横琴高士图》《秋林诗友图》《神骏图》《三骏图》《文会图》《牵马图》等。著有《浙西水利议答录》十卷。

【作品解读】

图中展现湖边双鸭戏水之景。一株疏枝海棠斜出湖上，其下石畔丛竹野菊芦草茁壮，湖水涟漪，一鸭在水中嬉戏游弋，一鸭屹立岸上疏羽。整图线条勾勒精微凝练，设色妍丽，与南宋的画风相近，是少见的任氏花鸟画作品。图未署款，左上钤有"任氏子明"白文印记、"月山道人"朱文印记。左上裱边近代陆恢题内签"元任月山春（秋）水凫鹥图。虚斋鉴藏，陆恢题签。"曾经近代庞元济收藏，钤有"虚斋墨缘"朱文印记。

秋水凫鹥图　任仁发
绢本　设色
纵114.3厘米　横57.2厘米
上海博物馆藏

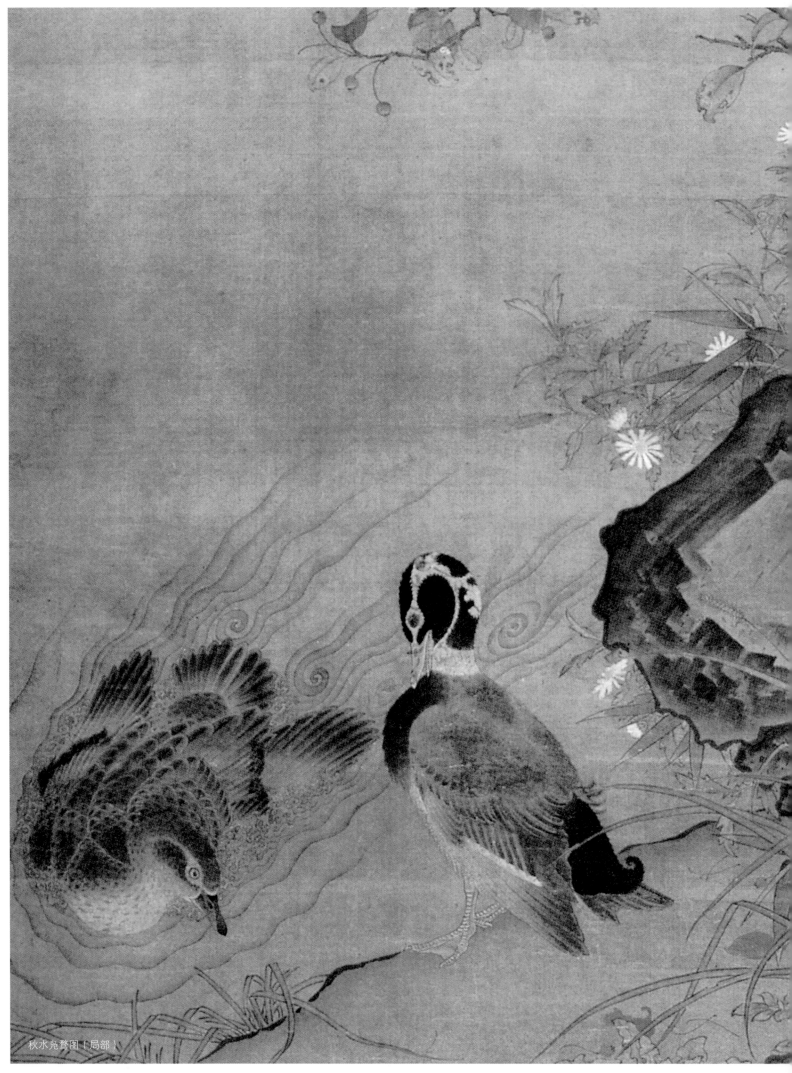

秋水凫鹜图（局部）

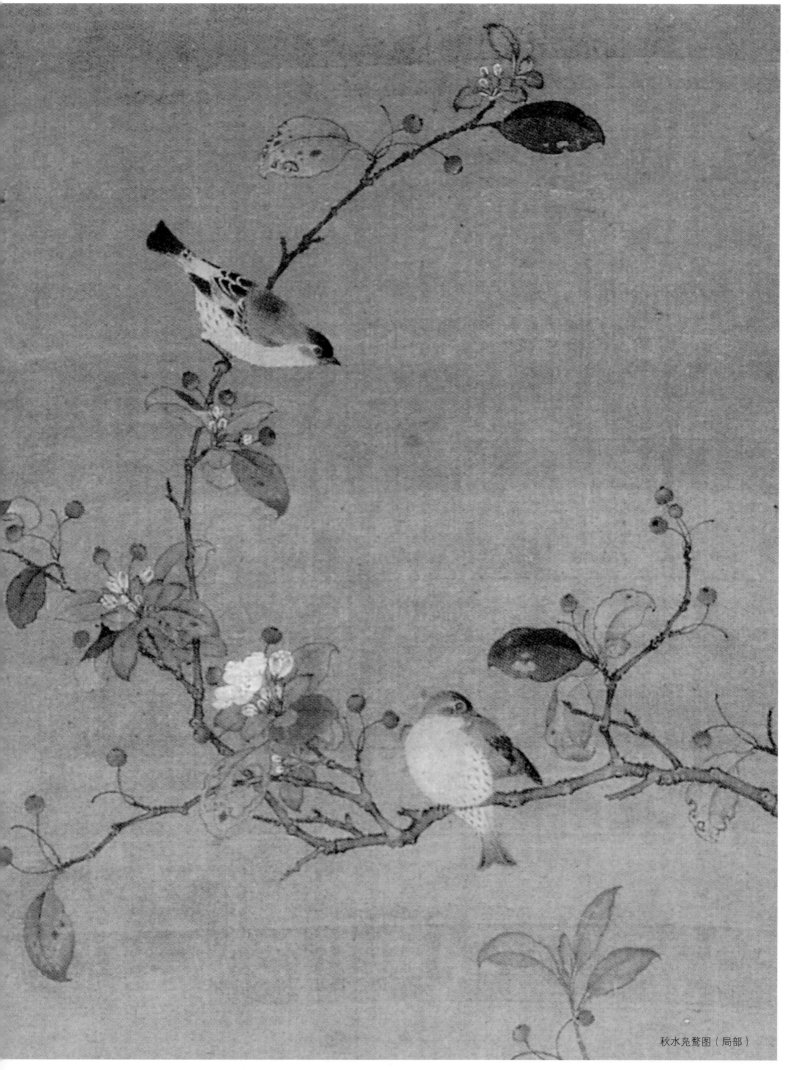

秋水凫鹜图（局部）

根据画面位置安排深墨中锋勾
勒小鸟嘴喙、眼眶，比此略淡的墨
线条流畅勾勒翅膀羽毛，略淡的墨
色虚线勾点小鸟轮廓，写出足爪。
浓墨勾画海棠枝，笔画之间要注意
疏密和穿插；略细的线条勾叶，叶
片有偃仰翻折，正侧上下的区分。

淡墨分染、斡染小鸟头背深色
羽毛。赭黄分染小鸟胸腹；淡墨分
染枝干和正面深色叶片及海棠果。
赭黄分染部分叶尖和红叶正面。白
粉平涂海棠花。

小鸟层次分染到位后，重墨点
染、提染飞羽、尾羽最深处局部。
点虬足爪斑裂；赭墨罩染树枝。绿
色罩染正面叶片，部分赭红叶尖用
曙红加胭脂接染。背面叶片用汁绿
加三绿罩染。曙红加朱砂罩染红叶
粉红色（曙红＋钛白）分染海棠花。

重墨勾写强调鸟嘴、眼、足处，
白粉按结构从尾下向腹部丝毛逐渐
过渡。提染飞羽羽尖等处；钛白勾
花须点蕊。

临摹示范

边 鲁

边鲁，元代画家，字至愚，号鲁生，自称魏郡人，生卒年不祥，官至南台宣使，卒后追赠南台管勾。工书、诗、古乐府、古文奇字，擅长水墨花鸟，其作品传世极少。尝作《梨花双燕图》，杨维祯曾为其题诗，名重一时。《绘事备考》著录有《群鸦话寒图》《水墨牡丹图》。传世作品有《起居平安图》。

元代绘画并不以超出道理范围的谨严形体，细密的线条勾勒、繁芜的渲染着色为能事和追求。反而想通过一种概括性的笔法从容不迫的打开堂奥之门，不经意间呈现出一种"似与不似之间"的写实。这种对技法的使用，就像是我们天天拿出钥匙打开自家大门和橱柜，取出自己随用的物件一样方便。他们根本不在乎甚至也想不起来用什么姿势、从什么角度，去拿钥匙怎样捅锁眼，一切都是自然从容的。

后来的很多人发现了他们的这个特点，于是开始模仿。本来见贤思齐是件好事，可惜有些做法矫枉过正，做着做着，传着传着就忘了事物的初心和本来样子，于是有些特点就成了缺点，缺点开始被放大，最后得到的东西和原来相差的何止十万八千里。目标得不到修正，于是出现在笔下、面前的东西，有些人错都不知道错在哪里了。明清画论里也提到过类似的意思，说某家某派的技法陈陈相因最后连他的祖师爷都已经认不出谁是谁来了。譬如：关于笔墨减省的问题，道理很简单却困惑了一些人。一笔墨、一个字、一句话能说清楚的问题就不要用长篇大论。同样，长篇大论才能说清楚的问题也不要尝试着去缩写，唯有如此最减省。如果自己还没有达到上述删繁就简的能力，繁一点能修清楚，炼明白才是最减省。天才毕竟是少数，大多数人该做多少遍还得做多少遍，没有捷径。因此，对文脉的踏实梳理，不断地对照源头调整初心至关重要。

起居平安图　边鲁
纸本
纵 118.5 厘米　横 49.6 厘米天
津博物馆藏

扫码看教学视频

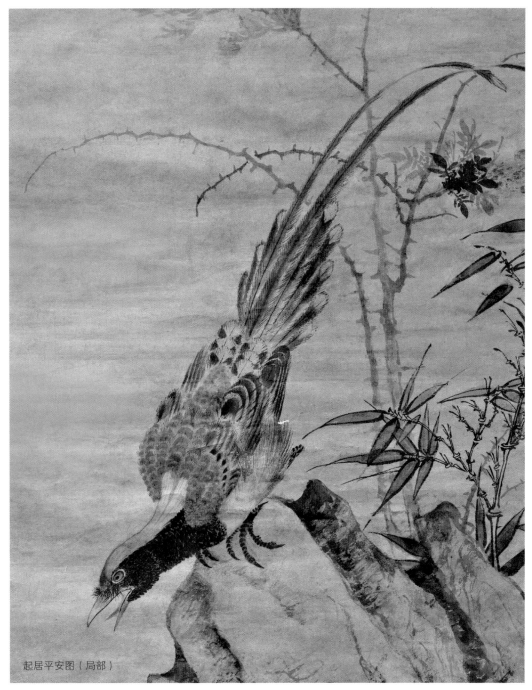

起居平安图（局部）

临摹示范

　　画面上有山石翠竹、荆条枸杞，一只绶带鸟俯身鸣叫。根据不同物象特点用笔勾写轮廓。绶带鸟笔致松动长短线条交替，腹、背、尾羽轮廓虚线为主。嘴、头顶、翅膀飞羽及尾羽主骨线条长韧。淡墨勾写鸟爪；侧锋勾皴山石主框架，劈勒皴擦结合表现山石结构转折阴阳；竹枝竹叶行笔短促准确，松弛有度；灌木行笔沉稳，两株墨色稍加区分。

　　绶带鸟羽毛斑纹先以淡墨依结构特点点写擦染。鸟嘴淡墨分染；山石主要用小斧劈皴的笔法，皴擦出石面褶皱深处；竹叶从根部向叶尖分染，留出叶脉。正面背面浓淡墨色加以区分。

　　淡墨点染完成后，用稍重的墨色勾写皴点绶带鸟颈部。分染积墨肩、背、翅羽、尾羽等深处；注意墨色统一变化，按叶片分组点写枸杞叶、勾写荆条小刺。

　　淡墨分虚实统染绶带鸟脖颈、背、翅等处，稍重底色的细笔勾写羽裂、翅裂，劈丝毛发。重墨点睛点足斑，淡墨烘染眼圈。重墨勾点提醒尾羽、飞羽羽尖等深色处；重墨点画枸杞部分小叶，枝干局部复笔强调；淡花青墨略统染竹叶；大笔按结构罩染山石。

张 舜 咨

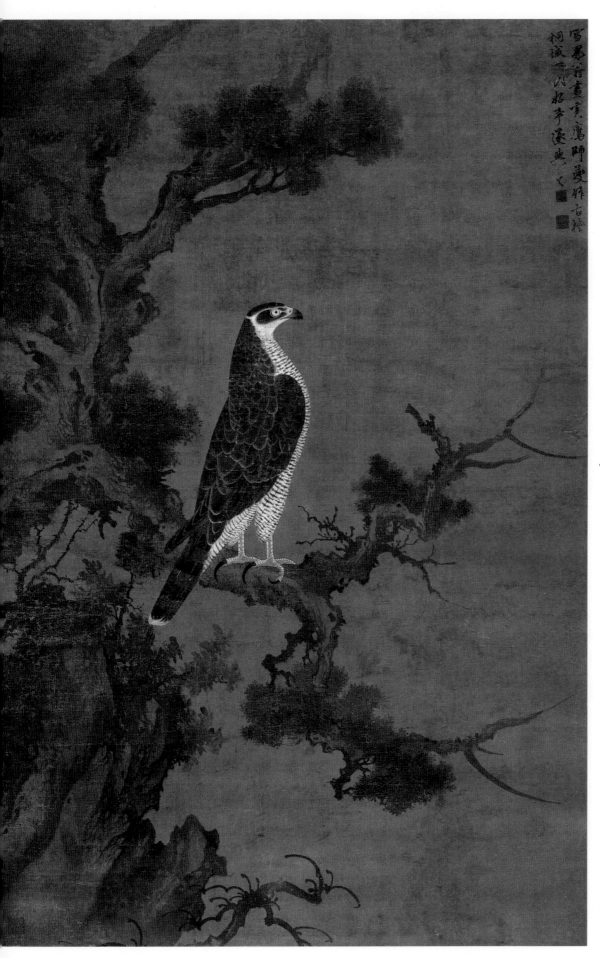

张舜咨（生卒年未详），元代画家。字师夔，号栎山，又号辄醉翁，浙江杭州人。曾任宁国路儒学教授，天顺二年（1329）调江浙行省承宣使，后调休宁县主簿。元末，又任漳州路龙溪、兴化路莆田县尹。

他善画山水、竹石，用笔沉着，颇有气势，兼工书法，亦精诗文，精心研习诸家画技，吸取各家之长，自成一家。作画讲究布局，大幅小景，布置各有其法。所作山水画，使人有身临其境之感。画古柏苍老擎天，别具风气。兼长诗、书，人称"三绝"。绘画作品有《楚云湘水图》《关山行旅图》《古柏》《斗泉图》《云山桧石》《枯木图》《秋野图》《画楼酌别图》《小景图》《诗意图》《谢家池塘》《春江听雨》《树石图》《归思图》《鹰桧图》等。

黄鹰古桧图　张舜咨
绢本　设色
纵147.3厘米　横96.8厘米
北京故宫博物院藏

177

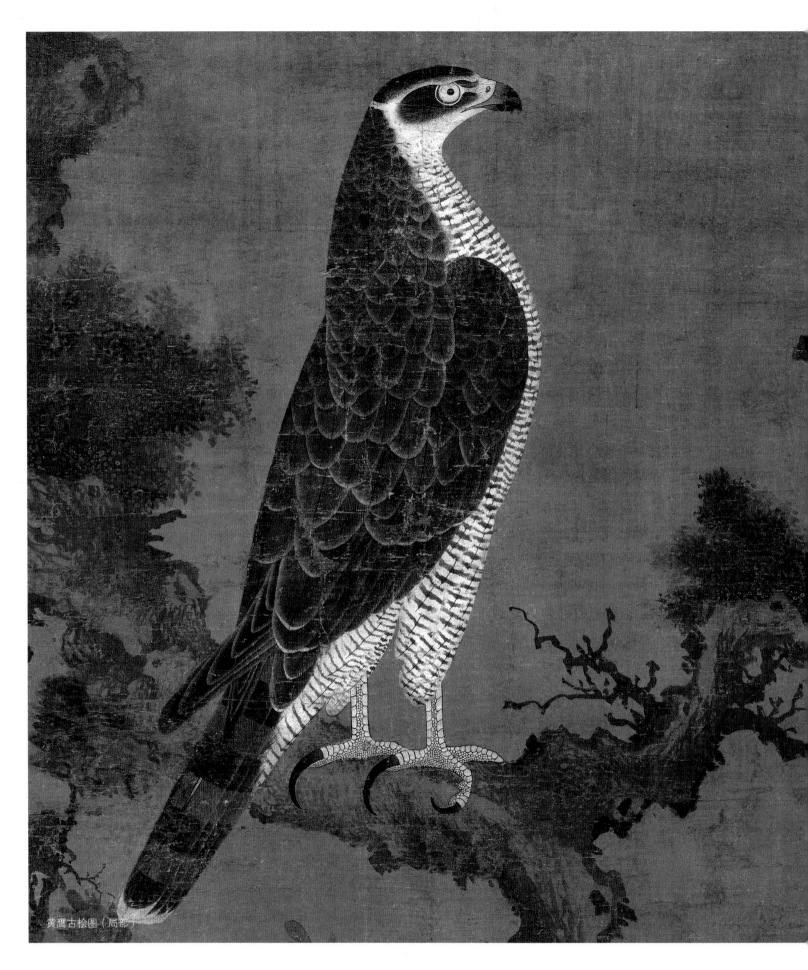

黄鹰古桧图（局部）

据传《鹰桧图》由张舜咨和雪界翁两人合作完成。画面右上角题识："雪界翁画黄鹰，师变作古桧，桐城口氏好事，遂与之。"由此可知，雪界翁绘黄鹰，张舜恣补景绘古桧。黄鹰画法与宋院体画一脉传承，又有元代时代风貌，笔法工整中不失生动，神形兼备刻画精微。张舜咨意写古桧，枝干曲虬苍劲，桧叶由笔墨浓淡点簇而成。画面左下角山石用墨彩渲染皴擦出坚实刚硬之感。画面工写结合相映成趣，虚实相生浑然如一。张舜咨传世作品不多，雪界翁今天更是无法考据确切。但他们合作的这幅珍贵作品，却永远留在了美术史的星空之中。

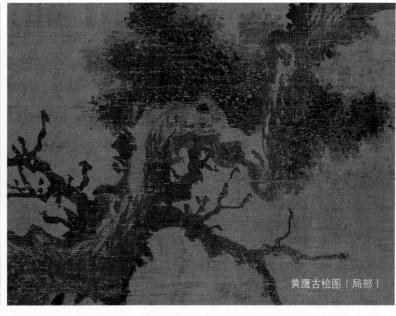

黄鹰古桧图（局部）

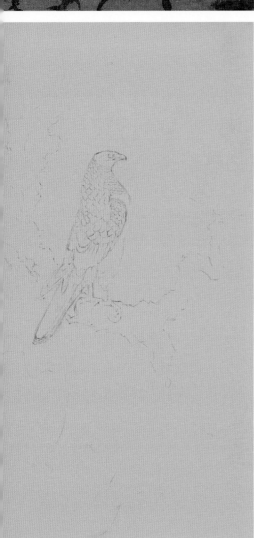
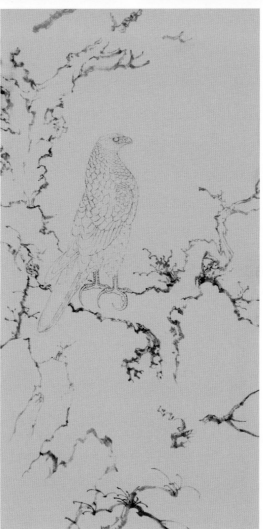
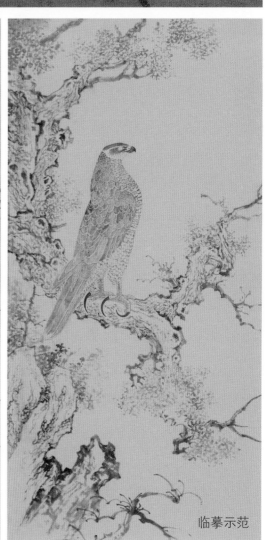

临摹示范

无论花卉翎毛、山水人物要想生动自然形神兼备，写生是必需的环节。在极短的时间内通过精炼的笔墨，概括出物象的神采，修炼的不只是造型的准确。画面上黄鹰的造型，以及山石古桧都是作者思想理解加工后的范例。为了更好表现笔墨，在此选择半熟纸做示范，先用木炭条在纸面上轻轻勾勒物象的大概轮廓后，掸去浮灰。

细笔勾勒黄鹰各部，注意羽毛在身体各部位的大小，排列变化，嘴爪用线最实；对比山石、树木用笔的区别和日常所见，加以体会，兼工带写勾写树石。

淡墨分染皴擦鹰、桧层次。笔触分粗细，依次皴染鹰嘴、头顶和颈、背、尾羽。上下左右羽毛交搭重叠彼此用墨色加以区别，每片羽毛皴染时边缘自然留出部分空隙。胸腹部羽毛中锋勾出，笔触不必过与细腻，以追求整体画风的统一圆融为最终目的；树石淡墨勾勒树皮石皴，树皮积点成线，笔法干涩如虫蚀木；石块线条与之相类似解索皴。

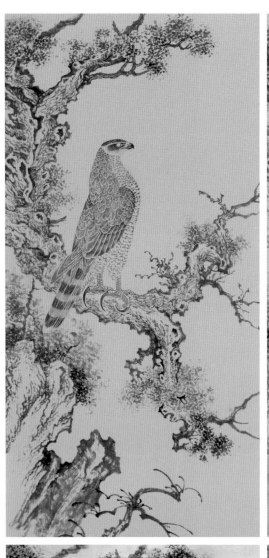
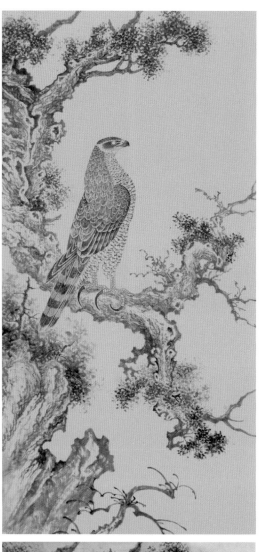
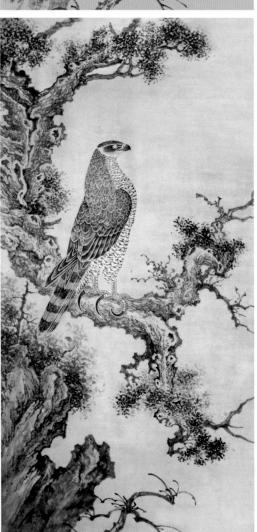
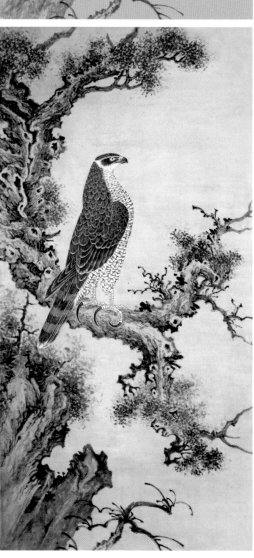

物象间相互对照，在上一步基础上层层加深。树皮山石皴褶用笔松动，一次皴写完成后，局部再次勾染加深，层层叠叠，笔法要清晰，树石、翎毛深处都是通过积墨堆叠皴写出的深度。

桧、叶的方法道理相通，应该注意的是，点写桧叶笔头应按一定规律点乱，或者说都是在使用书法中各种"点"的写法。如：大小的"小"字两点的联系，也可以参考兰花花蕊的点法写桧叶。总之要在规律中求变化，做到有经有权。

了解了用笔规律，树石孔穴、节疤、边缘按需要用笔，不必拘泥勾点、染写的名称及线条的粗细、长短，一切以画面需要、合用为好。浓墨点睛。淡墨纷染鹰嘴、背、脸颊、头顶深色部分，然后罩染赭褐。胸腹部翎毛点染白粉，不要压住翎羽墨线。勾勒足爪，强调爪尖；赭石罩染树干，注意受光、背光部分的区别。赭石调花青大笔点染桧叶；赭墨大笔大块面按结构渲染山石。

利用茶汤颜色冲水适量，调入藤黄、赭石、硃磦、花青和墨调。先将纸面均匀喷水，羊毫排笔刷匀，半干时用调好的色水刷制底色，底色渲染时注意不要带起浮色，如有必要也可从背面刷色。干后重墨复勾，各部分重要位置提醒加强，如：眼睛、羽毛主骨，胸腹羽毛一面用墨笔复勾局部还可用白色点提；沐墨点苔后以三绿复点其上。

临摹示范

边 景 昭

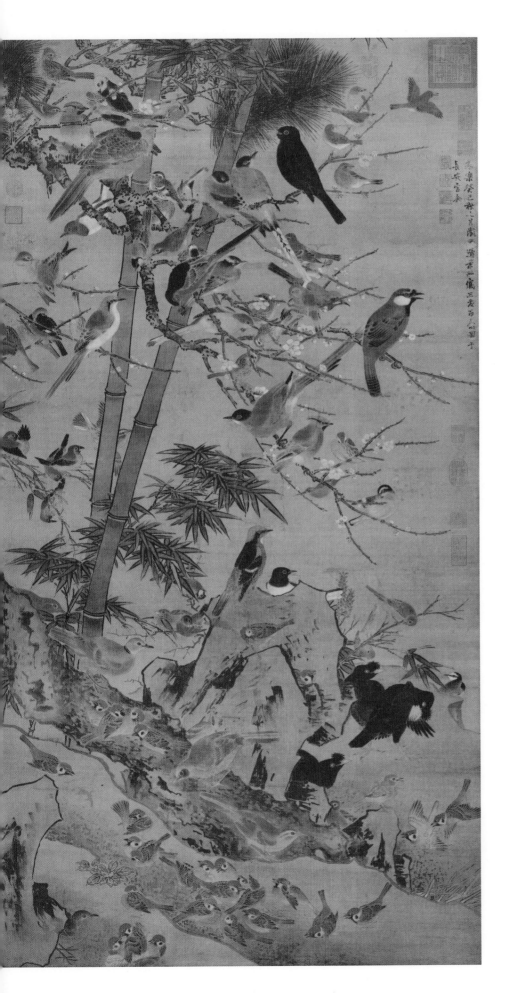

　　边景昭，明代宫廷花鸟画家，字文进。福建延平府沙县（今福建沙县）人，祖籍陇西（今属甘肃），生卒年不详。永乐年间（1403～1442）任武英殿待诏，至宣德时（1426～1435）仍供奉内廷。后为翰林待诏，常陪宣宗朱瞻基作画。他为人旷达洒落，且博学能诗。他继承南宋"院体"工笔重彩的传统，其作品工整清丽，笔法细谨，赋色浓艳，高雅富贵。有"花之妖笑，鸟之飞鸣，叶之蕴藉，不但勾勒有笔，其用笔墨无不合宜"之说。他画的翎毛与蒋子成的人物、赵廉的虎，曾被称为"禁中三绝"，是明代院体画家中影响较大的工笔花鸟名家。有《竹鹤图》传世。子边楚芳、边楚善亦长于花果翎毛，传其父法。传世作品有《三友百禽图》《双鹤图》《春禽花木图》等。

三友百禽图　边景昭
绢本
纵 152.1 厘米　横 78.1 厘米
中国台北故宫博物院藏

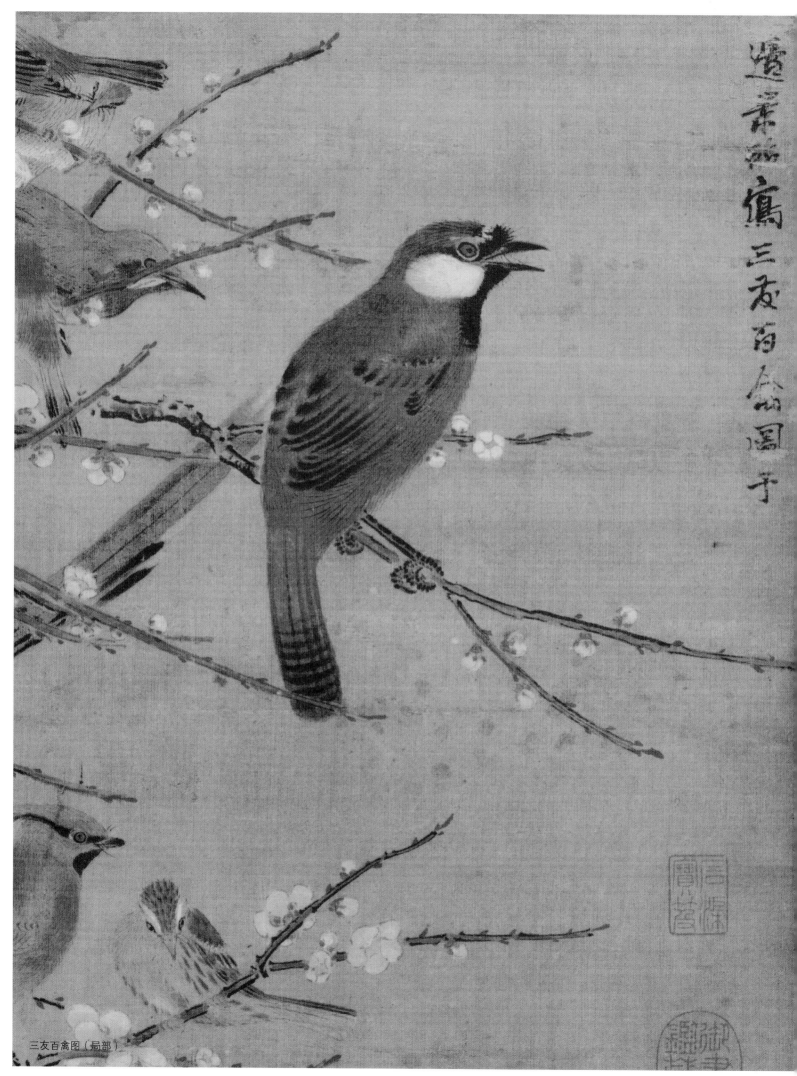

三友百禽图（局部）

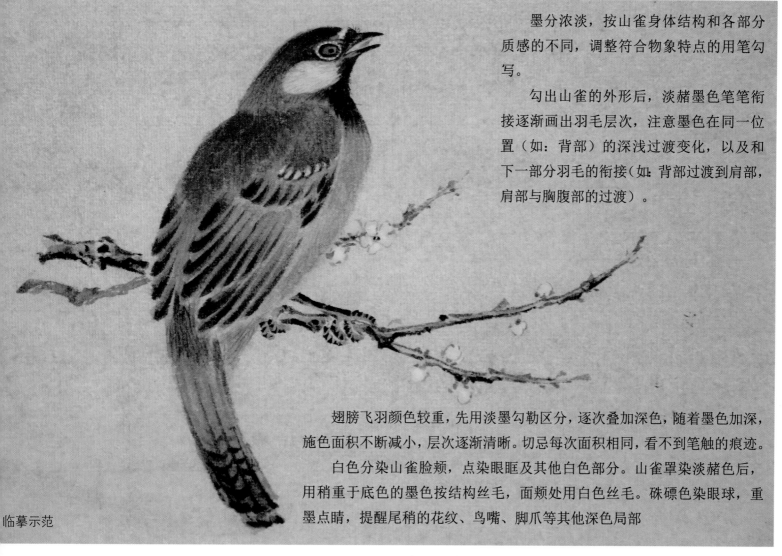

墨分浓淡，按山雀身体结构和各部分质感的不同，调整符合物象特点的用笔勾写。

勾出山雀的外形后，淡赭墨色笔笔衔接逐渐画出羽毛层次，注意墨色在同一位置（如：背部）的深浅过渡变化，以及和下一部分羽毛的衔接（如：背部过渡到肩部，肩部与胸腹部的过渡）。

翅膀飞羽颜色较重，先用淡墨勾勒区分，逐次叠加深色，随着墨色加深，施色面积不断减小，层次逐渐清晰。切忌每次面积相同，看不到笔触的痕迹。

白色分染山雀脸颊，点染眼眶及其他白色部分。山雀罩染淡赭色后，用稍重于底色的墨色按结构丝毛，面颊处用白色丝毛。硃磦色染眼球，重墨点睛，提醒尾稍的花纹、鸟嘴、脚爪等其他深色局部

临摹示范

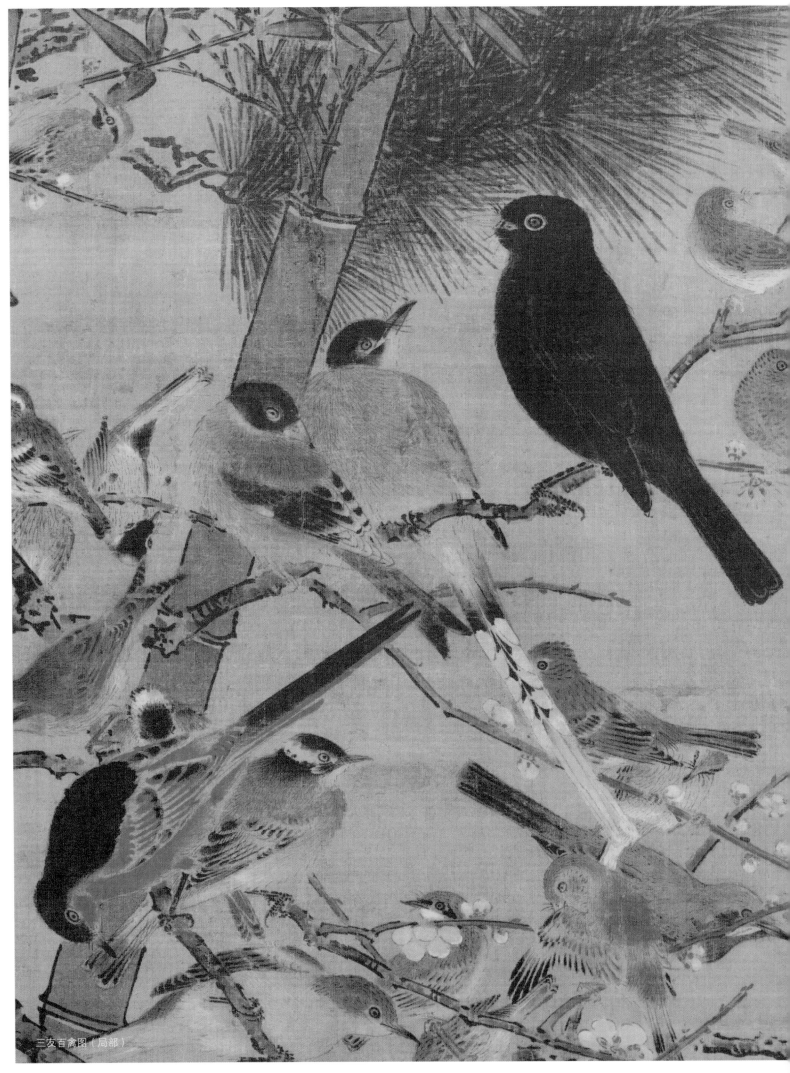

三友百禽图（局部）

 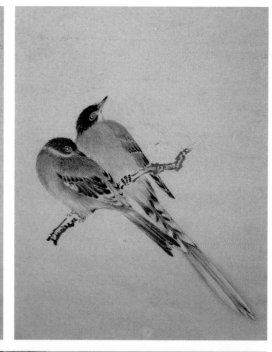

这幅画号称百禽图，实际每种鸟的画法基本相同。首先还是根据喜鹊、竹枝和松枝的不同物象形态勾写白描稿。

用淡赭墨色按喜鹊各部分结构和颜色的深浅不同点染出羽毛层次。总体上背部颜色较重，腹部颜色较淡。同时背部、腹部这些位置又各有颜色的过渡和区别。

分染时墨色层层叠加至与对象适度为宜。竹枝淡赭黄色分染，竹节处颜色较深，靠近喜鹊头部的地方较淡，既符合物象特点，又与前景喜鹊深色的头部拉开距离。另外，竹枝线条向上伸展，后面斜插过来的松针线条放射状斜向发散，破除了竹枝直线的规律，显得既活泼又统一。

淡赭色统染喜鹊，用稍重于底色的墨色丝毛。白色丝出脖颈、翼羽及尾部的白色部分。淡石绿点写出喜鹊翅羽上的反光。

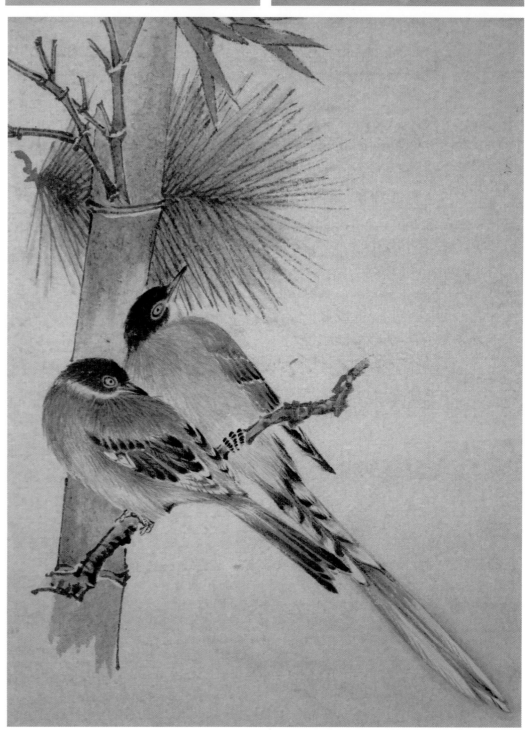

临摹示范

185

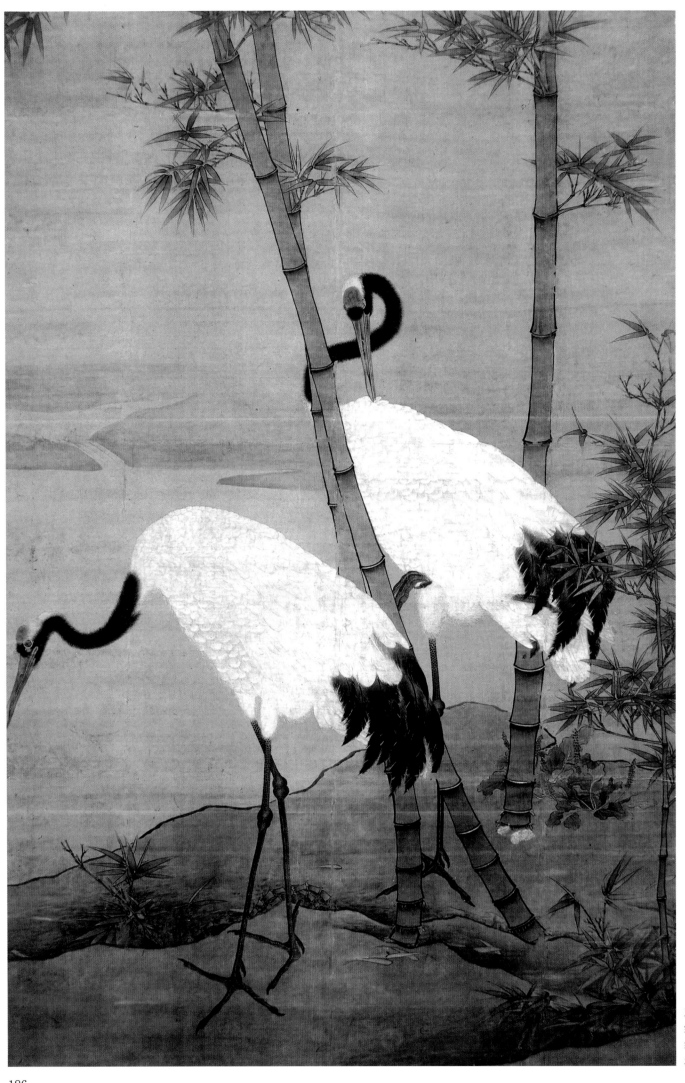

双鹤图　边景昭
绢本　设色
纵 180 厘米　横 118 厘米
北京故宫博物院藏

林 良

　　林良，明代著名画家，（约1428～1494），字以善，广东南海扶南堡（今广东佛山市南海区大沥）人，广东绘画史上第一个进入主流性行列的画家。善画翎毛，取水墨为烟波出没，凫雁嚵唼容与之态，颇见清远。又善花卉，树木遒劲如草书。著色亦精巧。少时初为布政司奏役，布政使陈金假人名画，良从旁疵评，金怒欲挞之。良自陈其能。金试使临写，惊以为神。自此腾誉缙绅间。弘治（1488～1505）时拜工部营缮所丞，直仁智殿改锦衣卫百户。与四明吕纪先后供奉内廷。史料记载"林良吕纪，天下无比"，绘画取材多为雄健壮阔或天趣盎然的自然物象，笔法简练而准确，写意而形具。林良是明代院体花鸟画的代表人物，也是明代水墨写意画派的开创者，在明代院体画中独树一帜，对后世画坛，包括宫廷画家、职业画家、文人画家均产生重大的影响。传世作品有《灌木集禽图》《山茶白羽图》《双鹰图》等。

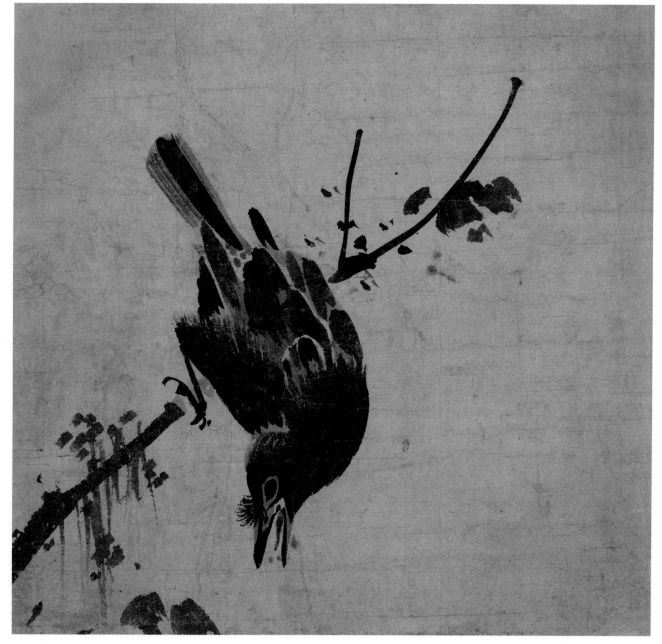

木鸟图　林良
纸本
30.3厘米　横31.3厘米
日本东京国立博物馆藏

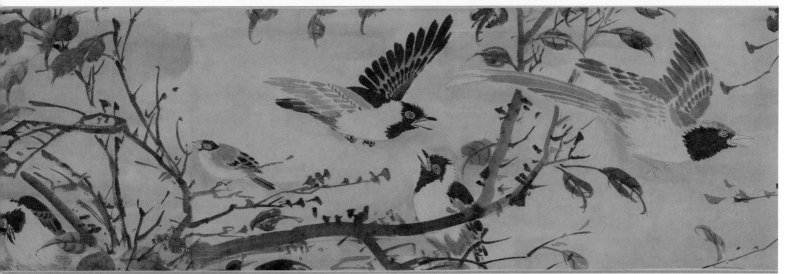

灌木集禽图卷　林良
纸本　设色
纵 34 厘米　横 1211 厘米
北京故宫博物院藏

　　林良在继承宋元绘画造型写生特点的基础上，主要用没骨点染的技法表现花鸟，对后世影响很大。《灌木集禽图》运用行草笔法绘制出若干禽鸟在灌木、竹石间飞鸣栖息的场景，用笔概括简练，整个画面勾点、皴染、烘托技法转换自然，不漏痕迹。对技法娴熟的驾驭能力体现出作者深厚的艺术修养。我们常说"修炼"，修指修养，主要针对艺术思想的理解认知，炼则是通过具体手段技术完成对艺术思想的表达，林良无疑是这方面的典范。

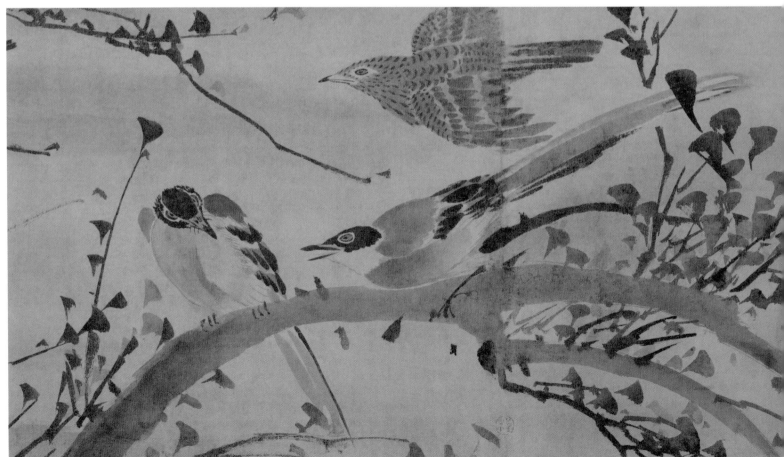

灌木集禽图卷（局部）

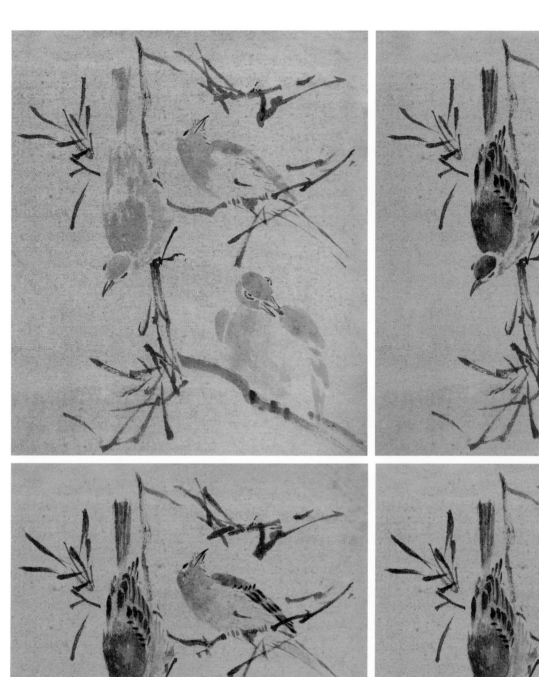
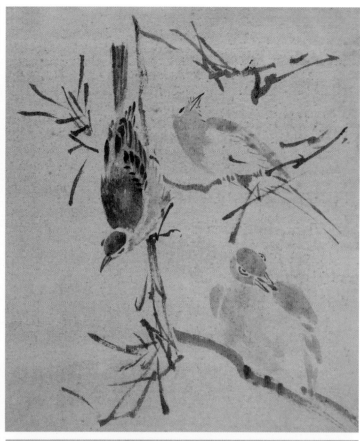
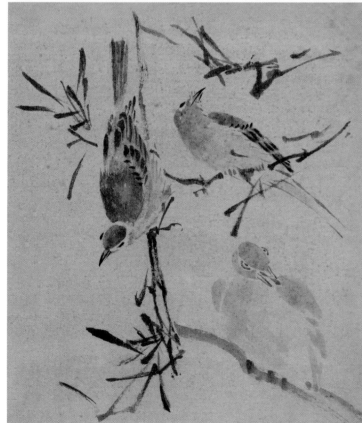
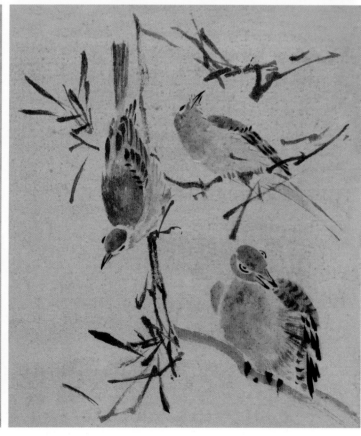

逸笔草草的没骨写意风格，主旨要表现出禽鸟灌木生动自然的野趣。汁绿按结构皴染鸟的身体底色，不拘笔法勾皴染点兼施。浓墨点睛勾鸟嘴爪及灌木枝叶。

稍浓墨色在底色基础上勾点鸟羽翅尾，明确外形特点。

林良用笔松动灵活，写意的笔墨下最主要是对自然物象的谙熟，譬如：灌木的刻薄干涩；松树的苍拙，松针的爽利；芦苇叶翻折的变化等等。鸟背部的斑点是趁底色未完全干透时点写而成，上下笔墨层次相互交错，达到既融合又清晰的整体感觉。

墨色有重点的复勒灌木枝叶深暗转折部分。有些禽鸟浅色的胸腹外围用淡墨稍加烘托。画面着色不多，只在部分禽鸟的背、胸腹部施以淡花青、赭石略加渲染。

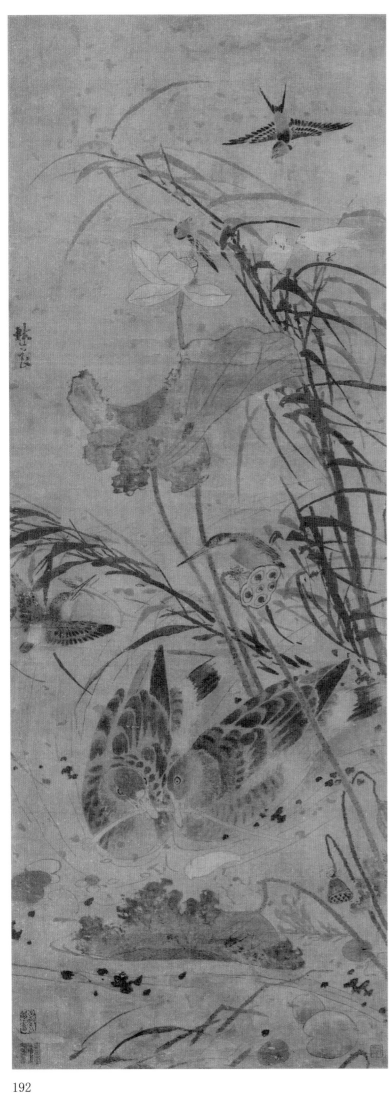

荷塘聚禽图　林良
纸本　墨笔
纵 152.7 厘米　65.5 厘米
天津博物馆藏

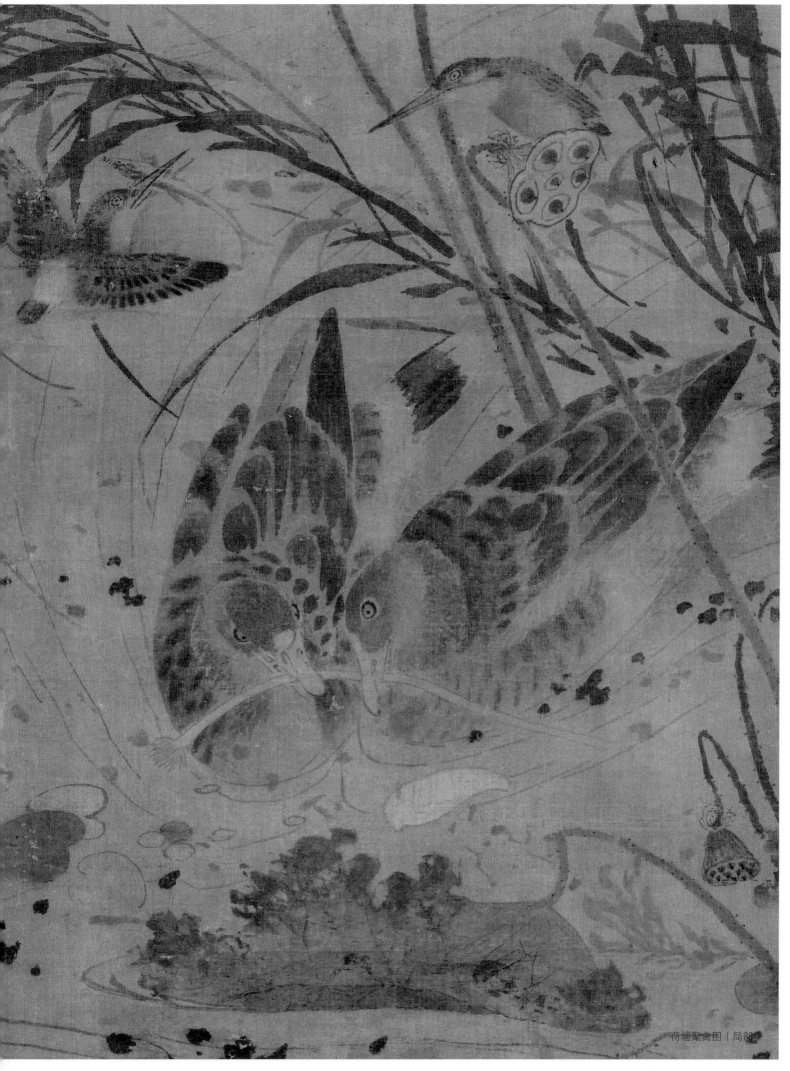

荷塘聚禽图（局部）

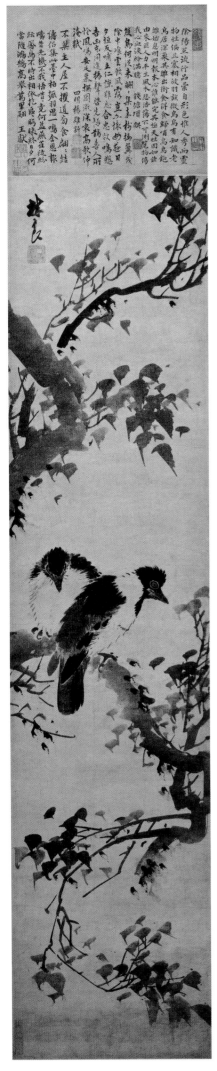

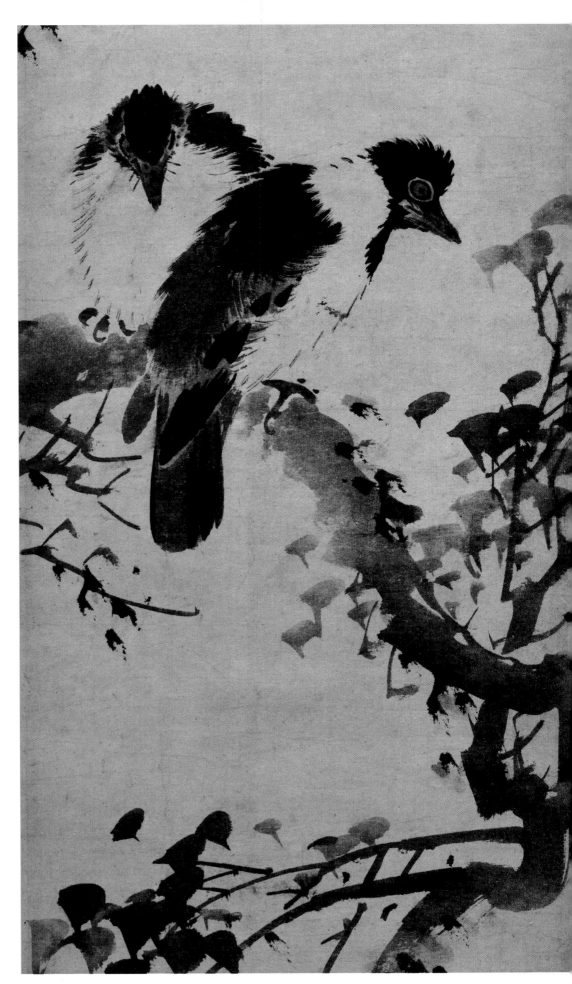

花鸟图　林良
绢本
纵 247 厘米　横 50 厘米
上海博物馆藏

唐 寅

唐寅（1470～1524），明代画家、书法家、诗人。字伯虎，后改字子畏，号六如居士、桃花庵主、鲁国唐生、逃禅仙吏等，吴县（今江苏省苏州市）人。

绘画宗法李唐、刘松年，融会南北画派，笔墨细秀，布局疏朗，风格秀逸清俊。人物画师承唐代传统，色彩艳丽清雅，体态优美，造型准确；亦工写意人物，笔简意赅，饶有意趣。其花鸟画长于水墨写意，洒脱秀逸。书法奇峭俊秀，取法赵孟頫。

与沈周、文徵明、仇英并称"吴门四家"，又称"明四家"。诗文流畅通俗，与祝允明、文徵明、徐祯卿并称"吴中四才子"。

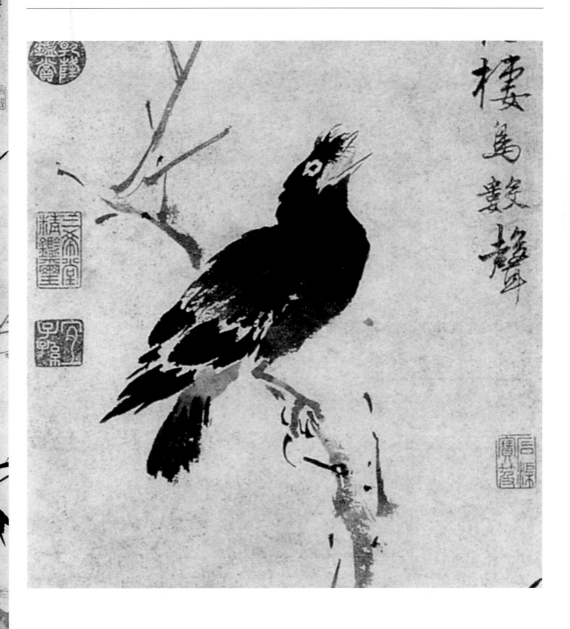

古槎鸲鹆　唐寅
纸本　水墨
纵 121 厘米　横 26.7 厘米
上海博物馆藏

【作品解读】

此图又名《春雨鸣禽图》，画中以大笔没骨涂染，塑造了一只栖息枝头、昂首鸣春的鸲鹆的优美形象，神态活灵活现，呼之欲出。树身以飞白写出，盘藤则用水墨阔笔，复以湿笔做"介"字点。画面错落有致，神韵飞扬。

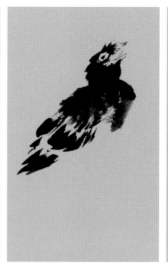
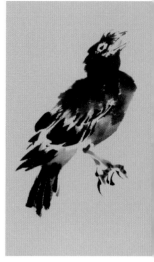

临摹示范

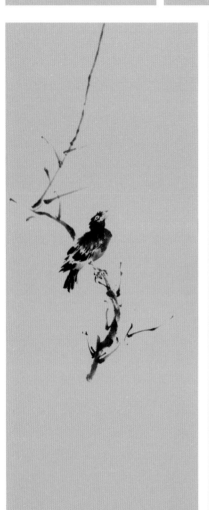

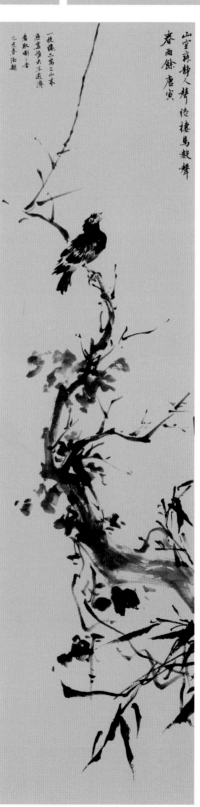

山空藤静人声绝 燥烏數聲
春雨餘 唐寅

临摹示范

梧桐树上一只鹩哥昂
头鸣唱。先以浓墨勾眼眶
鸟嘴、点睛，再略调墨色
点写鹩哥头背羽毛，笔触
略干笔头墨色有区分，笔
笔衔接。

预先将鹩哥身体结构
转折和透视的变化了然于
胸，然后从容落笔，头背
画好后勾写翅羽，空出翅
膀白斑，这也是节奏的需
要。一、二级飞羽和肩羽
因外形不同，用笔也要区
别开来。

胸腹部和腹尾衔接处
墨色较淡，深墨由外向内
勾写尾羽。羽毛笔触之间
叠写时一定要趁湿衔接。
勾写鸟足，重墨勾爪。

侧锋卧笔皴写梧桐主
干，主干根基部勾皴并运。
墨色须有自然变化；重墨
草书笔法勾写树后竹叶，
与梧桐拉开距离。

勾写藤枝，注意用笔
和与主枝的距离节奏；笔
分浓淡墨"个"字卧笔皴
写梧桐叶，叶有偃仰翻折、
风残虫蚀所以大小参差。
大叶全叶为主，残叶小叶
为辅。

吕　纪

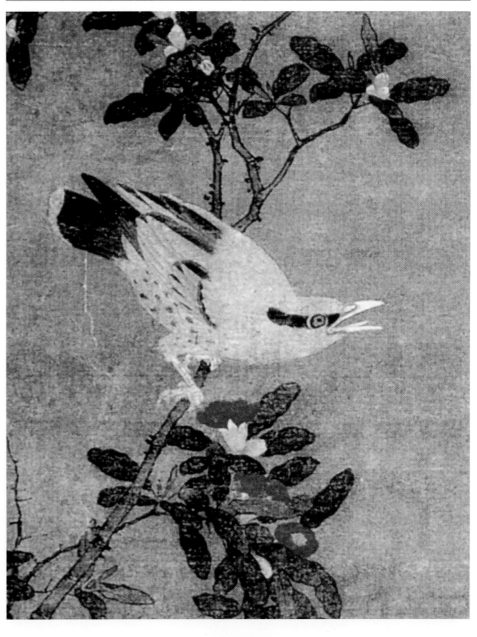

吕纪，明代画家，（1477～？），字廷振，号乐愚，鄞（今浙江宁波）人。擅花鸟，近学边景昭，远师南宋画院体格，始致其妙。弘治年间，与林良等以画应征入宫，供事仁智殿，官锦衣卫指挥使衔。擅画凤凰、仙鹤、孔雀、鸳鸯，工笔勾勒与水墨写意俱能，设色明丽，气韵生动。画面辅以花树泉石，点染烟润，清新有致。间作山水人物，笔法严谨，自然入妙，为院体花鸟画代表作家之一。于画中寓规谏意，得明孝宗赏识。有《鹰雀图》《桂菊山禽图》《竹禽双雉图》《雪景翎毛图》《雪岸双鸿图》《秋鹭芙蓉图》《浴凫图》等传世。

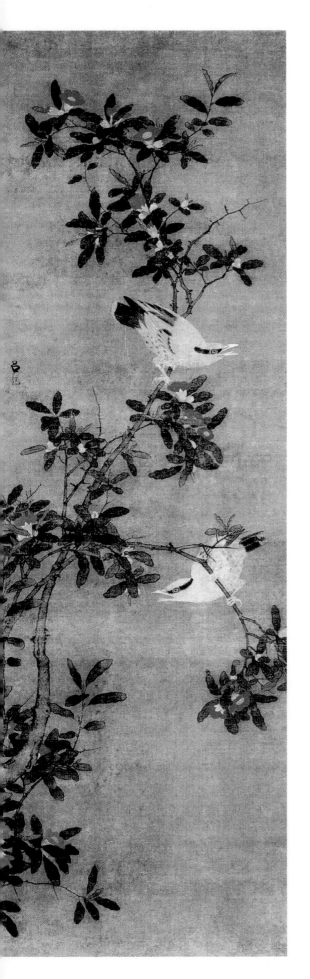

榴花双莺图　吕纪
绢本　设色
纵 120.4 厘米　横 40.2 厘米
南京博物院藏

【作品解读】

　　此画写榴树一枝，繁花盛开，一对黄鹂栖于枝头，一上一下，鸣啼相应，神态活泼。工笔重彩，勾勒填色，绚丽多彩，为明代中期院体画的典型风格。

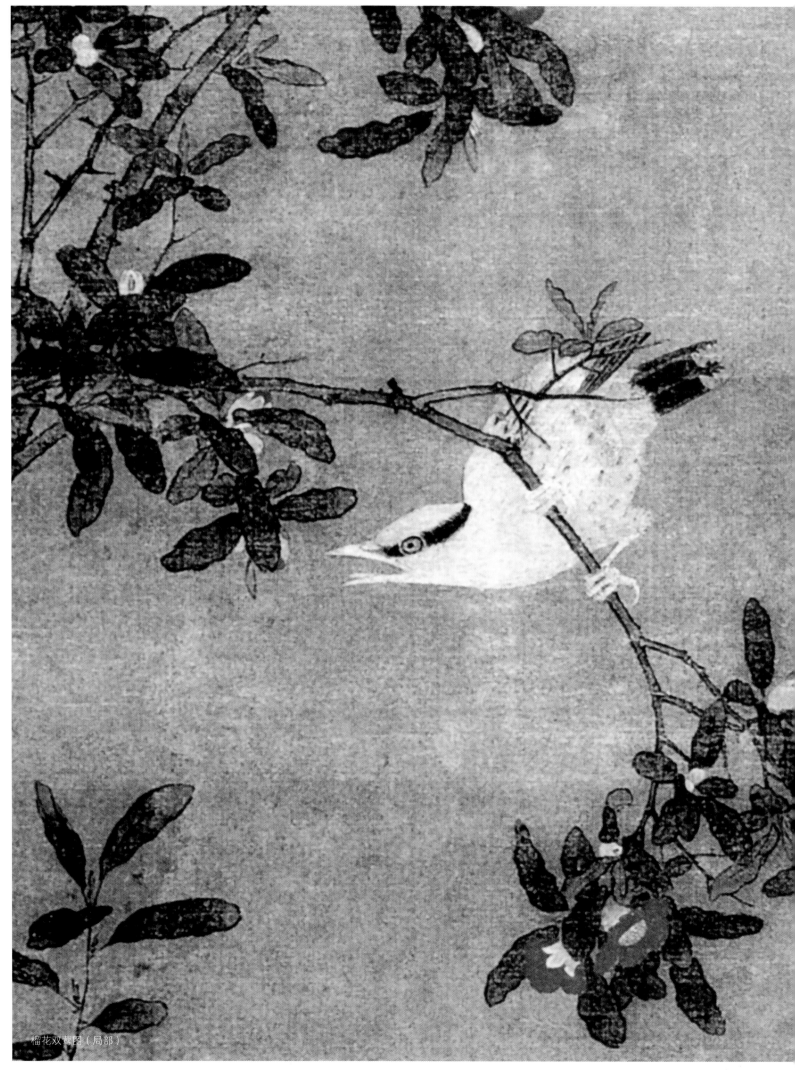

榴花双莺图（局部）

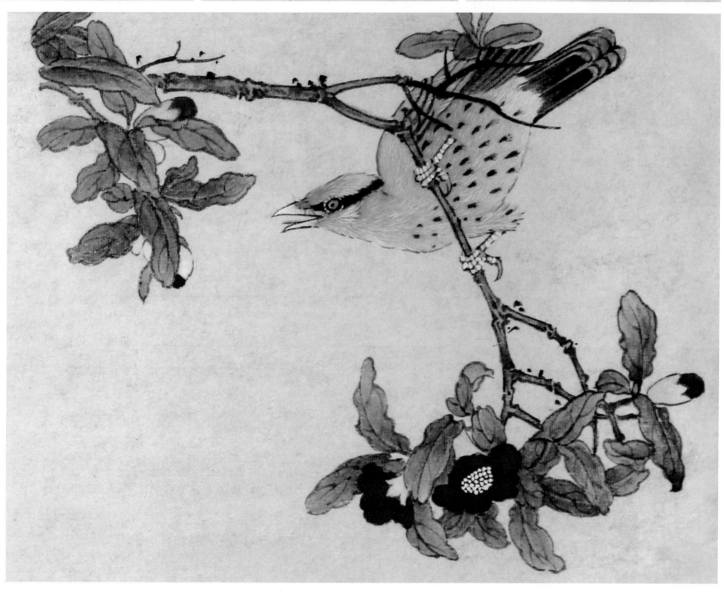

临摹示范

　　浓墨勾皴石榴树枝干，顿挫体现出石榴树皮粗糙的质感；中墨勾叶，通过波折的笔触提按表现叶片边缘起伏，叶脉中间留出浅浅水线；石榴花蒂中墨，花瓣淡墨用笔轻勾；淡墨勾黄鹂鸟，深色点染贯眼纹。

　　淡墨按结构皴擦树皮两边缘，边缘暗中间稍亮；淡墨从叶根向叶尖分染叶片；分染鸟尾及飞羽。

　　赭色罩染树枝；赭石加硃磦由叶尖向内稍加提染，表现泛黄的叶尖，绿色罩染石榴叶正面，注意与叶尖赭红接染自然。汁绿色加淡赭石罩染叶背；白粉提染花蒂尖；藤黄略调赭石从鸟头顶嘴喙和脖颈较深处向后分染。赭黄加硃磦分染鸟尾。白粉染鸟足。

　　稍重色提勾、皴染枝干边缘及转折局部；朱砂平涂花瓣，干后罩染曙红。赭石自花蒂根部提染与白色蒂尖衔接；用白色，自鸟尾向胸腹部分染与黄毛衔接自然。淡墨按鸟腹部转折勾点羽毛及斑纹，然后用浓墨叠加点醒。

　　白粉点虱花蕊；白粉丝出鸟腹尾部绒毛。白粉罩染鸟嘴，干后用硃磦在嘴鼻处稍加分染。硃磦加墨勾出足爪鳞裂。重墨点睛，淡赭墨分染眼眶。

199

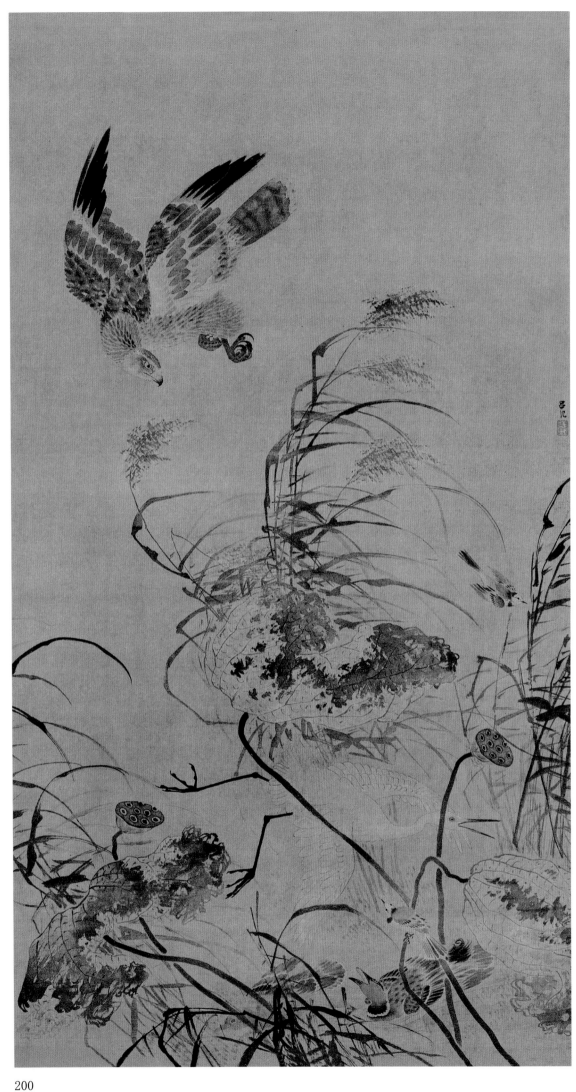

残荷鹰鹭图　吕纪
绢本　设色
纵 190 厘米　横 105.2 厘米
北京故宫博物院藏

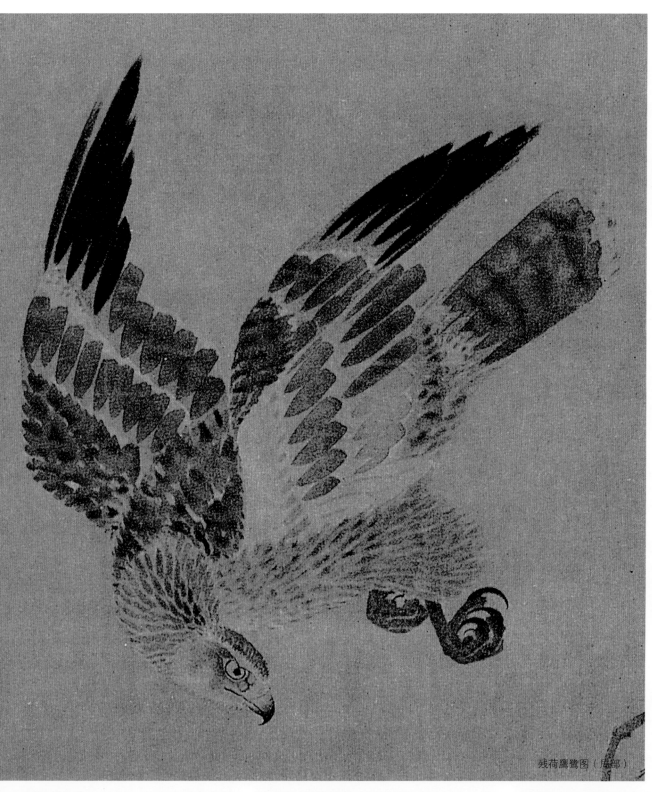

残荷鹰鹭图（局部）

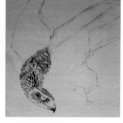

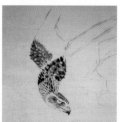

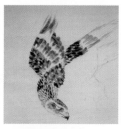

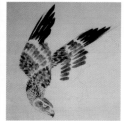

临摹示范

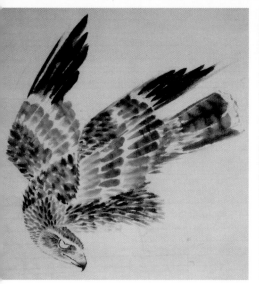

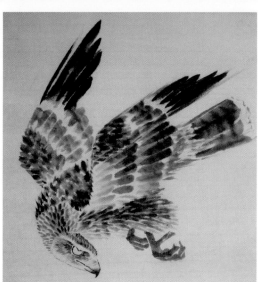

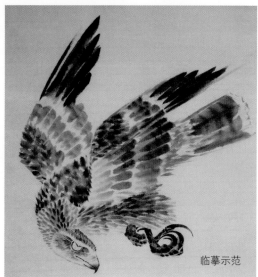

临摹示范

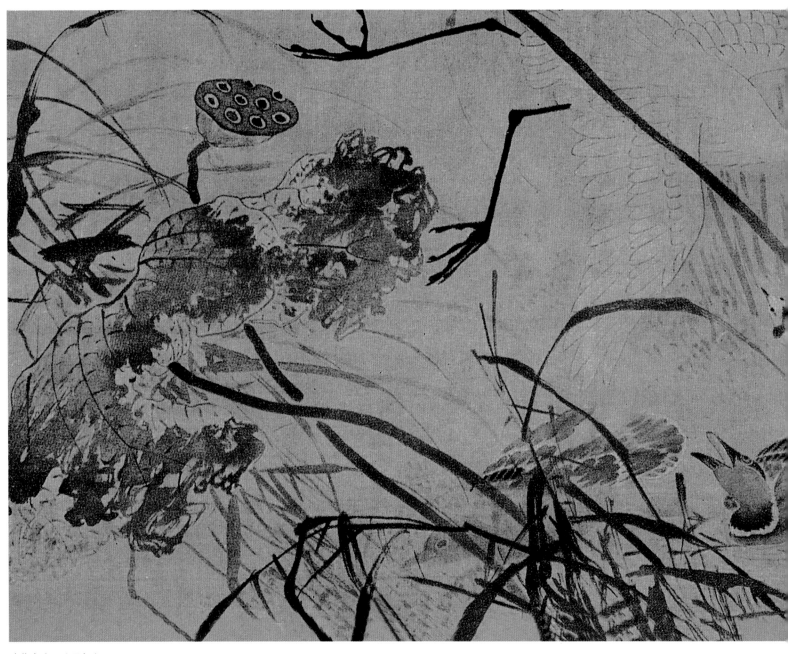

残荷鹰鹭图（局部）

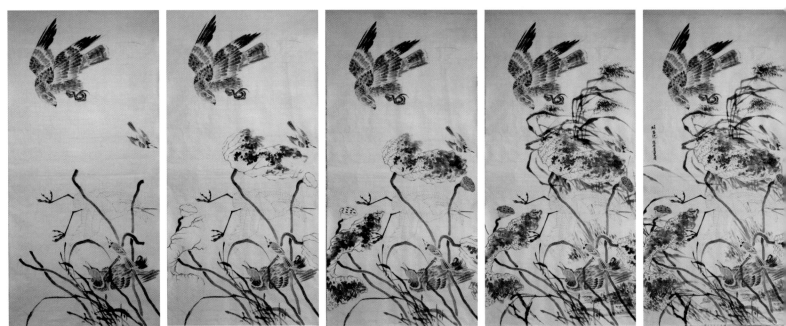

临摹示范

周 之 冕

周之冕（1521～？）明代画家。字服卿，号少谷，长洲（今江苏苏州）人。卒年不详，活跃于万历年间。擅花鸟注重观察体会花鸟形貌神情，及禽鸟的饮啄、飞止等种种动态。善用勾勒法画花，以水墨点染叶子，画法兼工带写，人称勾花点叶法。所作花鸟，形象真实，意态生动，颇有影响。写意花鸟，最有神韵。设色亦鲜雅，家畜各种禽鸟，详其饮啄飞止，故动笔具有生意，又善古隶。特以嗜酒落魄，不甚为世重耳。

技法的使用并不是越复杂越好，只要熟悉掌握其中一两种并能完整准确的表达自己的思想意图也就足够了。周之冕的花卉淡雅清丽很有特色，他善于用勾勒画花，颜色直接点染叶片，后人将这种方法叫作"勾画点叶法"。

群英吐秀图　周之冕
绢本　设色
纵 24.5 厘米　横 600 厘米
南京博物院藏

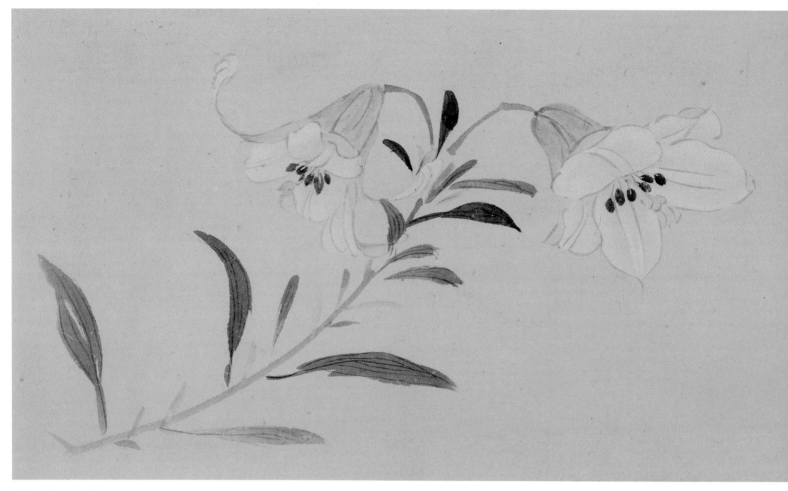

群英吐秀图（局部）

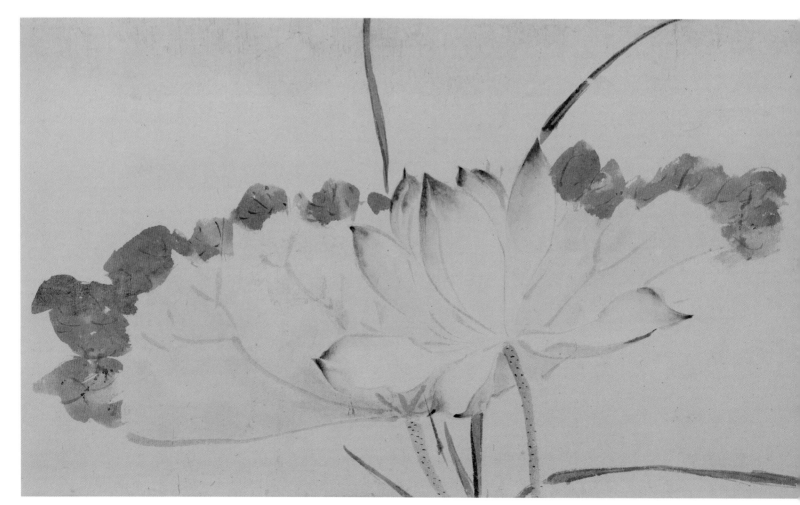

群英吐秀图（局部）

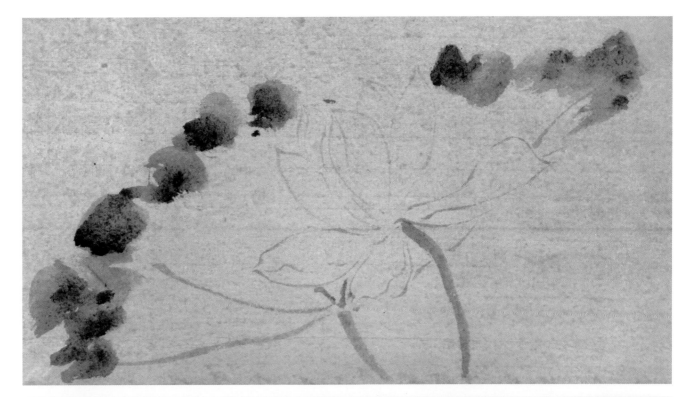

周之冕绘画潇
洒自如，荷花逸笔
草草，纯用写意直
予胸臆。先用淡墨
勾花，笔尖蘸曙红
从荷花瓣尖勾染。
可用极淡白粉水略
染荷花瓣根，注意
与曙红的衔接。

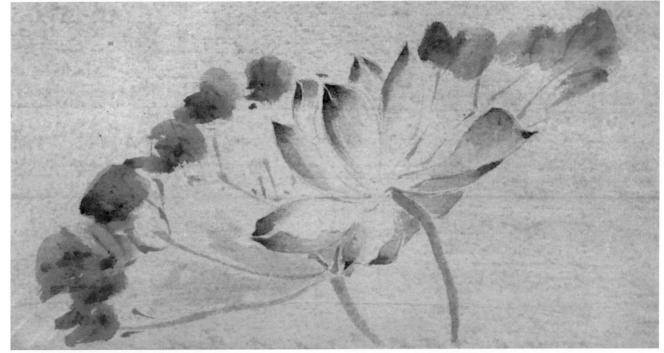

草绿侧锋点写
荷叶叶尖，稍淡草
绿勾勒背面叶片叶
脉。写出荷花叶茎，
点虬叶茎上的小刺，
注意排列规律。

花青蘸淡墨勾
写草叶，顺势勾出
草叶边缘，调淡笔
头余色稍加渲染荷
叶背面，衬托荷花。

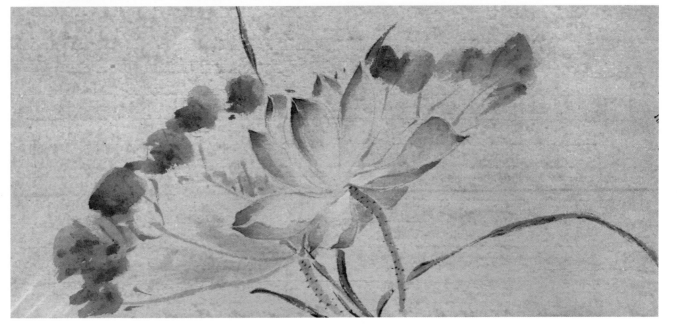

临摹示范

205

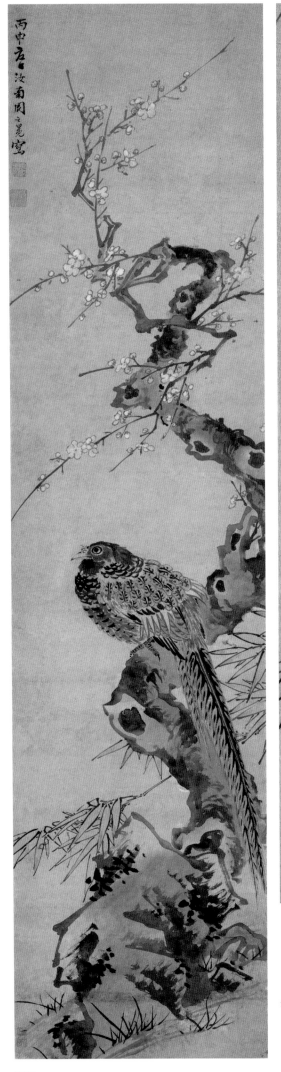

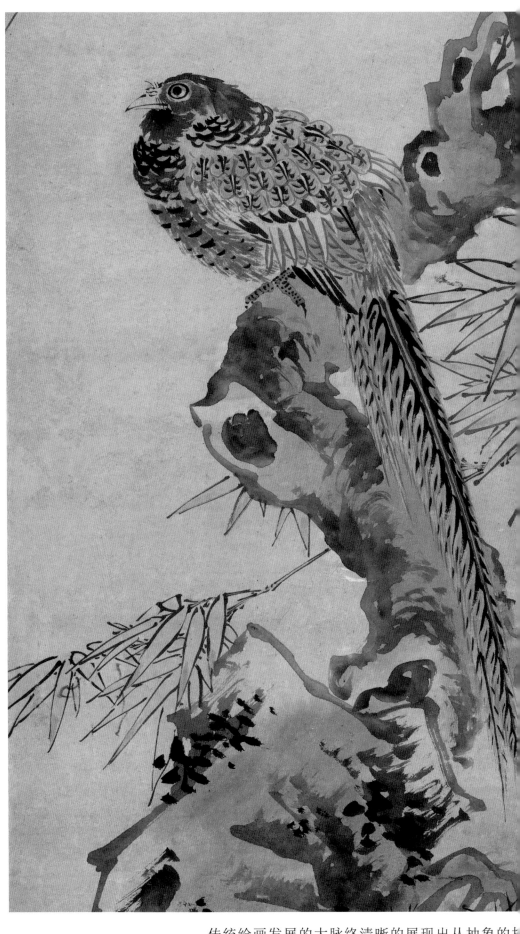

梅花野雉图　周之冕
纸本　设色
纵 134.5 厘米　横 33.6 厘米
辽宁博物馆藏

传统绘画发展的大脉络清晰的展现出从抽象的描摹，到精细入微的工笔，再到抽象思辨后，概括写意的过程。

周之冕这幅《梅花野雉图》所用的笔法，全从工笔中体现。对照宋人画风，对于学习者理解中国画的嬗变过程有重要的参考价值。

 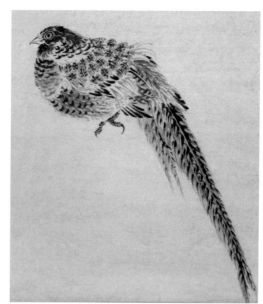

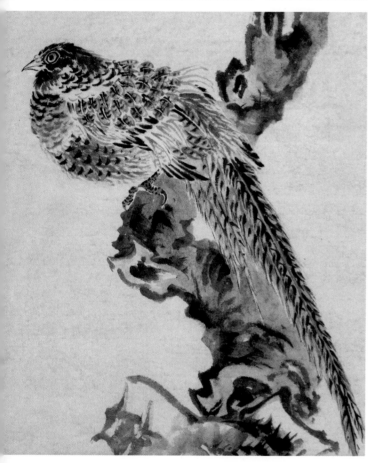 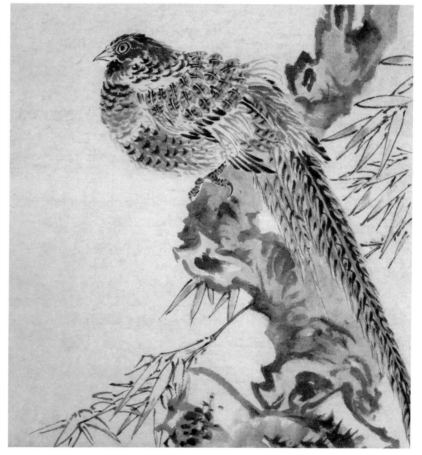

临摹示范

先从雉鸡头部开始勾写，嘴喙、眼眶部分用重墨开始，头、颈及身体的其他部分均是先用淡墨勾勒，不断复笔，按物象特征逐步加重，推导出全貌。

头、颈及面颊的红色，只是将工笔谨严细腻的丝毛法，稍加概括写意，依然是按照结构笔笔衔接表现出来。雉鸡背部的鳞羽，先用淡墨勾勒出轮廓，再用重墨勾写出羽毛翎骨和花纹，笔墨追求书写性，增强其书画意趣。

根据各部分翎毛的特点，调整运用笔墨的形式和节奏，总体以轻松灵动为宜。

"随类赋彩"，国画对颜色的使用基本原则之一是"色不碍墨，墨不碍色"相互增益。对于笔墨来说，色彩是对画面的补充和辅助。色彩运用得当，画面容光彰焕。否则如同东施效颦，反而不美。

中侧锋结合，勾写、皴染梅花枝干。边缘轮廓勾出后，运用笔墨的浓淡变化，侧笔皴擦出树干阴阳转折起伏，皴擦时笔触要清楚，不宜漫漶模糊。淡墨勾花，白粉点染花瓣，赭色点乩梅花花蒂。

中锋勾写出竹枝、竹叶。赭色点染竹叶叶尖。勾勒石块运笔与梅干略有区别，以方折笔法为主，褶皱皴劈后赭墨渲染石面，重墨点苔提醒。

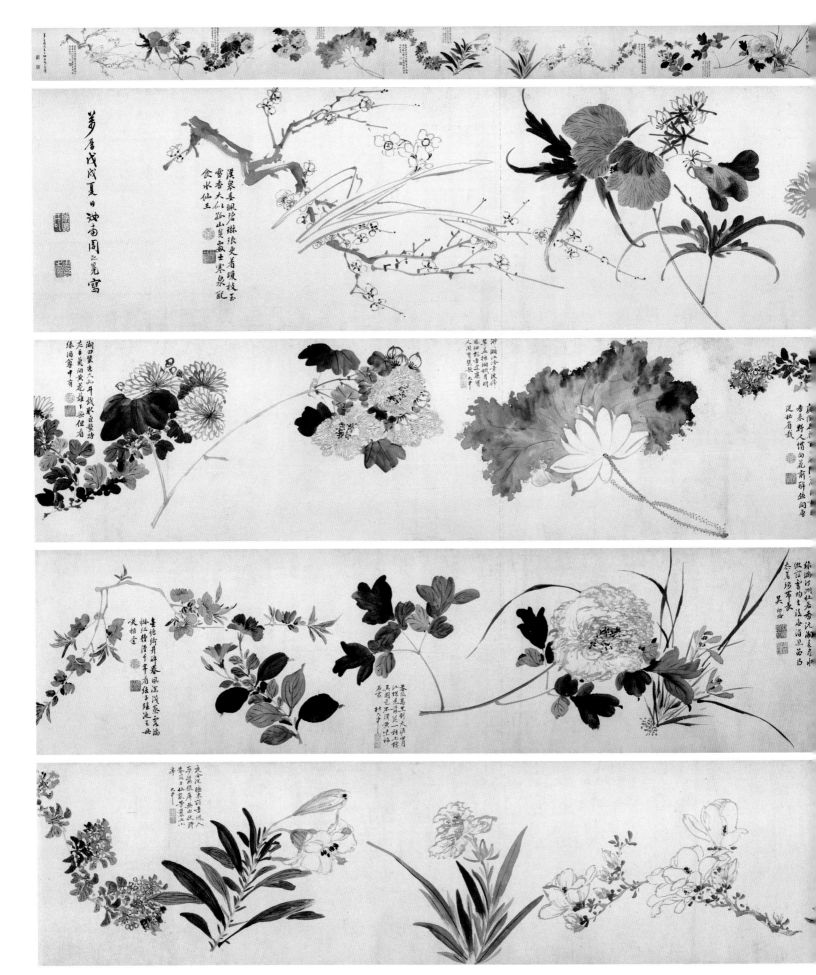

仿陈道复花卉图　周之冕
纸本
纵 25 厘米　横 563 厘米
天津博物馆藏

蓝 瑛

蓝瑛(1586～1666),明末画家。字田叔,号蝶叟、石头陀,钱塘(今浙江杭州)人。擅画山水,早年笔墨追摹唐、宋、元诸家,对黄公望究心尤力。其青绿山水,仿张僧繇没骨法,鲜艳夺目。中年遂自立门庭,颇负时誉。兼工人物、花鸟,有"后浙派"之称。亦称"武林派"。传世作品有《红树青山图》《寒香幽鸟图》《梅花书屋图》。

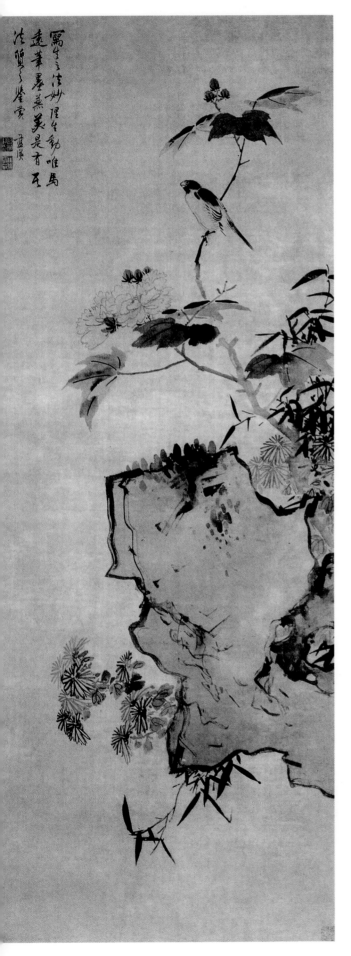

拒霜秋鸟图　蓝瑛
绢本　水墨
纵 163.9 厘米　横 62.3 厘米
上海博物馆藏

【作品解读】

　　湖石横伸,一枝芙蓉从石后斜出上挺,枝上伫立一只蜡嘴鸟;石旁幽草数枝,伴着两丛秋菊。

　　此图聚于右侧而感平稳,湖石以枯淡之笔勾勒,稍加墨苔;花朵用淡墨双勾;叶子以适度的水墨,侧笔横超,再用深墨勾出叶茎。枝上的蜡嘴鸟,墨彩醒目,栩栩如生。

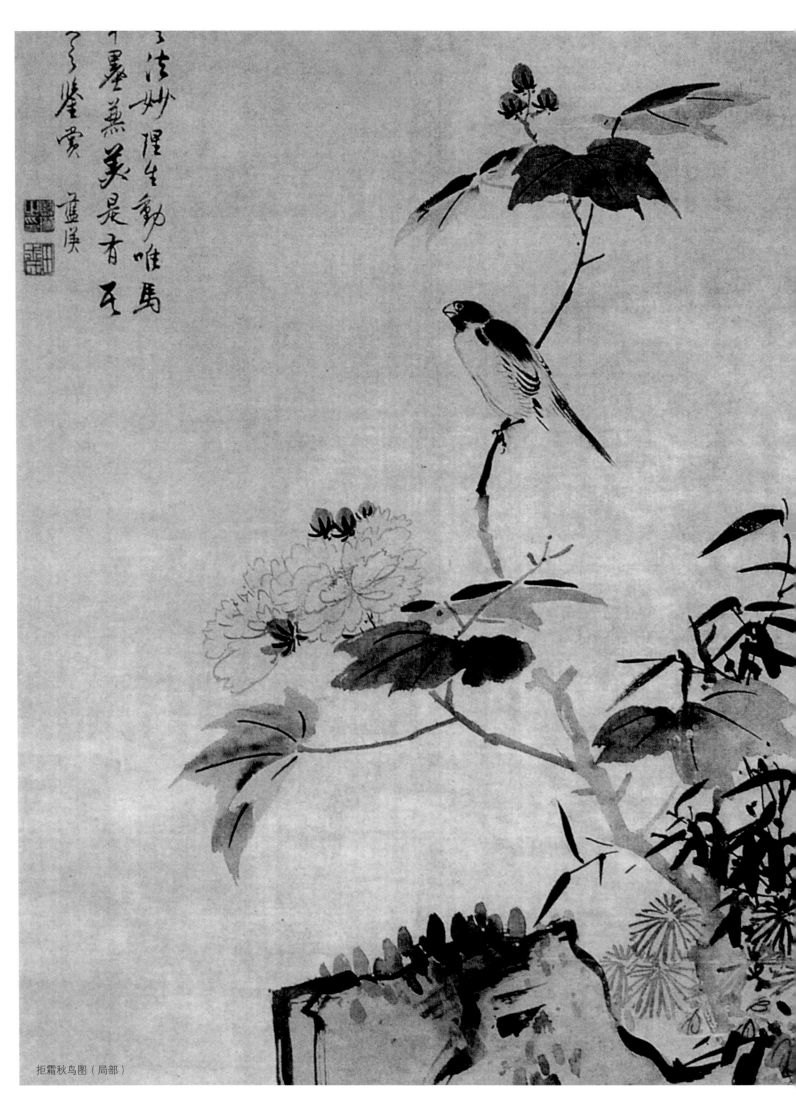

拒霜秋鸟图（局部）

大凡后世有所建树的名家，除了天资俊逸者，基本都经历过三个时期。初期以宋元绘画为蓝本，从某家某派入手研习，继而如蜜蜂采蜜旁征博引，上下求索开阔眼界；中期以后，在学习前人技法理论的基础上，尝试打破原有桎梏另立门户；晚期人书皆老，反身观照融汇所学，用笃定从容之心态，反映自己的真情实感。这种成熟规律建立在持之以恒的决绝和一如既往地初心之上，戒除焦躁循序渐进而成，足以对后学有所启发。

勾画腊嘴鸟眼眶和嘴喙后点睛，按小鸟羽毛走向结构依次点写头顶、背部，勾勒翅膀飞羽，胸腹轮廓、足爪及尾羽，注意墨色和用笔的变化。

浓墨写出小鸟足下芙蓉花枝，侧锋"介"字用笔画叶，浓墨勾筋。正面叶浓，背面叶淡，加以区分。

草书飞白笔法干笔勾皴石块，注意石块块面关系的变化和笔法的转换，皴擦表现石面皱褶沟壑，墨色重，转折方硬，与芙蓉主干笔法墨色不同。（"荷叶皴"是蓝瑛常用皴法，学习时能与其山水作品加以对照最好）

分浓淡墨块皴写石皴褶皱阴暗面；中锋淡墨分别勾出芙蓉花和菊花花头。两种花卉质地不同，芙蓉花墨色淡，线条柔软多转折起伏。菊花为表现其凌霜傲雪的品质，墨分浓淡用富于弹性的线条表现前后花头。

菊叶较肥厚侧锋写出，水分略大于花头；用浓墨写出湖石背后竹叶，通过墨色对比拉开前后距离。

硃磦点染芙蓉花心；赭黄勾染菊花花头。菊花花头勾染毛笔蘸色后，先从花心内瓣依次勾染，至外圈花瓣颜色逐渐变淡。这种方法也是画家通过观察写生总结出符合自然物理和运笔规律的一种技巧。

大笔触饱蘸赭墨，侧锋画出湖石块面后浓淡墨点苔。

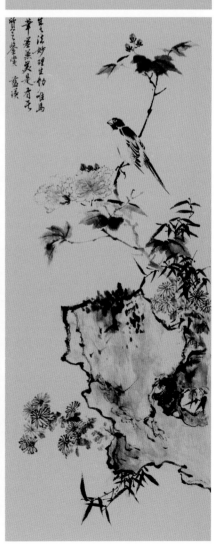

临摹示范

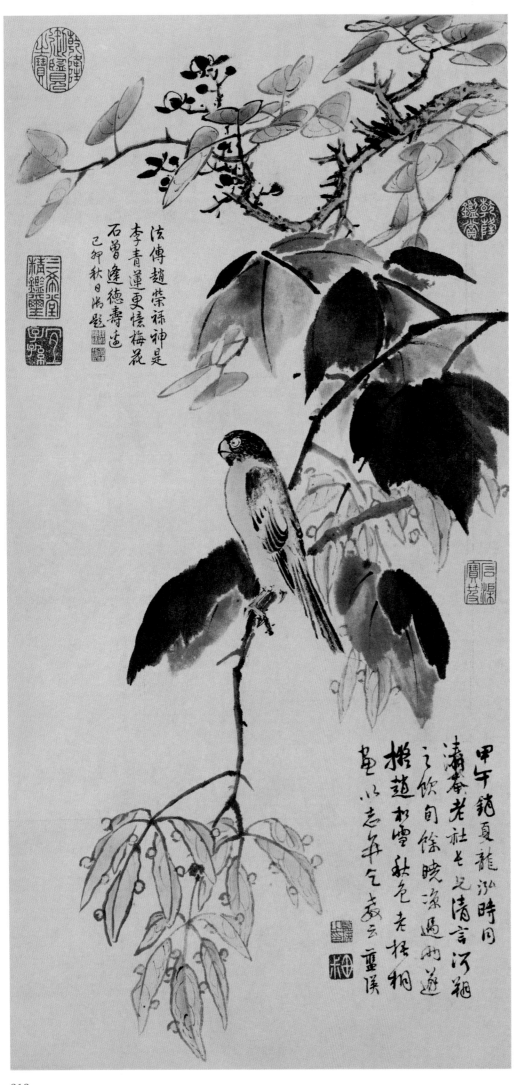

秋色梧桐图　蓝瑛
绢本设色
纵 65 厘米　横 32 厘米
北京故宫博物院藏

扫码看教学视频

陈 洪 绶

陈洪绶（1599～1652），明末清初书画家、诗人。字章侯，幼名莲子，一名胥岸，号老莲，别号小净名，晚号老迟、悔迟，汉族，浙江绍兴府诸暨县枫桥陈家村（今诸暨市枫桥镇陈家村）人。陈洪绶去世后，其画艺画技为后学所师承，堪称一代宗师，名作《九歌图》（含《屈子行吟图》）、《〈西厢记〉插图》《水浒叶子》《博古叶子》等版刻传世，工诗善书，有《宝纶堂集》。

杂画图册之兰花柱石图　陈洪绶
绢本　设色
纵 30.2 厘米　横 25.1 厘米
北京故宫博物院藏

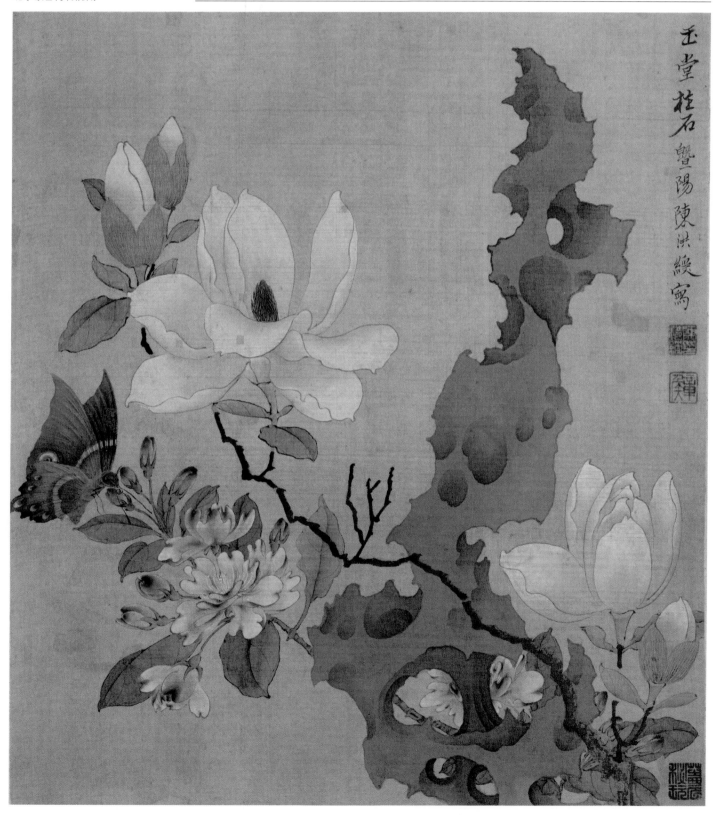

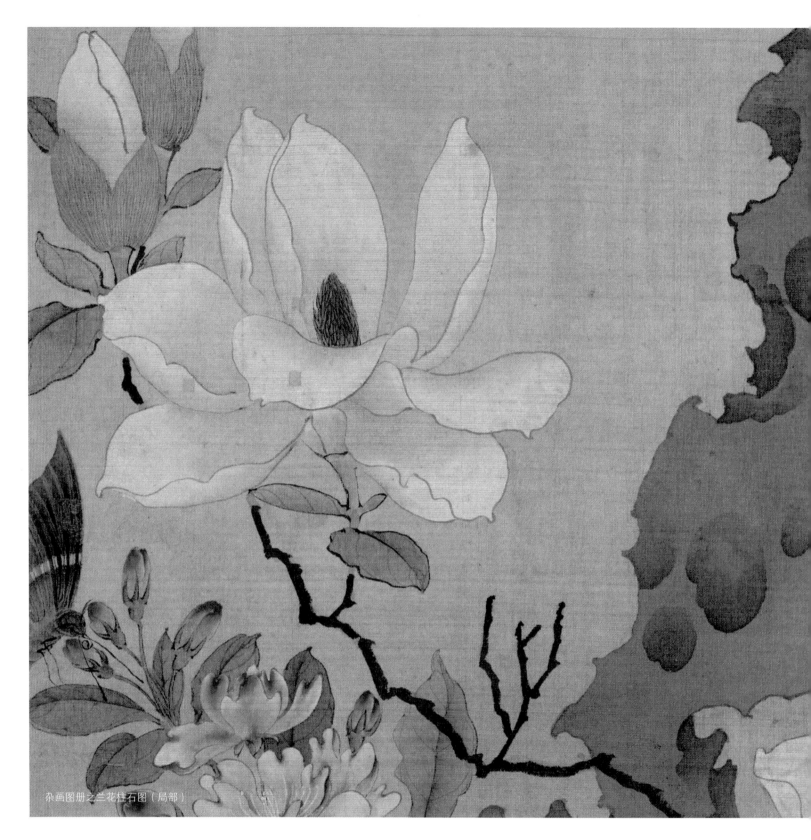

杂画图册之兰花柱石图（局部）

前景玉兰枝干墨色最重虬屈如铁，淡墨中锋勾玉兰花，花头饱满、花瓣圆润，边缘波折翻转线条流畅。叶片花蒂花萼用比花瓣稍重的墨色予以区分；湖石线条节奏转换较多，转折刚硬，部分石窝石穴的轮廓线略重于湖石边缘；细笔按质感不同勾勒海棠；蝴蝶笔法线条纤细轻快。

白粉由花瓣瓣尖向内分染至三分之一处即可，玉兰、海棠同理；淡墨按勾好的线条和物象关系分染湖石、蝴蝶、玉兰花蕊和花蒂。

注意，在花鸟画中一旦出现昆虫动物，这些生物就立刻成为画面的情趣焦点和画眼，刻画时需加倍用心。

汁绿罩染所有花叶打底。汁绿由玉兰花瓣瓣根向花瓣尖接染。红紫（曙红调少许酞青蓝）勾染玉兰花蕊。赭黄罩染玉兰花蒂；黄赭由海棠花瓣瓣根向花瓣尖接染。曙红加胭脂提染海棠花瓣瓣尖局部；海棠叶用花青绿渲染，以叶脉为界左右区分阴阳；赭色染枝干；中黄、曙红勾染蝴蝶翅斑，花青调三绿罩染翅斑其他部分。

湖石孔窍花青统染后，用赭石加少量花青整体罩染。叶脉、蝴蝶及湖石部分线条复勾稍加明确。

214

艺术的学习除了后天的努力勤奋，关键还要看天赋，号称"明三百年无此笔墨"的陈洪绶就是这种天赋异禀的画家。据载陈洪绶随蓝瑛学画后，蓝瑛赞叹他说："此天授也"。最后竟然觉得在人物画上不如陈洪绶，从此立誓不再画人物。又说："使斯人画成，道子、子昂均当北面，吾辈尚敢措一笔乎！"

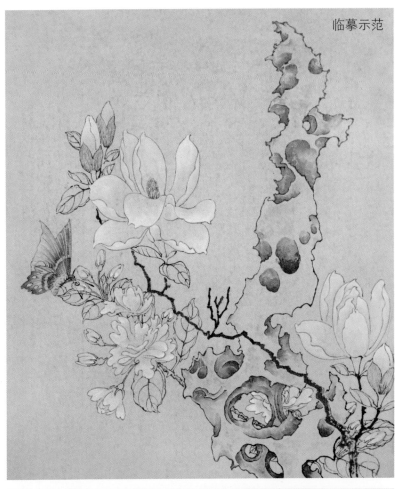
临摹示范

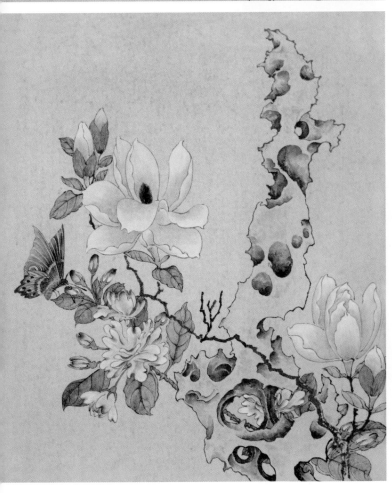
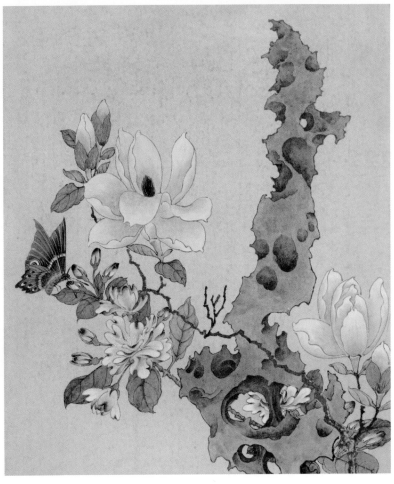

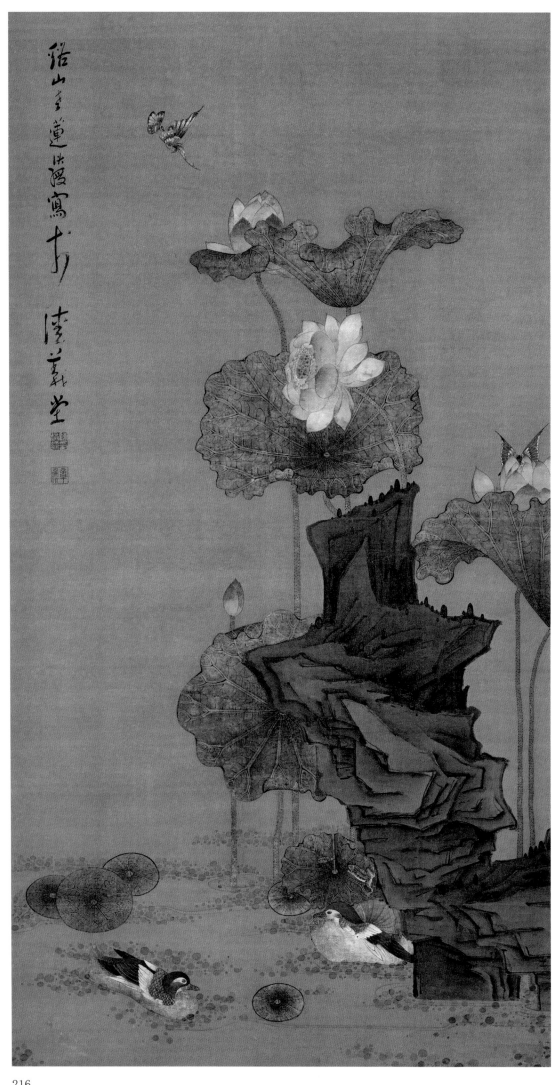

荷花鸳鸯图　陈洪绶
绢本　设色
纵 183 厘米　横 98.3 厘米
北京故宫博物院藏

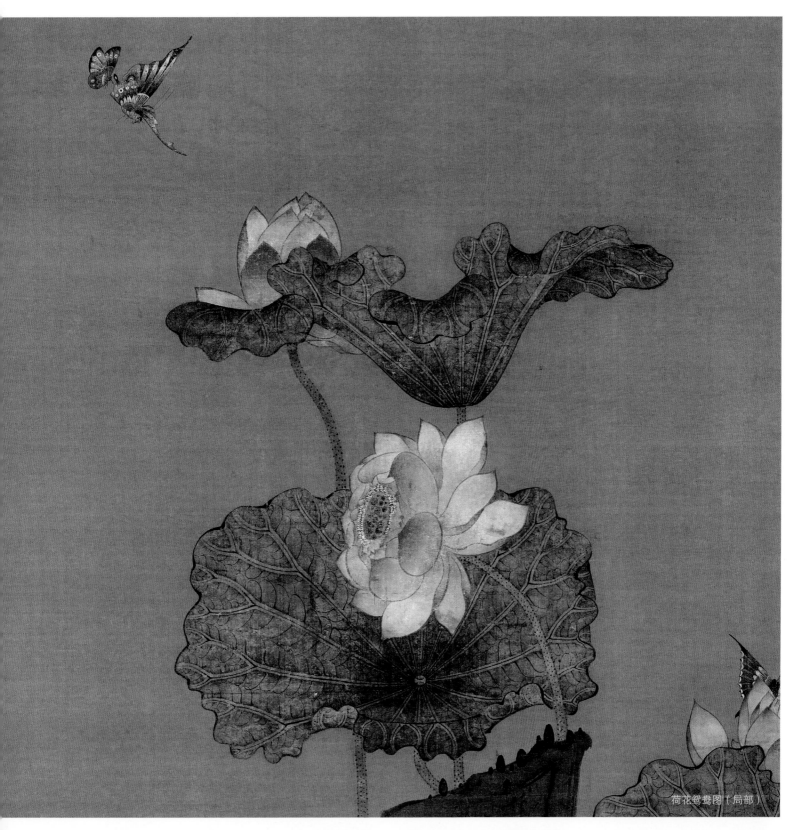

荷花鸳鸯图（局部）

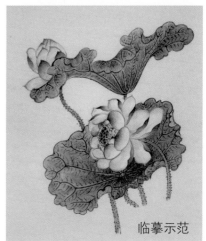

临摹示范

荷花鸳鸯图（局部）

陈洪绶善制版画插图，笔下物象绡抽象变形，画风装饰效果明显，很多后世名家造型受其启发影响。

变形后的蝴蝶，展开三角形的翅膀，主骨直线挺拔向上好似旗杆，边缘的波浪线如同迎风招展旗帜，仅这两条边线就对比体现出飞扬的动态。侧面的翅膀主骨如同顶风受力，拉满的弓背，边缘的曲线像狂风中猎猎的旗帜，与三角形面对观众的翅膀相互呼应。概括变形的两片翅膀主次分明，造型简洁，意味隽永。

随翅膀张开的受力方向勾勒翅脉，点、线、皴、染交错使用。

淡墨层层积染，区分明暗色彩的变化。淡赭色，淡硃磦分别分染翅膀颜色。白粉提染翅膀上的花纹。

临摹示范

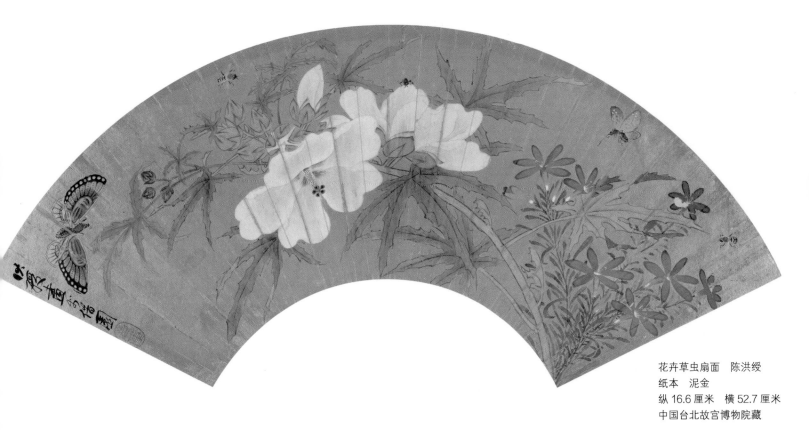

花卉草虫扇面　陈洪绶
纸本　泥金
纵 16.6 厘米　横 52.7 厘米
中国台北故宫博物院藏

临摹示范

　　"怀袖雅物"扇面是中国画重要的艺术形式之一。明代以后，几乎所有画家都在折扇上进行过创作，晚清到民国这一时期，扇面创作风尚更是如日中天。

　　扇面主体一支蜀葵，杂辅野菊几朵、上部飞跃着两只蝴蝶和三只蜜蜂。先用淡墨勾勒蜀葵花瓣，墨色稍加区分画出花蕾和叶片、茎秆等。

　　绘画过程中用色、用墨并不是越多越浓越好，越厚越好。所谓"疏可跑马，密不容针"这句话理解的关节全在对比，疏、密是对立的一个整体，没有疏就没有密，反之亦然。蜀葵花边缘白色较浓，瓣根逐渐变淡，一片花瓣，通过这种适度的对比，既体现出轻薄柔软透亮的质感，又暗含着疏密对比合理适度运用后的统一。初学者在此处多加体会，即可避免刻板、僵腻的毛病。

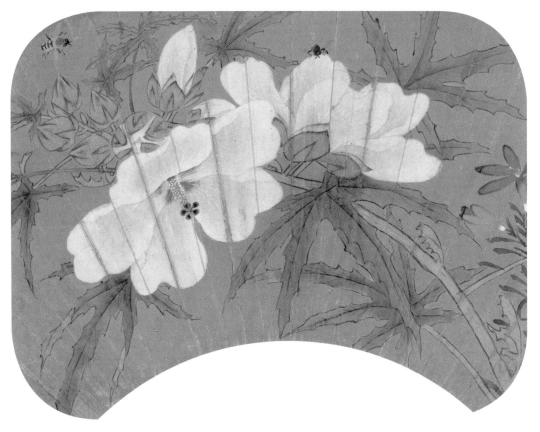

花卉草虫扇面（局部）

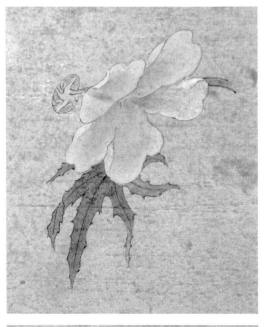
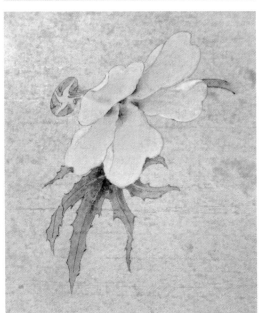
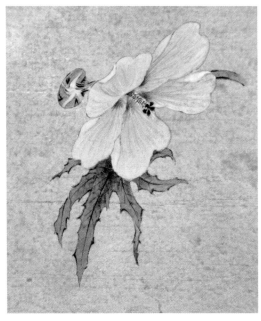

临摹示范

　　这里主要说一下蜀葵的画法。花头勾好后淡白粉由花瓣尖向瓣根分染，注意花瓣翻折的边缘颜色稍重，颜色不可一次画厚，需淡染多次逐渐叠加。

　　胭脂色由花瓣根向外分染，面积不宜太大。赭墨色染花蕊蕊柱，胭脂五瓣点画雄蕊蕊头，干后重墨叠加点瓩蕊头留出胭脂边缘部分。

　　淡白粉、胭脂色勾勒花瓣瓣脉，用笔要轻灵松动，按花瓣起伏用线，更好体现花瓣轻柔的质感。

　　花青墨从叶片根部向叶尖分染多次，层次画够后，嫩绿加三绿罩染叶片正面。赭色提染背面叶尖，罩染赭黄。

王 维 新

生卒年不详，明代画家。字仲鼎，江苏苏州人。擅画花鸟。

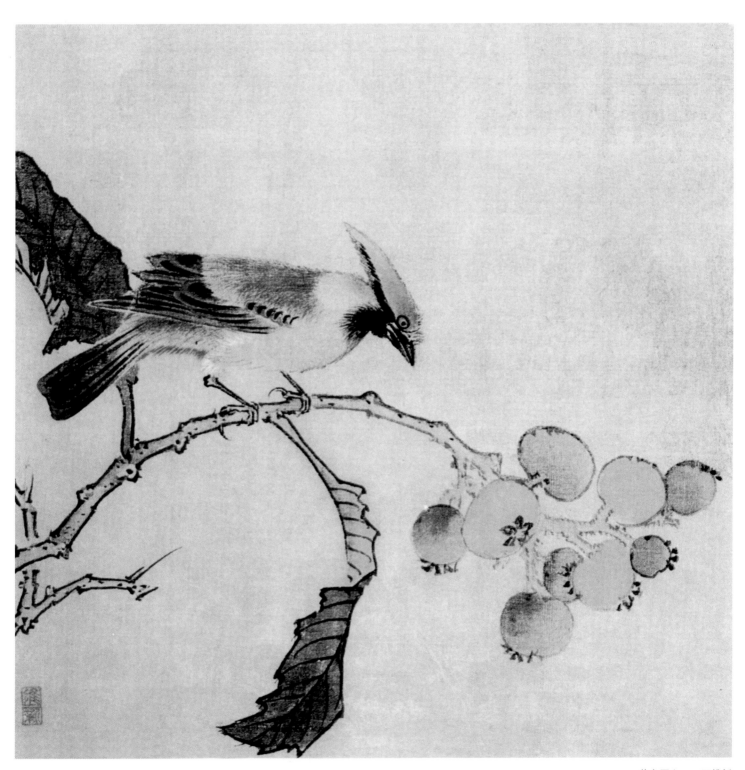

花鸟图之一　王维新
册页　绢本　设色
纵 24 厘米　横 24.2 厘米
南京博物院藏

【作品解读】

　　此花鸟图册共十页，全册以小写意花鸟技法写生，设色清丽淡雅。花果多以双勾法绘出，结合水墨填彩敷色。鸟禽飞蝶刻画较为细致，兼工带写，勾画入微，灵动而富有生气。画面多疏朗秀逸。此为其中之一。

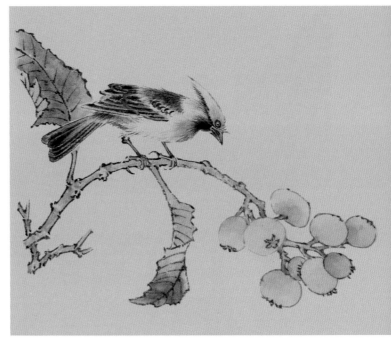

临摹示范

随着时代推移，以文人为主流的画家群体对绘画的理解也在发生着悄然变化，在创作中的直接反映是用笔用墨越发轻松，小写意画风逐渐多了起来。

浓墨勾出鸟嘴、眼，擦丝贯眼纹及下颌黑色细毛。淡墨虚线勾鸟身体轮廓，翅尾、足用长线条；重墨勾枇杷树枝，注意用笔节奏。中锋勾出树叶翻转的姿态。淡墨圈枇杷果，浓墨五瓣点果头。

淡墨擦染出小鸟头、背绒毛层次，分染翅、尾羽毛；花青墨分染枝干、树叶和枇杷果。树叶背部不染，叶面整体区分明暗通过分染拉开枇杷果的层次。

淡花青墨分染、统染鸟嘴及贯眼纹、下颌的黑色羽毛。砗磲丝染太平鸟头顶，颜色逐渐过渡变淡。赭色分染、统染鸟胸腹及背部，背部色浓，胸腹部色淡；中黄罩染枇杷。

浓墨点睛。砗磲点染鸟翅、尾尖红斑。白色劈丝足腹底部浅色绒毛，注意与腹部颜色的衔接；赭墨罩染树枝。赭绿染叶背淡花青统染叶面。

华嵒

华嵒（1682～1756），清代画家，原名德嵩，字秋岳，福建上杭人，另新罗山人、布衣生、白沙道人、离垢居士等，老年自喻"飘篷者"。工画人物、山水、花鸟、草虫，脱去时习，力追古法，写动物尤佳。善书，能诗，时称"三绝"，为清代杰出绘画大家。

他的中晚年一直频繁往来于杭州、扬州，以卖画为生。在扬州他结识了金农、高翔、李鲜、郑板桥及盐商巨子马曰琯、马曰璐兄弟，彼此交流切磋，诗画酬答，使其绘画修养得到多方面的拓展，成为扬州画派的代表人物之一。

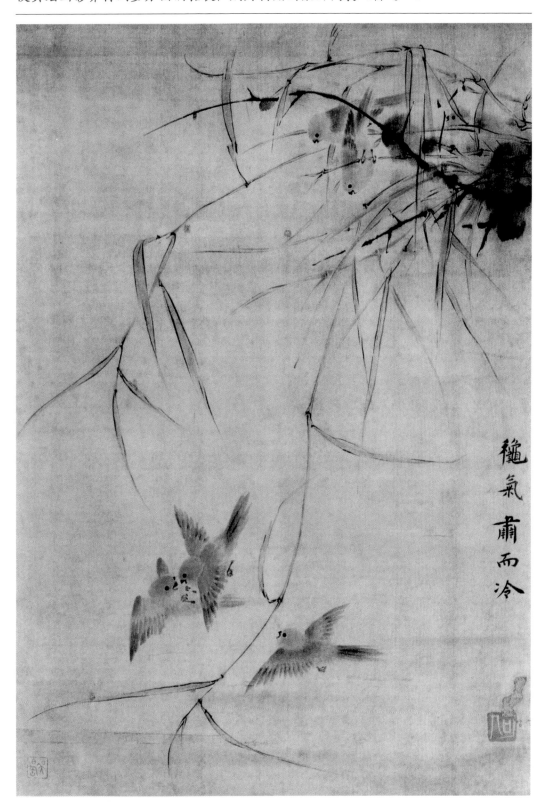

【作品解读】

此花鸟屏共三幅。这是其中之一，荒草之中，几只小雀正探头张望，下有三只小雀正翻飞争斗。用笔简括，却笔笔传神，纵横豪宕，机趣天然。

野田黄雀图　华嵒
绫本　设色
纵 55 厘米　横 37.5 厘米
南京博物院藏

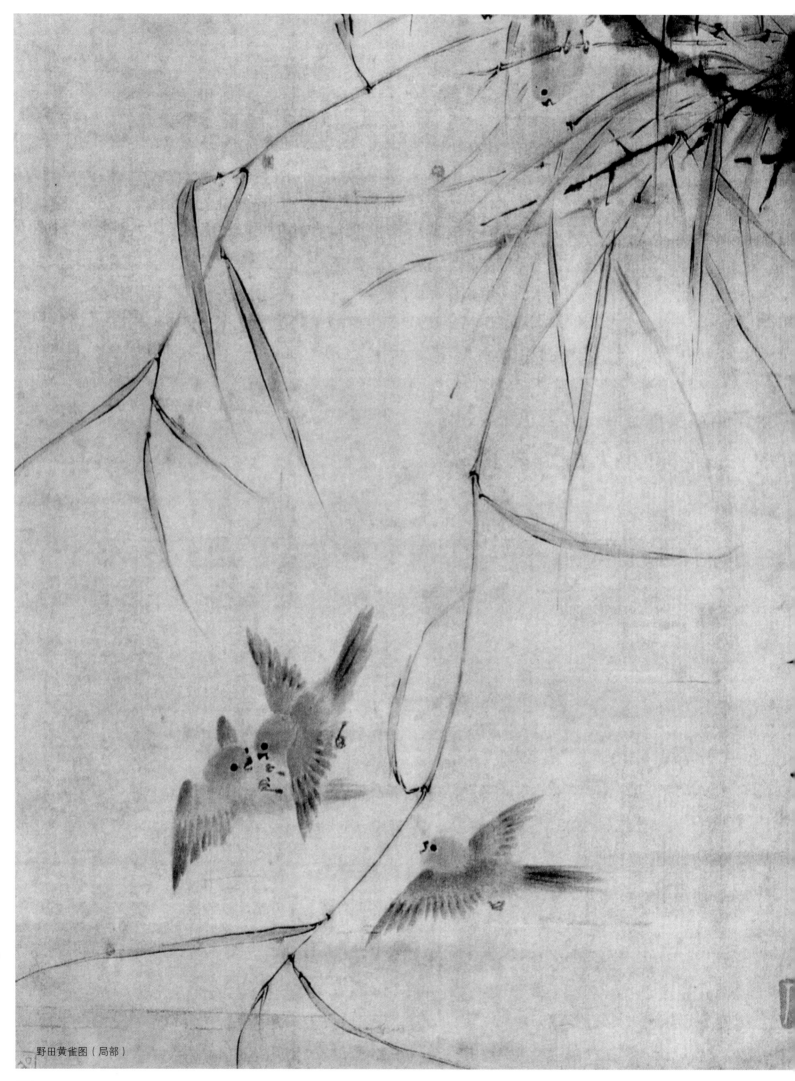

野田黄雀图（局部）

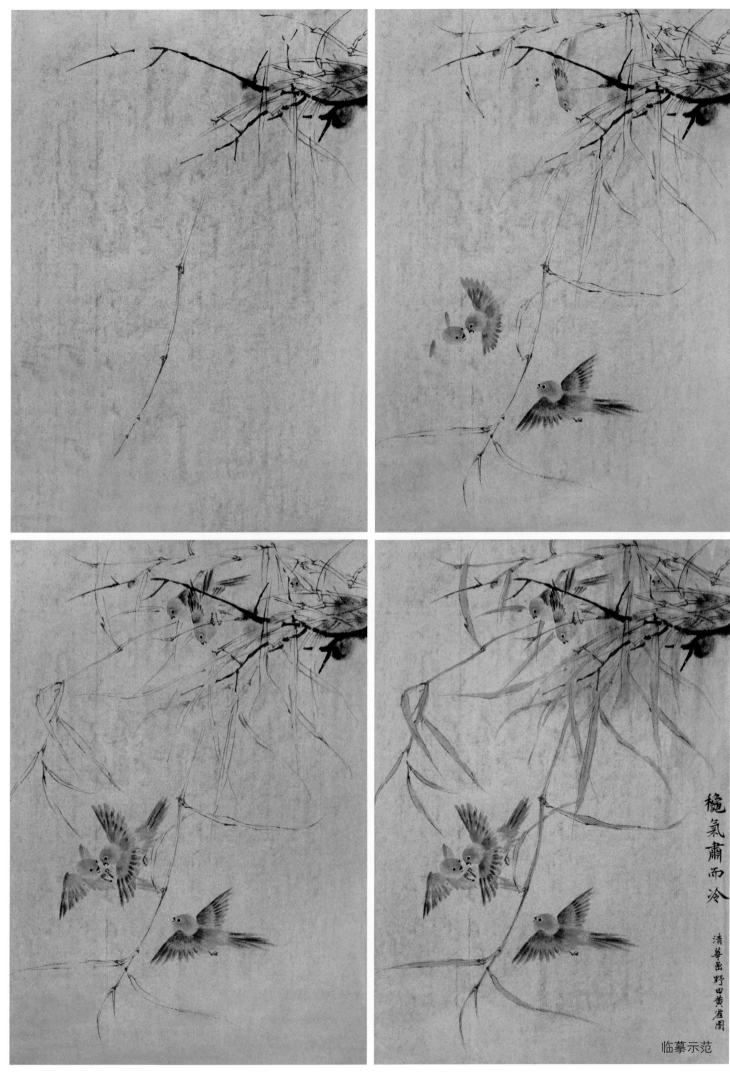

秋氣蕭而冷

清華畫

野田黃雀圖

临摹示范

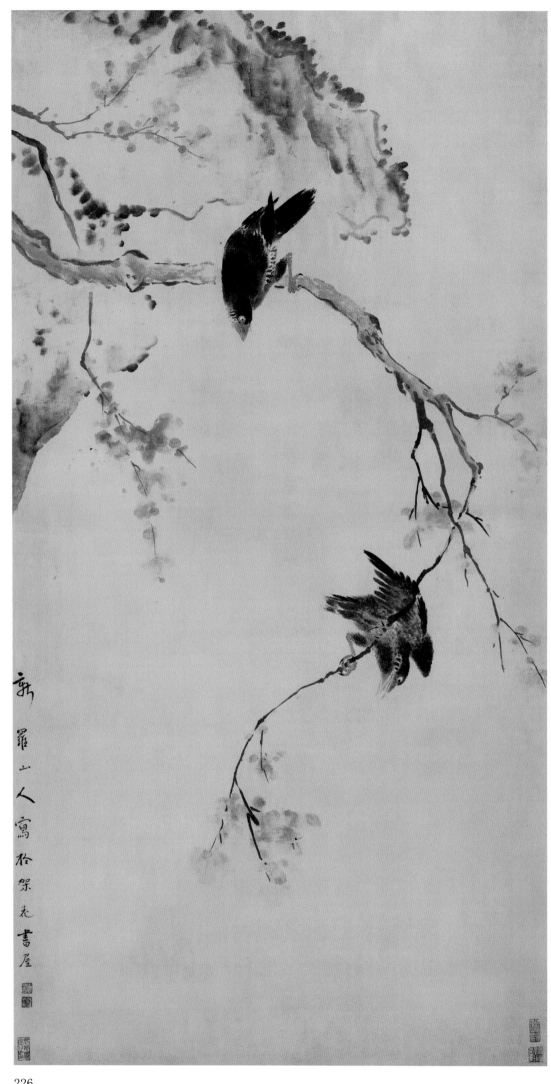

鸲鹆双栖图　华喦
纸本　设色
纵 135 厘米　横 70 厘米
辽宁博物馆藏

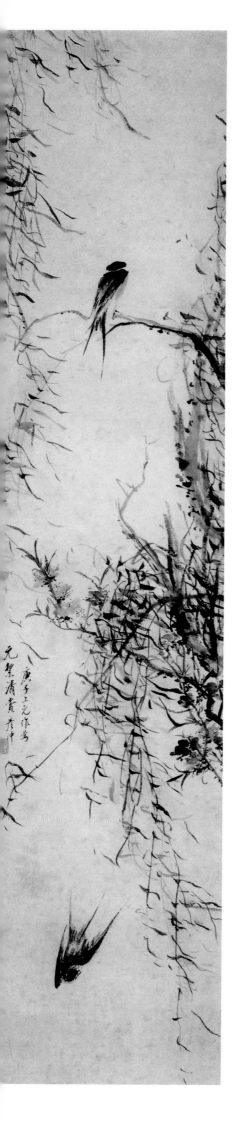

刘彦冲

刘彦冲 (1807～1847)，清代画家。初名荣，字咏之，四川铜梁人，侨寓江苏苏州。朱昂之弟子。工诗文，善绘事，山水人物花卉师古有深造。传世作品有《柳燕图》《群峰秋翠图》《松阴高士图》等。

桃柳双燕图　刘彦冲
纸本　水墨
纵 136.5 厘米　横 31.8 厘米
上海博物馆藏

【作品解读】

此画以柳、桃及双燕为题，写春天桃红柳绿之景。画中柳干桃枝皆以水墨粗笔写成。桃花取没骨法淡墨晕染。用中锋描作柳叶，墨色浓淡、干湿相得益彰，用笔似乱非乱，似断非断，将垂柳飘曳飞扬的风姿表现得淋漓尽致。图中二燕，一动一静、一上一下，使画面空灵淡宕之间，又具动感神韵。

临摹示范

任 伯 年

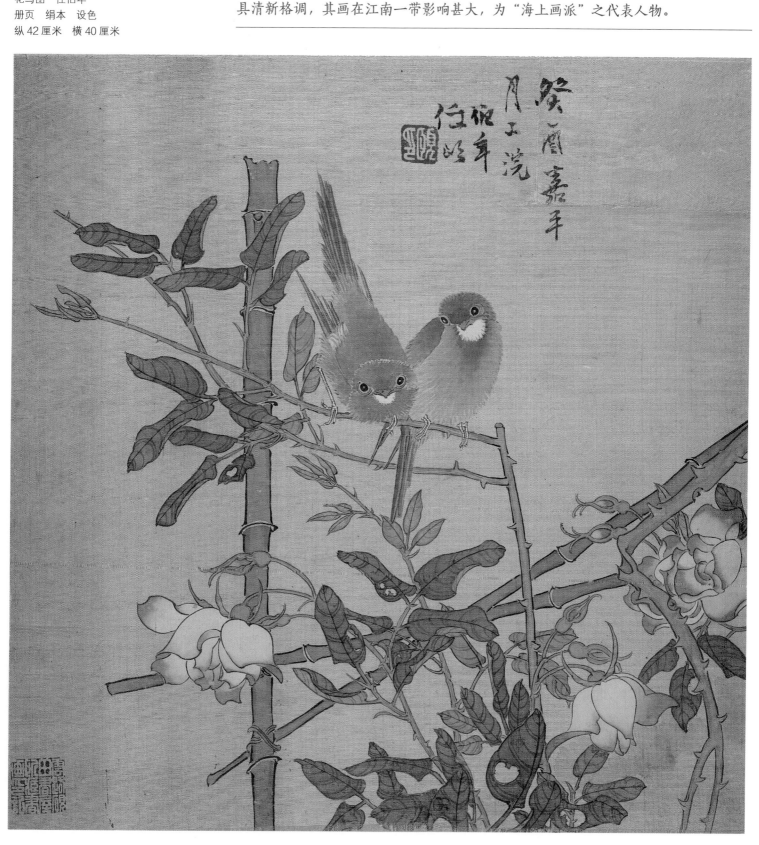

任伯年(1840～1895)，清代画家，初名润，字小楼，后改字伯年，浙江山阴（今绍兴）人，寄寓浙江萧山。父鹤声，字淞云，工写照；伯年幼时曾得父指授。后遇任熊，被收为弟子，继从任薰学画。擅画人物、花卉、翎毛、山水，尤工肖像，取法陈洪绶、华嵒，重视写生，勾勒、点簇、泼墨交替互用，赋色鲜活明丽，形象生动活泼，别具清新格调，其画在江南一带影响甚大，为"海上画派"之代表人物。

花鸟图　任伯年
册页　绢本　设色
纵 42 厘米　横 40 厘米

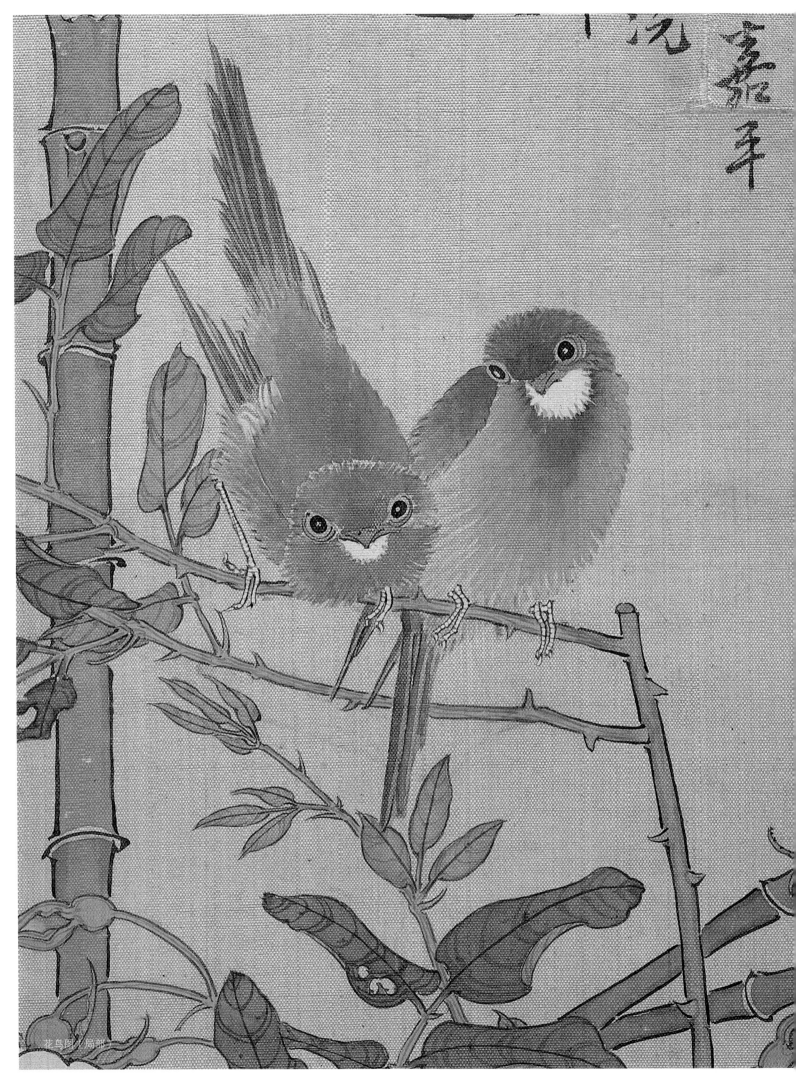

花鸟图（局部）

任伯年，天才画家，海上画派代表人物，深谙传统绘画底蕴，早年接触过西洋水彩画，作品雅俗共赏，近代介绍其生平画作的著述数量浩繁，影响巨大。临习任伯年的作品，是当代初学者入手学习中国画技法的最佳门径之一。

任伯年线描功力十分深湛，对画面构图、线条线质的起止、穿插、组织以及整体节奏、韵律等的把握精熟，艺术造诣令人拜服不已。

运用符合物理，虚实长短不同的线条勾起白描画稿。学习者要对照原作、范画和前面介绍过的同类作品仔细揣摩。

白粉平涂花头。点染小鸟下颌白毛，注意用笔规律；赭墨分染花篱竹枝；汁绿罩染玫瑰叶，花青分染叶片正面。

黄赭点染小鸟背部羽毛，淡赭褐点染小鸟腹部羽毛。小笔触衔接排列，由于笔头含蓄水分、墨色的逐渐减少颜色由浓变淡，如果一次没有画足可以再次衔接复笔。小鸟背部颜色稍重于胸腹部。依次用淡墨、浓墨勾染飞羽和尾羽；赭色罩染花篱竹竿；赭石略加胭脂分染叶尖及叶片虫蚀的孔洞周围。曙红自花瓣尖向下分染，面积不宜过大。

黄赭统染鸟背。白粉提染翅尖白色羽毛。浓墨勾画眼珠。淡赭褐点染鸟嘴及眼眶，在前面染好的鸟爪上勾出鳞裂；淡花青罩染玫瑰叶正面。

临摹示范

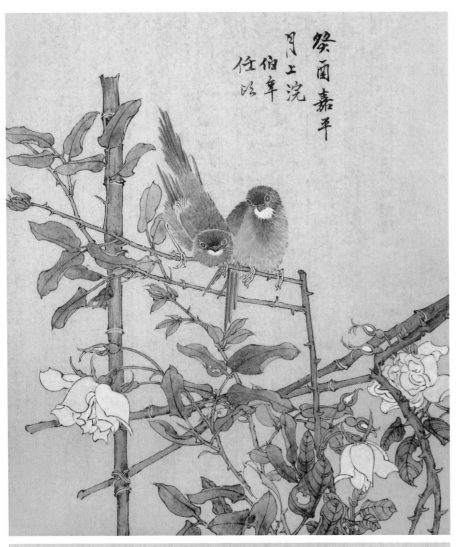

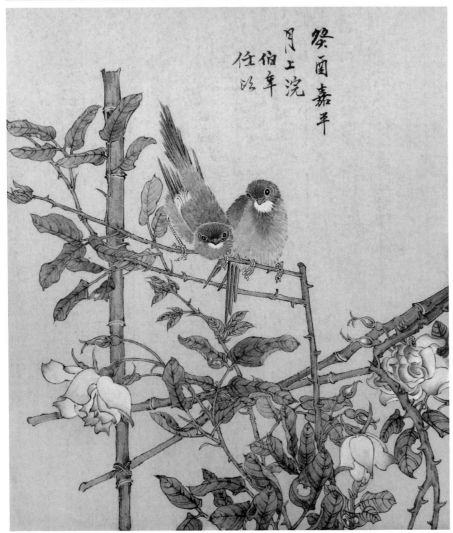

临摹示范

册页（之一）　任伯年

册页（之二）　任伯年

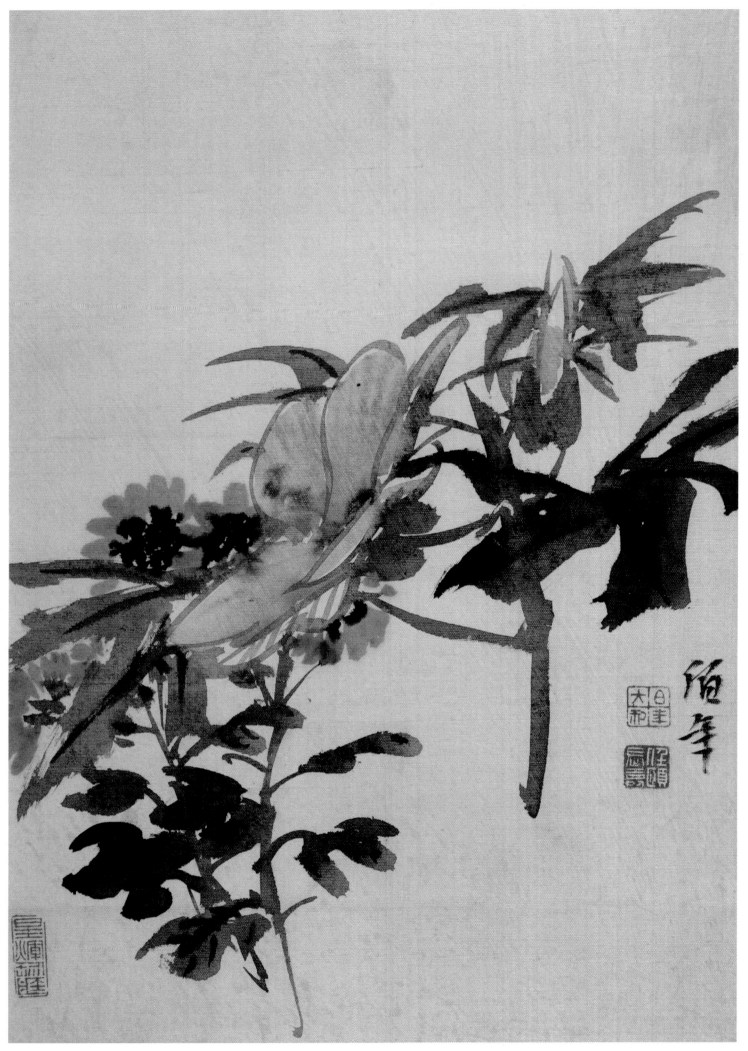

册页（之三）　任伯年

光绪乙酉三秋

阴山阴任颐

册页（之四）　任伯年

颜 岳

颜岳，清代画家，生卒年不详。峄兄，江苏扬州人，擅画山水、花鸟、与峄同，得宋人遗意，用笔工整细腻，传世作品甚少，有《花鸟图》及《桃花双禽图》。

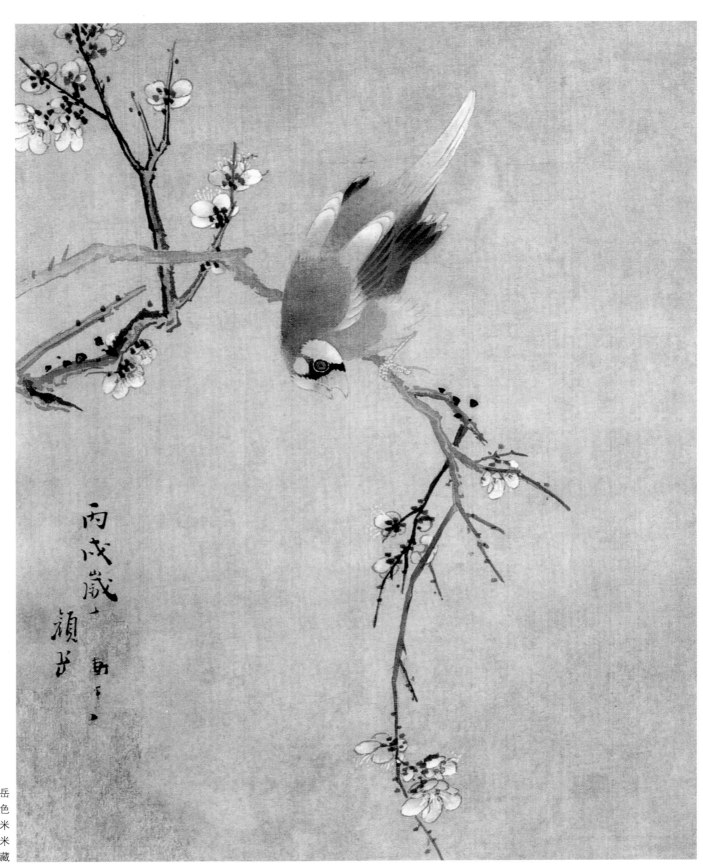

花鸟图之一 颜岳
册页 绢本 设色
纵 29.8 厘米
横 25.5 厘米
南京博物院藏

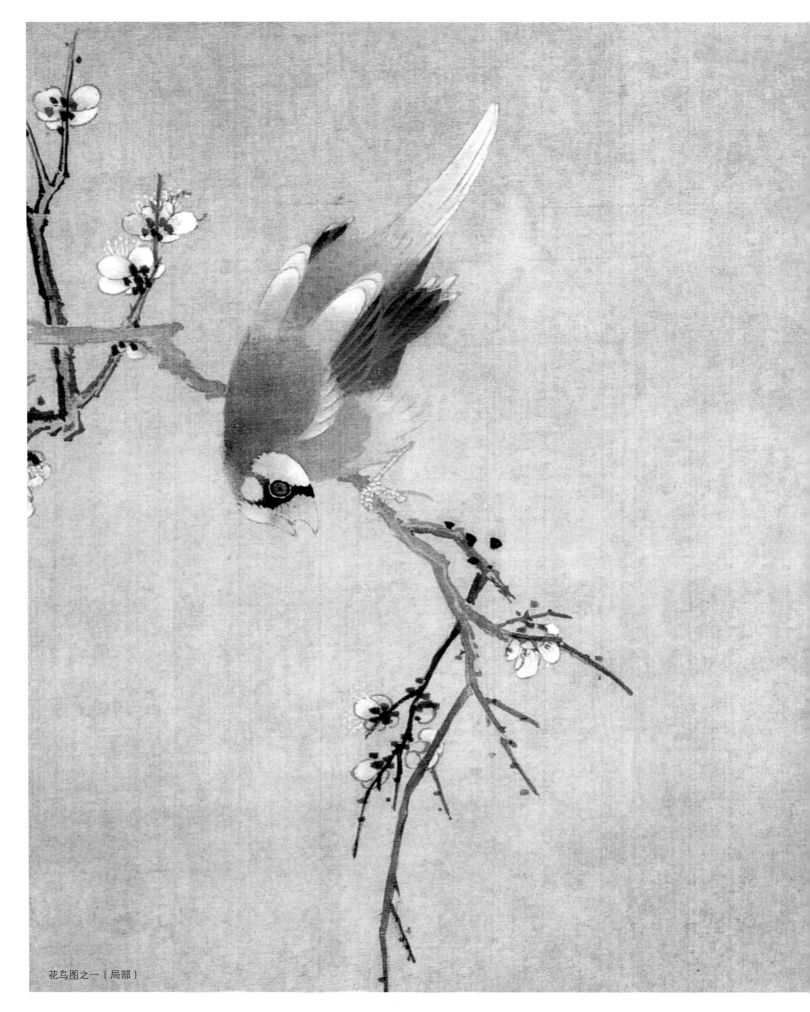

花鸟图之一（局部）

【作品解读】

以一垂弓下伸的梅花枝干贯穿画面，一只色彩鲜艳的鹦鹉正向下鸣叫。梅花以淡墨勾画枝条、花瓣，以粉白点染花冠，胭脂写出花萼。鹦鹉用色讲究、笔法工整，写中带工。

颜岳存世作品不多，此图小写意画法设色鲜明，清润可喜。兔笔勾写梅枝轮廓，细笔圈花；鹦鹉鸟身体各部分虚实线段勾出。

浓墨点染鹦鹉贯眼纹。淡赭墨勾点分染鸟背及翅下；赭墨擦染复勾梅枝。白粉点画花瓣。

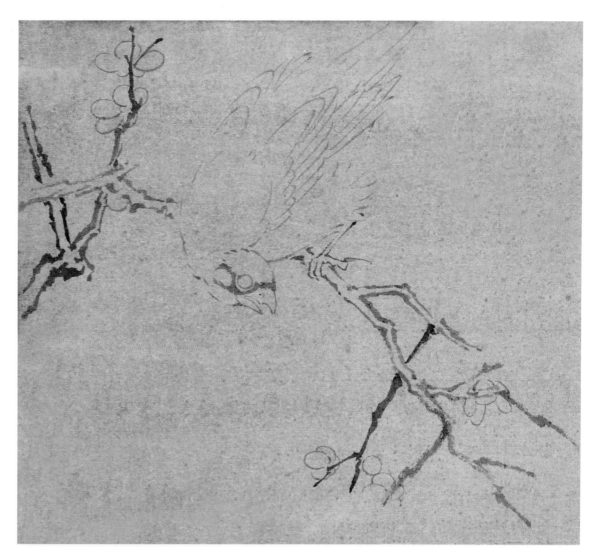

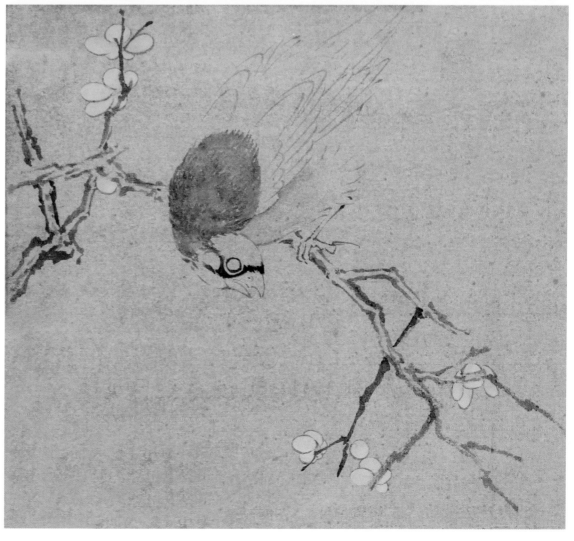

临摹示范

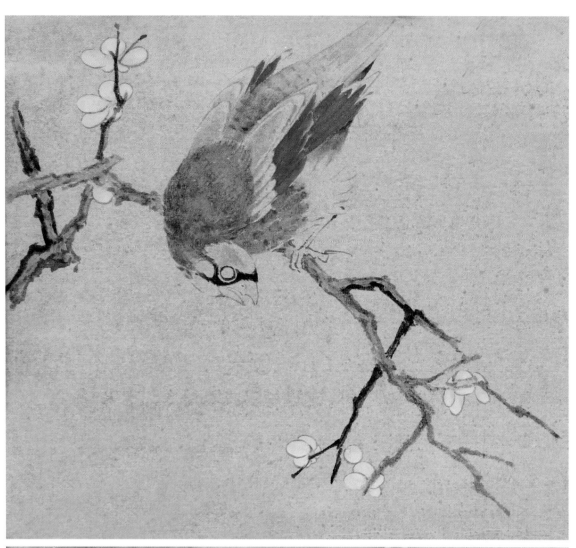

赭色染梅枝；赭黄染肩翅，赭黄加硃磦分染两翅之间背、尾部毛色。硃磦加曙红分染尾、腹部羽毛。石青略调酞青蓝点写飞羽。

胭脂点画花蒂。白粉点剔花蕊。浓墨点苔；硃磦分染鸟嘴。白粉提染鹦鹉头、翅、尾部白色羽毛，勾填鸟爪。

浓墨点睛，赭褐染眼圈。较深的同类颜色积点鹦鹉斑纹。石青略调酞青蓝加墨积点飞羽层次。赭墨轻勾足爪。

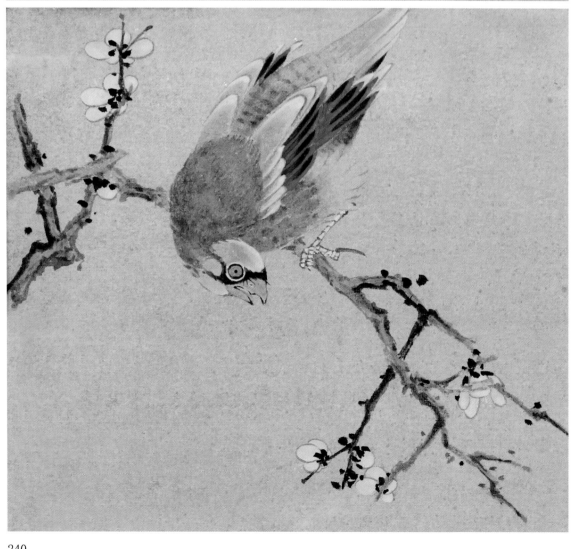

临摹示范